当代
科技艺术

艺术与科技的创意融合

张燕翔　著

清华大学出版社
北京

内 容 简 介

艺术与科技的交融及互动创新正在蓬勃发展，当代科技艺术是创造性地应用当代科技手段所创作出来的艺术形式。

本书从科学技术的分支体系出发，包括数学、物理、化学、生物、计算技术（含人工智能、虚拟现实、信息物理融合与人机交互等）等重要方面，结合已有的典型作品案例进行艺术形态学视角下的谱系构建，以期为艺术与科技融合的可能形态描绘出知识图谱，并为可能的融合形态指出方向，推动艺术与科技融合及互动创新的深入发展。

本书可作为高校科技艺术、艺术与科技、艺术与科学、新媒体艺术、数字媒体艺术等相关专业的教材，也可供研究人员及相关领域从业者阅读参考，亦可作为面向理工科学生提供 STEAM 教育或艺术教育的参考书。

图书在版编目 (CIP) 数据

当代科技艺术：艺术与科技的创意融合 / 张燕翔著 . —北京：清华大学出版社，2023.8
ISBN 978-7-302-64073-8

Ⅰ . ①当… Ⅱ . ①张… Ⅲ . ①计算机应用－艺术－研究 Ⅳ . ① J-39

中国国家版本馆 CIP 数据核字 (2023) 第 126761 号

责任编辑：杜 杨
封面设计：郭 鹏
版式设计：方加青
责任校对：徐俊伟
责任印制：杨 艳

出版发行：清华大学出版社
　　　　　网　　　址：http://www.tup.com.cn，http://www.wqbook.com
　　　　　地　　　址：北京清华大学学研大厦 A 座　　　　邮　　　编：100084
　　　　　社 总 机：010-83470000　　　　邮　　　购：010-62786544
　　　　　投稿与读者服务：010-62776969，c-service@tup.tsinghua.edu.cn
　　　　　质 量 反 馈：010-62772015，zhiliang@tup.tsinghua.edu.cn
印 装 者：小森印刷（北京）有限公司
经　　销：全国新华书店
开　　本：188mm×260mm　　印　　张：15.75　　字　　数：455 千字
版　　次：2023 年 10 月第 1 版　　印　　次：2023 年 10 月第 1 次印刷
定　　价：76.00 元

产品编号：098410-01

▶ 安徽省研究生一流教材

▶ 中国科学技术大学研究生教材出版专项

▶ 中国科学技术大学十四五规划教材

▶ "中国大学 MOOC"网站搜索"当代科技艺术"可获取本书多媒体拓展资源。

科技手段正在逐步改变着艺术的模式、规则和审美价值观，产生了去中心化、多元化的表现形态，并且使得一系列新兴的交叉学科领域应运而生，包含数学艺术、物理艺术、化学及生物艺术、计算艺术等重要形态。

艺术与科技的融合正在推动着艺术形态的多元化发展，同时，艺术创意也正在推动着科技的创新发展。可以说，艺术与科技正在进入一个互动创新的时代。

目前，关于艺术与科技的这种互动交融还有待系统、深入地研究。本书从交叉学科及艺术形态学的视角出发，探讨科技与艺术的多元融合，深入剖析艺术创意与科技创新交融的多元形态，对艺术与科技融合发展的知识图谱进行了系统梳理，全面揭示了这一新兴艺术领域发展的线索和趋势。

本书所探讨的不少作品形态已超出了传统新媒体艺术概念的范畴，如数学艺术、物理艺术、化学艺术等本身已经不是建立在"媒体"视角上的艺术形态，因此本书的研究对于艺术创作的百花齐放及艺术理论的创新发展也有着建设性意义。

本书创造性地从科学技术的分支体系出发，包括数学、物理、化学、生物、计算技术等重要方面，结合艺术与科技融合的已有典型作品案例进行艺术形态学的谱系构建，以期为艺术与科技融合的可能形态描绘出知识图谱，并为可能的形态创新带来启发，推动艺术与科技融合及互动的深入发展。

由于作者水平有限，加之时间仓促，书中不妥之处在所难免，还请读者朋友批评指正。

本书参考文献请扫描下方二维码查看。

作者

于中国科学技术大学

目录

1.1　科学技术与艺术及美学交融的多元化形态

随着当代科技的迅猛发展及其与人文艺术领域的交融，科学技术与艺术及美的交融也日趋深入，产生了科学美、技术美、传统艺术审美中的科学规则、科学技术推动艺术的变革及审美形态的发展等诸多形态各异的交叉融合，如图 1-1，并且对应不同的学科领域，进而对科技文明及文化的多元化发展起到重要作用。本章就相关的概念进行梳理及界定，以便于把握学科脉络，促进科学技术与美学交叉学科体系的发展。

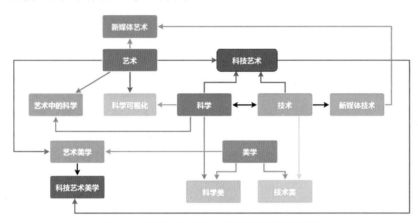

图 1-1　科学、技术与艺术及美学的交叉融合

1.1.1　美术、艺术、科学、技术之间的相互关系

习近平总书记在 2021 年考察清华大学时指出，美术、艺术、科学、技术相辅相成、相互促进、相得益彰。这深刻地揭示了美术、艺术与科学、技术之间的相互关系。

1）美术、艺术、科学、技术的相辅相成

随着当代科技的迅猛发展，当代科学、技术与美术、艺术的结合越来越深入且紧密，科技手段的革新往往催生着全新的美术或艺术形态。而这些全新的美术或艺术形态的繁荣发展，又成就了更多此类的科技手段。例如，数字影像技术成就了今天影像艺术及影像文化的流行，人们对影像艺术表现手段的追求又反过来成就了数字影像技术的迅猛发展，而 2023 年火爆的 AI 绘画中，科学、技术与美术、艺术同样是相辅相成地发展着。

2）美术、艺术、科学、技术的相互促进

当代科学中数学、物理、化学、生物等学科的发展，为美术及艺术的表现形态和物质存在形式并创了全新的可能性。

而虚拟现实、人工智能、信息物理融合等技术手段的发展为美术及艺术的精神生产和审美体验创新开辟了全新的表现空间。

美术作品对空间结构和色彩的追求推动着透视绘画、颜料化学、摄影技术等科技手段的发展，而对艺术体验的追求又反过来推动科技手段的创新发展，如虚拟现实技术中对触觉、嗅觉等的追求，推动着这些前沿技术的发展。

3）美术、艺术、科学、技术的相得益彰

中国古代四大发明中，造纸术与印刷术的发展进化，对书画艺术发展起到重要的推动作用，更促进了纸媒传播时代的到来，使得人类文明进入全新的阶段。

今天，科学、技术与美术、艺术之间优势互补的魅力愈发凸显。无人机集群表演、春晚、

体育赛事开幕式等大型展演，已然成为科学、技术与美术、艺术交融的舞台，科技的魔力与艺术的魅力交相辉映、相得益彰。

1.1.2　科学对传统艺术审美的影响

虽然在传统艺术中，我们更多的时候看到的是艺术家对艺术风格的探索，但实际上艺术的创作一直离不开科学手段的支持。而在有些艺术形态中，科学原理起着基础性和决定性的作用。"审美过程是对事物外在形式信息加以知觉并产生愉悦感的活动"[1]，音乐艺术源于对声波频率的数学划分，而视觉艺术的形态则与人类的视觉系统的光学透视机制及心理机制密切相关，这就导致人类视听觉艺术的审美取向必然离不开科学规则的影响。

1.1.3　科学原理对视觉艺术审美规则的定义

1）透视几何对绘画的影响

在观察物体时，由于方向、距离、高低和角度等各种因素，我们眼睛看到的景物形象与其实际的三维大小有所不同。同样高的事物越远越低，同样宽的道路越远越窄，同等体积的物体越远越小，这种现象称之为透视现象[2]。因此在进行写实绘画时，作画者需遵循基本的透视原理，用严谨真实的科学规范再现艺术场景。

2）黄金分割

黄金分割是人们所熟知的一种数学比例关系，也被美学家称为形式美的一条法则，一直都是被公认的美学定律，在建筑、绘画、音乐、雕塑等艺术作品中都能寻找到黄金分割的影子。

3）图案镶嵌

镶嵌是指装饰设计中利用装饰图案单元实现完全没有重叠并且没有空隙的封闭图形的排列[3]，图案镶嵌在各种工艺美术作品中有着广泛的应用，如地毯等编织物和瓷砖、墙砖等的图案设计，以及某些器物表面的纹理绘制等。图案镶嵌实际上是几何学的一种分支。

1.1.4　科学规则对音乐审美的定义

音律是指音高的决定方式。现代乐器的音律主要有以下三种。

①纯律：纯律中任何两个音的频率都成整数比，这种音律源于号角，因为它可以吹出大调音阶中的三和弦（简谱中的 1、3、5），它们的频率之比为 4 ∶ 5 ∶ 6。这种音律在演奏和声时很有优势，因为频率的整数比可以产生最好的结合效果。

②五度律：事实上它是纯律的一部分，它规定五度音的频率之比为 $2n/3m$（m、n 为正整数）。实践表明，按照五度相生律的音高演奏的旋律是最优美的，弦乐器就是典型的按照五度相生律定音的乐器[4]。

③十二平均律：简称平均律，它根据对数关系确定音的频率。计算频率时，只要对 2 开 12 次方根，就可以确定两个半音频率的比值。十二平均律是由巴赫首先倡导在钢琴上使用的，钢琴上每个半音具有同等地位，因此这种音律在转调频繁的作品中很有优势[5]。

音名	C	D	E	F	G	A	B	C
纯律	1	9/8	5/4	4/3	3/2	5/3	15/8	2
五度律	1	9/8	81/64	4/3	3/2	27/16	243/128	2
十二平均律	1	$(\sqrt[12]{2})^2$	$(\sqrt[12]{2})^4$	$(\sqrt[12]{2})^5$	$(\sqrt[12]{2})^7$	$(\sqrt[12]{2})^9$	$(\sqrt[12]{2})^1$	2

1.1.5　科学技术推动艺术的变革及审美形态的发展

在传统的视觉艺术中，绘画颜料的生产和改进一直源于科技手段，而影像科技的发展则极大地推动了视觉艺术形态及风格的多元化发展。摄影术的出现，使得绘画艺术从模仿现实的传统模式中解脱出来，印象派、超现实主义等众多现代艺术流派应运而生，数码影像技术的发展进一步解放了银盐成像对艺术审美的约束，而不断发展的动画与特效技术所带来的玄幻视觉又不断冲击着人们的审美体验，推动着艺术审美的上升发展。

1）当代科学技术所创造的新艺术的美

影像艺术诞生之后，它们便被诸多研究者定义为新媒体艺术，以区分于传统的艺术形式。然而，除了已经非常流行的数字影像技术之外，许多新型的艺术作品已经深入地应用到了数学、物理、生化等科学原理和手段，而虚拟现实、人工生命以及机器人等高科技手段更是为新艺术开创了魔幻般的表现空间 [6]。当代科技手段的迅猛发展，极大地丰富着以其为依托的新型艺术的形态，同时也推动着这种新型艺术审美体系的多元化发展。

2）当代科技的艺术化发展

近几十年来，随着信息技术的诞生及推动，当代科技也得到了极为迅猛的发展，并且不断渗透到艺术创作的领域中。不同于科技原理或手段在传统艺术中的应用，也不同于科技在应用过程中艺术化的设计，当代科技与艺术、哲学及美学的交叉融合，产生的是一种全新的艺术形式，同时也是在新的艺术审美导向下科技创新应用的结果，可以说，它是在当代科技与哲学及美学之间产生的一个全新的交叉学科领域。

作为一种全新艺术形态的同时，它还与文化创意产业、娱乐产业以及科技自身的创新发展都有着密切的关系，形成相互促进、相互启发的良性联动关系。

1.2　科技艺术：艺术与科技交融的全新领域

科技与艺术的结合有两个层面：一是科学思想或科学精神成为艺术表现的内容，而艺术作品本身并不是应用科技手段创作的，这是一种美学或哲学层面的结合 [7]，可以称之为科技美；二是艺术作品本身创造性地应用了科技的方法手段进行创作，这种艺术形态可以称之为科技艺术 [8]。

实际上，艺术的创造从来就离不开对科技手段的应用。例如，透视画法对射影几何的应用，雕塑艺术对材料和加工技术的应用，而绘画作品的五彩缤纷则一直都是颜料化学发展的结果。但是在上述这些传统的艺术形式中，科技手段只是简单地充当了工具的角色。

随着当代科技的迅猛发展，当代科技与艺术的结合变得越来越深入而紧密，科技手段已经不再是简单地充当工具的角色，科技手段的革新往往直接导致全新的艺术形态的产生。深入地应用当代科技的方法和手段以及将当代科技作为媒介进行创作的艺术，可以称之为科技艺术。

1.2.1　当代科技对艺术观念的推进和影响

新科技的发展不断地为艺术创造着新的机会，促使新的艺术形式不断发展。技术因素已成为新艺术中极其重要的构成部分，对科技艺术家而言，科技手段就像刻刀对于雕刻家一样重要，不同的是，新技术的种类又要远远比雕刻工具的种类多得多，这为艺术的创造提供了前所未有的广阔空间，艺术家的想象力获得了空前的解放，然而新技术却往往更多地为"非艺术家"的技术人员所创造以及掌握，因而协作成为科技艺术创作的重要方式 [9]。同时，传统的艺术基础训练，如绘画功底对于新兴的艺术家而言不再如此的重要，他们凭借想象力和科技手段就可以创作出优秀的作品。

在传统的艺术形式中，造型和色彩等观赏性的方面是极为重要的因素，而且传统的绘画、雕塑等一旦被艺术家创作完成之后，其作品本身不再发生变化。随着科技手段深入地渗透到当代艺术，艺术作品能够带给观众魔幻般的动态视觉体验，同时很多艺术作品也不再是一成不变的，它会随着观众的参与而变化或者生长，实时地与观众进行互动，观众与这样的艺术作品互动就像是面对一个有趣的生物。

随着艺术对科技手段更深层次的应用以及对用户体验到深入开发，艺术会越来越像是魔术，越来越好玩，艺术与设计、艺术与娱乐、艺术与游戏，乃至艺术与科技之间的界限会进一步模糊，或者说更深入地产生融合。从传统的观念来看，艺术与设计是一对有着本质区别的概念：艺术是个性的表露，而现代设计在商品经济中的本质反映则体现为依附性；对混沌美的追求是艺术的本质体现，秩序美是设计的核心体现。

数码技术在艺术与设计领域的普及，使得工业化的设计制作流程可以不再依赖于团体的工作：借助数码手段，一件作品的构思、造型、制作、输出都可以由一个人独立完成，设计师的创造性和个性得到了淋漓尽致的发挥，在这个过程中，设计师同时又充当了艺术家的角色，而艺术家也在创作过程中借鉴设计创作的思想方法，因而数码技术使得艺术与设计的界限开始变得模糊[10]。而随着当代电子机械技术和计算机技术的进一步融合，互动艺术对人感知系统的开发从屏幕视觉拓展到了真三维显示，从单点的鼠标键盘输入拓展到多点输入以及身体的动作作为输入，乃至可以使用脑波来参与作品的互动，而对触觉、嗅觉传输技术等的进一步开发，用户与这样的艺术作品进行互动时，它其实既是艺术，又是游戏或者娱乐。

当代科技艺术创作对科技手段的依赖还产生了另外一种现状：相对传统艺术而言，经济因素对艺术的创作将会产生更直接的制约，这是由于对科技手段的应用往往离不开昂贵的高科技人才、设备及材料。

1.2.2 新媒体艺术：概念的局限

"新媒体艺术"的概念更强调相对于传统艺术而言艺术创作媒体的新颖性，一般认为新媒体艺术源于计算机的发明。Michael Rush 于 2005 年出版的 *New media in Art*[11] 中，列举了媒体与表演、录像艺术、视频装置、数字艺术等形态的重要案例，从中可以看出他对录像艺术起源和实践研究的重视，而这些也体现了新媒体艺术兴起初期，以录像为代表的技术手段的发展为艺术家提供了可以捕捉时间的能力，并使得他们可以使用新兴的技术手段来作为其诗意表达的媒介和手段。而计算机的发展为新媒体艺术带来了更加宽阔的表现空间，Photoshop 和各种视频编辑软件的流行普及，以及在线社区的蓬勃发展，使得人们在可参与性虚拟世界中将梦想与现实结合起来。

Virtual Art[12] 一书的作者 Oliver Grau 认为，新媒体艺术的概念象征着艺术创作所使用的是与传统的或者"旧"的视觉媒体之间存在显著差异的媒体。新媒体艺术的许多方面都对以对象为中心的艺术理解模式提出了挑战，特别是在艺术的互动性、非线性、非物质性和短暂性以及艺术家、艺术品和观众之间错综复杂的相互关系方面。

新媒体这一概念本身存在较大的模糊空间，尤其是"新"这个词充满相对性的内涵，何为新，何为旧，本身是一个发展中的关系，很难有明确的界定。另一方面，许多新兴的采用各种科技手段所创作的艺术，实际上越来越难以使用"媒体"这一概念去囊括，如生物艺术、物理艺术、太空艺术、数学艺术等，与新媒体艺术概念提出初期侧重其作为一种新兴电子视觉媒体属性的考量而言，正在偏离得越来越多，甚至于，它们其实并不是以传统意义上"媒体"的形态存在的。

此外，目前被认为是新媒体艺术的各种分支形态，与"新媒体"这一概念的内涵之间也缺乏一种严密的学科框架和逻辑结构。面对科技手段与艺术融合的深入，单纯从媒体视角出发的研究已经难以对大量不断涌现的新型艺术进行分门别类的深入研究，在这种情形下，以科技的学科分类以及科技与艺术的交叉融合作为切入点进行研究无疑是一种有效的视角。

1.2.3　当代科技艺术：一种新的理论视角

在上面小节所述的各种艺术中，其实都有一个共同的要素，那就是都源于对当代科技手段的创造性应用。科技变革日新月异，使得艺术的形式越来越多样化[13]。而当代科技本身有着系统严谨的学科分支体系，因此，如果我们将这类使用科技手段所创作的艺术作品定义为"科技艺术"，无疑可以为对其的研究提供一种更偏科学线索的艺术观，并且有助于创作者按图索骥去学习和利用创作所需的科技手段。许多学者先后就"科技艺术"的概念发表了见解。如张燕翔于 2007 年出版著作《当代科技艺术》构建了科技艺术的理论框架，并先后 5 次获得省部级奖励，应邀为日本、中国香港、中国台湾等地高校及俄罗斯国家当代艺术中心、中国科协、中国文联全国理论工作研究会等举办相关讲座与报告，并获得《人民日报》《中国科学报》《中央日报》及八大电视等重要媒体报道。张燕翔还论述了"科技艺术"在科普中的优势[14]，并由于当代科技艺术对科普行业的影响而获得"典赞·科普中国 2021"年度科普人物提名奖。彭湘[15]、邱志杰[16]、谭力勤[17]等学者也就科技艺术进行了探讨，中央美术学院于 2019年成立科技艺术研究院[18]，2022 年，在中央美术学院力推下，科技艺术成为教育部新增本科专业。

但是，随之而来的是另外一个问题：实际上，几乎所有的艺术形态背后，都有着科学技术的支撑，如果认真推敲一下的话，几乎所有的艺术形式都离不开它诞生时所处时代的科学或技术，正如颜料化学、透视几何、银盐成像等。在一些艺术形态中，还包含较为复杂的科学或技术过程，如陶瓷烧制时的窑变本身也是一种复杂的化学过程。中国古代绘画及书法多是基于纸本创作，可以说，纸的使用是中国古代绘画创作不可或缺的存在，这里所说的纸，主要有宣纸、皮纸等，属于中国传统手工造纸，而用另外一个国人更熟悉的说法，则是中国古代四大发明之一的造纸术，也是我们引以为傲的四大古代科技之一。与此同时，四大发明中活字印刷术的发明，将文学作品的传播带入了复制时代，使得叙事艺术可以大行其道，而版画这一艺术形式，其实也是基于印刷术才得以实现，但是我们也没有必要将小说或版画归为科技艺术。由此算来，包括版画在内的几乎所有的艺术都可以称之为科技艺术[19]，但是这似乎又显得过于宽泛[20]。

但是一般来说，我们不会因为国画水墨画等艺术形式基于中国四大发明的造纸术而把它们分类到科技艺术中。这是因为，如果把任何涉及科学或技术的艺术形式都称为科技艺术，那么原有艺术学的几乎所有方面都会成为科技艺术的内容，带来"艺术就是科技艺术"这种多此一举甚至看起来像是"没事找事"的结论，从而导致"科技艺术"的概念过于宽泛而失去存在的必要性。

因此，对于"科技艺术"的内涵，需要一个更具合理性的界定，以使之更为合理并避免过于泛化。

早期，科学与技术是各行其道的。科学一词表示"通过研究获得的知识"[21]，而"科学"一词在中国古代的意思，则是"科举之学"，清末洋务运动之后，西方科学传入中国，物理、化学等自然科学被统称为"格致"，意为格物致知，1874 年前后，日本学者西周时懋将 Science 翻译为"科学"，1893 年，康有为把日语"科学"引入中文[22]。而与"技术"对应的 Technology 一词历史上长期以来被定义为"有用的技艺"。直到 1930 年，Technology 指的还是工艺或技艺[23]，因此"科技"一词在用于描述这个阶段的人类文明的时候，更多的是表示并列关系的科学与技术。

随着人类对科学探索及认识的深入，科学与技术二者之间开始出现相辅相成，相互促进的局面。诸多新兴科学领域的发展也往往会带来新技术的产生或被用于进行技术的改进。这时，"科技"一词开始有了新的内涵，即"源于科学的技术"。

鉴于"科技"一词内涵的演变和发展，对"科技艺术"概念一个合理的解决方案是，放弃"科技"一词中科学与技术并称这一可能导致过于宽泛的方面，而只取当代语境下"科技"内涵中"源于科学的技术"这一方面，而这种"源于科学的技术"也是最近几十年来由于科学和技术的迅猛发展而产生的全新技术形态，它与过去更多被视为工艺并且缺乏科学认知指导的技术相比有着本

质的差别。这样一来，科技艺术将只指代深入地应用了当代科技的方法和手段所创造出来的艺术，即当代科技艺术。这也可以使得科技艺术这一概念在艺术学门类下，能够与其他已经流传已久的经典艺术和工艺美术之间在内涵上互斥，并且有明晰的界限，成为艺术学门类下的独特类型而不致引起混乱。

同时，从科学技术的学科体系来看，"源于科学的技术"也有着更清晰的分支结构，如果其中某些分支具有艺术创作的可能性，那么这样的分类也有利于创作者按图索骥，去学习和使用相关的科技手段开展艺术创作。

1.2.4　当代科技艺术与传统艺术之间的关系

作为一种新的艺术形式，当代科技艺术并没有完全地脱离传统艺术，相反，它与传统艺术之间存在着千丝万缕的联系，并且出现了新媒体与传统艺术的融合。受到传统艺术影响的艺术家们在思考新技术的艺术可能性时，会自然而然地使用新技术对传统艺术进行延展和衍生，这形成了两种趋势：一是几种传统艺术之间借助新技术进行融合；二是传统艺术的元素成为新艺术表现的内容[24]。

1.2.5　当代科技艺术研究的价值及意义

作为一门由当代科技与艺术交叉融合而产生的新兴学科，对它的研究不仅具有艺术学层面的价值和意义，而且对于科技创新、文化创意产业以及科学传播普及都有积极的影响。

当代科技艺术已经成为新时代最具魅力的艺术新形式，它的出现极大地拓展了艺术的形态语言空间，促成了许多全新艺术形态的出现，并打破了传统艺术诸多审美体验上的局限，使得人们对艺术的感受从简单的视觉听觉体验发展到多感官体验的深度融合。系统深入地对当代科技艺术进行研究将有助于这一新兴艺术领域的健康发展和自身体系的完善，同时对新一代的创作者而言，也迫切需要关于当代科技艺术的创作手段、创作模式及审美诉求方面从理论到实践的指导。

科技与艺术的深入融合不仅能够推动艺术的创新，也能够推动科技的创新。由于科技艺术的创作本身是对科技手段创造性的应用，艺术想象和艺术创意的奇思妙想甚至异想天开必然会对科技手段的支持提出大量新鲜的课题，这种来自艺术的动力无疑会巨大地推动科技手段的进步，于是艺术创作同时也变成了科学研究，而科技上的进步自然也为艺术的想象和创造提供了有力的后盾[25]。

人们对精神文化生活更高的追求直接推动着文化创意产业的进一步发展，而科技手段和艺术创意是推动文化创意产业发展的直接动力，二者之间必然会发生深度的交融，而这正是当代科技艺术的内涵所在，因此对当代科技艺术的研究实际上有助于文化创意产业的升级发展。

欧洲历来把注意力集中在工程的研发和标准化上。然而，今天，只关注技术是不可持续的。世界各地越来越多的高科技公司认为，除了科学和技术技能之外，创新发生和对社会有价值所需要的关键技能，如植根于艺术实践的创造力。在这种情况下，艺术家的专业知识和实践可以直接推动和影响技术的创新。它们提供了新的视角，激发了新的方向，并作为一种"催化剂"，成功地将新技术转化为新产品和新的经济、社会和商业模式。

2016 年，欧盟委员会启动了 STARTS（Science，Technology，and the ARTS，https：//starts.eu/）项目，旨在鼓励艺术和技术之间的协同作用，在科学、技术和艺术的结合点创新，以支持工业和社会的创新。STARTS 促进了欧洲艺术家参与研究和创新活动。

而从科学传播普及的角度来看，对科技知识的艺术化表现与应用无疑是提升其趣味性、体验性和审美享受的一种独特方式，因此通过科技艺术传播普及科学知识是一种有效的方式。

1.2.6　当代科技艺术的审美主体

人作为当代科技艺术审美过程中的主体，在当代科技艺术的审美中与在其他艺术形式中也有很大差别。

1）新技术对审美主体的影响

人作为生活在科技时代的审美主体，当代科技已经深刻地融入及影响着他们生活的每一个方面，科技塑造和改变着人们的生活方式和工作模式。在这样一种技术化生存的语境下，人类的审美心理和审美趣味无疑也会极大地受到当代科技的塑造。

2）技术发展推动审美标准的螺旋式上升

当代科技在近几十年来进入爆炸式的发展阶段，这是以往数千年以来前所未有的发展速度。科技手段的飞速发展，使得人类可以在短暂的生命历程中经历许多次的科技产品迭代，每一次的升级换代，都为人类的审美带来更高程度的体验，而人们在对审美体验的更高追求中，又推动着技术手段的进一步发展，形成了相互推动、相互促进的螺旋式上升态势。

3）当代科技艺术对人脑审美活动的满足

脑科学的研究认为，人类的左右脑分别负责逻辑思维与形象思维。传统的视觉艺术形式更多需要人形象思维的参与，而当代科技艺术的作品往往融入互动体验，调动起除视觉系统外的更多感知系统，如听觉、触觉、嗅觉等去体验艺术作品，抑或其中的科技要素会唤起人们更多的思考，需要人们逻辑思维的参与，因而全面调动人的左右脑来参与审美活动，获取立体化的审美体验。

1.2.7　当代科技艺术的审美创作

科技手段的发展极大地解放了生产力，这其中也包括对艺术生产力的解放，百花齐放的科技手段发展，为艺术的创造提供了前所未有的广阔空间，艺术家的想象力获得了空前的解放。同时新的科技手段直接决定了艺术形态的可能性，对于创作者来说，他们对科技手段的掌握很大程度上决定了艺术创意的表达空间，然而掌握新型科技手段的难度却远高于传统掌握艺术中所涉及的技术，并且这些新兴科技手段往往为科技研究领域专业人员所掌握，这就使得科技艺术的创作往往需要艺术家与技术人员的协作。

当代科技艺术创作对科技手段的依赖还存在另外一种现状：相对传统艺术而言，经济因素对艺术的创作将会产生更直接的制约，这是由于对科技手段的应用往往离不开昂贵的高科技人才、设备及材料。国外创作者往往很容易从各种基金甚至政府获取支持，如斯洛文尼亚的文化部甚至可以支持生物艺术的创作项目，而国内创作者的一个很大的障碍在于难以获取足够的经费和条件去进行此类创作。

在当代科技艺术的创作中，技术手段已成为影响艺术作品形态的重要因素，甚至在某种程度上，技术手段决定着艺术作品的表现形态。与传统艺术创作中手段往往使用单一技术手段相比较，当代科技手段本身已经有着极为丰富多样的形态，并且不同的科技手段之间还可能相互融合，使得当代科技艺术的创作很大程度地构建在对技术的美学设计和人文应用上。

许多当代科技手段是技术美的结晶和产物，技术美学与创作者创意和想象力的结合，成为当代科技艺术审美表达的重要方式，传统的美术基础仍然无可替代，但是却不再是艺术的唯一标准。很多时候，优秀的创意和想象甚至决定着作品的优劣。

许多当代科技艺术作品往往会带来丰富的人机交互体验，在这种作品的创作中，对作品交互界面、外观造型以及人机工程学等方面的设计，成为影响作品艺术体验的重要方面，这使得工业工程设计成为艺术作品审美体验的重要方面。

基于当代科技的艺术创意和艺术想象，很多时候还会成为推动技术创新和发展进步的动力，如近

年来许多计算机图形学领域以及人工智能领域的技术其实是在艺术创意的推动之下诞生的。而新技术的诞生反过来又为艺术的创意表现带来全新可能。

1.2.8　当代科技艺术的学科体系与研究领域

当代的艺术创作者已经深入探索了数学、物理、化学、生物、计算机（人工智能、虚拟现实、信息物理融合与人机交互）等多个学科领域科技手段在艺术表现方面的潜力。每一个学科与当代艺术的融合都为艺术形态开辟了一个全新的空间，面对如此多元化发展的当代科技艺术，我们已经很难单纯地从艺术史的视角来进行研究，而新艺术的"流派"却在更大的程度上与创作所涉及的学科领域密切相关，在这种情形之下，以科技的学科划分，从而对当地科技艺术进行分类研究不失为一种有效的方法。

数学算法和几何手段可以为艺术的造型及规则创造手工创作方式难以实现的参数化形态，艺术家把对规则和算法的设计作为其创作的"画笔"。物理科技手段通过对物质世界内在美的发现、物理规则的运用及模拟，以及新材料的创造来进行艺术的表现，为艺术带来对世界本原的哲学反思。化学及生物手段为艺术的创作与表达提供了从分子到生物大分子再到细胞的创作手段，使得生物信息及生命体成为艺术形态的承载介质，并为生命伦理的探索提供了重要的题材。人工智能正在深刻地模拟人类智慧及审美、模拟生命形态及生命群体的规则，使得人工智能艺术可以成为艺术家创作的重要辅助手段及工具。虚拟现实技术拓展了人从知觉到直觉、从临景感到社交存在感的感知体验维度，通过技术美、功能美与艺术美的融合，为艺术表现创造沉浸式体验全新形态的同时，也带来了后结构主义美学的变革。信息物理融合在物理世界、人与计算机系统之间构建起立体化的、更加自然真切的人机交互艺术体验，弥补了人类感知系统对数字系统的审美局限。

1.2.9　当代科技艺术的发展趋势

随着艺术对科技手段更深层次的应用及对用户体验的深入开发，艺术会越来越像是魔术，越来越好玩，艺术与设计、艺术与娱乐、艺术与游戏，乃至艺术与科技之间的界限会进一步模糊。

而信息技术在各科技分支学科之间的渗透导致了各学科的交叉融合，这种科技学科间的融合与科技艺术分支领域之间必然会产生交叉度更高的融合，从而使得一件艺术作品可能涉及多种学科领域。

随着当代电子机械技术和计算机技术的进一步融合，互动艺术对人感知系统的开发从屏幕视觉拓展到了真三维显示，从单点的鼠标键盘输入拓展到多点输入以及身体动作输入，乃至可以使用脑波来参与作品的互动，进而对触觉、嗅觉传输技术等进行进一步开发。这样的作品其实既是艺术，又是游戏或者娱乐。

2.1 数学艺术的源起与发展

2.1.1 艺术与数学

数学作为一种具有高度审美特质及造型潜力的学科，对艺术的审美追求以及形态造型一直有着深刻的影响。对称思想在建筑艺术中随处可见，而中国传统绘画又往往追求非对称的画面结构以获取别样的韵味，黄金分割比同样在建筑造型、摄影构图和绘画布局中成为创作的规则，抽象艺术大师蒙德里安的许多作品中格子的长宽比也是黄金分割比例，波洛克的行动绘画中则包含随机方法所带来的混沌美学效果。

在视觉形态的构造方面，数学对艺术指导功能的典型方面体现在，透视几何长期以来一直被画家应用于营造画面的景深效果。艺术与数学的追求也有不谋而合的时候，如葛饰北斋的名作《神奈川冲浪里》，早在分形理论尚未提出时就蕴含了分形几何的美学特征。而一些现代艺术家则明显地受到近代数学发展的影响，如达利的名作《受难》中，十字架被描绘为一个展开到三维空间中的四维超立方体，达利还受到法国数学家勒内·托姆在拓扑学等方面的影响，在他的作品《女性柔术拓扑成为一个大提琴》中，将拓扑思想应用于对人体形象的艺术化变形。

而早期更为系统深入地将数学应用于艺术创作的艺术家则是埃舍尔，这个诞生于1898年的版画家在计算机尚未诞生的年代就已经极为深刻地应用了多面体、分形、图形镶嵌、双曲几何、指数变形网格、反透视绘画、扭结、拓扑曲面等多种数学方法进行创作，许多画面离不开对复杂公式精密的数学计算，而即便是当代的艺术家要想绘制出类似的画面往往也离不开计算机的帮助，因此着实令人叹为观止。

随着计算机图形学及数学软件的丰富和发展，艺术家对几何及数学应用的门槛相对降低，为艺术造型带来的可能性越发丰富。许多数学中特有的形态及造型为艺术创作带来了全新的美学特征。

2.1.2 算法艺术

算法艺术是使用数学公式或算法作为形式或结构来源的艺术，它的概念甚至可以追溯到诸如远古时代伊斯兰几何图案的构建。计算机的发明，使得通过算法创造艺术变得可行，在计算机发明初期，许多艺术家设计了各种算法进行艺术的创作，如Yoshiyuke Abbe、Harold Cohen、Charles Csuri、Hans Dehlinger、Helaman Ferguson、Manfred Mohr、Vera Molnar、Mark Wilson、Georg Nees、Frieder Nake、A Michael Noll等。

算法具有简单、优雅、逻辑性强的特性，并且拥有巨大的生成能力，一个好的算法就像是一个引擎，可以生成无限的视觉形式。许多算法艺术可以产生令人难以想象的极其复杂的几何图形及线条结构，为人们带来一种独特的审美反应。

在许多早期的算法艺术作品中，我们都可以感受到随机函数所带来的魅力，如Edward Zajec、Michael Noll、Manfred Mohr等人基于随机函数对几何形状的生成。

在1995年SIGGRAPH的"艺术与算法"研讨会上，Roman Verostko 和 Jean Pierre Hebert 首次提出"算法艺术家"（Algorists）一词[26]。就像音乐家谱写乐曲一样，算法艺术家通过对算法的设计来实现视觉形态的创建。算法艺术这一概念的创始人Jean Pierre Hebert 认为，算法艺术家必须是由艺术家本人设计的算法生成艺术作品的创作者，这一定义强调了艺术家对算法的创造及调配。每个算法艺术家都建立了一个

独特的艺术创作系统，可以产生无限数量的形式，极大地扩展了艺术的生产力。而计算机的应用则使得依托于算法的艺术得以源源不断地生成出来，从这个角度来看，算法艺术也是生成式艺术（Generative Art）。

鉴于这一定义，算法艺术往往使用各种数学函数进行创作，本身算是数学艺术，但是并非所有进行数学艺术创作的艺术家都能算作算法艺术家，如分形艺术的创作，虽然一些艺术家自己设计分形的算法，但是也有许多创作者并非使用自己的算法而是基于已有的软件。

早期的算法艺术家通常使用屏幕显示算法艺术的效果，或者通过笔式绘图仪将算法生成的画面绘制出来，Jean Pierre Hebert 还曾通过算法控制一个钢球在沙子上形成图案，以沙迹来呈现算法生成的结果，如图 2-1，创造出禅宗般的意境。除了绘图仪之外，算法艺术家们还通过探索各种媒体的线条生成技术，包括喷墨和激光打印技术、屏幕动画、视频投影、动态装置和模拟绘图设备，由此改变了抽象的范式。

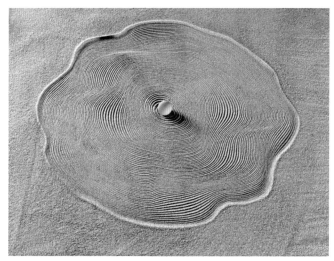

图 2-1　Jean Pierre Hebert 作品

Manfred Mohr 还通过算法实现数字动画的创作，如基于高维度几何的算法，生成包含速度的随机变化的图形，并且给作品添加了音乐节奏。

而作为高度依赖于算法的人工智能，在这一时期也开始了与艺术的融合，细胞自动机、专家系统、遗传算法等被诸多艺术家创造性地应用于艺术的生成，如 Harold Cohen 所开发的 AARON 就是一款可以生成人物花草画的专家系统。

与算法艺术相比较而言，另外一个相关的概念是计算艺术。计算艺术的概念侧重艺术创造对计算机及移动终端等计算设备计算能力的利用和依赖，依托于计算机图形图像、虚拟现实、增强现实、人工智能等先进技术，借助程序设计手段，为音乐、美术、书法、舞蹈、戏曲、电影等多种媒体形态的艺术创作带来更高的生产效率及更加丰富多彩的艺术效果。

算法艺术可以认为是计算艺术的一个方面，计算艺术的内涵更加宽泛，甚至也超出了数学艺术的内涵，而算法艺术本质上还是属于数学艺术。

2.1.3　当代数学艺术的舞台：Bridges 会议

数学包含许多分支领域，这些领域为艺术的形态造型、创作规则、思想方法和作品形态等带来了全新的可能性，成为艺术作品的重要内容。许多创作者孜孜不倦地探索数学的各种方面，为艺术带来丰富多彩的面貌。

　　Reza Sarhangi（1952—2016）于 1998 年在堪萨斯州温菲尔德市创立了 Bridges 会议（http://bridgesmathart.org/），并毕生致力于使其成为数学艺术的精彩庆典。Bridges 会议的目标是激发人们对艺术、音乐、建筑、教育、文化与数学的联系的研究、实践和兴趣。

　　Bridges 会议通常在每年年初开始征稿，包括数学艺术作品、数学艺术短片和数学艺术论文，经过评选入围的作品及论文在每年 7 月下旬或 8 月初举行的会议上进行展示及出版。近年来，中国大陆地区的张燕翔、中国台湾地区的陈明彰等人的作品多次入选。

　　参会成员由数学家、计算机科学家，其他不同学科的研究者，音乐家、雕塑家、舞蹈家、编织者在内的各种艺术家，教育者、作家和许多跨学科小组组成。Bridges 会议内容通常包括大会演讲、论文研究、研讨会、视觉艺术展览，以及音乐、电影、诗歌和戏剧中以艺术为重点的表演活动。

2.2　数学思想与艺术审美

　　一些数学思想，如对称、黄金分割、随机过程、最近点中分线等，以其简洁优雅的形态规则，为艺术的审美及创作树立了重要的标准。

2.2.1　对称

　　物体或图像中的某些部分或结构呈现出规律性的重复，就构成了对称。绝大多数的动物都呈左右对称结构，视听觉系统的对称使得动物可以更好地感知环境，肢体的对称则使得它们可以更加稳定及灵活方便地运动。而各种动物的左右眼以及左右耳的对称结构还复合了功能性的对称，这种对称使得对信息的感知能够获得立体和距离的特征，从而为觅食和避险提供准确的指引。

　　艺术中的对称可以带来视觉装饰效果，还能够承载一定的功能结构，成为重要的美学要素。对称结构常见于建筑艺术设计中，但是绘画艺术中却往往通过非对称的设计来呈现更多的细节，同时打破视觉平衡，塑造视觉中心。

　　对称结构包括线对称、平移对称、相似对称、旋转对称、螺旋对称等。

　　1）线对称（镜像对称、手性对称）

　　如果某事物的一半沿一条直线与它的另外一半呈镜像结构，那么它就构成镜像对称，它以直线为对称中心，因此也叫线对称。

　　人的左右手构成镜像对称关系，而且左右手的图像只通过移动或旋转，是不可能完全重合的，必须经过镜像变换才能重合，因此这种对称也称为手性对称。手性对称不仅存在于宏观事物中，微观世界里的许多化学及生物分子也存在手性对称现象，多数有机分子都有与其构成镜像结构的同分异形体，这类分子也是手性分子。许多营养物的分子都同时存在左旋以及右旋结构，但是人类只能吸收其中一种，而同一成分的药物，左旋结构与右旋结构往往不仅关乎有无疗效，甚至会产生毒副作用。

　　Ernst Heinrich Haeckel（1834—1919）是一位用图画记录发现的科学家。Ernst Heinrich Haeckel 在其作品集《自然中的艺术形式》中描绘了大量具有线对称结构的生物，这些作品反映了自然生物的对称美，如图 2-2。

　　2）平移对称（平铺对称）

　　在一些事物中，某种结构单元有序地重复出现，并且沿特定方向平移后可以跟原图像完全重叠，这种情况就构成了平移对称。

　　平移对称在建设设计和装饰设计中有着普遍的应用，这种对称在建筑物的水平和垂直方向都有体现，不同的楼层和单元之间构成平移对称，瓷砖的铺块之间也构成平移对称。同时，在物理学研究中，各种晶体中由规则排列的原子构成的晶胞单元之间也构成平移对称。

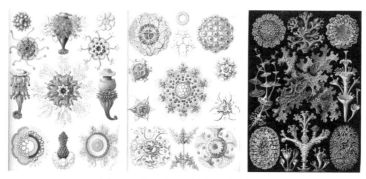

图 2-2　Ernst Heinrich Haeckel 作品

3）相似对称

相似对称是由相互之间在结构、形状上相似的结构单元构成的对称，又称为扩展对称，如悉尼大剧院的不同屋顶之间形状相似，但又不完全相同，便构成相似对称。

4）旋转对称

如果一个图形在围绕某个中心旋转一定角度后能够与原图重合，则构成旋转对称。

旋转对称在绘画艺术中被广泛地试验，如意大利和印度古代的旋转对称绘画作品分别就此进行了探索，这些画面在旋转 180° 后依然能够正常观赏，如图 2-3 和图 2-4。

图 2-3　意大利的旋转对称绘画作品

图 2-4　印度古代的旋转对称绘画作品

5）螺旋对称

对称单元呈螺旋形对称排列，便构成了螺旋对称，如 DNA 结构中就存在螺旋对称。

6）球对称

球对称是旋转对称在三维空间的拓展，并且以三维形态呈现，球对称以球心为旋转中心，球的任何一条直径都可以成为旋转的对称轴。球对称在雕塑艺术、装饰设计中有着广泛的应用。

2.2.2　黄金分割与斐波那契数列

1）黄金分割

在长度为 a 的线段 AB 中间加入点 C 对其进行分割，得到长度分别为 b 和 c 的两个子线段，并且使得 $a/b=b/c$，那么这个比值为（（$\sqrt{5}$ +1）/2），近似值为 1.618，这个比值被称为黄金分割比。这个比例在摄影、绘画、雕塑、建筑等领域有着广泛的应用。

许多动植物的外观造型中也往往蕴含黄金分割比。甚至在人类的身体结构中也存在许多黄金分割的比例关系。

2）斐波那契数列

斐波那契数列源于数学家斐波那契在 1202 年提出的一个假设：把一对兔子放一起，从第三个月开始，如果每月生出两只一雌一雄的小兔，然后每对雌雄小兔过两个月之后，每个月生两只小兔一雌一

雄……。那么，n 个月后总共会有多少对兔子？

斐波那契是这样来考虑的：设第 n 个月后兔房里的兔子数为 a_n 对，这 a_n 应由以下两部分组成：第 $n-1$ 月时候已经有的兔子，即 a_{n-1} 对，以及第 $n-2$ 个月时候的兔子生的，即 a_{n-2} 对。

这个数列的前面几项是：2=1+1、3=2+1、5=3+2、8=5+3、13=8+5、21=13+8、34=21+13、55=34+21、89=55+34、…，如此类推，特点是除前两个数（数值为 1）之外，每个数都是它前面两个数之和。

我们还会发现，3/2=1.6，8/5=1.6，89/55=1.6181818，…，项数越大，相邻数值的比就越接近黄金分割比。斐波那契数列在大自然中广泛存在，如许多花卉花瓣的数量往往是斐波那契数列的值。

3）黄金螺线

如果依次将斐波那契数列的值作为正方形的边长，以该正方形的一个顶点为圆心，以正方形边长为半径绘制内切于正方形的圆弧 [27]，并将基于相邻斐波那契数列绘制的圆弧连接起来，就可以得到一条优美的螺线，即"黄金螺线"。鹦鹉螺生长形状的剖面便非常接近黄金螺线的造型，如图 2-5。

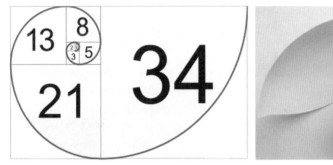

图 2-5　黄金螺线与鹦鹉螺

自然界中许多现象都惊人地呈现出黄金螺线的造型，小到植物叶片、花瓣的排列，大到飓风云图、银河系旋臂等，甚至人类耳朵的造型也接近于黄金螺线。

4）黄金角度

如果将一个圆周分为两个角，使它们构成黄金分割比，则其中较小角的角度约为：

$$360×（1.618-1）/1.618 = 137.503$$

这个角度被称为黄金角度。许多植物叶片及花瓣的排列中，都呈现出黄金角度的特征，即每个叶片或花瓣都在上一个相邻叶片的基础上有 137.503° 的旋转，叶片或花瓣按照这种角度排列之后，相互之间不会遮挡太多，有利于最优地利用生长所需的阳光及水分等资源。图 2-6 通过程序算法再现了植物结构中的黄金角度。

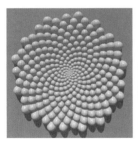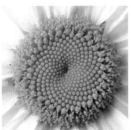

图 2-6　植物结构中的黄金角度

斯坦福大学艺术与艺术史系的 John Edmark 基于黄金角度的渐进旋转实现了模拟花卉造型的 3D 雕塑，在频闪灯下旋转时，雕塑的旋转速度和频闪率是同步的，雕塑每旋转 137.5° 就闪光一次，使得这些雕塑看起来仿佛正在怒放的花朵，产生出迷人的动画效果，如图 2-7。

5）黄金分割与美人标准

世界上有一些美容家认为，人的相貌可以用数学方法来计算，然后比较美丑；他们甚至成立了自己的组织和研究机构。加州有一位整形医生 Stephen R.Marquardt 博士对此做了专门研究。他比较了很多大众认可的美人图片，对多件世界著名艺术品上的美丽面孔进行了一一核对，以正五边形为基础，经过多次变换得到一种确定"美人"面部特征的标准网格模板，然后制成了"美人面具"——Marquardt Beauty Mask，如图 2-8，并且申请了专利，并给出了不同时代、不同民族的美女对这一模板的验证结果，如图 2-9。

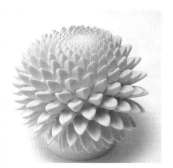 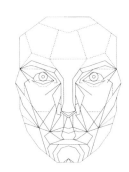

图 2-7　John Edmark 作品　　　　图 2-8　Marquardt Beauty Mask

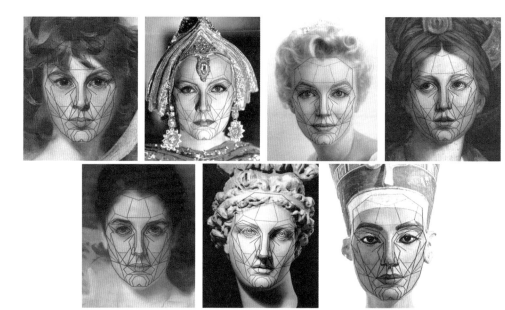

图 2-9　不同时代、不同民族的美女对 Marquardt Beauty Mask 的验证

2.2.3　随机过程与混沌美学

从 17 世纪起，牛顿使用数学手段来解决物理上的问题，拓展了人类对宇宙的观念。但是精确的数学方程式并不能描述世间万物所遵循的规则，世界上绝大多数事情的发生都具有不同程度的随机性。例如，我们可以预测一个小镇在 10 年之后人口会增长至若干人，但如果说这个小镇每天增加 3.45 个人，则这样的结果是毫无意义的。事实上，人口每天增加数可能是 0、1、2、3、4 或 5 等，它是一个随机过程，有一个概率分布。这些概率分布是随时间改变的。

随机过程广泛地存在于各种自然现象中，也在各个学科领域有着重要的应用。随机过程对艺术创

作的意义在于，艺术创作反映的是艺术家对世界的认识和感受，当然也包括世界上随机发生的各种现象和事件，而世界上大量的随机过程中所呈现的混沌状态无疑是艺术家审美形成的重要来源，而对随机过程构成的混沌状态的模拟，无疑是艺术审美形成之后的外化表现。

例如，Piet Mondriaan 在他的抽象作品《合成》中，将画面使用规则或随机的网格进行分割，然后使用随机的色彩进行填充，如图 2-10；而 Jackson Pollock 的作品则更喜欢使用随机分布的线条和色块，如图 2-11。

图 2-10　Piet Mondriaan 的作品《合成》

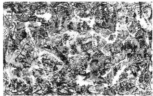

图 2-11　Jackson Pollock 的作品

2.2.4　基于随机函数的艺术

1）随机生成的线条艺术

算法艺术及计算机艺术家 Michael Noll 使用随机函数产生了大量随机的短线，生成了模仿 Mondrian 作品的图，如图 2-12，他将这幅计算机生成的作品及原作同时提供给贝尔实验室的其他科学家参观，结果参观者更加喜欢计算机生成的作品。

Vivek Patel 在 Siggraph2004 上展示的作品 *Superimposing Form* 则是由大量混沌状态的随机线条构成的动画，如图 2-13。

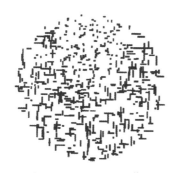

图 2-12　Michael Noll 作品　　　　图 2-13　*Superimposing Form*

2）随机生成的多边形艺术

数字艺术家 Frieder Nake 的作品《随机多边形》中，构成多边形的线段长度和角度由随机过程生成，如图 2-14。而 Vera Molnar 的作品则使用了布满画面的随机短线，如图 2-15。

图 2-14　Frieder Nake 作品《随机多边形》

图 2-15　Vera Molnar 作品

A.Michael Noll 的动画作品《动态雕塑》中，一个随机生成的三维多边形在不断地进行随机而连续的变形，如图 2-16。Manfred Mohr 的作品 *Band Structures，Randomly Generated Polygons* 则使用随机折线绘制波形，如图 2-17。

图 2-16　《动态雕塑》　　　图 2-17　*Band Structures，Randomly Generated Polygons*

3）随机生成的虚拟折纸

Jtarbell 使用 Flash 脚本生成的随机细分折叠结构，产生的画面就像进行不断折叠的纸张，如图 2-18。

图 2-18　Jtarbell 作品

4）模拟自然事物的随机算法 Perlin Noise

一般的随机函数可以产生完全随机分布的结果，但是自然界中许多事物虽然充满随机性，却会出现群聚分布的形态，简单地使用随机函数无法进行模拟。

为了更好地模拟自然界中随机而有机的形态及运动，如火焰、烟雾、山峦、海浪、石纹等，Ken

Perlin 提出了 Perlin Noise，并在后期多次进行改进，使视觉效果得到了大幅度提升，因此已被各种游戏及特效广泛应用，如图 2-19。

图 2-19　Perlin Noise

2.2.5　Voronoi 图

Voronoi 图为俄国数学家 Georgy Voronoy 所创造，这种图表在数学、计算科学、生物、交通、地理以及计算机图形学等领域有着重要用途。

Voronoi 图使用平面上的多个物体将平面划分成与各个物体距离都最近的网格。对平面上各个相邻物体的连接线绘制中垂线，得到的系列中垂线会构成一个细胞状的网格，这就是 Voronoi 图，如图 2-20。

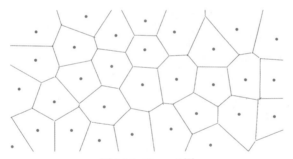

图 2-20　Voronoi 图

Voronoi 图体现了自然界中构成邻居关系的资源共用者之间对资源获取的公平、均衡与和谐的状态，因此这种图案在大自然中非常常见，如叶脉划分出的区域、动植物乃至大地结构对资源的竞争和分配模式，如图 2-21，同时这种结构还描述了人类居住区域的模式，以及晶体结构中各种原子、分子对空间的分配和占有等。基于 Voronoi 图的这些特性，它还被广泛应用于对公共资源的规划，如交通等。

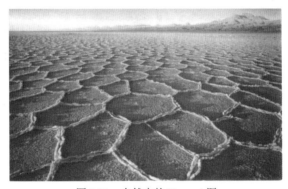

图 2-21　自然中的 Voronoi 图

Ken Shirriff 提出了一种创建 Voronoi 分形的方法：在画面上首先放置一些点，并且从它们开始创建 Voronoi 图，然后在每个已经得到的 Voronoi 区域中再放置一些点，并且继续从它们开始创建 Voronoi 图，重复这个过程就可以获取一个 Voronoi 分形，并且可以获取在圆形内部创建的 Voronoi 分形，如图 2-22。

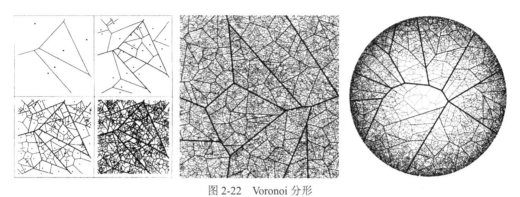

图 2-22　Voronoi 分形

Marc Fornes 则将 Voronoi 图在 Rhino 软件中进行 3D 立体化设计，获得了一种基于 Voronoi 结构的空间网格造型，如图 2-23。

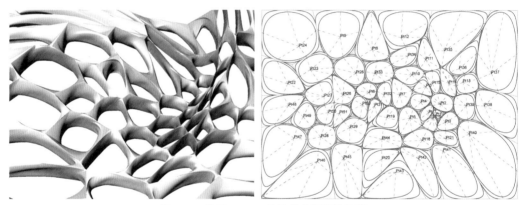

图 2-23　基于 Voronoi 结构的空间网格造型

Leonel Mourar 创作了一系列的 Voronoi 图，并且为不同的 Voronoi 区域填充不同的颜色，巧妙地应用这种数学结构形成一幅幅 Voronoi 绘画，如图 2-24。

图 2-24　Voronoi 绘画

普通的马赛克处理将会使图像的色彩特征及边界特征模糊，但基于色彩信息的 Voronoi 马赛克却能够很好地保留这些信息，使图像呈现出一种既具象又抽象的美感，如图 2-25。

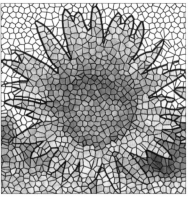

图 2-25　Voronoi 马赛克

麻省理工学院的干流体实验室提出了一种基于 Voronoi 立体单元的数学方法，Voronoi 图中均分两个点的线在这里变成了面，空间中粒子之间无形的相互作用被这种多面体结构准确而有形地体现出来，从而极大地方便了研究，如图 2-26。

Bathsheba Grossman 在十二面体的基础之上创建了一种三维的 Voronoi 网格，并且将得到的形状用于雕塑造型，如图 2-27。

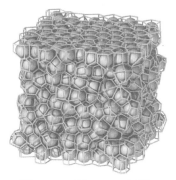
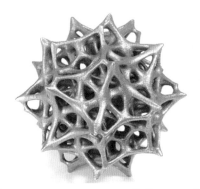

图 2-26　三维 Voronoi 网格　　　图 2-27　Bathsheba Grossman 作品 Voronoi 雕塑

Voronoi 图还可以用于互动艺术的创作。如图 2-28，Scott Snibbe 的装置作品《边界方程》[28] 中，一个带有导角的平板被作为参与者活动的平台，这个平台正上方有一个与计算机连接的投影仪及摄像机。摄像机会捕获参与者的位置传递给计算机，计算机则利用这些位置信息实时生成并绘制 Voronoi 图，并且通过投影仪投影到活动平台上。当观众增多时，图形就变得复杂，形成了实时的互动，如图 2-29。

图 2-28　《边界方程》　　　　　图 2-29　作品结构示意图

2.2.6　数学公式对自然物态的模拟：超级公式

自然界中形态各异的各种生物，它们的外形是否可以通过数学方法来描述？许多人就此展开了孜孜不倦的探索，17 世纪的僧侣 Grandus 曾经提出各种花朵的形状与三角函数之间的关系 [29]。D'Arcy Thompson 在他的经典著作《论生长和形式》中 [30]，也思考了采用通用代码行来描述自然形式的想法。"因为世界的和谐体现在形式和数量上，而自然哲学的心灵和灵魂以及所有诗歌都体现在数学美的概念中" [31]。

2003 年，生物学家 Johan Gielis 在 *American Journal of Botany* 杂志上发表了"超级公式（Superformula）" [32]，认为能够在大自然中发现的复杂形状和曲线可以用含有足够多参数的公式进行描述。Superformula 是一个可以通过参数调整来改变造型的几何公式，它可以生成许多我们熟悉的动植物造型，如花朵、海螺等，如图 2-30。

图 2-30　Johan Gielis 的超级公式生成的形状与许多自然界中的形状一致

数学家 Paul Bourke 在 Johan Gielis 的 Superformula 的基础上，将 Superformula 拓展成为三维形态 Supershape，并且编写了一个运行在 mac OS X 以及 Linux 上的 OpenGL 程序，用于生成三维的 Supershape。Vincent Berthoux 则提供了一个可用于 Windows 的版本，采用文本配置文件描述 Supershape。

Supershape 还被一些研究者用于音频频谱的可视化设计，用于生成与音乐关联的视觉形态。

2.3　透视、几何与造型艺术

2.3.1　透视与绘画

人类生存在一个三维的世界中，感受到的是真三维世界中的立体空间信息。但是绘画发生在二维平面，如何在二维的画面上给人们带来三维立体空间感受，就成为绘画创作需要解决的科学问题。15 世纪意大利的建筑师布鲁内莱斯基（Brunelleschi）以及艺术家 Leon Battista Alberti 为此创造了透视画法，这种方法利用线条消失的尺寸变化等在二维画面上模拟立体空间感。

传统绘画中常见单点透视、二点透视、三点透视以及四点透视，分别适用于中轴观察前方远景时所有的透视线收缩到一个点、在水平正前方参考物体水平透视线收缩到水平方向两个消失点、在物体前上方观看时水平透视线收缩到水平方向上的两个消失点的同时垂直透视线收缩到垂直下方的消失点上，以及在很高的物体（如大楼中部）正前方远处观看时在水平及垂直方向分别产生两个消失点的情况。

1）五点透视

五点透视是指采用五个消失点描绘出一个圆形的画面，从而可以模拟前方完整的 180° 虚拟空间。这种透视效果也可以通过鱼眼摄影镜头获取，如图 2-31。在五点透视中，我们可以描绘一个半球状的空间。艺术家 Dick Termes 采用在球面上绘画的方式来获取五点透视的效果，如图 2-32。

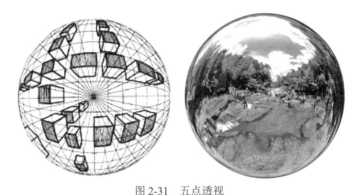

图 2-31　五点透视

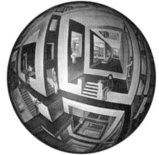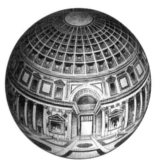

图 2-32　Dick Termes 在球面上实现的五点透视绘画作品

2）基于鱼眼照片的六点透视变换

1986年，Ned Greene 提出了用两张鱼眼照片进行变换得到一个等距圆柱贴图（即 Equirectangular 贴图）的数学方法来合成全景图像，对等距圆柱贴图进行经度和纬度的变换，使之脱离正常值，就可以将场景中上、下、左、右、前、后六个视角包含在内，获得一种超现实的六点透视效果，如图 2-33。

图 2-33　对等距圆柱贴图进行经度和纬度的变换得到的效果（张燕翔摄制）

2.3.2 视觉欺骗：反透视及仿透视的艺术

1）反透视的产生原理

反透视画法是一种基于人眼二维画面观察局限性的视觉欺骗，这种技法往往将相互矛盾的空间透视状态在二维画面上进行移花接木，从而虚构出看似真实实际上却不可能存在于物理空间中的物体，如图2-34。

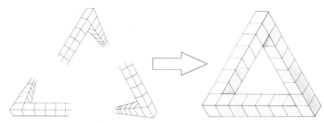

图2-34 从正常透视获取反透视

反透视实际上是对正常透视的艺术化的应用，受到了许多艺术家的青睐。Baruch Brosh、Gabriel Dolche、Sergio Buratto、Petter Thoen、Oscar Reutersvard 等艺术家创作了大量的反透视几何体；而 Roger Shepard、Vlad Alexeev 和 Govert Schilling 则将反透视绘画方法与机械设计结合，创作出一些现实中不可能实现的机械结构，如图2-35～图2-37。

图2-35　Roger Shepard 作品　　图2-36　Vlad Alexeev 作品　　　图2-37　Govert Schilling 作品

Vicente MEAVILLA SEGUÍ 尝试了将反透视与家具造型进行结合；而 Jos de Mey 和 Irvine Peacock、David Mac 等人则将反透视绘画方法用于风景创作，当然在这个方面，其实 Escher 是更早的反透视绘画大师。

日本明治大学的数学工程师杉原幸吉（Kokichi Sugihara）通过数学方法获取的视错觉装置中，看起来是一个简单的指向右边的白色箭头，但是从特定角度观看时，即使旋转了180°，箭头仍然指向右侧，如图2-38为杉原幸吉的视错觉装置作品。

图2-38　杉原幸吉的视错觉装置作品

2）仿透视艺术

顾名思义，仿透视是对透视效果的模仿，常见于借助二维的画面，对人眼在某个特定方向上对前方事物立体空间的透视感知进行模仿，使人们产生看到真实三维物体的错觉。许多艺术家在地面或墙面上进行仿透视绘画，观众站在特定的角度即可看到逼真的具有立体空间感的画面，然而只要改变观看视角，就可以发现极度扭曲的仿透视变形。

而一些城市中大楼呈 90° 夹角的墙面，也被安装上相互垂直的显示屏，显示在上面的画面经过仿透视变形处理，使得在特定角度观看时，原本相互垂直的屏幕上呈现出来的是具有空间透视效果的动态画面。

美国艺术家 Robert Lazzarini 的作品则采用了新颖的思路，他将真实物品进行三维扫描之后进行仿透视变形，再将其用 3D 打印技术制作成为实际雕塑，这些雕塑从特定位置观看时仿佛就是真实的，但是改变视角之后，会发现其极度扭曲变形的一面。Robert Lazzarini 巧妙地应用了这种貌似平常的手段。他先把真的头盖骨、吉他、电话机等物品用激光扫描，制造出一个三维的 CAD（计算机辅助设计）文件，然后把 CAD 图像经过透视变形，再使用快速成型技术的 3D 打印机打印出来作为最终作品模型，如图2-39。Robert Lazzarini 的这些看似非理性的作品可以与 16 世纪 EI Greco 绘画中明显的情感化扭曲进行对比。

图 2-39 Robert Lazzarini 的仿透视效果雕塑作品

2.3.3 坐标变换与歪像艺术

光线从四面八方射到我们眼里，瞳孔与外部世界相比很小，引起了"锥形视觉面"，结合光线的曲线镜面反射，就会产生一些有趣的现象。光线从不同角度射入镜面，眼睛接受光线是圆锥体状的，如图 2-40 ～图 2-42。

图 2-40 圆锥视觉综合原理　　图 2-41 光线曲线镜面反射　　图 2-42 入射角改变，光线逐渐展开

如图 2-43，圆柱歪像艺术作品采用了一个逆过程，把正常图片进行极坐标变形之后，使得我们从正常的角度观看作品时已经面目全非，但当从圆柱镜中看时，这种失真变形反而回到了正常的视觉效果，如图 2-44。

图 2-43 平面直角坐标与极坐标

图 2-44　圆柱歪像艺术的原理

圆柱歪像艺术不仅被艺术家尝试，也在工艺品及广告的设计中得到了应用，如图 2-45 为 Philippe Comar 基于圆柱歪像原理为 Renault 轿车创作的广告。

图 2-45　Renault 轿车广告

2.3.4　图形镶嵌与铺块

图形镶嵌是一种能够在互不重叠并且不留空隙的情况下通过排列组合填满平面空间的图形铺块。图形镶嵌常见于诸多图案设计的应用领域，如地砖、编织品等。人类很早就开始将图形镶嵌应用于工艺品的设计，如伊斯兰图案纹饰艺术。

通常将规则铺块的方式记为 $\{P, Q\}$，其中 P 为铺块多边形的边数，Q 为在共用每个顶点的多边形数量，则有：如果 $(P-2)(Q-2)=4$，便能够铺满平面空间；如果 $(P-2)(Q-2)>4$，则能够铺满双曲空间；如果 $(P-2)(Q-2)<4$，则能够铺满球面空间。

平面空间上只有三种规则铺块，即三角形、六边形和正方形。如图 2-46，从规则铺块的一边挖下一块形状，然后贴到与之相对的另外一边，如此往复，对形状规则的铺块进行切补操作，便可以衍生出形状不规则的铺块，如图 2-47。

　　　　图 2-46　几种规则铺块

图 2-47　铺块的衍生

要使用不同大小的铺块铺满平面，可以使用等比相似多边形的方法，如图 2-48。M C Escher 基于

这种铺块创作了许多作品，如图 2-49。

图 2-48　等比相似多边形的结构　　　图 2-49　M C Escher 基于等比相似多边形创作的作品

牛津大学的理论物理学家 Roger Penrose 在 1973 年提出了一种非周期平面镶嵌的例子，这也是迄今这类镶嵌的最简形式——只用两种形状的铺块即可产生无穷多种的图案，从而非周期地铺满整个平面，这称为 Penrose 铺块。有趣的是科学家通过对伊斯兰图案的研究发现，500 多年前的伊斯兰艺术就已经开始使用类似的结构了。

在这种铺块结构中，铺块的每个边长都相同，而第一种铺块的四个内角分别为 72°、72°、72°、144° 和 36°、72°、36°、216°，它们角与角连接在一起，如图 2-50。

图 2-50　Penrose 铺块

2.3.5　光效应艺术

光效应艺术是一种使用简单的几何形象结合明暗和色彩的变化来制造空间立体感、光色效果及运动幻觉的抽象绘画流派，它兴起于 20 世纪 60 年代，并且至今魅力不减当年。

Bridget Riley、Victor Vasarely、Richard Anuszkiewicz、Josef Albers、Francis Celentano 等艺术家是光效应艺术的代表人物，他们使用几何色块对光感、体积感、视错觉和动态幻觉的表现进行了探索，如图 2-51 ～图 2-53。到了数字化时代，随着计算机图形动画技术的成熟，一些艺术家将光效应艺术拓展为动画形态，Davidope、Andre Michelle 等艺术家创作了一些精彩的光效应动画艺术作品，进一步提升了光效应艺术带来的精彩体验。

图 2-51　Bridget Riley 作品

图 2-52　Victor Vasarely 作品　　　　　　图 2-53　Francis Celentano 作品

2.3.6　多面体艺术

1）构件编织

George W. Hart 是一位艺术家和跨越领域的学者，身兼雕塑家、数学家、计算机科学家等数职。他的几何雕塑在许多展览中获奖，包括纽约州分会颁发的个人艺术家奖等。他的著作集中于雕塑及其他领域的数学运用。

George W. Hart 巧妙地将多面体的顶点、边、角等决定多面体造型的关键因素提取出来，并且将其采用自定义的构件进行置换设计，然后再编织，从而产生全新的构造。这个过程首先是在 CAD 软件里进行构型设计，然后将构件使用金属、塑料、木板等材料进行制作，如图 2-54。

图 2-54　George W. Hart 作品

除了采用自定义图案的构件之外，George W. Hart 还使用了各种实物作为编织多面体的构件，如书本、光盘等，如图 2-55。

图 2-55　George W. Hart 作品

2）挤压、镂空与雕琢

Polyedergarten 对各种多面体的表面进行挤压、镂空与雕琢处理，制作出优美的装饰造型，从而将多面体生硬的表面变成花卉一般精妙绝伦的结构。除了在三维模型上进行加工外，这些设计还被打印出来制作成纸模多面体实物，如图 2-56。

图 2-56　多面体的镂空与雕琢

3）建构与修饰

艺术家 V.Bulatov 在正二十面体的基础上进行了各种发散性的造型设计，获得了许多奇特的装饰造型，如图 2-57。

图 2-57　V.Bulatov 作品

4）群簇构造

Gayla Chandler 利用很多个完全相同的正十二面体、正二十面体等多面体，将它们的特定面依次相贴，进行群簇构造，获得了一种海绵状的结构，如图 2-58。

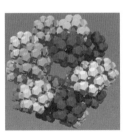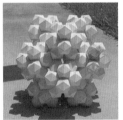

图 2-58　Gayla Chandler 作品

建筑师 Safdie Moshe 在 1967 年国际博览会上设计的"生境馆"（Habitat 67）使他名声大振，这个建筑基于长方体形状的房间单元结构进行群簇构造，获得了一种超乎寻常却又坚固稳定的房屋造型，如图2-59。

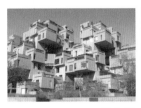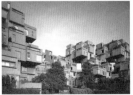

图 2-59　生境馆

5）Zome 模型

Zome 是 1992 年在美国问世的 ABS 塑料组合玩具，这种玩具使用插棒以及几何顶点珠这两种简单的基本元件就可以进行复杂多面体造型的构建，成为最适合亲子同乐、学习的玩具兼教具。其顶点珠直径 18mm，有 62 孔，可以插入插棒，如图 2-60。Zome 可以非常方便地用于组合数学、化学、建筑、立体雕塑等模型。儿童可以通过这种玩具在动手做的过程中学习简单的几何形状，进而完成比较复杂的结构，如 C60、DNA 等。有研究证实 Zome 有助于打破学习障碍。

George W. Hart 对基于 Zome 的几何学进行了深入的研究，创作了许多精彩的作品，如图 2-61，并且还出版了相关的著作。

图 2-60　Zome 模型　　　图 2-61　George W. Hart 作品

ZomeCAD 则是一个基于计算机的 Zome 模型设计软件，借助它可以直观而方便、快捷地使用虚拟的插棒及几何顶点珠进行造型设计，如图 2-62。

图 2-62　ZomeCAD 界面

6）图案镶嵌

镶嵌一般是指使用多个具有相同及互补形状的铺块来铺满整个平面空间，而这种镶嵌借助数学变换也可以推广到多面体或者球体等空间形状之上。

加拿大 Camosun 学院数学系的 Jill Britton 研究了在正多面体上的图案镶嵌，并且制作了一些具有镶嵌图案的正多面体作品，如图 2-63。此外，球面贴图也可以通过数学变换转换成为多面体各个面的贴图，Jill Britton 在此基础上还制作了多面体形状的地球模型。

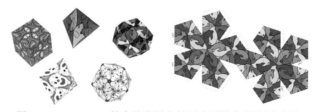

图 2-63　Jill Britton 的有镶嵌图案的正多面体作品及展开图

7）折纸多边形及多面体

1939 年，23 岁的学生 Arthur H. Stone 在折叠报纸的过程中发现了将一个纸带折叠成正六边形并且将纸带背面图案隐藏的方法，如图 2-64。

图 2-64　折纸多边形

后来人们将这种折纸方法推广到了三维结构，在纸带的基础上，首先把标有 1111、2222、3333、4444、5555、6666、7777 的三角形通过标记 × 的格子分别粘成正四面体，如图 2-65，最后再将两端的 8×8× 粘在一起，这时就构成一个四面体的环，并且这种四面体环可以进行灵活的旋转和构造变换，如图 2-66。

图 2-65　折纸多面体的纸带

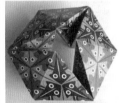

图 2-66　四面体环

8）纸编多面体

使用一个纸带通过编织获取多面体是类似于折纸多面体却可以表现更多种多面体的艺术形式，由于均匀多面体的表面是由相同的多边形构成的，因此就有可能将这些多边形依次连接并打印到纸带上，从而可以通过纸带的编织获取多面体。图 2-67 就是一种可以编织成为多面体的纸带。

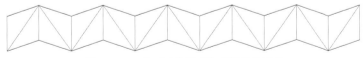

图 2-67　一种可以编织成为多面体的纸带

Jean Pedersen 和 Jim Blowers 等人对使用纸带编织多面体进行了较为深入的研究，并且制作了大量的模型。图 2-68 为 Jim Blowers 的纸编多面体作品。

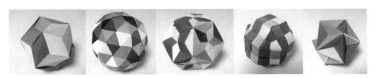

图 2-68　Jim Blowers 的纸编多面体作品

9）曲面化

正常多面体的面是平直的，将其表面曲面化就可以产生艺术化的效果。

Michael Trott 与 Amy Young 合作的动画《呼吸》将一个二十面体的表面半径采用算法 $\vec{R} \to \vec{R}/a$ 进行变换，当 $a > 1$ 时，二十面体的各个面就向内收缩，而当 $a < 1$ 时，二十面体的各个面就向外膨胀，结果就像在呼吸一样，如图 2-69。

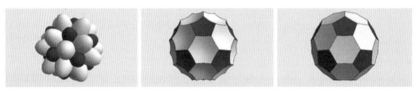

图 2-69　《呼吸》

而艺术家 Nadia Sobin 则采用一系列外切圆弧曲线构成的接近正多边形的封闭平面图形重新建构多面体，从而使多面体的边和面曲面化，如图 2-70，之后制作成为石头雕塑，使规整得有些死板的正多面体变得生动活泼，如图 2-71。Nadia Sobin 还创造了一个词——cyclogon，即由圆构成的多面体。

图 2-70　多面体的边和面曲面化的过程

图 2-71　Nadia Sobin 作品

2.3.7　双曲几何与艺术

以不同角度使用平面截取圆锥体，可以获得圆锥曲线，如果截取时的平面垂直于圆锥底面，则可以得到双曲线，如图 2-72。

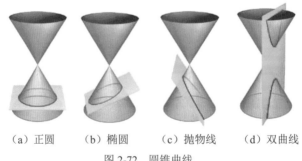

（a）正圆　　　（b）椭圆　　　（c）抛物线　　　（d）双曲线

图 2-72　圆锥曲线

双曲线绕其对称轴旋转，可以得到鞍马造型的双曲面，双曲面是一种曲率为负数的面，在这种曲面所表示的空间里，传统平面空间里的几何规则会发生巨大的变化，带来许多奇异的属性，如三角形的三个内角之和小于 180°，平行线延长得越多相互离得越远[33]，同一条线的垂线和斜线不一定会交叉等，如图 2-73。

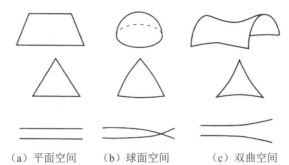

（a）平面空间　　（b）球面空间　　（c）双曲空间

图 2-73　平面空间、球面空间和双曲空间里三角形和平行线的性质和状态

可以认为，平面空间就是我们直觉感受到的空间，球面空间则反映了我们实际生存的地球表面的几何空间，而双曲空间则是反映了宇宙中时空存在的形式，如图 2-74。

图 2-74　双曲空间示意图

1）定圆空间里的双曲几何

法国著名数学家 Henri Poincaré 发现，一个定圆的内部空间为双曲几何提供了一种特殊的模型，在这种模型里，双曲几何的一条直线是这个定圆内部的一条圆弧，这条圆弧的两端垂直于定圆。这种几何又称为 Poincaré 双曲几何。

在定圆内，正交的弧对应于垂直的直线，但长度是变化的，越接近边界，相等的尺度用越短的圆弧来表示，如果达到边界，那么离圆心的距离就变得无穷远。

根据 Poincaré 双曲几何的规则，在定圆内的双曲空间里，由相邻圆弧围成无穷多个三角形，并且任何两个这种三角形形状、大小完全相等，如图 2-75。

美国新泽西州的艺术家兼艺术史学家 Irene Rousseau 对双曲几何的这种边界具有无限结构的美学特征，在他的作品 *Hyperbolic Diminution-Blue* 中采用马赛克进行了表现，如图 2-76。

图 2-75　定圆内双曲平面分成的无穷多个全等的三角形　　图 2-76　Irene Rousseau 的作品 *Hyperbolic Diminution-Blue*

普通平面上的各种规则形状镶嵌可以推广到定圆双曲空间，著名的数学艺术家 M C Escher 在双曲镶嵌的基础之上创作了一系列名为《圆的限制》的作品，根据双曲空间的规则，他的作品中所描绘的任何两个蝙蝠之间有着相同的形状和大小，任何两条鱼之间也有着相同的形状和大小，如图 2-77。而令人叹为观止的是，当 M C Escher 在创作这些作品的时候，计算机技术还没发明，他完全是依靠手工的计算进行绘制的。

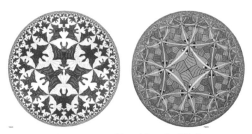

图 2-77 《圆的限制》系列作品

Don Hatch 也基于计算机对此进行了系统的研究，并且获得了多种规则形状在双曲平面上的镶嵌图案，如图 2-78。

图 2-78 Hyperbolic Planar Tesselations

2）Thurston 双曲面纸

为了对普通空间和双曲空间的区别有一些直观的认识，William Thurston 提出了一种双曲面纸的模型，它的构建方式为：在每个点周围放置七个等边三角形，并且将其做成一个曲面，如果一直在每个点周围放置七个等边三角形，就可以扩大这个有很多褶皱而变得松散的曲面，如图 2-79。

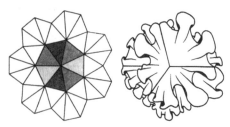

图 2-79 Thurston 的双曲面纸制作过程及 Thurston 的双曲面纸效果

鉴于 Thurston 的双曲面纸在制作上的特点，一些艺术家寻求使用毛线钩编的方法来表现双曲空间，Diana Taimina 创作了一系列双曲钩编作品，如图 2-80。

图 2-80　双曲钩编作品

而 Karen Frazer 的双曲钩编作品 *Brain* 则表现出了大脑的造型，如图 2-81。

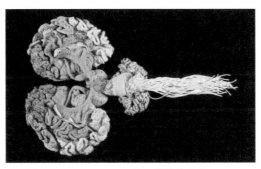

图 2-81　Karen Frazer 的双曲钩编作品 *Brain*

Brent Collins 与 Carlo H. Séquin 合作的《双曲六角形 II 号》采用双曲造型对多面体进行了曲面化的艺术表现，如图 2-82。

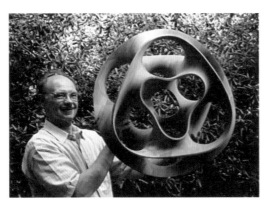

图 2-82　Brent Collins 与 Carlo H. Séquin 合作的双曲多面体

雕塑家 Brent Collins 也采用雕塑的手段对双曲空间的特征进行了表现，如图 2-83。

图 2-83　Brent Collins 表现双曲空间的雕塑

3）任意形状的双曲镶嵌投影

双曲线镶嵌通常被投影成圆盘或其他简单的形状，如图 2-84，Eryk Kopczyński 和 Dorota Celińska-Kopczyńska 研究了由源位图图像给出的任意形状的双曲镶嵌投影问题，提出了一个算法来寻找这种共形映射，并提供了样本结果的讨论 [34]。

4）在 VR 与双曲空间里的事物交互

在 Jeff Weeks 的 Non-Euclidean Billiards in VR 中，用户可以沉浸于一个双曲空间里体验台球 [35]，如图 2-85。虚拟现实模拟不仅与人们的意识思维相连，还完全劫持了我们对环境的潜意识理解，这个作品为人们提供了一种在三维双曲空间、欧氏空间和超球面上打台球的令人信服的错觉。即使是经验丰富的几何学家也可能会在那里发现一些惊喜。

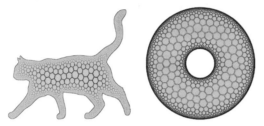

图 2-84　任意形状的双曲镶嵌投影

图 2-85　Non-Euclidean Billiards in VR

2.3.8　高维几何体的艺术

人类生活在三维空间中，但是数学里可以存在低于或高于三维的空间维度。数学里，点和面分别对应一维和二维，数学里的四维空间需要引入复数维度，比四维更高的维度中复数还会具有方向性。

一个数学世界可以存在于一个点、一条线、一个平面、一个空间或一个超立方体（四维立方体）中。每一个高维包含那些比它低的维，但是每一个低维本身就可以成为一个世界。设想你生活的世界是在一个平坦的面上。你不能向上或向下看。三维生物只要从上面或下面进入你的领域，就能够在你根本不知道的情况下进入你的世界。

零维的点 A 沿 X 方向移动到点 B，路径为一维的线段 AB。

一维的线段 AB 沿 Y 方向移动到线段 DC，路径为二维的正方形 $ABCD$。

二维的正方形 $ABCD$ 沿 Z 方向移动到正方形 $EFGH$，路径为三维的立方体 $ABCD-EFGH$。

三维的立方体 $ABCDEFGH$ 沿 T 方向移动到立方体 $A_1B_1C_1D_1E_1F_1G_1H_1$，路径为四维的超立方体 $ABCDEFGH\text{-}A_1B_1C_1D_1E_1F_1G_1H_1$，如图 2-86。

图 2-86　维度的延展

超立方体是一种类似于三维空间中立方体的四维空间中的立方体，分布在正方体周边的 6 个面也是这个正方体的"边界"，对于超立方体而言，则有 8 个三维正方体分布在这个四维超正方体的"周边"。

人类所看到的计算机屏幕或书本中所有的图形，都是各个维度的图形在二维平面上的投影，而不是真正的"原图"。

1）高维立方体的艺术表现

在超现实主义画家达利创作的宗教画《受难的耶稣》中，数学里在三维中展开的四维立方体被描绘为基督教里的十字架，如图 2-87，暗示了耶稣存在于一种更高的维度中，从而让人通过科学的思想感受宗教的理念。

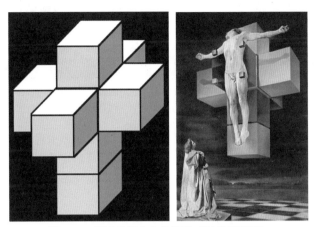

图 2-87　展开的超立方体以及《受难的耶稣》

早期的计算机艺术家 A.Michael Noll 于 1960 年创作了基于旋转的四维超立方体在三维空间中投影的动画作品，如图 2-88，让人们可以理解四维超立方体在三维空间中变幻莫测的神奇属性。

图 2-88　超立方体动画

在另外一个早期计算机艺术家 Manfred Mohr 的作品 *Subsets* 中，艺术家以十一维的超立方体为基础，通过算法决定哪个面是白色，哪个面是黑色，如图 2-89。放到固定的窗口中后，这个结构会在绿色背景前旋转。因为它们是被固定在框架里，因此当它们旋转时，有时会看见绿色背景。这些算法形成了一个混沌可视化系统，看起来像风格年轻的泼洒画。

图 2-89　Manfred Mohr 的作品 *Subsets*

而作品 *space.color.motion* 则顾名思义，指有色彩的空间动画，这个作品基于六维的超立方体，也就是维度色彩空间，如图 2-90。用同样的计算机程序 Space.color（写于 1999 年）可以进行六维动画展示，

每个展示装置都有各自的参数，执行六维动画程序。

图 2-90　Manfred Mohr 的作品 *space.color.motion*

2）四维空间中的球体

三维空间里球面上的任一个点到球心的距离相等，借助复数我们也可以描述四维空间里的球，但是我们无法看见也难以想象它。德国数学家 Heinz Hopf 发明了一种方法，使得我们可以在三维空间里想象四维空间里球的样子，称为霍普夫纤维化，数学家 Henry Segerman 进一步将其在二维平面上呈现出来，如图 2-91。

图 2-91　四维空间中的球体在二维平面上的投影

3）高维魔术方块

魔术方块最早由厄尔诺·鲁比克发明于 1974 年，已经成为风靡全球的益智玩具，并且出现了许多衍生的版本。

Don Hatch 与 Melinda Green 编写程序将魔术方块推广到四维空间，传统的三维魔术方块只能实现 432,520,032,274,489,856,000 种状态，但这已经是一个非常巨大的数字了，而这种四维里的魔术方块可以实现多达 1,756,772,880,709,135,843,168,526,079,081,025,059,614,484,630,149,557,651,477,156,021,733,236,798,970,168,550,600,274,887,650,082,354,207,129,600,000,000,000,000 种独立的状态，如图 2-92。

Roice Nelson 与 Charlie Nevill 则实现了五维空间里的魔术方块，如图 2-93。

图 2-92　四维空间里的魔术方块　　图 2-93　五维空间里的魔术方块

4）多胞形——高维多面体

"胞"是指作为更高维物件一部分的三维元素。将正多边形及正多面体拓展到更高维度，即可得到正则多胞形。

在四维空间里只有以下五种正则多胞形。

① 4 简单体，由 5 个正四面体构成，每条边为 3 个正四面体共用。

② 超立方体，由 8 个立方体构成，每条边为 3 个立方体共用。

③ 16 胞，由 16 个正四面体构成，每条边为 4 个正四面体共用。

④ 120 胞，由 120 个正十二面体构成，每条边为 3 个正十二面体共用。

⑤ 600 胞，由 600 个正二十面体构成，每条边为 5 个正二十面体共用。

George W. Hart 以及 Carlo H. Séquin 都采用多胞形在三维空间正投影的框架结构形态进行了雕塑造型的制作，如图 2-94。

图 2-94　George W. Hart 的超级多面体雕塑

高维多面体造型是一种内部有多重镶嵌的结构，为了将这种结构变成现实雕塑，George W. Hart 和 Carlo H. Séquin 都使用了三维打印技术，他们首先在计算机软件里将造型设计好，然后通过三维打印，形成实际的模型，如图 2-95。

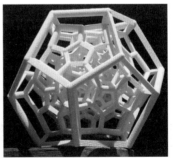

图 2-95　Carlo H. Séquin 的高维多面体雕塑

5）超复数与舞蹈设计

四元数是简单的超复数，一般可表示为 $a + b_i + c_j + d_k$，其中 $i^2 = j^2 = k^2 = -1$，而 a、b、c、d 是实数，四元数代表着一个四维空间[36]。

在当代舞蹈家和编舞家中流行旋转运动，通常体现为四肢的双旋转，其中通过柔性绳索附着在静止物体上的物体在旋转了不是 360° 而是 720° 后回到其原始状态。这种现象在巴厘岛的蜡烛舞、指挥棒旋转、poi 等表演形式中也有出现。Karl Schaffer 使用四元数对这种旋转运动进行了有效的建模，通过基于四元数的数学模型来描述以及设计这种运动，如图 2-96[37]。

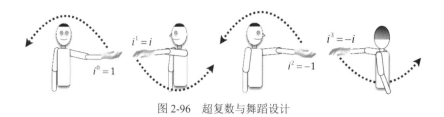

图 2-96　超复数与舞蹈设计

2.4　拓扑与艺术

2.4.1　拓扑学

拓扑学研究的是空间里几何物体在连续变化之下，如拉伸、扭曲、皱缩以及弯曲等，其形状上的孔不被关闭或打开，其造型不被撕裂或粘合的属性。拓扑学在物理、化学、生物等学科有大量的应用，同时由于它作为一种研究造型的科学，也为艺术的造型带来了全新的表现形态。

在拓扑学里，不同的形状之间有可能通过拓扑变换实现相互转换，能够进行这种转换的图形就构成拓扑等价关系。

拓扑等价的概念在三维建模中有着重要的用途，在计算机三维建模过程中，无论多么复杂的造型，往往都可以从简单的几何体如立方体、球体等出发，通过改变其拓扑结构获取全新的造型。

美国加州艺术学院的 Michael Scroggins 和 Stewar Dickson 创作的《拓扑学幻灯片》将现实中不可能存在的拓扑造型在虚拟现实空间中进行呈现，使访问者可以在虚拟的空间中探索这些结构的属性。

2.4.2　点集拓扑结构

点集拓扑在网络拓扑结构的研究中有着重要的用途，可以用于直观地指示网络中各个节点间相互连接的形式。

1）网络数据拓扑图

Internet 数据分析协作组织（CAIDA）的 Young Hyun 开发了一种名为 Walrus 的工具，这种工具可以将大型的数据三维投影到双曲空间中生成分层的图形，再根据用户提供的数据计算图形的布局，将生成的图形呈现鱼眼状失真，中心附近的物体被放大，而那些靠近边界的则被缩小，把图的各地放大到中部区域，则用户可以审视每一部分的详细图。Walrus 生成的拓扑图形抽象而优美，像是从一个虚幻的球体中绽放出来的朵朵奇葩，如图 2-97。

图 2-97　Walrus 生成的网络点集拓扑图

Plankton 则是 CAIDA 开发的另外一个具有艺术特质的拓扑图生成工具，它可以将网络缓存服务器中的数据生成拓扑图，如图 2-98。

图 2-98　Plankton 生成的拓扑图

2）点集拓扑的实物

阿根廷艺术家 Tomás Saraceno 的作品 *The Stillness in Motion-Cloud Cities* 使用真实的绳索等在展厅上空构建起充满整个房间的空间网格，使观众置身一个由现实的空间关系及真实材料构建起来的拓扑结构之中，如图 2-99。通过这个作品，作者探索了社交网络、星云、神经网络等结构的美学特征。

图 2-99　*The Stillness in Motion-Cloud Cities*

2.4.3　Mobius 环

德国数学家 Mobius（1790—1868）在 1858 年发现了一种单侧曲面——Mobius 曲面。它可用一条纸带将一端扭转 180°（或者 180°的奇数倍，顺时针或逆时针），然后将两端粘接起来表示，如图 2-100。

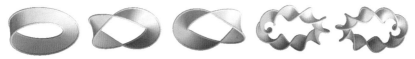

图 2-100　Mobius 环

Mobius 结构具有更好的耐磨性，因此可以为传送带和齿轮的设计带来全新可能，如图 2-101 为 Carlo H. Séquin 的 Mobius 齿轮作品。

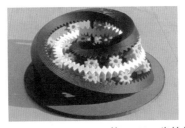

图 2-101　Carlo H. Séquin 的 Mobius 齿轮作品

2.4.4　Klein 瓶

Klein 瓶由数学家菲利克斯·克莱因提出，是一种存在于四维空间中的拓扑结构，是一种瓶口与瓶

底相通不分内外的结构，因此数学意义上的 Klein 瓶是没有容量的。而我们在计算机屏幕上看到的形态应该被理解为四维空间中的 Klein 瓶在三维空间里的投影形态。

如果把 Klein 瓶对称地刨开，分成两半，则得到的每个单独的部分又成为一个 Mobius 带。

着迷于曲面理论的法国艺术家 Patrice Jeener 与法国数学家 Edmond Bonan 一起发展了一种由两个乃至三个、四个 Klein 瓶联体构成的 Klein 瓶造型，这种造型与传统的 Klein 瓶具有相同的拓扑属性，但是在视觉和思想上给人更多的享受和启发。Jos Leys 对这种 Klein 瓶进行了渲染，如图 2-102。

图 2-102　Bonan 与 Jeener 发展的联体 Klein 瓶（Jos Leys 渲染）

Alan Bennett 是英格兰 Bedford 的一个玻璃艺术家。几年以前，他对诸如 Mobius 带和 Klein 瓶这样的拓扑造型产生了浓厚的兴趣。当数学家们试图以计算解决问题的时候，他以玻璃为媒介进行研究，制作了大量嵌套结构的联体 Klein 玻璃瓶，并且成为伦敦科学馆数学分馆中的永久展品，如图 2-103。

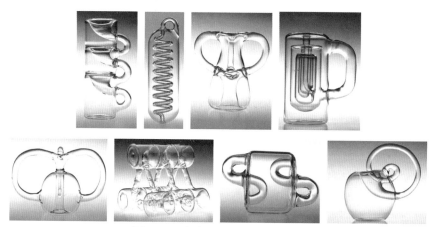

图 2-103　嵌套的联体 Klein 玻璃瓶

2.4.5　Hilbert 曲线

Hilbert 曲线由数学家 Hilbert 于 1891 年提出，这是一种可以填满平面空间的曲线。其制作过程为：四等分一个正方形，依次连接所得小正方形的中心得到一个 U 形折线，继续对所得小正方形进行细分及连接，循环操作下去，并逐个连接，就可以得到 Hilbert 曲线，如图 2-104。

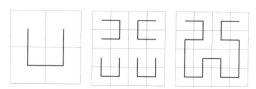

图 2-104　Hilbert 曲线生成过程

而当这种结构拓展到三维空间后即可获得三维的 Hilbert 曲线，一些艺术家基于三维 Hilbert 曲线进行了造型的创作，如 Carlo H. Séquin 利用三维 Hilbert 曲线的造型制作了雕塑，如图 2-105。

而 Tom Longtin 则对三维 Hilbert 作品造型进行了艺术化的表现作品制作，他在展开的超立方体造型基础上生成的三维 Hilbert 造型，以及表面布满了二维 Hilbert 曲线的三维 Hilbert 管，如图 2-106。

图 2-105　三维的 Hilbert 曲线　　　图 2-106　Tom Longtin 的三维 Hilbert 作品

2.4.6　结的艺术

结是拓扑学的一个非常新颖的领域，数学的结是一种没有端头的圈，它具有扭转及自交叉的特征，许多近代科学的内容与结的理论有着令人兴奋的联系，如生物学中对 DNA 结构的研究，物理学里对粒子的研究等。

而结在中国还有着悠久长远的历史，从远古时代的结绳记事到"心有千千结"，吉祥的"音结"、中国结等，结还在服饰设计方面有着广泛的应用。

三交叉结是指只有三次交叉的结，这也是最简单的一种结，有左旋和右旋两种情况，Tom Longtin 的作品对左旋的三交叉结和构成右旋三交叉结的 Mobius 带进行了艺术化的表现，如图 2-107。

Bjarne Jespersen 作品采用多个互相连接的结构成多面体状造型，并且使用木质材料制作，使之成为一种兼具传统材料的质感与科技魅力的作品，如图 2-108。

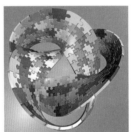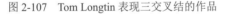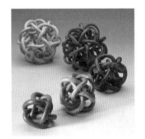

图 2-107　Tom Longtin 表现三交叉结的作品　　　图 2-108　Bjarne Jespersen 作品

Antoine's Necklace 是由 Louis Antoine 提出的一种构成元素互不相连的欧几里得空间中的拓扑嵌套结构。Antoine's Necklace 是由 20 个环绕成的一种复杂的迭代嵌套结构，如图 2-109。

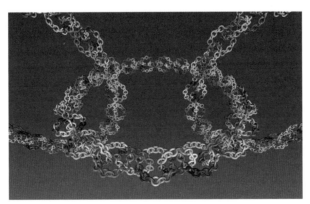

图 2-109　Antoine's Necklace

Carlo H. Séquin 和 Michelle Galemmo 基于数学方法设计的 LEGO® Knots，是一种可以构成结形态 LEGO 积木，如图 2-110，经由数学计算得到的空间曲线以及建立在此基础上模块化的简单结构，可以拼接出复杂的结的形态，这种积木可以通过 3D 打印机制作，并且能够与 LEGO® DUPLO 零件啮合。

图 2-110　LEGO®Knots

Hedy Hempe 在编织过程中做了一个模板：一个简单的板子，上面有九个圆形的孔迫使管子进入正确的弯曲位置，把九根立柱放在这些孔里开始编织管子，最终获取一个柳编的三叶形结，如图 2-111[38]。

Frank A. Farris 解释了创建数学锁子甲的技术，这是一种由相同的链接环形构成的图案。目前存在的大多数锁子甲都使用圆形的，或者至少是平面的环，这些环以各种方式连接在一起。相比之下，Frank A. Farris 基于 Grasshopper 设计展示了形状上的一个小的非平面"摆动"是如何产生各种奇妙的编织图案的，如图 2-112[39]。

图 2-111　柳编的三叶形结　　　　　图 2-112　基于数学锁子甲的编织结构

为了增加对数学中曲线与结的结构的理解，Robert W. Fathauer 基于分形曲线、螺旋和结，设计出了人类尺度的可行走的结，走在这样的结构之上将会是非常有趣的，如图 2-113[40]。

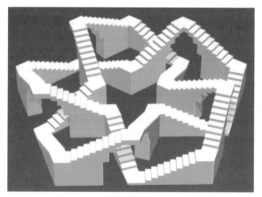

图 2-113　人类尺度的可行走的结

2.5　分形、混沌与复杂系统的艺术

2.5.1　分形

有别于一维、二维、三维这样的整数维度，分形研究的是一种具有分数维度的图形结构[41]。当人们研究海岸线长度的时候，在不同精度下测量的结果会有很大的差别，如在 1 千米精度下，某个海边小镇的海岸线可能是几千米长，但是如果放大到厘米的精度级别，海岸线就会呈现出异常复杂的结构，其精确测量的长度数值会远远超过几千米。这是因为海岸线本身往往呈现出分数维度，而且当我们放大观看时，它的局部还往往与上一层级相似。

分形研究的就是这种无限复杂而又存在着局部与整体相似关系的图形。自然世界中，除了海岸线，还有许多物体具有类似的特征，如罗马花椰菜就是一种局部与整体高度相似的蔬菜，如图 2-114。

Manfred Kage 在偏振光下拍摄了二苯乙烯的结晶体，它具有像树叶一样的分支结构，呈现出一种分形的美学特征，如图 2-115。

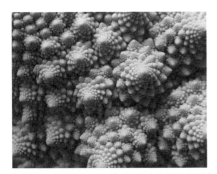

图 2-114　Alfredo Matacotta 拍摄罗马花椰菜的作品 *Nature*　　　　图 2-115　二苯乙烯的结晶体

分形的概念最早由数学家 Benoit B.Mandelbrot 在研究这类自然现象的时候，受拉丁语 fractus 的启发而提出，他在 1975 年出版了著作《分形对象：形、机遇与维数》，后来再版改名为《大自然的分形几何学》[42]。

分形的局部与整体在形状上是相似的，当我们把一个分形的局部放大之后，会发现得到的形状与放大之前相似，这就是分形的自相似性。自然界中的很多物形特征也具有自相似性的特点，下图为来自 Google Earth 的西班牙及澳大利亚地形，如图 2-116。

图 2-116　来自 Google Earth 的西班牙及澳大利亚地形

递归与迭代是产生分形的重要过程，两种过程又存在一定的差异。递归是数学规则或函数嵌套式调用，如图 2-117。

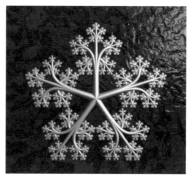

图 2-117　Georg Mogk 采用递归方法获取的雪花状分形作品 *Golden Section*

　　迭代则循序渐进地使用变量的旧值推导新值，把每一步迭代的结果放入下一步迭代中，循环往复。求高于五次的代数方程的精确解非常困难，这时可以用迭代方法进行逐次逼近，从而求得方程的近似解，这种方法最早由牛顿和拉弗逊不约而同地提出，图 2-118 分别为求解一个 6 次及 8 次方程得到的图案，这种分形也被称为牛顿分形。

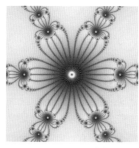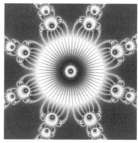

图 2-118　牛顿分形

　　在基于单一方程式迭代的分形中，其形态往往偏于单调，Michael Barnsley 提出的非线性分形将分形迭代单元模块化，使得艺术家可以使用多个某种迭代方程的模块在画面上构建可以手工控制的复杂造型。

　　台湾交通大学的陈明彰教授为 PowerPoint 软件开发了一种叫作 AMA 的绘图插件，实现了一种称为"跨越迭代"的方法，将"自我复制"的概念改编为模仿"自我相似性"，实现"相互复制"的效果，并将其应用于设计山水画元素，基于分形手段实现了中国水墨风格绘画创作，如图 2-119。

图 2-119　陈明彰作品

2.5.2　模拟生物系统的分形

　　许多花草树木都具有规则的分支结构，为了使用数学方法描述这种结构，数学家 A.Lindenmayer

于 1968 年提出了林氏系统（L-system）。这种系统可以很好地模拟植物造型，如今它已经被许多三维建模及动画软件采用，通过计算机图形的手段用于快速生成花草树木的模型及动画。图 2-120 为 Alan Turing、John-von Neumann、Christopher Langton 等人使用林氏系统生成的生物。

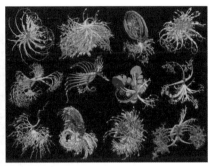

图 2-120　林氏系统生成的生物

扩散置限凝聚模型（DLA）是林氏系统的一种特殊情况，由 T.A. Witten 和 L.M. Sander 两位物理学家在 1978 年时建立，它可以模拟霜花、雾凇、珊瑚、细菌等的生长规律。

扩散置限凝聚模型的生成规则是：初始的时候放置一个粒子作为种子，然后在其他位置随机产生粒子并使之随机移动，当它碰到种子时就发生凝聚粘在一起成为新的种子，循环上述过程，就可以得到一个团簇[43]。

艺术家 Andy Lomas 曾为《黑客帝国：重装上阵》和《黑客帝国：矩阵革命》两部影片负责研究模拟生长过程的视觉特效，让影片中的 Smith 先生侵吞他人身体时的动画看起来像是器官组织物的蔓延。他的作品《聚合》采用扩散置限凝聚模型创作，作品中黑白两色的"组织物"像珊瑚礁一样，在一个虚拟的球体中"生长"，如图 2-121。

图 2-121　Andy Lomas 作品《聚合》

2.5.3　混沌与蝴蝶效应

混沌指混乱无序的状态，在中国古代哲学中，混沌指的是开天辟地之前宇宙万物浑然一体、模糊不清的状态[44]。

经过人类长期的探索，逐步认知了各种自然规律，并能够据此预测一些事物的运动变化。20 世纪 60 年代，气象学家洛仑兹在进行气象预报仿真方程求解的时候发现，某些初始值的细微变化会对气象的变化产生巨大的影响。此后，科学家们也相继发现，许多自然现象即便可以用公式来描述，但是几乎无法预测。科学界把这种现象称之为混沌。

洛仑兹方程求解过程中，在特定参数组合下，会呈现出类似蝴蝶飞翔的形态，如图 2-122，因此洛仑兹提出一个形象的比喻：一只蝴蝶扇动翅膀，有可能导致大洋彼岸产生龙卷风，这个比喻成了混沌科学中世人皆知的"蝴蝶效应"。在这种效应中，初始值的细微变化会在迭代过程中被不断放大，使结果状态发生巨大变化。

图 2-122　洛仑兹混沌的图案

2.5.4　复杂性理论

传统的观点认为自然的基本规律是简单而孤立的，如图 2-123，但是自然界的事物的各种内在因素之间实际上往往存在复杂的相互关联，而无法简化为简单关系进行处理。在生命科学、信息科学、物质科学及社会科学等诸多领域存在大量复杂系统相关的问题，如图 2-124。复杂系统理论研究系统内各构成元素之间的相互作用、演化规律、自相似、自组织与自适应等机制与规律。

图 2-123　简单系统　　　　　　　　　　图 2-124　复杂系统

系统宏观的大波动可能来自于组成元素的微小变化。因此，复杂系统的变化规律与其微观机制与宏观机制都密切相关。对于非线性系统，不能使用叠加原理进行研究，而只能从总体上把握整个系统。

2.5.5　表现复杂系统的艺术作品

Jared 在他采用 Java Applets 实现的作品 *Happy Place* 中，运用了一个由"朋友"和"非朋友"两种节点构成的复杂网络系统，这两种节点将按如下的规则采用一种类似沙子纹理的线条进行移动和连接。

①靠近"朋友"节点，但保持一个最小的距离。

②尽可能地远离"非朋友"节点。

"朋友"节点在初始化时被沿着一个圆进行排列，当系统的运动和连接开始之后，图案不断地进行重新组织以达到最佳的结构，如图 2-125。

图 2-125　Jared 的作品 *Happy Place*

2.6　生成艺术与计算美学

2.6.1　生成艺术

生成艺术（Generative Art）是指艺术家借助某种编程系统，按照特定的数学方法或规则让其进行自我演化，产生一种独特而无法重复的视觉听觉效果，从而创造出繁复的艺术作品。生成艺术在艺术设计的诸多领域有重要应用，包括音乐与表演、产品造型设计、工业设计与建筑造型设计等。

生成艺术可以使艺术家的创意性得到一种无法预期、令人惊异和永无止境的延伸。许多艺术家会以独特的演算方式、事件或社会模型为原型，作为生成艺术创作的根基。计算机是生成艺术优秀的执行者，但生成艺术不局限于计算机作品。

1）数学与生成艺术

在生成艺术的创作中，本章前面各个小节所提及的数学方法都有可能成为系统演化规则设计的依据。

随机函数可以很好地模拟大自然中各种事件发生及发展所具有的不可预期的特征，为视觉形态的形态和结构带来多元化并且不计其数的可能性。

黄金分割、对称等数学思想，则可以用于对画面结构及形态的美感控制。Voronoi 结构则科学、逼真地模拟了细胞、泡沫、叶脉等纹理的结构和造型。

曲线、曲面、几何体、多面体等的融入，能够为生成艺术提供丰富的造型元素，如各种螺旋线经常被应用于产生造型优美的卷曲类植物形象，双曲空间的应用更是可以为数量庞大的数据提供优美的呈现形态。

分形和混沌因其能够为自然模拟，尤其是可以很好地模拟植物的造型及各种纹理，带来变幻莫测的视觉画面和无穷无尽的细节呈现，因此也在许多生成艺术中被巧妙地应用。

2）生成艺术的创作

近年来，一些面向艺术家的编程语言或工具先后被开发出来，成为生成艺术创作的优良平台，艺术家无须编制繁杂的程序代码即可快速实现艺术设想。

Processing 是一种无须复杂编程技巧即可使用的艺术化创作工具，它的开发者是麻省理工学院 Media Lab 美学计算研究组的 Casey Reas 和 Ben Fry。它通过对 Java 绘图函数的封装，提供了一种简单易用的编程手段，使得艺术家可以快速创建迷人的艺术效果。

P5.js 则是一个类似于 Processing 的函数库，它拥有一整套绘图功能，并且可以调用网络摄像头和声音输入，实现复杂的交互。它基于 JavaScript 实现，因此可以轻松地在浏览器上运行，可以对整个浏览器页面里的内容进行创意设计。

2.6.2　生成艺术作品

1）通过游戏产生的画面

英国艺术家 Alison Mealey 使用计算机游戏 Unreal Tournament（虚幻竞技场），创作了一系列命名

为 *Unrealart* 的生成艺术作品。这个游戏的玩家不是真人，而是游戏机器人，这些游戏机器人被以圆圈描绘在其所在的位置上，而其位置的 *Y* 坐标还将决定圆圈的大小，死亡了的游戏机器人则以黑色的圆圈记录。艺术家还使用人像照片的颜色对游戏机器人进行引导，使得经过游戏机器人一番厮杀得到的图案呈现出一种超现实的人像造型，如图 2-126。

图 2-126　*Unrealart*

2）生成音乐

生成音乐主要有两种类型：一种是完全通过程序算法实现，如基于分形算法、细胞自动机以及遗传算法等方法的音乐生成已经有大量的实践探索；另外一种是对某种已经存在或者正在生成的数据进行加工转换，如对 DNA 系列、无理数等设定特殊的规则进行转换得到音乐乐谱，或者将某种信息的波动直接加工转换为声音波形，甚至还可以按照某种规则将声音素材进行加工合成。

3）梦幻线条

阿根廷艺术家 Leonardo Solaas 的作品《梦幻线条》中，用户输入关键字之后，程序启动 Google 的图片搜索，随后搜索得到图片的像素被转换为粒子的运动，随着这些像素粒子的运动，画面产生出一种纤维状的线条结构，搜索得到的多个图片的"粒子纤维"叠加在一起，形成一种朦胧而梦幻的画面，如图 2-127。

图 2-127　《梦幻线条》

4）文字衍生造型

Gavin Baily 与 Tom Corby 的装置作品 *Cyclone.soc* 运用 flamewar 程序将网络上关于政治、宗教等问题的争论文字以卫星云图的形式排布，而突发的争论则会以飓风的形式呈现在卫星云图上，如图 2-128。

图 2-128　*Cyclone.soc*

5）由音乐及各种信息生成的三维结构

罗马尼亚艺术家 Alex Dragulescu 的作品《挤出的 C 大调》以莫扎特的钢琴、小提琴、大提琴三重

奏为输入，以不同的颜色代表不同的乐器，然后在乐曲的进行中根据音符的速度与长度实时生成三维图像结构，如图 2-129。

图 2-129 Dragulescu 的作品《挤出的 C 大调》

而他的作品《垃圾信息建筑》（*Spam Architecture*）则对垃圾信息进行分析处理，根据其中关键词和图像分析的结果生成概念性的建筑模型，如图 2-130。另一个相似的作品《垃圾信息树》（*Spam Plants*）同样对垃圾信息进行可视化，生成一种类似于植物的三维造型，如图 2-131。

图 2-130 《垃圾信息建筑》 图 2-131 《垃圾信息树》

6）自动绘画生成器

柏林艺术家 Marius Watz 的作品《自动绘画生成器》（*System C. A Drawing Machine*）中，使用了基于动力学系统、以时间为参数的笔触发生器，自动生成绘画的程序。这些笔触发生器在运行的同时不断地根据规则改变速度和方向，从而形成一系列有机的造型，如图 2-132。

图 2-132 《自动绘画生成器》

7）霓虹灯器官

Marius Watz 的《霓虹灯器官》（*Neon Organic 2*）是一个 Java2D 的程序，它可以像血管一样生长和扭曲，并且形成像神经元一样的结构，同时这种结构被赋予各种色彩，变得如同霓虹灯一般鲜艳，如图 2-133。

图 2-133 《霓虹灯器官》

8）自动生成的平面及三维造型结构

Marius Watz 的作品《电子塑料》（*Ectroplastique*）是一个可以自动生成光效应艺术作品的程序，探究了由形状变换产生的韵律，如图 2-134。而他的作品 *AV06* 则采用 3D 的造型结构进行表现，如图 2-135。

图 2-134　《电子塑料》

图 2-135　*AV06*

9）"折纸"生成蝴蝶翅膀图案

艺术家 Jonathan McCabe 通过程序实现了一种虚拟的折纸：在一张纸的某处着墨，并记下位置，然后沿随机的轴线折叠，重叠时墨迹将可以印在其对面的纸上，如此往复 32 次，最后产生一种像是蝴蝶翅膀上纹理的图案，如图 2-136。

图 2-136　"折纸"生成蝴蝶翅膀图案

10）《活字印刷术》

在 Oli Laruelle 的作品《活字印刷术》（*Alive Typography Print*）中，飞舞的文字在三维空间中的花瓣形轨道上做着有序又混沌的运动，如图 2-137。

图 2-137　《活字印刷术》

11）文学名著可视化

W. Bradford Paley 开发的 *TextArc* 将《爱丽丝漫游仙境》《哈姆雷特》等文学著作中的文字可视化后放置到一个螺旋结构中，单词在小说中出现的位置被映射到螺旋结构中，同时单词出现的次数越多就越明亮，如图 2-138。

图 2-138　*TextArc*

12）《基于网络搜索的文字漩涡》

在 Benjamin Fry 的作品《基于网络搜索的文字漩涡》中，一个文字构成的生物饥饿地从网络上收集信息以使自己成长，各种网站上的文字被席卷到这个巨大的漩涡中，以一种混沌的状态体现着网络的信息，如图 2-139。

图 2-139　《基于网络搜索的文字漩涡》

2.6.3　参数化与群簇化

在生成式艺术作品展中，数学公式或规则决定着艺术作品的形态，而这种形态又受公式中相关参数的影响，不同的参数会产生不同的表现形态。对于静态的作品而言，系列参数所产生的形态会构成一个形态各异的作品家族。当然，并非每一个由不同参数生成的结果都可以成为作品，而是只有经过艺术家根据自己的审美判断选择出来的才能称为作品。在 Carlo H. Sequin 的极小三叶面作品中，艺术家通过参数调整获取系列造型，并结合自己的选择遴选出其中优美的部分个体，之后使用三维打印制作成为雕塑群族，如图 2-140。

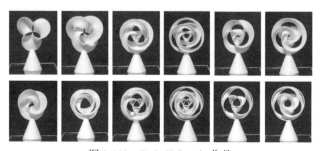

图 2-140　Carlo H.Sequin 作品

2.6.4 参数化设计

参数化设计是基于参数化算法的建模技术，通过图形化算法进行可视化编程，通过程序代码构建三维模型。通过"参数化设计"，可以指定项目的关键参数并以交互方式进行更改，同时自动更新模型。参数化设计是一种与几何和数学过程有关的思想或概念的抽象，它允许人们更自由地操纵设计的精度，以达到最佳结果。基于 Rhino 平台运行的 Grasshopper 是参数化设计的经典平台，如图 2-141。

图 2-141　MARIOS Ioannou 参数化设计作品

参数化设计在建筑造型的设计中发挥了巨大的作用，但是参数化设计无法提供全面的解决方案，因为基于基本物理的算法集成问题仍然未得到解决。

Pol Jeremias Vila 和 Iñigo Quilez 创造的 Shadertoy.com 使来自世界各地的美工、程序员、技术美工和教授能够用代码创造视觉效果，然后分享他们的工作，同时向其他创作者学习。该网站提供了一个丰富的代码编辑器，一个强大的多通道渲染系统，一个从代码生成声音的系统，虚拟现实渲染，以及一套丰富的输入，用于纹理、音乐和视频片段。一旦一个作品被提交，它背后的动画和代码都可以让社区中的每个人去探索、调整和学习。网站的社区部分允许人们发现、评价和讨论工作，这使得它成为一个学习的好地方。

n-e-r-v-o-u-s 的 Floraform 是一个生成式设计系统，如图 2-142，其灵感来源于生长的叶子和盛开的花朵的生物力学，探索通过差异生长来开发表面。设计师创建了一个模拟有差异生长的弹性表面，作为一个数字花园。在这个系统中，设计师可以探索生物系统是如何通过在空间和时间中改变生长速度来创造形态的。这些实验中的许多已经被具体化为 3D 打印的雕塑和可穿戴的装饰品。这项工作是一种数字园艺，它不是种植植物，而是在培养算法。设计师开发了一套机制，允许控制、操纵和雕刻生长过程。

图 2-142　Floraform

思考：

1. 如何看待数学方法生成的艺术造型与人类独立创作的艺术造型之间的审美差异？

2. 尝试使用数学方法设计及创作一件艺术作品。

人类生存在一个物质构成的世界中，世间万物必定遵循物理规律。物理学里面的诸多规律，都以优美的形态出现。与此同时，物理学所带来的科技手段也使得电、磁、声、光等物理现象能够产生审美化的表现和体验，成为艺术创作的重要手段。

3.1　对物质形态和物理现象内在美的表现

人类依存于物质世界，人类的认知也从来都离不开物质世界，无论是微观、宏观还是宇宙。在科学研究的过程中，对物质世界的探索离不开影像的生产和直观呈现。许多来自科学研究的物质影像为人们提供了关于世界本原的真实依据，为客观规律的认识提供了直接的线索，也让人们了解到物理世界与我们熟悉的面貌截然不同的方面，带来全新的、更具科学内涵的审美体验。

3.1.1　微观世界的影像

1）原子尺度影像

1982 年，Binnig 和 Rohrer 基于量子隧道效应发明了扫描隧道显微镜技术，并在 4 年之后荣获诺贝尔物理学奖。基于这种技术，科学家可以观察原子尺度的世界。

IBM 公司的科学家在白金表面上移动一氧化碳分子形成小人，如图 3-1（a），在铜表面上移动铁原子排列成汉字"原子"，如图 3-1（b）。图 3-1（c）则是一个由铜原子构成的与日本岩石花园相似的景观，表面有一些表面态电子形成的波形涟漪，其中最高的有 15 埃，即大约 10 个原子直径的尺度。

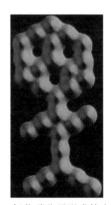 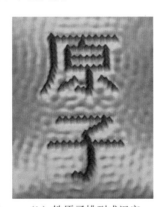

（a）一氧化碳分子形成的小人　　（b）铁原子排列成汉字　　（c）由铜原子构成的景观

图 3-1　原子级的影像

IBM 的研究人员甚至把这种对原子进行排列得到的图案制作成定格动画，在《男孩和他的原子》这部定格动画中，研究人员排列一氧化碳分子构成一个小人的形象，跟原子进行各种互动，并使用扫描隧道显微镜放大一亿倍拍摄下 242 张图片，制作成为定格动画，成为世界上被拍摄对象最小的定格动画，如图 3-2。

2）粒子摄影

威耳孙云室的原理是利用气体中的离子作为形成蒸汽的凝结中心。当快速粒子穿过含有过饱和汽的气体空间时，在它的路程上产生许多离子，许多蒸汽分子凝结在这些离子上，形成许多小液滴。这样，在粒子所飞过的轨道上形成一条狭窄的雾带状痕迹，叫作粒子的径迹。用很强的光从侧面照射，能够看到这种痕迹，也可以用照相机把它拍下。

气泡室的原理同云室的原理类似，所不同的是气泡室里装的是液体。当射线粒子通过热液体时，在射线粒子周围有气泡形成。

日内瓦欧洲粒子物理研究所为一些艺术家提供机会使用研究设备，从而进行艺术创作，图 3-3 记录了气泡室中粒子运动的轨迹。

图 3-2 世界上被拍摄对象最小的定格动画　　图 3-3 气泡室中粒子运动的轨迹

3）纳米花卉

在电子显微镜之下，物体的纳米级的结构就会展现出来，一些科学家发现在某些物质，如银氧铯、碳 60 和有机的薄膜等材料中会出现美丽的图形。剑桥大学纳米实验室的 Ghim Wei Ho 拍摄的纳米花卉照片中，一朵电子显微镜下的花虽然无茎无根，却瓣、蕊俱全，令人叹为观止，如图 3-4。

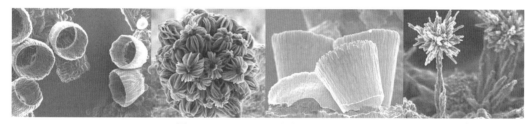

图 3-4 Ghim Wei Ho 拍摄的纳米花卉

4）微观象形艺术

在电子显微镜下，物质的样貌会呈现出全新的形态，对于人们来说，这些样貌多数是陌生而新奇的，但是有时候一些微观结构会神奇地展现出与某些宏观事物相似的面貌，这种似与不似所带来的神韵令人感到无限的惊奇与感慨。而在 Hitachi 公司用电子显微镜发现的神奇画面中，微观形态高度神似蘑菇云、比萨斜塔以及鲸鱼尾巴等事物，如图 3-5，带给人无尽的遐思。

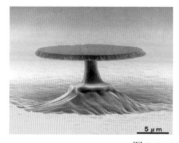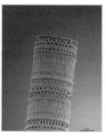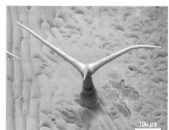

图 3-5 Hitachi 公司拍摄的纳米艺术照片

3.1.2 晶体的艺术

正离子的周围往往会根据其电子云的分布形成一个负离子的多面体结构，以达到稳定状态。各种基本物质单元，如原子、离子等，通过它们之间的某种相互作用而结合在一起形成分子等，由于这些

基本单元之间数量、大小关系等的不同，而可以形成不同的结构。物质的基本构成单元，如原子、离子或分子等的规则排列，就会在其宏观形态上体现出几何规则性，这就形成了晶体。晶体是一类具有高度规则外形的自然物质，并因此受到许多科学摄影师的青睐。

1）金属晶体

高纯度的金属液体在缓慢冷却时，金属阳离子和自由电子会在晶格点上排列，从而形成结晶体。高纯度金属在冷却的过程中，其原子会聚集成小的群集，形成许多晶粒，不同的晶粒有不同的分布方向，能够以不同的角度反射光线，从而产生不同的颜色，因此高纯度的金属晶体上往往会有斑块。如图 3-6 为高纯度金属锡结晶时产生的斑块，成为锡制工艺品的一种独特的审美追求。

而金属铋则会形成极其优美的结晶体，图 3-7 为 Theodore Gray 拍摄的铋晶体照片。

 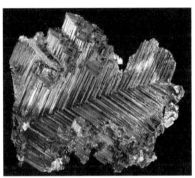

图 3-6　斑锡（张燕翔摄）　　　　　　　　图 3-7　铋晶体

2）石墨晶体

自然界中一些非金属物质也会具有晶体结构，如石墨。Jaszczak 对石墨晶体的微观结构进行了拍摄，获取的照片显示其呈现出六边形螺旋结构，如图 3-8。

图 3-8　石墨晶体

3）雪花晶体

美国加州理工学院的物理学教授 Kenneth G. Libbrecht 经过多年野外作业，拍摄了许多雪花晶体的照片，如图 3-9。他利用不同颜色的光照射晶体，冰晶结构就像复杂的棱镜一样将光线折射到不同的方向。光束的颜色质量越好，最后的照片效果就越有意思。这些精美的照片也揭示了一个事实，那就是世间不会有两片一样的雪花。

Kenneth G. Libbrecht 教授研究雪花的物理形态已有好几年时间，主要是观察晶体变大和雪花组成的不同类型，并且绘制出雪花晶体生长的规律，如图 3-10。他说："我试图搞清楚晶体成长的动力所在，一直分析到分子水平，这是个非常复杂的问题。"

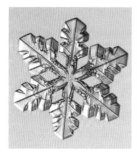

图 3-9　雪花晶体

图 3-10　Kenneth G. Libbrecht 所发现的雪花晶体生长的规律

3.1.3　宏观物质的科学影像

艺术家 Theodore W. Gray 对元素周期表中的各种元素的各种存在形态进行了系统深入的搜集，并且从艺术家的视角对各种物质形态拍摄了不计其数的"艺术照"，如图 3-11，并且在此基础上制作了"艺术元素周期表"。

图 3-11　物质形态的艺术

3.1.4　气象艺术

在全球气候问题越趋严重的当下，越来越多的艺术家将气象作为艺术的媒介，将气象作为感官体验的主要材料，指导观众了解和体验气候的科学模式，在给观众提供知识和艺术体验的同时，通过对集体焦虑的探索，激活他们的气候意识以及他们的气候情感。

气象是在错综复杂的各种因素影响之下产生的，气象的变化总是让人感到变幻莫测，可以说，一直以来人类都只能是被动地接受气象——直到当代科技活动的发展越来越深刻地影响气候为止。有些

气象是灾难性的，有的气象却充满美感，带给人诗意的享受，然而很多时候，优美的气象是可遇而不可求的。

气象作为大自然的杰作，人们并没有选择体验何种气象的主动权。一些艺术家借助科技手段，把充满诗意的气象效果在现实世界中重新营造或模拟出来，带给人自然再造般的审美体验。

1）气象的记录：《伦敦的云》

Leandro Erlich 的作品《伦敦的云》将云彩的三维形态通过多层玻璃进行立体化重现，如图 3-12，在展厅空间呈现出亦真亦幻的云彩影像。

2）《雷电场》

由美国雕塑家 Walter De Maria 于 1977 年创作的《雷电场》是一个位于偏远的新墨西哥州西南部高地沙漠的大地艺术，它是由 400 根抛光不锈钢杆构成的阵列，用于将大气中的静电产生的闪电引到地面，形成壮观的景象，如图 3-13，观看者直接在自然中体验这个作品，每当闪电发生时，巨大的雷声和电光强烈地撞击着参观者关于规模和时间的意识。

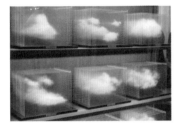
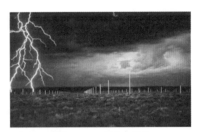

图 3-12　《伦敦的云》　　　　　　　图 3-13　《雷电场》

3）气象的营造：重现太阳

Olafur Eliasson 在展厅中使用数百个单色灯构成半圆盘，并且经由一个巨大的镜面反射形成圆形效果，试图在展厅内重现太阳。当走入这个展厅的时候，橙红色的光线把一切转换为黑色和橙红色的世界，人们如同沐浴在落日西下的凄凉或朝阳初升的雄壮中，令人感受到强烈的诗意并充满惆怅，如图 3-14。

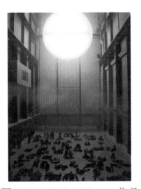

图 3-14　Olafur Eliasson 作品

4）雾的空间和景观

当空气中相对湿度接近 100%，大气稳定的情形下，空中的水分会形成细微的水滴并且在空中悬浮，从而形成雾。自然界中，雾多数时候在深秋及初冬时节低温及高湿度的情况下产生。

雾的产生会导致能见度降低，成为交通安全的威胁，但是雾所带来的充满诗意的氛围也可以给观众带来别样的艺术体验。舞台上往往会使用雾气来营造仙境，而一些气象艺术家则把这种仙境般的体验直接带给观众。

Olafur Eliasson 的作品《你的盲人乘客》（2010 年，Arken 现代艺术博物馆）是一条 90 米长的隧道。进入隧道，游客被浓雾包围，如图 3-15。博物馆观众只有 1.5 米的能见度，不得不使用视觉以外的感官来定位自己周围的环境。

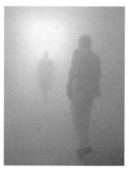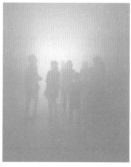

图 3-15　Olafur Eliasson 的作品《你的盲人乘客》

日本艺术家 Fujiko Nakaya 自 20 世纪 70 年代开始使用人造的雾进行艺术创作，生产出来的雾气如同云一般随着气流四处飘散，将大范围的现实场景和观众置身云海之中，周围的风景变得若隐若现，给人们带来瞬息万变的视觉效果，让人感受到如同置身仙境般的乐趣，如图 3-16。

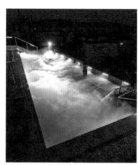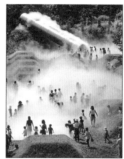

图 3-16　Fujiko Nakaya 作品

而在森林中，湿度较高但还形成不了浓雾的情形下，产生的轻雾，被称为霭，当光线穿过其中，可以产生明显的光迹。艺术家藤本壮介在展厅中使用大量的聚光灯产生光锥，同时展厅中通过轻微的雾气产生氤氲的气氛，当这些光锥穿过空间时，就产生了如同光线穿过茂密的森林洒落林间的效果，带给人深山幽谷所独有的宁静致远和诗意的心境，如图 3-17。

图 3-17　Fujiko Nakaya 作品

5）人造瀑布

水流在经过断面或悬崖时飞流直下，就会形成瀑布。瀑布水流从高处跌落，会产生出壮观震撼的景象。古往今来，瀑布为文人墨客带来诸多灵感，更有如"飞流直下三千尺"这样脍炙人口的诗句。

但是瀑布并非处处都有，一些艺术机构（如 TeamLab）及艺术家（如 Olafur Eliasson、Oliverio Najmias 等），在展厅及都市创造出瀑布景观，带给人无尽的惊喜，如图 3-18。

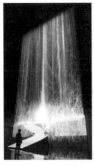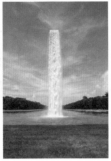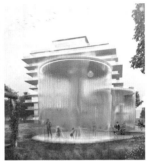

图 3-18　Olafur Eliasson、Oliverio Najmias 作品

6）气象的模拟：风、云雾、漩涡

长时间以来，Ned Kahn 创作了大量反映自然气象现象的作品，他的装置作品利用空气、雾、水、火、沙等作为素材，再现了自然界中的各种景观，如旋风、漩涡等。图 3-19 为他使用风扇和蒸汽在展览馆中创造的龙卷风、旋风和云彩。

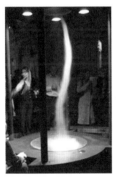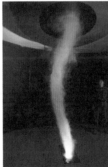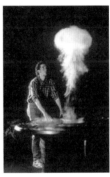

图 3-19　Ned Kahn 创作的反映自然现象的作品

在 Ned Kahn 的作品中，可以通过旋转球体塑造沙子的形状，形成丘陵、山谷及涟漪状的表面，就像在大漠中一样，如图 3-20。Doug Hollis 的作品则再现了水的漩涡景观，如图 3-21。

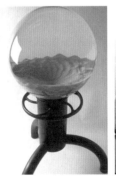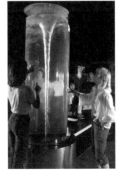

图 3-20　Ned Kahn 作品　　　　图 3-21　Doug Hollis 作品

7）不化的冰柱

Driessens 和 Verstappen 创作的作品 *Morphotheque* 再现了寒冬屋檐下冰柱的美丽，他们利用高分子化合物沿顶端流下，高分子化合物流下的同时又不断凝聚，从而形成了一种高分子的"冰柱"，如图 3-22。

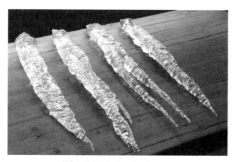

图 3-22　*Morphotheque*

3.2　物理过程的美学呈现

物理学中包含许多优美的规律和原理，当我们说物理学之美的时候，我们指的往往是哲学意义上的物理的科学之美。但是物理学的这种科学之美更多的是一种内化的存在，与本书所探讨的艺术并不是一回事。物理学的这种内在美也会通过物理过程以艺术美的形态呈现，这种物理学的内在美外化而形成的艺术美需要创作者去发掘去探寻，它折射了世界的本原，让人感受到物理学哲学美与艺术形态美的融合。

3.2.1　力与气流的艺术

1）平衡

岩石平衡雕塑是一种巧妙利用多块岩石的重力和形状建立多块岩石之间平衡状态的艺术，这种艺术不借助任何辅助材料或介质，如粘合剂、金属丝、支撑物等，这种艺术的创作需要艺术家对岩石质心及平衡状态微妙的感知，进而才能建立起不可思议的平衡状态。为了使岩石稳定放置，通常需要 3 个接触点，并且这些接触点越高会让人觉得越有美感。

每年在美国得克萨斯州举行的拉诺地球艺术节中都包括在拉诺河两岸举行的岩堆比赛，称为"岩堆世界锦标赛"。

Adrian Gray、Andy Goldsworthy、Bill Dan、Michael Grab、Pontus Jansson 等艺术家在这个领域创作了大量精彩的岩石平衡雕塑作品，如图 3-23。

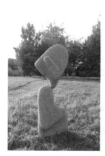

Adrian Gray 作品　　　Bill Dan 作品　　　Pontus Jansson 作品　　　Michael Grab 作品

图 3-23　岩石平衡雕塑作品

2）平衡之美：里拉斜塔

探索使用刚性矩形块进行稳定堆叠的最大化悬垂程度，被称为里拉斜塔，如图 3-24，也称为书本堆积问题或积木堆积问题[45]。它是一种集艺术与科学于一体的创作。

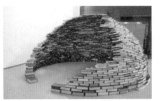

图 3-24　里拉斜塔以及 Artslope 进行的创作

3）气流

气流是空气的流动，人们不能直接看到气流，但是却可以感受到风的魅力或威力，Hans Haacke 的作品《蓝帆》使用摇头风扇吹动一片蓝色纱布，将气流作为工具，将纱布塑造为瞬息万变的造型，如图 3-25。

Shinji Ohmaki 使用多个风扇将一块布飘浮在空中，轻盈地舞动，如图 3-26。轻薄的布料随着送风机的吹起，让人可以通过感官体验无形空气的流动感，直面我们时时刻刻生活在其中却又无法感知的时间与空间。

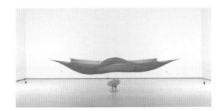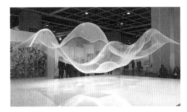

图 3-25　Hans Haacke 的作品《蓝帆》　　　图 3-26　Shinji Ohmaki 作品

4）气压

Lucy McRae 的作品 *Compression Cradle*[46] 探索了气压对人体带来的触感，它用一系列抽气卷来亲密地挤压体验者的身体，如图 3-27，进而让大脑释放催产素，从而产生愉悦、放松、信任的感觉。作品探讨了人们当前的触摸缺失状态。在一次作品展览中，一位自闭症儿童的父母在压缩摇篮中度过了一段时间后，表现出巨大的差异和平静。基于观众的反馈，作品揭示了机械接触与自闭症之间的关系。

5）表面张力

表面张力的存在形成了一系列日常生活中可以观察到的特殊现象，如截面非常小的细管内的毛细现象、肥皂泡现象、液体与固体之间的浸润与非浸润现象等。Robert Anderson 的作品表现了表面张力的美学形态，一个曲别针被小心地放在水面上，同时摄影师在光源前面使用铁格，使得水面的起伏被生动地刻画出来，如图 3-28。

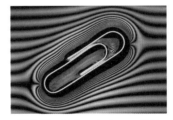

图 3-27　Lucy McRae 的作品 *Compression Cradle*　　图 3-28　Robert Anderson 作品

普林斯顿大学微流体及工程研究实验室的 Anton Darhuber、Benjamin Fischer 和 Sandra Troian 的这个图像描绘了一种由表面活性薄液膜在矽晶圆上蔓延而形成的状态：旋涂甘油之后，一些小滴的油酸沉淀了下来，如图 3-29。通常是缓慢的传播过程被表面张力的不平衡加速，引起流体动力学的不稳定。这种表面张力驱动流的现象，被认为是肺重要的自我净化机制以及肺部的给药机制。

6）浮力为舞蹈艺术带来的飞跃

人类很早就认识到水产生的浮力带来的各种便利，并且为此挖运河造船只，也有曹冲称象这样充满智慧的关于浮力应用的传说。2021年中国河南卫视推出的舞蹈《祈》惊艳地表现了《洛神赋》中的飞天之舞，如图3-30。这个舞蹈巧妙地利用浮力大幅抵消了重力对舞蹈动作带来的局限性，极大地提升了舞蹈的自由度和表现力。

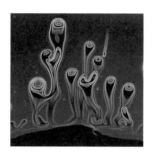

图 3-29　Anton Darhuber、Benjamin Fischer、　　　　图 3-30　舞蹈《祈》
Sandra Troian 作品

3.2.2　光线与影像

光线是摄影成像的基本要素，不同波长的光线会带来不一样的成像效果，除了可见光下的多彩世界外，红外线往往用于微光下的拍摄，并且红外成像还可以获取物体的温度分布，如图3-31为艺术家Ted Kinsman 拍摄的大象的温度场影像。

图 3-31　温度场影像

X 光成像技术可以穿透事物的外表，呈现出其内部结构特征，与普通摄影系统借助可见光工作而只能记录事物的表象相比较，X 光成像技术无疑带来了全新的影像形态。英国艺术家 Nick Veasey 用 X 光成像系统来创作艺术作品，在他的作品中，看不见的东西清楚地展现在我们面前，揭示出了事物的内部结构和元素，如图3-32。

Masamichi Kagaya 的作品 Autoradiograph 使用放射自显影术使放射性污染可见，使人们能够看到直接受沉降物影响物体发出的辐射，以及放射性污染地区的动植物如何吸收放射性物质。在这张放射自显影照片上，我们可以看到这个巢的很多条纹，如图3-33。每条条纹都有不同程度的辐射，这是因为工蜂从森林的树皮中收集筑巢材料，每根树皮都有不同程度的辐射，因此放射自显影仪上的条纹反映了污染程度。福岛山区自 2011 年以来就没有进行过净化，因此大黄蜂正在收集来自 2011 年放射性沉降物的高辐射材料。大黄蜂每年夏天都会把巢穴放在非常靠近人类生活空间的地方，如屋顶下或车库里。它告诉人们，除非对山区辐射进行净化，否则大黄蜂每年都会继续给城镇带来高水平的辐射。

图 3-32　Nick Veasey 的作品：　　　图 3-33　*Autoradiograph*
X 光摄影透视五层办公楼

　　艺术家 Aram 使用只可以在紫外线下显示的荧光墨水喷画墙壁，之后看起来与平常并无差别，但当用紫外线灯照射时，就会显示出墙上的秘密，房间立刻变成了有趣的涂鸦天地，如图 3-34。

图 3-34　Aram 作品

3.2.3　影子雕塑

　　二维影子雕塑往往通过照射一堆垃圾产生其他物体的影子，而三维影子雕塑则须通过计算，将三种或多种物形融合在一个实体上，从不同角度照射可产生不同的影子，如图 3-35。

图 3-35　张燕翔的影子雕塑作品

3.2.4　超高压放电

　　澳大利亚艺术家 Peter 采用特斯拉线圈产生的超高压进行火花放电，创造了许多惊人的作品，电流

通过艺术家本人、轿车等产生出绚烂的火花，如图 3-36。

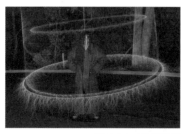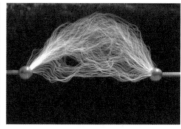

图 3-36 特斯拉线圈超高压放电火花

Jacob 梯子是一种可以产生连续上升的放电火花的装置，它采用两根排列为 V 字形但又近乎平行的金属棒作为放电的电极，高压放电时电流通过中间的空气，形成像梯子一样的形态，如图 3-37。电光石火间，让西方的研究者们不由自主地联想到圣经里描绘的通向天堂的 Jacob 梯子。

图 3-37 Jacob 梯子

Rodney J. West 使用 AECL 公司的 Impela 高能电子加速器产生的超高压电流撞击一大块丙烯酸材料，被材料表面这个障碍物捕获的能量沿着一个尖的部位释放出来，在丙烯酸块里形成一个永久的树状痕迹，如图 3-38。

Bert Hickman 利用高能电子加速器产生的超高压电流对水晶玻璃进行电击，获得大量漂亮的电子树图案，如图 3-39。

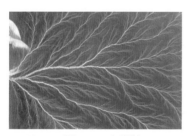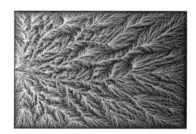

图 3-38 电子树 图 3-39 Bert Hickman 作品

3.2.5 声波的艺术

声音以波的形式存在，所以声音具有波的各种属性，如频率、振幅、反射、折射、共振等，对这些属性加以利用就可以获得奇妙的声音艺术。声波的物理属性自古就被艺术家所探索，如回音壁的设

计就是巧妙地利用了声波在凹面内壁反射带来的沿墙传递现象。

　　针对声音的传播，MIT Media 的约瑟夫·庞培还开发出了一种定向传声技术"声音聚光灯"，将声波的传输限制在极窄的范围之内，使得只有特定方向及位置上的人才能够听到所传递的声音，这种技术现在已经广泛地应用于博物馆的讲解以及工业产品设计中，如图 3-40（a）。克莱斯勒的一款概念车可以实现在不同座位上能够听到不同的音乐并且互不干扰，如图 3-40（b）。

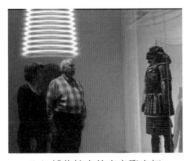 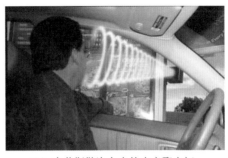

（a）博物馆中的声音聚光灯　　　　　（b）克莱斯勒汽车中的声音聚光灯

图 3-40　声音聚光灯

　　波动理论认为一切物质皆具有波动性，自然界万物以一个巨大振动波谱的形式存在。20 世纪 60 年代瑞士医生和自然科学家 Hans Jenny 用电子声波震荡器和精密照相仪器拍摄到分布在金属盘上的各种物质粉末由于音调、音乐和声音的振动而瞬间形成几何图案的效果。他称这个新的研究领域为 Cymatics，并且将不同频率、节奏的单音、间歇音、复杂合声做了几百种不同的组合，对物质粉末由于这些振动而形成的完美、对称的结构，以及高度复杂的对称几何图案进行了精确的分类。如图 3-41 为 Evan Grant 的作品 *Cymatics*。

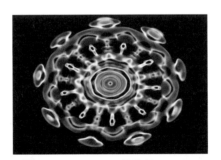

图 3-41　Evan Grant 的作品 *Cymatics*

　　也有一些艺术家对发声装置进行设计，以获取奇特的听觉体验。《突变耳朵》是 Terence Arjo、David Bamford 和 Benjamin Brown 设计的一个滑稽的大耳朵，它利用电子装置改变普通的声音，如产生回声、重低音、男女变声等效果，进而创造出一种新的听觉体验，如图 3-42。

图 3-42　《突变耳朵》

艺术家 Ken Rinaldo 则为芝加哥海军码头设计了一个由观众激活的声音雕塑 *Air Song*，空气被风吹入雕塑，经过其中不同长度的管道时就发出不同的声音，而观众可以把双手放在底层将管道启动，使之共鸣产生各种声音，如图 3-43。

图 3-43　*Air Song*

声波悬浮这一理论早在 20 世纪 30 年代便已提出。声波悬浮的原理是声波作用于空气，在声波传输过程中产生纵向的压力波来平衡重力，实现悬浮物体的神奇效果，如图 3-44。

图 3-44　声波悬浮

日本株式会社三井造船昭岛研究所 Akishima 实验室的研究员 Mitsui zosen 利用 50 个水波发生器在水的表面借助波绘制出文字和图片。圆柱形池中，多个盘旋的波充当像素并且制作出形象，这些液体的形象会在水面上逗留一会儿，然后消失。每 3 秒钟就可以重新绘制一幅画面，这种装置基于复杂的贝塞尔函数计算，能够产生无可挑剔的字母、纹理，甚至汉字字符和其他符号，如图 3-45。

图 3-45　波在水面上绘画

3.2.6　运动的可视化

1) 多体相对运动系统

台湾科技大学的 Chun-Wang Sun 和 Guan-Ze Liao 研究了一种基于多个存在相对运动关系的天体的运动轨迹，发现多层次的相对运动的轨迹将会产生难以预料的复杂形状，不同组合的相对运动会产生不同的图像，甚至不同参数的同一相对运动，也会产生巨大的分歧，呈现出一种混沌美学特征。他们研究了多层相对运动、混沌多层相对运动、递归多层相对运动、追逐多层相对运动，以及混沌追逐多

层相对运动（其运动模型分别见图 3-46）。

图 3-46　多体相对运动系统

Chun-Wang Sun 和 Guan-Ze Liao 对上述运动模型使用不同的参数，通过高达上千万次的迭代获得了许多美丽的运动图案，如图 3-47 和图 3-48。

图 3-47　多体相对运动系统的运动轨迹

图 3-48　Chun-Wang Sun 等创作的多体相对运动系统的运动轨迹

2）行星之舞

取任何两个行星的轨道，在两个行星之间每隔几天画一条线，由于内行星的运行速度比外行星快，于是会演化出有趣的模式。每一组行星配对都会呈现出其独特的舞蹈节奏，如图 3-49。例如，地球、金星的舞蹈会在八个地球年（或十三个金星年）之后回到原来的起始位置。

图 3-49　行星之舞

3）摆锤运动的混沌绘画

摆锤下跌的时候，其幅度受到空气摩擦的影响而发生变化，致使椭圆形轨道的轴线不断偏移。由于运动的幅度与摆锤的尺度相关，钟摆完成一个往返的周期往往也会增大（非谐振）。由于大轴椭圆形的振幅比短轴的大，主轴和副轴的周期也不同，因此使得轴摆动的相位发生变换并且旋转。摆锤运动轨迹的慢速摄影呈现出高度的数学特征，如同数学公式生成的曲线一样，但它又是源自过程的真实摄影影像，为这类作品赋予了独特的科学之美。

一些艺术家在摆锤上装上光源，使之能够向四面八方发射光线，并且使用长时间曝光进行拍摄，获得了美丽的摆锤运动曲线。在 Richard Germain 拍摄的摆锤运动轨迹中，其中中间部分的颜色比较亮，如图 3-50，这是因为摆锤运动到这些部位时速度减慢，从而增加了曝光量。

4）液体雕塑

许多摄影师通过可以实现速度高达 1/10000 秒的高速摄影系统对液滴的精彩形态进行拍摄。如图 3-51，当液滴溅起水花的瞬间会被传感器检测到，于是快门立刻被触发，水花精彩的形态就会被记录下来，通过改变液滴的色彩、尺寸、速度、位置、黏性以及表面张力等，即可获得丰富多彩的"液体雕塑"。

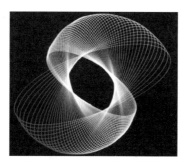
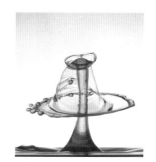

图 3-50　Richard Germain 拍摄的摆锤运动轨迹　　图 3-51　Heinz Maier 作品

3.3　物理科技手段的艺术化创造

如果说物理过程的美学呈现是探索和发现的话，那么更多物理的科技手段，如对电磁声光热的应用和设计等，实际上还可以充当"画笔"，成为艺术家创作的工具，带来全新的艺术表现形式。

3.3.1　成像技术的革命与影像审美的拓展

可以说，目前已有的任何一种成像技术，与人眼成像效果都存在着巨大的差异，人眼能够清晰、准确、大范围地观察身边的世界，并且具有精确的空间立体感知能力，同时还拥有对色彩和光线的微妙辨识能力。

数字影像的成像效果与人眼之间的差异，一方面推动着数字影像技术朝着更接近人眼效果的方向发展，另一方面差异化的影像形态也带来了新的审美风格。

视网膜屏幕、高动态范围显示屏等，都是为了使所显示的数字影像能够更加接近人眼对分辨率和色彩的感知，从而产生更加逼真及舒适的视觉效果。

1）光场成像与外差光源照相机

人眼观察世界万物时会采取扫视的方式来获取全方位的清晰效果，而目前的数字成像技术往往会由于聚焦点的不同，导致所拍摄的画面有虚有实。

在传统的数字成像系统中，一次成像只能有一个聚焦区域，焦外区域则会根据镜头焦距、感光器面积、光圈大小等，产生程度不一的模糊，即焦外虚化。在人像摄影中，摄影师往往通过焦外虚化效

果来模糊背景，突出人物。在风光摄影中，对背景虚化的诉求会随主题而变化，在注重细节呈现的风光之中，摄影师希望全范围清晰，而在写意风景摄影中，会更加注重虚实的结合，从而营造出如同绘画作品中的气韵之美。

三菱电气实验室的科学家 Ramesh Raskar 与 Amit Agrawal 研发出了一种称作"外差光源照相机（heterodyne light field camera）"的技术，可让摄影者在拍摄过照片后，重新调整不清晰图像的焦距。镜头和照相机之间有一个透明拉盖，这个拉盖被称为模糊或代码光圈，它上面留下一个 7 行 7 列像纵横字谜的图案，如图 3-52。

图 3-52　外差光源照相机

照相机代码光圈中的一些部分中断了光线的进入，而另一些则允许光源通过。一个图像对准了焦点，产生的照片看起来会和常规照片没什么两样。但是如果使用者想聚焦在人物表情上，则这张照片就会变得模糊不清，照相机的自动调焦装置就不再聚焦在这个物体背后的事物上。因为这种方法让光圈改变了光线的流入量，因此它允许使用者在拍照后采用高级别景深重新聚焦，如图 3-53。

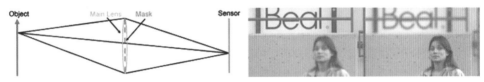

图 3-53　外差光源照相机原理及效果

Ramesh Raskar 博士表示，未来这项技术将与照相机结合，为那些经常拍摄模糊照片的人提供安全保障。他说："代码或模糊光圈给人们提供了额外保护。它在聚焦问题的理解上开辟了一个新天地，让我们进入全面理解这一问题的新阶段。"

而在另外一个曾经风靡一时的商业化产品——Lytro 光场相机中，每一个成像单元都包含多达 9 个微透镜以及 9 个微感光像素单元，从而可以记录下当前场景在不同焦点情况下的信息，进而实现先拍照后调焦的功能。

2）液体镜头

在光学镜头的制造领域，已经有数不清的高科技产品，如超低色散、非球面镜片、多层镀膜、超声波驱动、内对焦、光学防抖等。乍看上去，似乎人类在光学镜头制造方面已经达到了前所未有的高度，然而，将那些笨重、娇气、价格昂贵的镜头与人的眼睛相比，顿觉黯然失色——人类的眼睛凭借小小的一块晶状体，就能在瞬间完成变焦、对焦、动态跟踪等各种成像需要，瞳孔对光线的适应更让镜头的光圈系统望尘莫及。所以，早有科学家预言，光学镜头的终极发展将是仿生结构的液体镜头。

液体镜头有非常多的优点，主要体现在：非常宽的变焦范围、耐用性好（没有运动部件）、极快的响应速度、非常好的光学成像质量、光线损失非常少（因为没有过多镜片，非常薄）、温度适应性强、光轴稳定、耗电极低、造价低廉等。

在电极上施加一定电压之后，有极性的水分子会发生迁移，表面张力会发生变化，从而导致两种

液体的形状发生变化，由于它们的折射率不同，因此光线的方向就会改变，形成类似于透镜的效果。电压的高低会决定形变的幅度，从而改变成像焦距，如图 3-54。

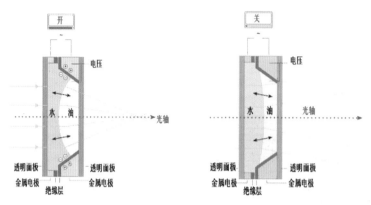

图 3-54　液体镜头原理

液体镜头在部分手机中已经得到应用，能够更为灵活地满足多种拍摄需要。

3）3D 焦平面成像为影像质量带来提升

人类的视网膜并非平面结构，与平面成像相比较，它的曲面结构使得成像之后的视差可以很小，人类的眼球可以通过控制晶状体的形状来调节焦距，从而可以在视网膜上对处在不同距离的物体形成清晰的像。受人类视网膜成像优点的启发，一些研究者将一个曲面传感器阵列转印到一块磁性的柔性橡胶上，并通过集成一个可电子调节焦距的透镜，制造了一个可自适应焦平面的曲面成像传感器，如图 3-55。将成像传感器阵列转移到任意的凸面或凹面上，就模仿人眼制造了一个具有可调节聚焦能力的曲面成像系统。该系统通过同时调节透镜的焦距及成像焦平面的曲率以降低像差，提高成像质量[47]。这种设计还可以简化光学系统。

图 3-55　3D 焦平面成像

3.3.2　空中立体成像技术：全息摄影

全息摄影是美国科学家 M·J·Buerger 在利用 X 射线拍摄晶体的原子结构照片时发现的，他与 Gabor 一起创建了全息摄影理论，即利用双光束干涉原理，令物光和另一个与物光相干的参考光束产生干涉图样，即可把位相"合并"上去，从而利用感光底片同时记录下位相和振幅，就可以获得全息图像。

全息摄影的诞生，使得人们可以直接通过裸眼观看具有三维立体感受的虚拟影像，与只能记录二维画面的普通摄影术相比较它，它对于视觉艺术的表现来说无疑是一种视觉维度的提升。

图 3-56 是 Gabor 制作的世界上第一张全息图，但当时没有激光，光源的相干度太低，所以效果很差。当时，作为相干度最高的光源，汞灯还是无法满足全息摄影对于相干度的要求，从而限制了全息摄影的应用。但是全息摄影的理论还是得到了完善，并且拓宽了全息摄影的应用领域。

图 3-56 Gabor 制作的世界上第一张全息图

激光器在全息图像前方，称为反射全息图，如图 3-57。

激光器在全息图像后方，称为透射全息图，如图 3-58。

图 3-57 反射全息图 图 3-58 透射全息图

1）第一位女性全息艺术家：Margaret Benyon

Margaret Benyon 于 1940 年在英国的伯明翰出生，她在 20 世纪 60 年代晚期开始进入全息艺术这个新的领域，作为当时的一个先驱人物，她也是第一个踏入全息艺术领域的女艺术家。

到目前为止，她已经在世界各地做了 100 多场全息艺术展览。Margaret Benyon 的艺术创作主要表现全息艺术各方面与众不同的特点、文化间的差异、人的身体和关于女性的主题，如图 3-59。

图 3-59 Margaret Benyon 全息艺术作品

2）超大画面全息摄影

由于全息摄影技术条件的限制，往往只容易实现比较小的画面，但澳大利亚艺术家 Paula Dawson 使用了模拟一整间房间的激光发射装置以及 10 米多的全息底片，实现了图像尺寸高达 3 米 ×3 米 ×3 米的超大幅面全息摄影，让人体验到一个在眼前"再造"的世界，如图 3-60。

图 3-60 Paula Dawson 全息摄影作品

3）多次曝光全息摄影

对全息底片进行多次曝光，在显示的时候就会感觉到不同的物形在三维空间被叠加在一起，将会使人产生一种梦幻的感觉，这与传统摄影中多次曝光的结果仅仅是二维影像的重叠有着天壤之别，能够带来截然不同的视觉体验。该领域代表作品有 Kaufman John 的 *Tools*，如图 3-61。

图 3-61　*Tools*

4）全息绘画

艺术家 Rudie Berkhout 使用了一种大型透镜系统在全息底片上聚焦图像，经由 Benton 白光投射全息图，以一束附加光束安置和排列制造白光的不同颜色，从而能以光进行全息"绘图"。他利用白光投射全息艺术开始开拓关于几何图形的创作，将全息艺术特有的空间感融入几何图形的抽象和象征意义，用全息艺术的各种元素弯曲或者叠加的方法来创作。这是动感影像对全息成像原理的一种新的运用，如他的全息绘画作品 *Event Horizon* 和 *Delta Werk*，如图 3-62。

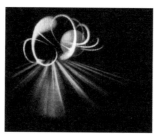 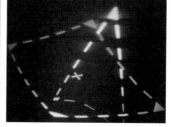

（a）*Event Horizon*　　　　　（b）*Delta Werk*

图 3-62　Rudie Berkhout 的全息绘画作品

5）全息摄影装置

Rudie Berkhout 还创造性地将多个反射全息图片与绘画作品在空间里组合。虽然全息图片本身只是二维的，但是绘画以及全息图片组合使人产生的幻觉却像穿越墙面进入到了各个方向的空间中去，如他的全息装置作品 *Odyssey 2001*，如图 3-63。

Boissonnet Philippe 则在 1987 年创作了一组由多件全息作品平行布置构成的全息装置。这个作品中，躯体以西方古典文化的一种象征原型与各种文化符号的形象在全息成像的虚拟空间里进行叠加，如图 3-64。

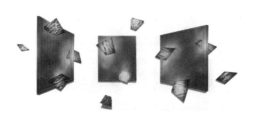

图 3-63　*Odyssey 2001*　　　　　图 3-64　Boissonnet Philippe 作品

6）全息诗

全息诗（Holopoetry）的概念起源自 Eduardo Kac，这里所说的全息诗，就是采用全息术技术制作的一些字母、单词。它们非整齐地排列在空间里，当周围有观察者的时候，文字会随着观察者视角的改变而改变，从而能呈现出新的意义，如图 3-65。

（a）*Maybe* （b）*AdrIft* （c）*Chaos* （d）*Y*

图 3-65 全息诗

全息诗并不是把排成一行行的诗做成一张全息照片，甚至也不是具体的或可以完整看到的诗歌。平时我们接触到的诗歌都是连续的、排成行出现的，然而全息诗的出现会让我们用另外一种眼光去解读它。

传统的诗歌被"囚禁"在一张纸的平面内，然而全息诗却使得文字有了自己活动的自由空间。全息诗所呈现出来的文字，既不是像书上那样排成一行行的，也不是同时出现的，而是断断续续、一个个片断地随着观察者的移动而随机出现的，诗的含义、意境取决于观察者和诗所处的角度，以及对空间颜色、透明度的感知，或者字的位置及形式的改变，如图 3-66。

（a）*Words* （b）*Abracadabra* （c）*Eccentric* （d）*Zephyr*

图 3-66 全息诗的空间特征

7）数字化全息技术

数字化全息技术采用数字化记录及图像显示技术，避免了光学全息技术烦琐的物理、化学处理过程，可大大提高工作效率，应用相对方便，如图 3-67。结合相移技术及计算机数字相减技术，可以很好地去除直透光和共轭像的影响，获得高质量的数字图像。

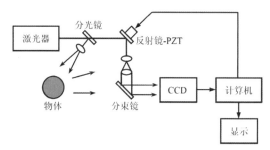

图 3-67 数字化全息的技术原理

英国著名摄影师克里斯·莱文分两次为英国女王拍下了一万张数码照片，据他介绍，每次拍摄活动都长达 90 分钟，女王应他的要求摆出了不同的姿势，还经常需要变换表情。照片拍完后，莱文和他的助手们马上展开了合成和后期制作工作。经过一个多月的努力，他们终于将一张比真人还要高的巨幅相片交给王室，这张照片被陈列在白金汉宫的女王画廊中。照片上的背景是一片黑色，女王头戴王冠，颈挂珍珠项链，微笑着凝望远方，她的脸部和肩部都闪烁着蓝色的微光，看起来庄严肃穆，如图 3-68。参观者们还惊讶地发现，随着他们从展室一端走到另一端，女王的头居然会"转动"，仿佛一直注视着他们。

图 3-68　英国女王的数字全息摄影照片

8）全息技术及艺术发展史中的重要事件

1947：Dannies Gabor 发明全息技术。

1958：阿瑟·肖洛发表关于激光器的论文，奠定了激光发展的基础。

1960：T.H. Maimam 发明红宝石激光器。

1962：Javen 发明氦氖激光器。

1962：Denisyuk 发明白光反射全息图。

1962：Emmett Leith 和 Juris Upatnieks 实现三维立体漫射物的记录和再现。

1964：Emmett Leith 和 Juris Upatnieks 拍摄第一张全息图《火车和鸟》。

1965：Robert Powell 和 Karl Stetson 发明全息干涉法。

1967：Shankoff 和 Pennington 发明重铬酸盐明胶全息感光材料。

1967：Ann Arbor 艺术馆第一次面对公众的全息图展览。

1967：Larry Siebert of the Conductron Corporation 拍摄第一张人物肖像全息图。

1968：Cranbrook Academy of Art 第一次将全息图作为"艺术作品"展出。

1968：Stephen A.Benton 发明彩虹全息技术（奠定了大规模生产的基础）。

1970：Finch College 艺术馆第二次全息艺术展览。

1970：Lloyd Cross 和 Sculptor Gerry Pethick 开发沙盘系统。

1971：Cross 和他的伙伴成立第一个让艺术家和科学家学习全息技术的学校。

1971：Gabor 获得当年诺贝尔物理学奖。

1972：Lloyd Cross 制作了第一个移动的三维全息图像。

1972：Benton 发明黑白全息图技术。

1972：Tung Jeong 开设全息技术研讨班。

1974：Michael Foster 发明全息压印技术。

1975：Jody Burns 和 Posy Jackson 举办一次大规模全息艺术展览。

1976：Victor Kormar 创立全息电影的模型。

1976：纽约的 Museum of Holography 建立。

1977：Museum of Holography 创立 Portrait Gallery of Famous New Yorkers。

1977：Museum of Holography 开始全球巡回展览 *Through the Looking Glass*。

1979：Steve McGreww 将压花技术带入商业领域。

1983：第一张带全息防伪功能的 VISA 银行卡由美国钞票公司发行。

3.3.3 光的艺术创造

1）飞秒激光绘制空间和体积图形

Yoichi Ochiai 的 Fairy Lights in Femtoseconds 提出了一种用计算控制的飞秒激光绘制空间和体积图形的方法。高强度激光激发物理物质在任意三维位置发光，并在极短的时间内激发，如图 3-69。然后便可以探索艺术应用，特别是因为飞秒激光诱导的等离子体比传统方法中使用的纳秒激光产生的等离子体更安全。我们相信这个项目将融合物质与图像之间的边界。

图 3-69　Fairy Lights in Femtoseconds

2）激光光浪雕塑

1998 年纽约科学馆 Lightforms 艺术展展出了英国物理学家 Paul Friedlander 用导光纤维、旋转电动机和基本彩色照明灯，结合科学与美学创造的光浪雕塑作品《黑暗物质》，如图 3-70。Paul Friedlander 擅长于使用激光来表现数学曲线，在 2003 年的 Arena Movedizas 艺术节上，他在现场布置了许多个表现数学方程的光雕曲面，当人们漫步于这梦幻般的美丽景观之中时，感觉真是妙不可言。

图 3-70　Paul Friedlander 的作品《黑暗物质》

3）激光雕刻与高技术版画

亨利·图卢兹使用威尔金斯彩色照片蚀刻机在铱钕合金上产出这幅名为《超越头痛》的脑部透视画面，并且使用金刚石将其轮廓雕刻出来，成为一幅当之无愧的高科技版画，如图 3-71。

　　塞尔瓦托与亨利·图卢兹等艺术家借助计算机控制的多方向激光束对材料进行烧蚀雕刻，获得了一种新奇的艺术效果，图 3-72 为塞尔瓦托的作品《我试图获得好心情》，图 3-73 为亨利·图卢兹的作品《父亲的眼泪》。

图 3-71《超越头痛》　　　图 3-72　《我试图获得好心情》　　图 3-73　《父亲的眼泪》

3.3.4　电磁效应

1）磁体互动

　　生于 1925 年的希腊艺术家 Takis 以在作品中广泛运用磁石而出名。他作品的目的在于：在一个人类可认知的水平上描述统治着这个世界的力。在他的作品中直立的电磁铁排列成有规律的间隔持续断电或供电。变化伴随有磁性时，它吸引黑的一端排斥的球。当共磁性时，黑球和白球自然地相互作用相互吸引。他的一些"远距离磁石"作品是无生气的，但其他作品因为物体很多而磁场很强，所以带有相互"攻击"的效果，如图 3-74。

图 3-74　Takis 作品

2）手机的电磁躯体

　　《手机迪斯科》是 Information Lab 创作的一个由 LED 格组成的实验性装置，它能让参观者们体验到手机电磁辐射无形的存在。这些格子由一个或多个 LED、电池和监测手机电磁辐射的传感器组成。只要传感器探测到大约 1 米的范围内的电磁波，就会让 LED 在手机周围显现出一圈光晕，并闪动几秒钟，以展示出手机的"电磁躯体"。在靠近格子的地方移动手机会留下一道光的痕迹，形成一幅电磁辐射的绘画作品。而当参观者边走边通话时，LED 光晕会幻化为空间中的一道光影一直追随你谈话，如图 3-75。

图 3-75　《手机迪斯科》

3）侦察电磁波

艺术家 Jean-Pierre Aubé 的作品《侦察电磁波》能实时监测建筑物里各种电子设备（如网线、灯光等）的电磁波状态，并用四个扩音器播放出来，让参观者们意识到我们所处环境中的电磁波污染，如图 3-76。

图 3-76　《侦察电磁波》

4）靠人工能量发光的月亮

澳大利亚艺术家群体 Assocreation 开发的作品 *Moon Ride* 中，月亮是一个飘浮在空中的气球，而自行车连接到发电机上，骑手们蹬车轮的时候，体能就被转化为电能，使大气球里的灯泡发光。人们越用力，月亮就越亮，如图 3-77。

图 3-77　*Moon Ride*

5）全裸的录音机

伦敦的艺术团体 Something 的作品 *Cyber Sonica Tape* 将磁带的播放技术透明化地呈现给观众，各种通常隐藏在内部的录音构件被安装在透明的聚丙烯板上。使用者可以录制并播放声音，还可以亲手操作这些部件，以弄清它们各自的功能，从而探索、赏玩这种人们习以为常的磁声转换过程，如图 3-78。

图 3-78　*Cyber Sonica Tape*

6）声音控制的互动磁粉

奥地利艺术家 Herwig Weiser 的装置作品 *Zgodlocator* 包括一个安置在地面的圆形窗口，窗口下的玻璃板上有一些绿色磁性粉末，粉末下则是计算机控制的一系列磁体。参观者声音的变化会影响磁体

的磁性，而这些粉末则会受磁体的影响而变幻形成不同的景观形态，如图 3-79。

图 3-79　*Zgodlocator*

3.3.5　电声效应

1）电路扰动

电路扰动是一种在电子玩具、乐器等制品中常见的现象，20 世纪 60 年代，Reed Ghazala 发现当一个小型电池驱动的放大器短路时，就会发出异常的声响，Ghazala 被深深吸引，并且证明了电路扰动的存在。如今有越来越多的人对电路扰动感兴趣。2004 年 4 月，纽约举行了一届电路扰动节 BENT，它旨在展示如何产生和利用电路扰动，如电路扰动音乐和互动绒布高科技玩具 Furby 等。

2）电路扰动装置艺术

德国艺术家 Peter Vogel 在互动声音装置领域是一个代表性的人物。他基于电路扰动的声音装置作品中往往使用各种电子设备进行组合，如扬声器、光电管等。作品还会根据不同的观众做出不同的反应，如图 3-80。

图 3-80　Peter Vogel 作品

3）电路试验板乐队

电路试验板乐队（Breadboard Band）是一支表演乐队，他们用随意插装的电子线路制成的电路试验板演奏音乐。从手工制作的电路中发出的电子信号会释放出十分强烈、震撼的声音，如图 3-81。

图 3-81　电路试验板乐队在工作

4）机械乐器

音乐家兼工程师 Eric Singer 基于电声效应创作出了一些机械乐器，他的作品 !rBot 是一件由皮革、铝和钢制成的结构像动物一样的乐器，而 TibetBot 则是机械控制的打击乐器，既能产生无音调的节奏，也能产生有音调的嗡鸣声，如图 3-82。

（a）TibetBot （b）!rBot

图 3-82　机械乐器

5）声音炸弹

Felix Hardmood Beck 制作的《声音炸弹》拥有一个音响模块，可以收集周围的声音信息，当传感器探测到有人活动时，则播放这些声音，如图 3-83。

图 3-83　《声音炸弹》

3.3.6　磁悬浮

通过磁悬浮技术，人们可以使物体所受的重力与其受到的磁力保持平衡，从而使物体看似没有任何依托地飘浮在空中，产生童话般的神奇体验。磁悬浮技术的这种特点受到了许多创作者的青睐，在从艺术到娱乐等领域展开了大量的尝试。

荷兰年轻艺术家简加普·卢伊吉塞纳斯耗时 6 年完成了一件依靠磁力悬浮于半空的"磁悬浮床"。该艺术品以 154 万美元的天价公开出售。

Lieb 创作的《飘浮灯泡》采用了磁悬浮以及无线电力传输技术，磁铁和电路都藏在灯泡中。它使用一个传感器、一个电磁石和一个 PD 反馈系统，灯泡内的发光二极管会调整电量，并将之转化为光，如图 3-84。

图 3-84　《飘浮灯泡》

3.3.7　实验性声音装置

当声音效果与装置结合时，就有可能改变声音的物理特征，带来艺术化体验。

在 Nigel Helyer 的作品《寂静的森林》中，一个汽笛的阵列被用于演奏从东南亚森林中记录的声音，给人身临其境的感受，如图 3-85。

Nobumichi Tosa 创造的乐器 Maywa Denki 所表演的 *Tsukuba Series* 是一种实验性的音乐，它通过 100V 电流驱动的电动机来进行表演，从而使用机器的手段获得一种活的声音，如图 3-86。

图 3-85　《寂静的森林》　　　　图 3-86　Maywa Denki

Trimpin 创作的乐器 Phffft 是一个包含如牧笛、长笛、管乐器、哨等 200 多种音源的声音装置，如图 3-87。它通过空气激活，当传感器感受到参观者时就触发一段存储在计算机中的音乐。

Bill Fontana 的作品《威尼斯声音景观》会将在威尼斯的 12 个不同地方实时录制的声音传输到一个点，然后一起播放，如图 3-88。

图 3-87　Phffft　　　　　　图 3-88　《威尼斯声音景观》

Ed Osborn 的作品 *Parabolica* 中，一辆电子火车行驶在网状的轨道上，火车在每个交叉口都会随机地选择方向，而选择了不同的方向将激发不同的声音，如图 3-89。

Gordon Monahan 的作品《大热管风琴》采用巨大的管子喷射燃烧的丙烷，通过使用不同尺度、形状的管子以及点火方式，产生不同的声音；而 Barry Schwartz 则使用建筑用的钢架作为发声装置。

多普勒效应是波源和观察者有相对运动时，观察者接收到的波的频率与波源发出频率不同的现象。急驶而来的火车鸣笛声变得尖细（频率变高，波长变短），而离我们远去的火车鸣笛声变得低沉（频率变低，波长变长），这就是多普勒效应 [48]。

在 Gordon Monahan 的作品《摇摆的扬声器》中，表演者在其头上方挥舞扬声器，采用多普勒效应来改变声音的频率，使听众感受到一种奇异的变调效果，同时扬声器上还附有发光物，以增强视觉效果，如图 3-90。

图 3-89 *Parabolica*　　　　　　　图 3-90 《摇摆的扬声器》

3.3.8 微纳加工

物理科技对世界的影响不仅体现在宏观方面，还体现在微观方面，微纳加工技术就是这样一类可以在微观尺度上进行创作的技术。

Norsam 科技公司利用离子束聚焦技术对钻石的微粒进行雕刻，制作出了一个只有 2 微米长的飞马雕塑，如图 3-91。

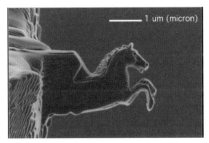

图 3-91 微米飞马

2006 年 3 月，德国慕尼黑奥林匹亚购物中心内将举办一个科学图像展。在飞秒激光科技的帮助下，科学家给一只头部仅 2 毫米大小的苍蝇戴上了眼镜，如图 3-92；同时还制作出了穿过针眼的骆驼，如图 3-93。

图 3-92 苍蝇的眼镜　　　　　　　图 3-93 穿过针眼的骆驼

飞秒激光可以对角膜实现精确的"切削"，以进行角膜屈光度调整，从而实现对近视的矫正。

美国山迪亚国家实验室的科学家创造了世界最先进的只有一个红细胞大小的微型齿轮，如图3-94。该实验室的 Steve Rogers 博士指出：两层的微型机器只可以制造简单的传感器或调节器；假如是三层的设计，便可以加上齿轮和轮毂；而四层的设计可以制造 360°旋转的链臂；五层的设计将会更复杂。

图 3-94　只有一个红细胞大小的齿轮

3.4　新材料的艺术表现

材料在艺术创作中始终起着基础性及决定性的作用，绘画颜料本身就是一种重要的材料，在早期的色彩应用中，人们曾一度从昂贵的骨螺中提取紫色。手工造纸技术的发明，也为绘画的依存介质提供了全新的材料，而石膏、树脂、玻璃钢等，更是当代雕塑创作中重要的材料，为雕塑的造型及复制提供了极大的便利。

具有特殊物理属性的新材料，无疑可以为艺术的表现带来更加广阔的形态空间，尤其是新材料与物理科技手段的结合，可以创造出更加不可思议的艺术体验。

3.4.1　黏性材料

液滴在下落的过程中将逐渐加速，然后会在重力加速度以及表面张力的共同作用下形成不同的形状，最终则会被重力加速度撕裂。麻省理工学院的 Gareth McKinley 和 José Bico 等在液体里加入高分子以提高其表面张力，使得这些液滴被重力撕扯的时候仍然有细细的液柱保持互相连接，以至于落下的第一个液滴会狼吞虎咽般地"吃掉"与之相连的后续的液滴，如图 3-95。

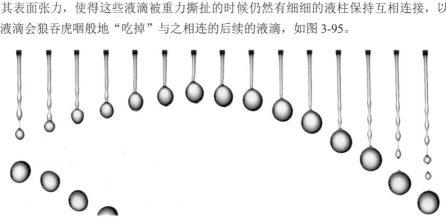

图 3-95　狼吞虎咽般的液滴

肥皂泡沫是与处于国际先进水平的各种科学概念联系在一起的，包括薄膜上的二维流体力学、数学极小化曲面、紧张空间下的造型结构等。

法国国家科学研究中心（CNRS）光谱物理实验室的 Patrice Ballet 和 François Graner 将洗洁精溶液沿几根并在一起的细线流下，然后分开这些细线，获得一个泡沫薄膜，再吹动它，获得了一个 5 米高的巨型泡沫，如图 3-96。

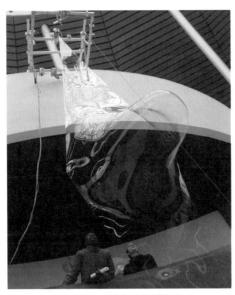

图 3-96　5 米高的巨型泡沫

3.4.2　磁流体的艺术表现

将纳米级的磁性微粒通过表面活性剂分散到油性介质中，可以获取磁流体。磁流体会在磁场的作用下表现出独特的物理属性，被广泛应用于各种工业领域。

日本艺术家儿玉幸子与竹野美奈子的作品《磁力液》中，环境中的声音被计算机系统采集与转换而产生动态磁场，黑色的磁流体在这种与声音关联的磁场的控制下不断变幻各种造型，如图 3-97。同时，一台摄像机会记录这些变化，将这些美轮美奂的图像直接投影在一个宽荧幕上呈现给现场观众，被投影在屏幕上的磁流体也呈现出形态各异、造型优美的变化，令观众叹为观止，如图 3-98。

图 3-97　日本艺术家儿玉幸子与竹野美奈子的互动式磁流体作品《磁力液》

图 3-98　《磁力液》

而艺术家 Peter 和 Felice Frankel 也对磁流体做了艺术化的表现，如图 3-99。

图 3-99 艺术家 Peter 和 Felice Frankel 对磁流体做的艺术表现

在 Toke Oliver Barter 的作品《磁流体打字机》中，在键盘上打出的字通过一个 8 英寸 ×8 英寸的点阵格框显示，每个格框中的内容将控制其所包含的电磁铁的磁性，从而在其上方的磁流体表面显示单词，如图 3-100。

图 3-100 《磁流体打字机》

3.4.3 热效应及热功能材料

1）太阳能热气球

Tomás Saraceno 在他的作品 *Museo Aero Solar* 中，巧妙地应用太阳能的热效应，设计出一种无须燃料、无须氢气或氦气等低密度气体就能够飘浮在空中的热气球，如图 3-101。他采用深色的塑料制作这种巨大的气球，充满气之后等待太阳的热能将其加热，其中的气体受热之后变轻，气球就会缓缓升空，如同巨大的风筝一样。

图 3-101 Tomás Saraceno 的作品 *Museo Aero Solar*

2）记忆合金衬衫

1932 年，瑞典人奥兰德在金镉合金中首次观察到"记忆"效应，即合金的形状被改变之后，一旦加热到一定的跃变温度时，它又可以魔术般地变回到原来的形状，人们把具有这种特殊功能的合金称为形状记忆合金 [49]。

Oricalco 是一件使用镍钛合金记忆材料制成的衬衫，室温超过一定温度时，袖子会收缩起来，变成

短袖衬衫，还可以将其压成一个很小的球状，然后只要使用电吹风一吹，就又可以还原，如图 3-102。

图 3-102　记忆材料制成的衬衫

3）记忆合金服饰

XsLabs 设计的 Vilkas 女装通过手缝将用于造型控制的镍钛非磁性记忆合金线融合在服饰之上，当受热时，造型记忆体线将衣服卷起，产生一种褶皱的效果，如图 3-103（a）。

而 Kukkia 女装则装有三朵生机傲然的花饰，每朵花以 15 秒钟的间隔一开一合。这些花以毡丝糅合达到硬朗的效果，再在背后承托以镍钛非磁性合金线，当它受热时，记忆合金将花瓣闭合，而当它自然冷却到一定温度时，毡丝的刚度抵消掉合金线的力量，花瓣便再度开放，如图 3-103（b）。

（a）　　　　　　　　　　　（b）

图 3-103　记忆合金服饰

英国曾经研制过一种防烫服装，镍钛合金纤维被加工成宝塔式螺旋弹簧状，进一步加工成平面，固定在服装内部，接触高温时纤维迅速从平面变成宝塔状[50]。

图 3-104 为 Grado Zero Espace 公司研制的 Oricalco 服装，前一件金色的能够随时间在白天工作服和夜晚礼服之间变换，后一件则能够在气温高时自动卷起衣袖。

图 3-104　防烫服装

而 Andrew Payne 基于记忆合金和传感器电路设计的装置则会感受到人物的靠近，并且在相应的位置开合装置中结构单元上的叶片，如图 3-105。

图 3-105　Andrew Payne 作品

4）气凝胶

1931 年，加拿大太平洋大学学者 Samuel Kistler 使用纳米材料制程中常用的"溶胶—凝胶法"，在催化剂的催化下，使矽酸盐类经过水解缩合后形成胶状物，制作出第一块气凝胶。

气凝胶材料是一种轻质纳米多孔性材料，拥有很高的比表面积（可以高达 $1000m^2/g$），目前最轻的硅气凝胶仅有 $3mg/cm^3$，比空气重 3 倍，所以也被叫作"冻结的烟"或"蓝烟"。气凝胶貌似"弱不禁风"，其实非常坚固耐用[51]。它可以承受相当于自身质量几千倍的压力，在温度达到 1200℃时才会熔化。此外它的导热性和折射率也很低，绝缘能力比最好的玻璃纤维还要强 39 倍[52]。由于具备这些特性，因此气凝胶便成为航天探测中不可替代的绝缘材料。

可以将火柴放在气凝胶片上，其下方是高温的喷灯在烧灼气凝胶片，而火柴毫发无损，如图 3-106。Aspen 公司则利用气凝胶好的隔热性能制作了绝热纱布，下方是温度极高的喷灯，手却安然无事，如图 3-107。

图 3-106　喷灯灼烧气凝胶片，
上面的火柴毫发无损

图 3-107　Aspen 公司的气凝胶绝热纱布

3.4.4　超材料

"超材料"是指通过工程手段获取的超乎天然材料物理性质的人工材料，超材料往往通过具有特殊功能的微结构的有序排列来实现。

超材料的一个有趣的例子是由东京大学的 Susumu Tachi 研究开发的隐形材料，这种材料充满微型摄像头和显示单元，能够将用户背面的光线捕捉下来在正面呈现，从而实现"隐身"效果，如图 3-108。

负折射率材料则是另外一种具有特殊光学构造的超材料，对于特定频率范围的光线来说，它的折射率是负数，因此它可以极大地改变光线的传播方向，如图 3-109，这是天然材料不具备的属性。这种材料配合传感器可以实现神奇的隔空触摸效果。

图 3-108　"隐身"效果

图 3-109　负折射率材料

Vantablack S-VIS 则是一种堪称"最黑"的材料，它能够吸收几乎所有照射到它上面的光线，当把它涂在三维立体的物体上之后，物体的细节会完全无法辨识，如图 3-110。

图 3-110　"最黑"的材料

3.5　太空艺术——当代太空探索为艺术创造的全新舞台

探索太空的活动极大地拓宽了人类的视野，也开辟了微重力环境这一使物理规则可以呈现全新样貌的天地。太空影像的精彩纷呈，远离地球的微重力环境下摆脱了重力束缚更加自由多样的艺术表现，以及太空探索过程中的人文情怀，都成为太空艺术独特的题材。

3.5.1　太空摄影

太空摄影展现出了宇宙深处独特的魅力，距离地球 2 万光年的麒麟座 V838 星的美丽景象被拍摄下来，如图 3-111。NASA 称这张照片与荷兰绘画大师梵高的名作《星夜》里描绘的星空有"异常相似"之处，如图 3-112。

图 3-111　麒麟座 V838 星

图 3-112　梵高的名作《星夜》

而 NGC 6543 星云看起来就像是一只眼睛，因此得名"猫眼星云"，如图 3-113。

恒星形成于何处？图 3-114 为哈伯太空望远镜的广角行星相机所拍摄的鹰状星云照片，在里面，可以看到许多"星蛋"（即蒸发中的云气球）正从巨大氢气和尘埃柱的顶端露出来。这些在老鹰星云（Eagle Nebula）内的巨大气柱长度约有数光年，它们的密度非常高，所以内部已经发生重力塌缩，开始形成新的恒星。气柱上方的年轻亮星，正在发出炽热且强烈的辐射，使气柱内较低密度的物质更加快速地蒸发，露出更多星蛋和新恒星的"育婴室"。

图 3-113　猫眼星云

图 3-114　鹰状星云

3.5.2　在太空中创作的艺术

1）太空表演艺术

随着航天技术与天文研究的发展，人类开始踏入太空。文明所至之处，自然会产生文化艺术，航天技术与太空研究就为太空艺术的诞生提供了条件。

在艺术家迈克特的导演下，NASA 的宇航队在离地球表面 300 千米的太空中排列成象征胜利的"V"字，如图 3-115，表达了艺术家对于人类胜利征服太空的野心和喜悦。这是 NASA，更是人类在太空中实施的第一个行为艺术。

图 3-115　太空表演艺术

2）"零重力神灵"

Goldsmiths 艺术学院的 Jem Finer 与 Ansuman Biswas 在微重力情形下合作创作了一个名为《零重力神灵》（*Zero Genie*）的艺术表演。在一架处于失重飞行状态的货机上，两个"神灵"悬浮在没有魔毯的空中飞行、舞蹈，如图 3-116。

图 3-116 《零重力神灵》

3）太空舞蹈

Kitsou Dubois 是一名法国舞蹈家和歌唱家，她曾经对宇航员进行舞蹈训练，以帮助他们迅速地在微重力环境下自由地运动。在微重力情况下，舞蹈可以在地面、墙上，甚至天花板上进行，而且可以实现比在地面上自由丰富得多的大作。微重力下的舞蹈是如此迷人，Kitsou Dubois 发现了许多独特的舞姿，如图 3-117。

图 3-117 太空舞蹈

4）微重力绘画

在微重力之下，绘画用的油彩将变成一种自由流动的液体球，调色则是把几种不同颜色的液体球驱赶到一起，而颜料球的表面也将会呈现出奇异的效果。在 NASA 宇航训练飞机制作的失重状态下，艺术家 Frank Pietronigro 和他的学生们搭建了一个塑料大棚，在里面尝试进行绘画。很幽默的是这次绘画活动很快变成了一次泥浴，四处横飞的油彩撞击到他们身上，相反地，只有很少油彩粘在画布上，如图 3-118。

图 3-118 微重力绘画

5）太空卫星绘画

Leonardo 是第一种设计有艺术创作功能的卫星，当它脱离太阳系之后，在艺术家塞尔瓦托的遥控之下喷洒出了红宝石颜色的铯同位素，构成一幅抽象的图案。这个图案被哈勃望远镜以人马座星云为背景，使用数字手段拍摄下来，这也是哈勃望远镜第一次被用于艺术创作，如图 3-119。

图 3-119　太空卫星绘画

6）太空雕塑

Arthur Woods 的作品《宇宙舞者》（Cosmic Dancer）是一个表面有黄、绿色彩绘的几何形式的铝焊接管，大小约为 35cm×35cm×40cm，重 1kg。这是一个可以通过扭曲来改变形状的雕塑，它具有复杂的三维结构，因此从不同的角度可以看到不同的造型，如图 3-120。而太空的微重力环境正好为对这个雕塑的欣赏提供了比地球更多的视角，在地球上，雕塑往往放在某个角落，而在太空中，雕塑可以与宇航员互动，甚至可以与飘浮的水珠互动，成了一种活的物体。

图 3-120　《宇宙舞者》

7）太空作为艺术的媒体

Jean Marc Philippe 选择银河系作为媒介，使用大型射电望远镜将从数千人收集来的诗歌、问题、文本等从法国送入太空。

3.5.3　卫星艺术

1）最早的卫星广播艺术

1984 年，电视艺术大师白南准通过卫星广播将美国电视台、巴黎蓬皮杜艺术中心、德国与韩国广播电视台联系起来，首次将卫星直播技术用于艺术作品的传播，他通过卫星广播手段向全球直播了表演作品《早上好，奥威尔先生》，约有 250 万人观看了这个作品。

2）航天服卫星

科学家们正在为老式的俄国航天服装配上电池、无线电发射器以及可以感应温度和电池能量的内部感应器，使之成为 SuitSat，即航天服卫星，如图 3-121。当航天服环绕地球时，它会把空间的情况发回地面。

这个航天服卫星使用 145.990 MHz 的无线电频段发射信息，因此可以通过收音机收听 SuitSat 的声音，还可以在新闻组 Science@NASA 上使用 J-Pass 来查询这个航天服卫星什么时候飞到你所在地的上空。

图 3-121　航天服卫星

3）概念性人造天体

很多艺术家还设想创作一种人造的天体，通过航天飞机释放到太空中。例如，Richard Clar 设计了一种充气的框架形状的海豚，如图 3-122，而 Arthur Woods 的概念作品 *Seeds* 则是一个可以向太空传播生命的机械卫星，如图 3-123。

图 3-122　太空海豚

图 3-123　*Seeds*

3.5.4　在外星球实现的艺术

高 8.5cm、名为"遇难的宇航员"的铝制雕塑是第一件被人类放在月球上的雕塑艺术作品。它由比利时艺术家 Paul Van Hoeydonck 创作，并且由阿波罗 15 号的宇航员 David Scott 放置在月球上，同时还安放了一块刻有在太空探索中牺牲的 14 个宇航员姓名的铭牌，以纪念他们的伟大贡献，如图 3-124。

图 3-124　留在月球上的艺术品

3.6　物理规则的模拟及艺术化表现

3.6.1　计算机模拟的物理特效

1）基于物理的光照与光线追踪渲染

1973 年，Cornell 大学的计算机图形研究组获得了国家科学基金的支持，他们最著名的工作是关于

真实感图形合成方面的研究。他们以辐照的方法计算场景中直接与间接的光照效果，并且发展出一种基于物理光照模型的渲染方法，如图 3-125，这种方法获得的图像在视觉效果上和真实世界中的图像几乎没有差别。

1978 年，从 Bell 实验室获得博士学位的 Turner Whitted 开始进行光线追踪（Ray Trace）算法的研究，这种方法对光线的反射、折射等物理行为进行了逼真的模拟，获取真实的效果，如图 3-126。1986 年，Turner Whitted 因其简单而高质量的光追踪算法而获得当年的 SIGGRAPH 图形成就奖。

图 3-125　基于物理光照的渲染

图 3-126　光线追踪算法

2）焦散的模拟与逆向计算

当光线穿过透明物体时，由于该物体表面不平整，会使得光线的折射和反射没有平行发生，而是出现漫反射或漫折射，造成投影表面光线分散的效果，称之为焦散。我们之所以可以看到水面波光粼粼的效果，正是由于水面的动态起伏导致的焦散效果。焦散是计算机图形动画渲染技术追求真实感的一个重要方面，焦散效果为 3D 场景的渲染带来更具物理真实感的画面质感。

通常情况下，焦散所产生的光影效果是模糊和不定形的，那么是否有可能使焦散之后的光线形成给定的画面呢？ Mark Paul 等研究者研究了焦散的逆向问题：给定灰度强度图像，找到将投射焦散以再现该图像的表面形状，并且通过蚀刻透明材料表面，以非常高的精度再现了所需的焦散图像，如图 3-127。计算得到的焦散图像在雕塑艺术、产品设计及建筑设计中实现了新的应用 [53]。

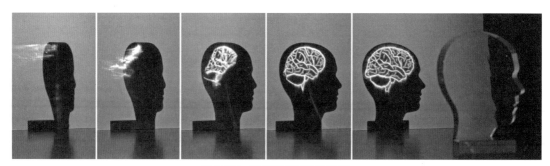

图 3-127　计算得到的焦散图像

3）流体力学与视觉特效

流体是计算机动画对物理特效进行模拟的重要方面，液体、烟雾、火焰等都可以通过流体系统进行创建。计算机动画软件通常采用 NS 方程来模拟真三维的流体，如图 3-128。虽然真实世界中流体随处可见，但是要想随心所欲地对其视觉形态进行表现却极其困难，因此流体模拟在影视特效以及广告中被广泛使用。

图 3-128　流体力学视觉特效

4）湍流

流体在流动状态下受扰动会产生乱流或紊流，又称为湍流，湍流从定义上看是混沌的结构，但是有研究发现湍流会组织成一种连贯的结构。普林斯顿大学航天工程系的 Melissa Green 使用一种称为直接 Lyapunov 指数的方法来对通道中的湍流进行研究，获得图 3-129 的效果，并且入选 2006 年的普林斯顿艺术科学展。

图 3-129　湍流

5）对电子流的模拟

哈佛大学的物理学家、计算机图形艺术家 Eric J. Heller 创作了许多表现物理学过程的艺术作品，他通过计算机图形手段描绘的电子在碳纳米管中传播的概念图，如图 3-130。同时，他还基于 Mark Topinka、Brian Leroy 和 Robert Westervelt 等人的试验，对于电子束在二维电子气体中的传播情形进行了精彩的描绘，如图 3-131。

图 3-130　电子在碳纳米管中传播的概念图　　　　图 3-131　电子束在二维电子气体中的传播情形

6）磁场的可视化

semiconductorfilms 对电磁场在现实空间中的分布及变化采用动画技术进行模拟呈现，将原本无法看到的磁力线叠加到了现实空间的视频画面之中，如图 3-132。

图 3-132　semiconductorfilms

7）基于量子模拟的绘画

量子涨落展示了现实最基本的方面——量子世界的复杂性和瞬态性质，这是不可能直接观察到的。在实验室中，通过测量质子碰撞的破坏物并将结果与超级计算机模拟收集的数据进行比较来观察基本粒子。它可能是可以想象到的最间接的观察方法，一种由计算机模拟介导的非代表性观察形式。

在 Markos Kay 的 *Quantum Fluctuations* 中，粒子模拟被用作画笔和颜料来创建抽象的动态绘画，将质子碰撞期间发生的事件可视化，如图 3-133。这部电影展示了质子束的复杂结构，它们碰撞产生粒子簇射流，产生最终衰变的复合粒子。这些可视化是根据在日内瓦欧洲核子研究中心从事大型强子对撞机工作的科学家的意见而创建的。

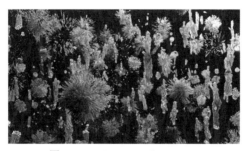

图 3-133　*Quantum Fluctuations*

8）近光速旅行

近光速旅行常常出现在科幻小说或科幻电影的场景中，那么在近光速旅行的时候会看到什么样的景象呢？这时候进入眼睛的光线会随速度的增加而收缩，假设运动速度为 v，收缩的比例就是 $\sqrt{1-v^2/c^2}$。

德国 Tübingen 大学的天体物理学家 Ute Kraus 通过计算机模拟，让我们以艺术化的方式体验当以光速 80%、95%、99% 的速度穿越一个小镇的时候可以看到的景象，如图 3-134。

（a）光速 80% 看到的景象　（b）光速 95% 看到的景象　（c）光速 99% 看到的景象

图 3-134　近光速旅行

9）各种游戏对物理规则的应用

很多游戏的交互都会用到物理引擎，通过在计算机里模拟真实世界中事物的物理行为来实现灵活多样的交互体验，如《愤怒的小鸟》等家喻户晓的游戏。这些游戏通过游戏开发环境所提供的物理引

擎赋予游戏中的物品以重力、碰撞等物理属性，并且在与用户的交互过程中实时解算，而用户则提供物理直觉与之交互，并且在玩游戏的过程中物理直觉会不断地得到训练。

3.6.2　计算机图形对真实物理效果的模拟

通过计算机图形学方法对真实物理效果进行模拟已经成为计算机科学、物理学与艺术的一个重要的交叉领域，如在 SIGGRAPH 2021 上，一些研究论文通过算法实现了对表面张力的模拟、对烟圈的模拟、对材料熔化的模拟、对肥皂泡的模拟等炫目的效果。

1）计算机图形对表面张力的模拟

目前计算机图形技术可以模拟单独流体或固体的物理行为，但是固体受张力作用能够漂浮在液体表面的情况却在自然界中普遍存在。北京大学的陈宝权教授和他的合作者在 SIGGRAPH 2021 发表论文，就此给出一种逼真的模拟方法，如图 3-135。

图 3-135　计算机图形对表面张力的模拟

2）计算机图形对烟圈的模拟

烟圈是一种涡环，作为一种神奇的流体力学现象，在现实世界中很难实现多重的烟圈。Shiying Xiong 等人提出了一种基于涡段云的新型表示方法，以模拟具有强各向异性流动特征的不可压缩流体，进而实现这个既真实又超现实的烟圈，如图 3-136。

图 3-136　计算机图形对烟圈的模拟

3）计算机图形对材料融化的模拟

蜡烛燃烧并融化及消失，是现实世界中司空见惯的现象，然而计算机模拟并不容易，Jingyu Chen 等人提出了一种用于空间变化表面张力与热机械效应相结合的方法，逼真地模拟了这一现象，如图 3-137。

图 3-137　计算机图形对材料融化的模拟

4）计算机图形对肥皂泡的模拟

Mengdi Wang 等人提出用一种基于粒子的方法来模拟薄膜流体，生动而逼真地再现了肥皂泡的艺术魅力，如图 3-138。

图 3-138　计算机图形对肥皂泡的模拟

3.6.3　物理规则的艺术化虚构

在影视作品的创作中，一切真实要素都受到物理规律的制约，但是虚构性质的影视特效则往往力求通过夸张的表现突破物理规律的约束，创造出惊人的视觉效果。

而另外一种另辟蹊径的方式，则是对虚拟世界里的物理进行艺术化的虚构，创造出完全不同于真实世界的规则，进而为叙事的设计提供更为宽阔的空间。

Derin Seale 导演、@Radical.Media 和 Asylum 制作的 *World Upside Down* 中，虚构了人物无视重力的行为，在失重的房间里随意飞跃，如图 3-139。

图 3-139　*World Upside Down*

Peter Thwaites 导演、Gorgeous Pictures Cazar 和 The Mill 制作的作品 *Das Handwerk* 虚构了一个飞速消逝的文明世界，除了人的生命之外，身边的一切都在飞速地老化、腐烂和消失，建筑物在坍塌的过程中化为灰烬，人们的衣服也飞速地变成破布直至消失，如图 3-140。

图 3-140　*Das Handwerk*

Julien Legay、Florent Rousseau、Les Films D'ici、Lastation Animation 和 Supinfocom 制作的 *Rubika* 作品虚构了一个与众不同的重力行为：主角所受的万有引力不是垂直向下而是向左向右，正好垂直于正常世界中的重力，于是他沿着垂直于正常世界的方向堕落到正常的世界之中，经历种种惊险和磨难。于是在这种超现实的环境下发生了一系列怪诞滑稽的事件，如图 3-141。

图 3-141　*Rubika*

而在电影《逆世界》中，则是虚构了一个上下颠倒、引力方向相反却又紧密邻接的平行世界，如图 3-142。人们在各自的世界中受到着自己世界引力的作用，基于这样一个虚构的故事空间，来自两个不同世界的年轻人通过科技手段突破规则的局限走到了一起。

图 3-142　《逆世界》

思考：

1. 物理科技手段所带来的艺术表现有何特点及魅力？

2. 尝试使用某种物理科技手段创作一件艺术作品。

3. 人类的物理直觉对物理仿真手段所产生艺术作品的审美有什么影响？

化学手段的进步为早期的艺术创作提供了五彩缤纷的颜料，近代化学的发展更是创造出了大量全新的材料，这些新材料不仅为艺术生产带来了全新的生产资料，其自身特有的性能也极大地拓展着艺术家的想象力和精神生产力。

化学手段在 3D 打印技术中的融入，使得 3D 打印可以在化学溶剂中通过光化学反应来进行，与传统 3D 打印技术缓慢的成型过程相比较，其速度有了飞跃式的提升，为造型的生产带来极高的效率，而借助对反应光源的控制，这种手段甚至可以制造出纳米精度的结构，为艺术表现带来全新的形态，使得当代化学家和艺术家可以把化学反应作为艺术创作的全新工具，在微纳米尺度进行艺术创作。

化学材料科技的发展为艺术家带来了可以轻易实现大尺寸、易于复制及高可塑性的创作介质，极大地拓展了传统的艺术创作过程对材料的依赖，为艺术表现带来了更加灵活多样的形态，如 Tomás Saraceno 的作品 *On Space Time Foam* 采用塑料膜和框架结构将展厅空间分割成巨大的可探索单元。

生物过程往往与化学反应紧密相伴，反应扩散系统是生物化学过程中与艺术关系最近的一种，可以允许艺术家创作出类似于自然界中广泛存在于生物乃至无生命物体中的优美纹理或结构。

生物科技作为人类认识自我以及认识其他的各种生命的过程中建立起来的科技门类，也对艺术生产产生了深刻的影响。一方面，人类在漫长的劳动实践中，慢慢建立起关于生物体的审美趣味，并有了观赏植物和观赏动物等，也产生了采用技术手段对这些生物进行美化改造的尝试；另一方面，人类也越来越深入地开始认识到包括人类自身的各种生物作为生命体的诸多知识和规律，在艺术家对这些生命体进行审美探索和改造的过程中，其他的生命体本身成为艺术生产的新型生产力，或者成为艺术生产的生产资料和改造的对象。

生物艺术使用生物科技手段对生物信息、生命体等进行艺术表现，许多艺术家探索了杂交、转基因、活体组织培养等技术的艺术表达和伦理反思。

4.1　化学反应：分子级的创作手段

如果说化学能够成为艺术创作手段，那么这种手段首先是分子级的手段，因为任何化学反应都是以分子甚至原子为单位进行的。也正因为化学反应是以分子或原子为单位进行的，所以创作者有可能借助化学反应进行微米甚至纳米尺度的创作。而能够影响化学反应进程的各种因素，如发生化学反应的成分、光化学反应中光的应用、溶剂的酸碱度等，都可以成为化学艺术创作的手段。

4.1.1　化学过程与视觉造型

1）纳米雕塑

2001 年，*Nature* 杂志报道了 Satoshii Kawata 等研究者使用双光子吸收以更高的分辨率创建微型机器的工作 [54]，基于所提出的技术手段，他们创作出微米尺度的雕塑，如 10 微米长、7 微米高的牛，如图 4-1，成为一种前所未有的尺寸最小的雕塑，而这种雕塑只有在电子显微镜之下才能看到。

图 4-1　纳米牛

双光子的焦点每移动一次，都会在高分子溶液中对高分子进行聚合而生成一个新的 3D 像素，即体素（voxel），从而实现非常高精度的 3D 打印。

基于同样的技术，艺术家 Jonty Hurwitz 创作出尺寸约为 80μm×100μm×20μm 的人物形象雕塑《信任》，如图 4-2，它的尺寸比针眼还小很多。Jonty Hurwitz 会使用三维扫描技术获取真人模特的三维造型，然后再将其打印为微米尺度的造型。

图 4-2　《信任》

2）基于光化学反应的新型 3D 打印

麻省理工学院自组装实验室与 Christophe Guberan 和 Steelcase 合作，开发出一种称为"快速液体打印"的技术 [55]，快速液体打印可以通过在凝胶悬浮液的三维空间中进行物理绘制，在几秒钟或几分钟内用橡胶、泡沫或塑料等高级材料生产大型物体，并能够创建由光化学反应生成的真实材料制成的大规模定制产品，如打印手提袋和艺术品，如图 4-3。与其他技术相比，这是第一次将工业材料与极快的打印速度结合在一个精确控制的过程中，以生产大规模产品的开发。

图 4-3　快速液体打印技术制作的塑料手提袋

3）Escher 晶体

中国科学技术大学俞书宏教授和他的合作者们运用简单的化学配方制造了优美的硫化铜十四面体微晶，如图 4-4。这让人回忆起著名艺术家 M. C. Escher 在他 1948 年的木雕 Stars 作品中的多数特异结构的"笼状"结构，每个晶体是由四个完全相同的六角形板通过相互交叉构筑成的具有 14 个腔洞的结构。研究者称："令人惊奇的是，如此简单的合成技术可以合成出如此优美、甚至一个技艺精湛的工匠也无法完成的微尺度物体的制造"[56]。他们推想，这一特种微结构材料潜在的应用前景是可用于较大结构的构筑单元或用于在微尺度上包覆其他材料的载体。

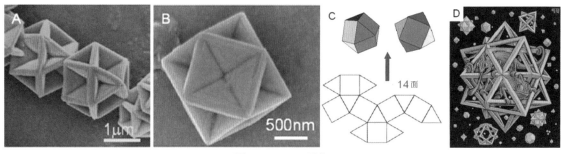

图 4-4　Escher 晶体

4）控制晶体生长过程中的结构形状

晶体科学家 Wim Noorduin 通过对钡盐和硅酸钠的混合液进行温度、PH 值及二氧化碳浓度等环境条件的调控，控制晶体生长的形状，形成神似花卉的晶体造型，如图 4-5[57]。

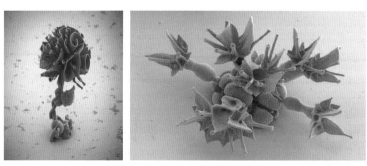

图 4-5　神似花卉的晶体造型

4.1.2　来自化学及生物过程的美丽图案

自然界中，许多生物的表面有着优美的纹理图案，从空中飞舞的蝴蝶（如图 4-6）到地面奔跑的豹子、斑马、长颈鹿等。深深海洋之中，更是有许多美丽的鱼类长着令人惊艳的纹路，如图 4-7。科学家对皇帝神仙鱼和斑马鱼的研究表明，鱼类表面纹理的变化一直伴随着它的整个生命周期。

图 4-6　蝴蝶　　　　　　　　图 4-7　热带鱼

发育生物学家认为，动物的胚胎在发育时，某些基因会释放出不同颜色的化学物质（色素），分布在皮肤之下，使动物表面呈现出各种颜色，那么色素是如何形成动物身上斑纹的呢？

生物数学家 James D. Murray 认为，动物身上的图案可能是由一种称为反应扩散的机理（Reaction–Diffusion）造成的。反应扩散系统根据自己的法则来生成和控制从分子级别到宏观级别的结构，能生产各种规格的斑点和条纹图案，如贝壳上的图案也是在这种过程中形成的。

1952 年，被誉为“计算机之父”的阿兰·图灵（Alan Turing）发表论文《形态发生的化学基础》（*The Chemical Basis of Morphogenesis*）[58]，建立了反应扩散系统的模型和方程式，以解释生物表皮图案形成的机制。

在反应扩散模型里，图灵使用一种由两种可扩散并相互反应的物质构成的简单系统来再现胚胎上图案产生的机制，并且发现这种机制能够自主地产生空间图案，这种图案又被称为图灵斑图。

反应扩散模型最具革命性的特征在于其引入了一种可以产生形态因素的反应机制，如果仅仅是扩散的话，产生形态的因素往往会形成梯度条纹。

动物胚胎形成时，不同颜色的色素按照化学物质的浓度进行排序，因此表皮色彩呈现出我们看到的形状，这种图案的纹理与其所产生的表面的大小、形状以及部位都有关系，在粗壮的身体部位比较容易形成斑点，而在细长的部位则比较容易形成横条纹，这与液滴在圆柱形容器内壁附着的情形有点类似，在液滴黏度相同的情况下，内径宽阔的容器内壁上或玻璃平板上液滴更容易形成斑点状，而在容器内径很窄的情况下，液滴则比较容易占据容器内壁的一小段，形成条纹状结构的液柱，当然，实际的过程要比这复杂得多。

根据这种规则，在豹子的尾巴上的图案与在其身上的图案是有差别的：其身体上的图案更多是斑点形，而尾巴后部的则有可能会是一圈一圈的，而蛇的表皮呈现细长状，因此蛇的纹理较多是条纹状，较少有斑点状，而且蛇的条纹多是横条纹，较少有竖条纹。

4.1.3　无生命物质中的奇迹

长时间以来，科学界一直认为，无生命的化学物质里绝对不会自发地产生图案生成过程，但是试验证明这种观点是错误的。

1958 年，化学家 Belousov 发现含有溴酸盐、柠檬酸、硫酸和铈离子的溶液进行反应时，反应物浓度呈现出周期振荡的性质，溶液在无色和淡黄色两种状态间进行着规则的周期振荡[59]。

1961 年，莫斯科国立大学生物物理学的研究生 Zhabotinsky 用丙二酸代替柠檬酸，得到了更为清晰的化学表述。之后人们就把有机酸和溴酸盐发生的类似反应称为 Belousov-Zhabotinsky 反应，简称 B-Z 反应，它的典型图案如图 4-8[60]。

图 4-8　B-Z 反应

B-Z 反应属于反应扩散系统的一种特例，并且可以使用相关的理论进行研究。

但是更多的 B-Z 反应会出现波纹状图案，之后 20 世纪 80 年代，科学家通过大量探索采用 CIMA（氯 - 碘 - 丙二酸）反应实现了图灵斑图效果，如图 4-9。

图 4-9　CIMA 反应实现的图灵斑图

基于对反应扩散系统的研究，一些科学家可以通过化学过程进行微图案的设计，如 Bartosz A. Grzybowski 和 Kyle J. M. Bishop 等人采用氯化钴、三氯化铁、氯化铜、硝酸铒等进行反应，生成如图 4-10 和图 4-11 所示的各种美丽图案。

图 4-10　三氯化铁 / 氯化铜 / 硝酸铒　　　图 4-11　氯化钴 / 三氯化铁 / 氯化铜

（7%∶7%∶7%）　　　　　　　　　　（5%∶5%∶5%）

除了可以通过化学反应中的反应扩散过程来设计图案之外，一些研究者还使用声波、振动和磁场等手段来作用于某些介质，以产生反应扩散过程，并且形成优美的图案。

Robert Hodgin 基于 Gray Scott 反应扩散方程，通过程序对电磁场进行控制，并且将所产生的动态磁场作用于一种特殊的磁性液体而产生的图案如图 4-12（注：磁性液体是一种将磁性微粒通过特殊手段分散到油性介质里形成的一种溶液，其形状能够在磁场的作用下发生变化）。

图 4-12 Robert Hodgin 作品

由于反应扩散系统与自然界中各种美丽的图案密切相关，因此它已经被研究了超过一个世纪，许多科学家还设计了反应扩散系统的模拟软件，图 4-13 为 Theodore Kim 与 Ming C. Lin 模拟的反应扩散系统生成的图案。

图 4-13 Theodore Kim 与 Ming C. Lin 模拟的反应扩散系统

Nervous System 网站则基于反应扩散系统生成优美的装饰图案，并且将其应用于茶杯及台灯罩等物品的制作，如图 4-14。

图 4-14 Nervous System 作品

反应扩散系统还可以在三维空间中生成或模拟，如图 4-15 为 mi ha 使用反应扩散算法生成的模型及三维打印出来的实物。

图 4-15　mi ha 作品

4.2　生物信息艺术

1953 年 4 月 25 日，*Nature* 杂志发布了关于 DNA 的几篇重要论文，Rosalind Franklin 和 Ray Gosling 通过对 DNA 晶体进行 X 射线衍射分析，从纤维衍射得到 DNA 结构，提供了核酸双螺旋结构的更多证据，并推断磷酸根骨架位于双螺旋结构的外侧。而 James Watson 和 Francis Crick 发表论文提出了 DNA 具有双螺旋结构，并于 1962 年因此获得了诺贝尔奖。他们谨慎地指出双螺旋结构"提示了遗传物质的一种可能复制方式"。

DNA 系列包含了生命的编码和丰富的信息，DNA 信息的编码转换和应用呈现，成为生物艺术创作表现的重要题材和形态。

4.2.1　DNA 音乐

由于 DNA 系列的排列顺序与音阶十分吻合，因此一些艺术家把 DNA 系列以音符代替，再根据动植物及各种有机体 DNA 遗传密码的组成序列创作出乐曲。许多 DNA 音乐听起来显得古老而幽深，别有一番风味。图 4-16 为 Peter Gena 开发的将 DNA 系列转换为音乐的程序。

图 4-16　Peter Gena 开发的将 DNA 系列转换为音乐的程序

4.2.2　DNA 存储与遗传艺术

美国艺术家 Eduardo Kac 于 1999 年创作的遗传艺术作品《创世》将圣经中的一句话翻译成了摩尔斯电码，并制定法则将其转化成一对 DNA，之后融入细菌参与其生物遗传，如图 4-17。在遗传的过程中，这些信息随着遗传变异发生了变化，之后他再次将其从细菌的 DNA 转换成英语并且展出。这个作品通过对生物信息的编码、写入、遗传变异及重新读出，探索了生命演化过程中信仰的延续与异化。

图 4-17　《创世》

伦敦皇家艺术学院互动设计系学生乔治·雷蒙和他的同伴通过转基因技术把人类的遗传基因移植到树上，让树携带人类的遗传基因，并一代代地传承下去[61]，使人类的生命代码得到了永久的延续。

DNA 还可用于存储数字信息，并且具有极高的容量，1 克 DNA 的存储量大约为 2PB，相当于 300 万张 CD 的内容，并且数据保存时间能长达上千年。2022 年 10 月，天津大学合成生物学团队将 10 幅精选敦煌壁画存入 DNA 中，实验发现这些壁画信息在常温下可保存千年。

图 4-18　DNA 存储的敦煌壁画

4.2.3　转基因艺术

1962 年，下村修等人在发光水母中发现导致其发光的荧光蛋白，1998 年，Kac 在科学家的帮助下，从发光水母身上采集荧光蛋白并且使用显微注射技术注射到兔子的受精卵中，培养出一只会在蓝色光照射下发出绿色荧光的兔子 Alba，如图 4-19。

图 4-19　转基因荧光兔子 Alba

俄罗斯国家当代艺术中心主任 Dmitry Bulatov 采用红绿两种荧光蛋白注射进青蛙的胚胎，经过转基因获得了各种彩色的蝌蚪：有绿色的，也有红色的，还有半红半绿的，如图 4-20。

图 4-20　转基因彩色蝌蚪

文化应用领域也有转基因技术的探索。日本三德力公司和其子公司 FlorigenePty.Ltd 使用人工转基因技术，经历 14 年的试验，将从三色堇紫中提取的遗传基因与玫瑰基因进行重组后成功培育了蓝色的玫瑰，将转基因艺术推向了实用领域。

2006 年，新加坡理工学院的学生将水母体内提取的绿色荧光基因移植到植物中，使得这种植物在缺水时会发出特定波长的光，以一种特别的方式实现了人与植物的交互。

斑马鱼是一种会发光的热带鱼，最早是研究人员希望能培养出一种遇到特定污染物时会发光的鱼类 glofish，以监测环境污染的程度，结果却培育出了这种观赏鱼。这种小鱼本身的颜色一般为黑色和银色，但通过在其鱼卵内注入珊瑚、水母、海葵等的荧光蛋白基因，能使它们产生出缤纷的颜色，如图 4-21。

图 4-21　glofish 推出的荧光鱼

4.2.4　基于生物信息的艺术化重建

Ginkgo Bioworks 团队在 IFF 公司的支持下，让游客可以闻到由于殖民活动而消失的灭绝花朵 Hibiscadelphus wilderianus（Maui hau kuahiwi）的气味，这是一种金葵科开花植物，原产于夏威夷毛伊岛 Haleakalā 山的南坡，由于它的森林栖息地被殖民地的牧牛所破坏，因此最后一个标本于 1912 年被发现死亡。

Ginkgo Bioworks 团队利用来自哈佛大学植物标本室花卉标本的 DNA，银杏研究小组使用合成生物学来预测产生香味酶的编码基因序列，然后用相同的或比较相近的气味分子重建了这些花的气味。

4.3　生命形态美的探索与创造

地球的生物圈之内，除了人类之外，还生存着无数动植物以及微生物，人类与这些生物朝夕相处，这些生物的形态美极大地激发着人类的审美情趣。例如，动物园及植物园中的各种观赏动物和观赏植物，正是生物形态美与人类审美情趣相互作用的结果。

除了这种在自然世界中发现的生物形态美之外，各种生物，包括人类自身的生长变化过程中千姿百态的内在及外在形态，这些生物所构成的环境以及这些生物对环境所产生的影响，也正在成为人类审美体验和审美创造的主题。

而杂交这一历史悠久的生物技术，更是被艺术家应用于对生物形态美的创造与优化中，通过人工的方式，并且基于人类的审美诉求，介入和影响自然界中的生物过程。

4.3.1　微生物的艺术表现

自远古时代起，微生物就与动植物及人类密不可分，在人类体内也存在着数量惊人的微生物，而且人类在酿酒和面包这类食物的制作过程中，实际上也是微生物发酵的功劳，但是直至 17 世纪中期显微镜被 Antony van Leeuwenhoek 发明之后，人类才真正开始认识到这种肉眼看不到的存在。除了食物制作中的应用，微生物的生长与形态还被许多艺术家所探索。

1）反思微生物与人类的关系

Giulia T omasello 的 Future Flora Celebrating Female Biophilia，反思了人类作为由微生物构成的行走生态系统。微生物存在于土壤、水中，甚至存在于我们的体内。人体的 90% 由不同的微生物组成，其中大多数对宿主有益。未来植物群旨在鼓励这种共生关系，提高有益的微生物和细菌在人体的存在，提出了另一种选择——佩戴益生菌，保持我们的身体健康。未来弗洛拉是一个收获工具包，设计为妇女治疗和防止阴道感染。细菌垫生长必要的乳酸杆菌细菌串，为白色念珠菌的进一步发展创造一个不利的环境，作为益生菌的活培养，通过将护垫与女性生殖器接触，健康细菌在感染区域表面生长，重建阴道上皮缺失的菌群。

2）细菌生长产生的艺术

以色列特拉维夫大学物理天文学教授 Eshel Ben Jacob 在对细菌的社会行为的研究过程中，拍摄了许多令人惊异的细菌图片。照片中的细菌呈现出分形的生长规律，如图 4-22，这些美丽的图案由数十亿的细菌组织构成。

图 4-22　双歧类芽孢杆菌

细菌外形一般为球形、杆形或螺旋形，通常是以二分裂方式进行繁殖的原核生物。细菌的个体微小，一般球菌直径为 0.5～1.0 微米；杆菌宽 1 微米，长 2 微米。细菌在自然界中分布广泛，存在于土壤、水、空气和动植物体表面及消化道等处，其中土壤是细菌的主要分布场所，每克干土约含细菌 10～10 个。这是一个能量巨大、体积微小的奇妙微观世界。

3）无处不在的微生物

实际上在现实世界中，微生物无处不在，尤其是公共场合更是充斥着各种微生物，只是我们的肉眼无法直接看见它们。TASHA STURM 让他在室外玩耍之后 8 岁的儿子把他的手在载有营养质的培养皿中轻按，然后让微生物自己生长，几天之后，手按过之处各种细菌迅猛繁殖，变成另外一幅令人目瞪口呆的景象，如图 4-23，虽然这是一幅美丽的画面，但是它有力地证实了人类其实生活在一个充满微生物的世界中，同时它也直观地提醒了我们，为什么我们需要经常洗手。

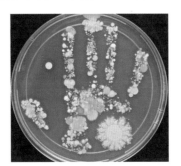

图 4-23　TASHA STURM 作品

4）基于微生物的计算设计

Airbus、APWorks、Autodesk 以 及 The Living 等 团 队 合 作 实 现 的 Bionic Partition： Generative Design for Aerospace 是一种为飞机设计的仿生隔板 [62]，是世界上最大的金属 3D 打印飞机部件。隔板是飞机座位区和厨房之间的分隔壁，这是一个具有挑战性的设计，因为它必须包括一个紧急担架通道的切口，并且必须为客舱服务员提供一个折叠座椅。新的仿生隔断通过 3D 打印和先进材料的开创性组合而成——它比当前的设计轻了近 50%，而且更加坚固。在飞机上，构成部件重量的减少直接带来燃料节省和碳排放降低的经济利益。

为了实现这种结构的优化设计，创作者利用黏菌群落在觅食的过程中表现出的惊人智慧特征开发了基于微生物行为的算法，他们利用黏菌的"生物算法"来链接飞机分区中的关键连接点。然后运行了一个生物计算过程，生成、评估和进化了数万个设计选项。结合的数据科学和生物计算定制技术，获得了高性能和意想不到的结果。这个过程不是为了达到冷血的效率。相反，这是在扩大我们的创造力。仿生分区正在推动几项技术的极限，但它有望在今年实现真正的行业应用。当它应用于所有延期交货的 A320 飞机时，每个月可以降低近 10 万吨的碳排放。

5）病毒造型的艺术化表现

病毒通常被描绘成丑陋、可怕、几乎像武器一样的斑点，只是等着侵入你的身体，但 Luke Jerram 一直在将病毒和其他病原体变成令人惊叹的玻璃雕塑，这些雕塑既美丽又诡异。他也选择了一些最令人恐惧和致命的主题，为从艾滋病毒到疟疾的所有事物制作令人毛骨悚然的肖像。尽管他的雕塑看起来有些夸张，带有武器般的倒钩和诡异的凸起，但实际上它们都是完全按比例制作的。当然，它们比原始形式大得多，他的病毒雕塑大约是实际大小的几百万倍。例如，他的作品 *SARS-CoV-2*，直径为 45 厘米，比实际病毒大 630 万倍，如图 4-24。

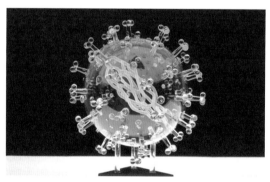

图 4-24　*SARS-CoV-2*

6）细菌照片

加利福尼亚大学的 Chris Voigt 及其团队使用经过基因改造的大肠杆菌，开发出了生物光传感器。这种装置拍摄的图像虽然需要四个多小时才能形成，而且只有单色；不过细菌极小的尺寸却可以获得极高的分辨率，大约是每平方英寸 100 兆像素——相当于如今最高分辨率的 10 倍。虽然这样的照片目前还显得有些粗糙，但它却有极高的分辨率。

这种"活相机"是利用经过基因改造的细菌，当光线照射到这种细菌体内的基因时，一种化学物会变暗。Voigt 研制光传感器的办法是：加入海藻基因，通过编码把感光蛋白质编入大肠杆菌中，而大肠杆菌的 DNA 很容易操纵。光激活蛋白质后，色素会变暗。如果把足够数量的细菌聚在一起，溶液就会变黑，就能得到类似照片的图像。于是黑白图形就被"印"在培养皿中。该团队还创作了达尔文肖像的细菌照片，以纪念这位生物学的重要人物，如图 4-25。

图 4-25　细菌感光形成的照片

7）微生物与文化

Adam Brown 的作品 *[ir]reverent：Miracles on Demand* 探索了微生物对人类信仰体系的影响。他利用一种生长在面包上的微生物粘质沙雷氏菌，创造了一个"奇迹"：这种微生物可以产生一种与血液惊人相似的黏性液体。在宗教的历史中，几个世纪前在教堂里出现的难以解释的"血"往往被当成"神迹"，被解释为神的代理证据。这个作品则制造了一种"按需流血"的奇迹，反思了微生物对人类历史和文化的塑造。

Eduardo Reck Miranda 的作品 *Biocomputer Rhythms* 中 [63]，在树林里发现的黏菌的细胞内活动产生波动的电流可以通过它的身体传递，使它像一个记忆电阻器一样工作，这种基于黏菌制成的记忆电阻器被用于构造生物计算机，如图 4-26。钢琴演奏过程中，生物计算机听受到音乐的刺激会发生反应，并且这些反应在打击乐器上演奏，并且钢琴家与生物计算机都在同一架钢琴上演奏，形成钢琴和生物计算机之间的音乐二重奏。

图 4-26　Eduardo Reck Miranda 的作品 *Biocomputer Rhythms*

8）生物服装

Suzanne Lee 将酵母和细菌放在糖和茶的混合物中，培养产生一种介于纸和皮革间的纤维材料，它的颜色也会因为茶的种类而改变。Suzanne 用这种材料制作了一件衬衫，如图 4-27，它看起来就像皮肤。Suzanne 认为这种技术有望用于服装的制作。

图 4-27　生物服装

4.3.2 对动植物形态及生命的审美探索

动植物是人类生产活动及劳动实践中极为重要的对象和材料，很早的时候，植物和动物就成为人类绘画艺术的表现对象，而当代科技手段则深入地探索了动植物的形态及其生命在艺术表现中的各种可能形态。

1）光合作用生成照片

Heather Acroyd 以及 Dan Harvey 的作品探讨了通过草的光合作用产生色素来记录复杂图像的可能性，黑白色调的照片使用新鲜的草进行制作，在这些新鲜的草上面，过度或者缺乏光照将会毁掉最终可视化的形象。艺术家与草地和环境研究所的科学家探究了使用遗传学方法"固定"这些短暂的影像。这些科学家研究出一种使草在形成影像后，承受长时间光照时仍然保持生成照片时的绿色或黄色的方法，如图 4-28。

图 4-28 草的光合作用生成的照片

他们为一种能降解叶绿素的酶确定了基因，并通过调控这个基因，改变基层的老化行为，甚至阻止它。通过植物育种他们获得了这种特性，使植物变成一种长绿的草，这种草随后成为艺术家生长照片的画布。

2）生物标本切片艺术

Brandon Ballengée 的作品让人们重新认识各种熟悉的生物，出于对鱼类和两栖动物的迷恋，他收藏了许多生物标本，并将它们制作为切片，从而转换成艺术的载体，并且拍摄了许多照片，如图 4-29。

图 4-29 Brandon Ballengée 作品

3）生物标本

Damien Hirst 的作品通过在甲醛中保存栩栩如生的动物标本，来唤醒人们关于生和死的思考，如《生者对死者无动于衷》这一标志性作品，将虎鲨保存在巨大的玻璃柜中，如图 4-30。当人们看到这个毫无生机的海洋霸主时，不由得感慨万千。

图 4-30 《生者对死者无动于衷》

4）建立人类与植物的沟通

植物发出的大多数声音都是由干旱引起的。干渴的植物发出人类听不见的声音；植物的声发射导致对它们的状态和环境条件的结论。Marcus Maeder、Roman Zweifel 的 *Treelab* 将树木中出现的声音与生态生理过程联系起来，从而研究并呈现植物中人类不可察觉的可感知过程。瑞士阿尔卑斯山一棵树的声发射是用特殊的声学传感器记录的，所有其他非听觉生理生态测量数据都经过了声波处理。也就是说，转换成声音和音乐。树干和树枝的直径，根据含水量而变化，树液中的树液流速，以及树枝、土壤中存在的水、空气湿度、太阳辐射等被声波化，即转化为声音。

5）感知动物的存在

人类通常听不到虫子的脚步声。Yumi Sasaki、Dorita Takido 的作品 *Bug's Beat* 通过定向扬声器将臭虫脚步声的放大声音直接传输到人类听觉系统。通过每次臭虫迈出一步时通过振动扬声器振动听音椅，这种设备允许观察者将声音感知为身体的感觉。人类在视觉上感知到一只小虫子，但听到它响亮的脚步声，就觉得这声音是一种振动。关于臭虫大小的视觉信息和它发出的噪声的听觉和物理感知之间存在差异。这让观察者迷失了方向，他们可能觉得自己好像缩小了，或者小虫子变得巨大了。

6）仿生之美的探索：靠吃苍蝇获得能量的机器人

EcoBot II 机器人由英国科学家研制，它基于生物化学过程来分解苍蝇产生电能，借助城市污水中多具有的一种特殊的酶分解苍蝇的角质产生醣类，进而参与细菌的代谢，使污水中的硫酸盐离子转化为硫化物离子，产生电流。这种机器人每 12 分钟可以移动 2 厘米，每"消化"一只苍蝇可以供电 5 天，如图 4-31。

图 4-31　EcoBot II 机器人

4.3.3　物种杂交的艺术表现

杂交手段使得艺术家可以对某些观赏生物通过低成本的繁衍手段进行优选。

1）花卉杂交艺术

1944 年 George Gessert 出生于美国威斯康辛州密尔瓦基市，他第一次接触艺术就是通过他父亲的中国和日本的艺术收藏品，他曾在加州大学、柏克利大学学习绘画。后来他的兴趣集中于对材料的应用以及自组织的绘画，直到开始实验进行植物育种。

他从 1990 年开始试验对鸢尾花进行杂交，以获取更加优美的花卉，并制作了成千上万的鸢尾花杂交种，其中 1800 多种被记录成为档案，杂交产生的花卉成为他新的艺术媒介，如图 4-32。

图 4-32　花卉杂交艺术

2）大都会鸡

《大都会鸡》（*Cosmopolitan Chicken*）是比利时画家 Koen Vanmechelen 开展的一个世界性的育种项目，通过对不同品种的鸡进行杂交育种，使不同种族的鸡和平而富有创意地生活在一起，并以此表达了对不同种族的人类和平相处的愿望，如图 4-33。

图 4-33　《大都会鸡》

3）杂交蝴蝶

Marta de Menezes 的作品《大自然》是一只经过杂交而改变了翅膀图案的蝴蝶，如图 4-34。

图 4-34　杂交蝴蝶

4.3.4　关注人与环境

1）生化珠宝

Tobie Kerridge 和 Nikki Stott 将生化技术与艺术设计结合在一起，发展出了一种生化珠宝。来自人骨活组织切片的细胞在实验室里被培养之后，长成预设好的形状，比如戒指，然后经过进一步的处理变成珠宝，这种珠宝可以给情侣们作为爱情的纪念品，如图 4-35。

图 4-35　生化珠宝

2）身体内部形态的艺术化展现

Greg Dunn 和 Brian Edwards 创作了世界上最复杂的人类大脑艺术作品《自我反思》，通过彻底改变普通人思考大脑的方式，揭示了意识的复杂性。《自我反思》通过融合神经科学数据、手绘、算法操作、光学工程、光刻和镀金，将 50 万个神经元蚀刻成大片黄金，在宏观大脑和微观神经元行为之间搭建起视觉和概念连接的桥梁。其结果是，一种被称为反射微蚀刻的技术，使用通过反射光创造的动画来创建一个超精确的描述，巨大的美丽和微妙平衡的神经舞蹈设计，反映了我们自己的思想，如图 4-36。

图 4-36　《自我反思》

3）身体内部的风景

广州美术学院设计分院的冯峰将人的肝、肺等器官进行特殊处理之后，其血管呈现出一种像树一样的结构，展现了一幅幅人体内的美丽风景，如图 4-37。

图 4-37　身体内部的风景

4）塑化人体艺术

德国艺术家，也是医学教授的 Gunther von Hagen 以塑化人体标本进行创作，展现其科学结构或艺术感的造型，将原本令人生畏的人类尸体以一种人性化和艺术感的方式展现给观众，并在三十多个国家展出，如图 4-38。

图 4-38　Gunther von Hagens 的塑化人体艺术

5）关注人类特有的气味

Paul Vanouse 的装置 LABOR[64] 中，作者在含有营养物质的混合物生物反应器中孵化了三种引起出汗主要气味的人类皮肤细菌：表皮葡萄球菌、干燥的棒状杆菌和狂热的丙酸杆菌，这些细菌消化糖和酵母时，就会在展厅中产生类似于人类汗水的气味，但这样的气味并不是通过实际人类的劳动产生的，如图 4-39。

图 4-39　LABOR

在物质劳动越来越多地被各种技术手段所取代的今天，汗水及其气味所蕴含的意义正在从被剥削阶层劳动的中间产物演变为中产阶级和上层阶级越来越多地去健身俱乐部释放的最终产物。

Jiwon Woo 则以大多数人对母亲烹饪的情感依恋，以及童年熟悉的菜肴的联想记忆作为她的项目 *Mother's Hand Taste*[65] 的出发点，用从手掌中取样的酵母和真菌进行生物学实验，以揭示它们对发酵食品味道的影响。

6）关注城市生态

1982 年 Agnes Denes 进行了目前已成为世界知名的环境艺术项目，在市中心曼哈顿世界贸易中心的附近的一处空地，义工帮助她从 4 亩土地清除垃圾，然后铺上了 225 辆卡车的土，种植了 1.8 亩小麦，如图 4-40。在深秋艺术家收获了 500 千克粮食。收获后，干草用于喂纽约市警察局养的马，粮食则被象征性地种植到了全球各地。

图 4-40 Agnes Denes 作品

4.3.5 电子机械系统对生物的美学拓展

1）电子系统与生物神经网络的结合

Guy Ben-Ary、Douglas Bakkum、Mike Edel、Andrew Fitch、Stuart Hodgetts、Darren Moore、Nathan Thompson 合作完成的 cellF 是世界上第一个神经合成器，如图 4-41。它的"大脑"由在培养皿中生长的生物神经网络组成，并实时控制它的"身体"，它由一系列模拟模块化合成器组成，与它协同工作并与人类音乐家一起演奏。Guy Ben-Ary 从他的手臂上取了一个活组织切片，然后他在 UWA 的共生体实验室里体外培养他的皮肤细胞，并利用引进的多能干细胞技术，他将他的皮肤细胞转化为干细胞。当这些干细胞开始分化时，它们被推入神经元谱系，直到它们成为神经干细胞，然后在多电极阵列培养皿上完全分化成神经网络，成为"本 - 阿里的外部大脑"。承载本 - 阿里神经网络的膜电极组件由一个 8×8 电极网格组成。这些电极可以记录神经元产生的电信号（动作电位），同时向神经元发送刺激——本质上是"大脑"的读写接口。这种声音在 16 个扬声器的空间里是专用的。

神经网络和模拟模块化合成器的工作方式有惊人的相似之处，因为两者都是通过组件传递电压以产生数据或声音。

2）蟑螂控制的机器人

Garnet Hertz 创作的 Cockroach Controlled Mobile Robot 是一个由蟑螂的运动所控制的三轮机器人，这个作品对生物与机械融合的可能性做出了一种探索，如图 4-42。

3）可穿戴式计算机

Xybernaut 是世界上最知名的可穿戴式计算机生产厂家之一，推出了多种型号的可穿戴计算机，如 MOBILE Assitant、Poma 等，使得人们时刻可以借助电子信息技术来拓展自己的能力，如图 4-43。

图 4-41　cellF

图 4-42　蟑螂控制的机器人

图 4-43　Xybernaut 的可穿戴式计算机

4）基于植物的刺激反应机制的智能系统

Interactive Architecture Lab、William Victor Camilleri、Danilo Sampaio 创作的 Hortum machina B，是一个基于植物刺激反应机制构建的智能化系统，如图 4-44。尽管植物缺乏神经系统，但它们可以像动物一样，受到周围环境的电化学刺激。通过测量这一点，设计师开始理解构成原始智力的刺激反应机制。设计师把它们联系在一起，利用它们的集体智慧，探索生物合作互动的新形式。其结果是半花园半自主交通工具——一种称之为 Hortum machina B 的控制论生命形式。这个直径 3 米的测地线球体，带有一个机器人核心，封装了 12 个花园模块，可以移动它的重心，允许它在船上植物的"思想"控制下轻轻滚动。如果底部的"人"觉得他们需要更多的阳光，他们"投票"让球体翻转。如果天气对他们中的许多人来说变得太热，Hortum machina B 会在阴凉处找到一个更凉爽的地方。这是一个自治的、民主的、网络化的植物生活生态，被机器人放大了。

5）额外耳朵

Stelarc 将自己的皮肤组织的培养结合硅胶填充物的扩展，制作出一个"额外耳朵"，并植入自己的左手臂上，并且它内置蓝牙耳麦，成为一个真正意义上有语音功能的电子器官，如图 4-45。

6）仿生视觉

Cheri Robertson 多年前在一场可怕的车祸中失去了双眼，但她借助一个新的仿生视觉系统刺激脑部，使得她能够"看"——虽然只能感觉到一些光，但是却可以知道"看到的"是个东西。一个放置在眼镜上的照相机向缠在腰间的计算机发出信号，计算机将获取的信息转换为生物电流刺激连接在脑部的电极，于是她可以看到闪光和物体的轮廓，如图 4-46。

图 4-44　Hortum machina B

图 4-45　额外耳朵

图 4-46　仿生视觉

圣路易大学医学院医学博士 Kenneth Smith 打算在五年内为失明的患者实施这项手术，一个颇具争议的关注点是头部的仿生视觉系统接口会带来感染的风险，但 Cheri Robertson 的积极态度和英勇将激励那些处于类似情况的人们。

7）有触觉的生物手臂

26 岁的 Claudia Mitchell 在一次摩托车事故中失去了左手，但她有幸在芝加哥康复中心的 Todd Kuiken 博士的研究项目中得到了很大的帮助——仿生生物机械手臂。在车祸后的 15 个月，她通过西北神经医院外科部五小时的手术，将手臂仅剩的 5 根主神经和胸肌相连生长，使这些神经触发出的微弱电信号，通过胸肌被仿生手臂接收分析，从而驱动机械手臂进行各种动作，如图 4-47。

该研究项目是美国国防高级研究计划局投资项目的一部分。美军方很有信心，为此拨划了 5500 万美元的支持，由约翰 - 霍普金斯大学牵头，召集了政府、大学、科学家、私人研究所共同参与。

这个手臂是完全可以用大脑控制的装置，虽然看起来还有点木讷，但已经能使志愿者完成烧饭、折衣、打理房间等基本家务活。这在仿生学、神经学上已经朝完美的人机合一未来前景迈出了重要而坚实的一步。

8）神经芯片

为了探索人类神经系统与电子系统之间的互动，意大利帕多瓦大学的研究人员将人脑神经元粘合在 1 平方毫米尺寸的硅芯片上，神经元产生的电信号会传递给芯片，芯片上的电容也会对神经元产生刺激，如图 4-48。这项工作对生物计算机的交互进行了有益的探索。

9）微生物控制的机器人

英国南安普顿大学的 Klaus-Peter Zauner 和他的同事开发了一种由微生物控制的机器人，他们将一种有避光性的多头绒泡菌（Physarum polycephalum）放入这个机器人顶上的六个盒子中，每个盒子对应着机器人的一条腿，当盒子中的多头绒泡菌试图离开光线时，它的动作会被传感器检测到，并以此来控制机器人的六条腿中的一条，使机器人爬离亮处，如图 4-49。

 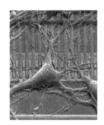 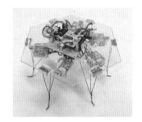

图 4-47　仿生手臂　　　　图 4-48　神经芯片　　　图 4-49　微生物控制的机器人

10）生物遥控

日本科学家通过给人戴上一个特殊的装备，然后把微弱电流从人耳后面传入，形成特殊的信号，从而实现了使用遥控技术影响人类的行为。

佛罗里达大学的研究人员在老鼠的大脑里植入微电极，并且训练它们使之能够识别人类的气味，以便于搜救瓦砾下的遇难者。

而美国五角大楼和国防部则正在研究将微芯片植入鲨鱼和昆虫等动物体内，将它们变成搜集情报和识别危险化学品的工具。

4.4　生命伦理艺术

4.4.1　关注活体组织与生物材料

SIMBIOTICA GROUP 的作品《猪翅膀》，利用猪的骨髓干细胞在生物所能吸收的聚合物上进行培养，长出远古时代的翼龙翅膀形状的造型，如图 4-50。

 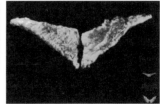

图 4-50　《猪翅膀》

Oran Catts 和 Ionat Zurr 一直在运用以组织工程学原理为目的的艺术表现力，他们在人工支架上使用生物培养雕塑造型，如图 4-51。这是一种"半活"的物体，因为这些活体细胞的构造不会被移入体内，因而这些组织雕塑模糊了人们关于出生与制造、动物与非动物等概念之间的界限，并进一步挑战了我们的观念。

图 4-51　活体组织雕塑

活体组织培养技术能够将少量的动物组织培养成为较多的数量，得到一种"半活"的物体，因为在生物艺术中这些活体细胞的构造往往不会被移入体内，因而这些活体组织模糊了人们关于出生与制造、动物与非动物等概念之间的界限，并进一步挑战了我们的观念。以色列艺术家奥龙·凯茨（Oron Catts）和约纳特·祖如（Ionat Zurr）在实验室里利用对动物活体细胞组织的培养技术生成了一件微型的"无受害者皮衣"，以试图为解决很多人喜欢用动物皮毛制成的产品与动物保护主义者们呼吁保护动物这两者之间的矛盾提供一种艺术视角的观念，如图 4-52。

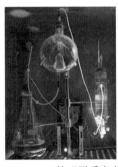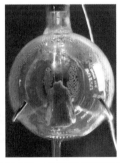

图 4-52　Oron Catts 和 Ionat Zurr 的"无受害者皮衣"（活体组织培养生物艺术作品，2001）

无独有偶，为了减少对动物的杀戮，一家名为 Modern Meadow 的公司利用合成生物学等技术手段创造出了"生物基"新型仿生面料，以期能够推动时尚行业转向可持续发展，如图 4-53。Modern Meadow 通过基因编辑，培养可以生产胶原蛋白的酵母菌，像酿造啤酒一样产生胶原蛋白原液，然后通过自有专利的工艺形成固体的皮革，并且通过微生物为面料染色，降低了化学污染，生产过程在两周左右完成。

图 4-53　Modern Meadow 的合成生物学新型仿生面料

而 Bolt Threads 公司则专注于培养人造蜘蛛丝，并且获得授权使用 Ecovative 创造的特殊野蘑菇菌丝体制作生物质皮革技术，开发菌丝体面料品牌 Mylo，对众多知名品牌产生了影响。

4.4.2　关注生物伦理

由斯洛文尼亚艺术家 Polona Tratnik 负责，由多个机构合作运行的在体外和跨物种头发移植项目（Hair In Vitro & Transspecies）包括一项复杂的生物技术研究。这些实验包括在体外"死"的环境下培养"活着"的头发，以及将培养出的头发移植到另一个活体，如图 4-54。此外，该项目包括生物材料异种移植的另一个问题：①来自人类的生物材料头发移植到一个裸鼠而形成一个跨物种的活体，也就是人和动物的杂交；②与有机物质在人类之间的移植的临床试验。从生命科学的视角来看，特别有趣和创新的部分内容是这些技术涉及对干细胞的应用。

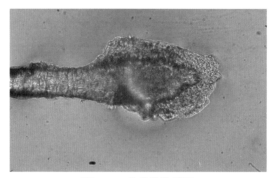

图 4-54　头发移植项目

这个项目的研究扩大了免疫学领域的可能性，尤其是在当代大众文化之下人们追求在干细胞的帮助之下实现人体的完美、永恒的健康和对年轻的普遍向往。从艺术家的视角，这些实验提出了许多不平常的问题。例如，是不是能够通过人类干细胞的移植来治疗动物，许多人往往为了美容的需要把自己的脂肪组织动作废物去除掉，那么这些"废弃"的干细胞是不是能够用于拯救其他的生命体，或者是人们是否能够借助自己曾经废弃的组织来帮助自己。

在体外及跨物种的头发移植项目中包含了深刻及复杂的研究，这些研究涉及人文与相关的伦理、生命、政治、认识论、人类学、文化学和美学（哲学、艺术）问题。

从技术角度看，操纵作为生物材料的头发特别有趣，因为它能够实现有效的观察。有些细胞不具有被人工繁殖的能力，因为他们不会分裂，如血液细胞，而这也是为了人类健康的需要而设立血液捐赠及管理机构的原因。有的细胞会分裂，如皮肤和软骨细胞，但它们不能形成自己的组织，因为这些组织本身不在体外重新生成。但是，头发是身体的一个特殊的部分，因为毛细胞分裂并在自身的组织内形成并且会因此而生长，从而可以被研究者直接从毛发长度的变化而观察到。

4.4.3　关注医疗观念

Jennifer Hall 和 Blyth Hazen 的作品《果实的针灸疗法》中，当有人触发声呐设备的时候，电动机就会带动针刺进西红柿果肉。人离西红柿越近，针的穿刺就会越激烈。一段时间后水果变瘪，并且会长出夸张的霉丝，如图 4-55。

这个艺术作品主要涉及了现代医学、技术和伦理的交叉地带。医疗器械（针灸）在这里有着险恶的意味，使人联想到当代健康护理的若干讽刺之处。这些机器有着科学的理性外观，但同时也牵涉到折磨、疼痛、死亡和性这些情感内容。这些西红柿看起来不过是被动的研究对象，但是它们也是对身体的隐喻，当它们解体的时候，也像在流血。

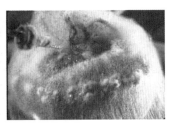

图 4-55　《果实的针灸疗法》

4.4.4　艺术家对基因技术的反思

1）关注基因技术的伦理问题

转基因兔子 Alba 的出生招致了各方的批评，为 Kac 培养了 Alba 的法国农艺学院由于各方的压力拒绝再将 Alba 借给 Kac 以继续把兔子引进家庭生活的进程。有关 Alba 的争论给转基因艺术的发展提出了新的话题：伦理与安全。

转基因生物尤其是动物也是一种生命，基因的异常变化有可能会导致它们生命脆弱，甚至承受巨大的痛苦，发生这样的情况将是不道德的。

当我们已经被转基因食品包围之后，我们所生存的自然是否会被工业化的生物逐步充斥？这样"自然"将不复存在，难道这会是基因艺术的目的吗？

2）基因农场

Alexis Rockman 的油画作品《基因农场》，描绘了一幅基因技术发展的未来图景：有未来的禽畜，有长着人耳朵的老鼠，有长成几何形状的蔬菜，如图 4-56。它以丰富的信息描绘了我们的文明对动植物的洞察与互动，以及对大自然发展方向的影响。

图 4-56　Alexis Rockman 的油画作品《基因农场》

3）艺术家对基因设计技术的反思：人兽变异

2002 年 5 月，国际知名杂志《科学》报道了一个有关人类基因组的艺术展 Gene-sis，并且附上了这个展览中中国台湾艺术家李小镜创作的令人震惊的人兽变异想象作品，如图 4-57。他的作品激起了有关生物技术与基因工程未来发展界限的讨论。

4）基因噩梦

Patricia Piccinini 的作品《年轻的一家》以触目惊心的方式，将人猪杂交的恐怖后果以人身猪面的惊悚形象呈现出来，引发了人们关于生物伦理的深刻思考。

图 4-57　李小镜的人兽变异作品

图 4-58　《年轻的一家》

5）关注生物工程中的动物

《皮肤文化》是 Laval Jeantet 和 Benoît Mangin 的作品，他们在麻省理工学院皮肤制造实验室研究人员的协助下从自己的皮肤上提取活体切片，然后将这些样本植入猪的真皮，如图 4-59。在人类关心自己在生物工程中的安全的时候，这个作品却表达了对动物的关注。

图 4-59　《皮肤文化》

6）关注种族

种族的概念不是遗传的，而是社会的，也没有种族基因。肤色也只是黑色素数量和分布的反映，人类在皮肤下都是相似的。Nancy Burson 的作品《人种机器》通过对参与互动的用户照片的特征进行调整，如图 4-60，使用户看起来像是另外一个种族的人，以此带给人们关于种族观念的批判性反思。

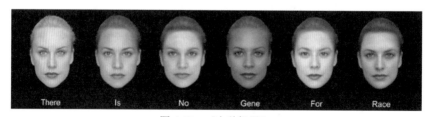

图 4-60　《人种机器》

思考：

1. DNA 编码系列还有什么艺术表现的可能性？

2. 你认为转基因艺术会带来一些什么样的伦理问题？

5.1　人工智能简介

所谓人工智能（Artificial Intelligence，AI），就是用人工的方法在机器上实现的智能，是人们使用机器模拟人类的智能。人工智能是研究怎样使计算机来模仿人脑所从事的推理、证明、识别、理解、设计、学习、思考、规划以及问题求解等思维活动，来解决需要人类专家才能处理的复杂问题[66]。

从实用的观点来看，人工智能是一门知识工程学。它以知识为对象，主要研究知识的获取、知识表示和知识的使用[67]。

人工智能建立在知识库（或数据集）的基础上，AI 系统基于对这些数据的操控和运算，来做出判断或决策。知识库（或数据集）离不开人类工作者的建构。知识库（或数据集）的规模和质量对人工智能系统水平的高低有直接影响。

5.2　人工智能艺术

人工智能艺术（AIArt）是指利用人工智能的理论和手段创造的各种艺术形式。

人工智能艺术的常见模式是：数据集 + 程序运算 = 输出结果。

传统的艺术品如音乐、绘画、雕塑等一旦被艺术家制作好后，其本身不会再发生改变。欣赏者可以从不同的角度去欣赏、评价这些艺术品，但是客观上这些艺术品是固定的。而人工智能艺术，其特点在于大多数人工智能艺术品是动态的，或者可以发生不可预测的变化，或者能够与人进行交互。由于其本质是人工智能，其背后由计算机程序在做一些相应的控制，因此其表现形式就会与传统艺术有所不同。

从某种角度讲，这种艺术形式的最终作品是由计算机创作的，即是由人工智能系统产生的，而不是由艺术家直接创作的。艺术家所做的工作主要是创造产生艺术作品的系统，然后这个人工智能系统再创造艺术作品。由于技术的不成熟，人工智能系统往往无法判断自己产生的作品有多大的艺术价值，因此还需要艺术家的辅助筛选，才能实现艺术创作。

5.2.1　人工智能与文学

1）人工智能诗歌创作

诗歌有较强的规则，有工整及对齐的形式。诗歌创作有规律可循，因此对于人工智能来说是可以进行模式化生产的。

通过构建诗歌词语数据库，人工智能系统可以按照诗歌的规律从数据库中寻找合适的词语进行排列组合，生成诗歌。

2）人工智能诗人：微软小冰

微软小冰是微软推出的一个人工智能写诗程序，技术人员为它输入了近 100 年以来的五百多位现代诗人的作品，通过深度神经网络进行训练，经过上万次训练之后，这个在线程序可以根据给定的主题进行即兴发挥创作，虽然有些诗歌看起来缺乏灵魂，但却像模像样。

3）人工智能写小说

小说具有构思、叙事结构、人物、情节、场景等多种复杂因素。小说的创作需要丰富的想象力和创造力，同时小说的创作需要灵感的刺激。

要让人工智能系统从遣词造句开始去写小说，并不像诗歌一样有特定的模式和规律可循，目前来看还是非常困难的。

斯坦福大学的 Andrej Kapathy 博士和谷歌的 AI 实验室都曾经使用小说素材来对人工智能递归神经网络系统进行训练，但是结果仅仅能输出非常简单而且似通不通的语句。

4）人工智能聊天机器人

1995 年，理查德·华莱士博士开发了人工智能在线聊天程序 ALICE。华莱士发现组成人们日常谈话主体的句子不过几千个，如果 ALICE 一被问到他就教它一个新回答，华莱士为其输入了数万个预设的回答，使得 ALICE 可以回应 95％的人们对它说的话。

5.2.2　人工智能象棋

IBM 在 1997 年推出可以下国际象棋的深蓝（Deep Blue）超级计算机，因打败了世界国际象棋棋王卡斯帕罗夫而一举成名，让人见识到了计算机运算能力的强大。

深蓝以高速的平行运算能力著称，其本身是一台 IBMRS6000SP 超大型伺服主机，拥有 32 个节点，每个节点配有一张微信道卡，而每张卡配有 8 颗专为国际象棋设计的超大规模集成电路，共有 256 颗加速芯片，因此可以熟记约十亿个棋局，3 分钟内可以想出 5 亿～ 10 亿个棋步。

5.2.3　人工智能音乐

与文学作品由文字构成类似的是，音乐作品也有基本构成元素——音符。但是二者也存在一个很大的差别，那就是，作为文学作品基本构成元素的文字即便是常用文字也会有几千个，而音符相对少得多。

文字在构成语句时，需要考虑语义的表达，在创作小说时，还需要考虑多个句子之间的叙事结构。相比较之下，人工智能在进行音乐创作时，音符之间的关系会更接近于诗歌中文字的关系，有更多的模式和规律可以探索，因此，人工智能在音乐领域有着更为深入的结合及应用。

1）雏形：生成式音乐

莫扎特创作的《音乐骰子游戏》中，176 个圆舞曲片段被当作乐曲的元素，玩家通过掷骰子的方式来为这些片段选取随机排列的顺序，组合产生不同的音乐。由于乐曲片段之间的组合不像文学作品一样需要有叙事性和逻辑性，因此这种生成式的音乐更容易为人们所接受。

2）基于音符的音乐生成

MIDI 也称乐器数字接口，是一种数字化编曲技术，乐器数字接口技术使用符号化的方式记录音乐，也为音乐的符号化转换及创作带来了可能性。

一些艺术家将无理数，如圆周率 π 中的数字或斐波那契数列中的数字，与音符进行对应转换，并且通过钢琴演奏出来，获取优美而新颖的音乐。

3）基于深度学习的音乐创作

2016 年创立的 Aiva Technologies 则基于深度学习算法，采用大量乐曲进行训练之后，逐步形成其特有的音乐模式，使其可以自己创作乐谱。

Google Brain 发起的旨在利用机器学习进行绘画、音乐创作的项目 Megenta，致力于探索和推进机器学习的边界，同时作为开发者也尽力为艺术家们提供更容易理解和使用的模型和工具。

MusicVAE 是利用机器学习进行艺术创作项目 Magenta 的一个子项目。

研究人员们开发出了一种称为隐空间模型（latent space models）的工具，其技术目标是将高维数据通过低维编码呈现出来，使得人们对于数据的直觉特点能够被容易地探索和操控。作为一款创意工具，它又能为艺术家提供调色板一样的直觉工具来探索和操作艺术元素。

4）人与 AI 的 DJ 对话

Nao Tokui、Shoya Dozono 的 AI DJ 项目是由一名人工智能 DJ 和一名人类 DJ 一起进行的现场表演。利用各种深度神经网络，软件（AI DJ）选择黑胶唱片并混合歌曲，交替播放，每个 DJ 一次选择一首歌，通过音乐体现人与 AI 的对话，如图 5-1。

图 5-1　AI DJ

5）贝多芬作品的下一代

中国台湾艺术家林自均的作品《贝多芬作品的下一代》将每个音符的音长算作"音符基因"，利用分形概念的数学方程式运算，将音长分解，重新组合，产生新的音长，形同"基因重组"，再搭配不同音高，奏出与原乐曲截然不同的旋律。计算机方程式重组后，音乐不一定好听，再设计模仿母体判断式，经过过滤后得到悦耳的音乐。

6）智能音乐

David Cope 从 1981 年开始研究从乐曲中提取贝多芬、巴赫等音乐大师作品的特征，并且开发了 EMI 程序，以此为基础进行自动谱曲，使音乐大师的风采得到延续。

5.2.4　人工智能与绘画

1）人工智能绘画专家系统：AARON

1973 年，加州大学圣地亚哥分校艺术教授 Harold Cohen 思考着创造一幅图像所需的最低要求是什么，并且开始致力于开发 AARON 艺术创作软件，该软件大约包含了 1.5MB 的 LISP 代码。所开发的名为 AARON 的艺术创作软件无须任何手工输入即可凭借其程序的想象力，绘制出极为复杂的风格化的静物和人像作品，如图 5-2。AARON 所创作的作品，除了被世界各地美术馆收藏之外，也给人们提出了一个令人困惑不已的问题：艺术和创造的本质到底是什么？

图 5-2　AARON 绘制的画面

2）人工智能涂鸦机

另外一个受到 Harold Cohen 的影响而产生的作品是 Mathew Lewis 的绘图机，它输出作品的环境是在汇编语言基础上开发的。输出的作品图片看上去像是小孩用一只拿不稳画笔的手描绘出来的涂鸦画

面，如图 5-3。

图 5-3　Mathew Lewis 的绘图机

3）基于深度学习的服装设计

Natsumi Kato、Hiroyuki Osone 和 Yoichi Ochiai 的 DeepWear 是一个基于深度学习技术的服装设计系统。对人类至关重要的服装仍在由人类设计。另外，时装品牌的设计是由多位设计师共同完成的，技术和敏感性的连续性是很困难的。因此，他们提出了一种利用深度神经网络（DNN）实现人机协同工作的计算机化服装设计方法。该 AI 学习某一品牌设计，生成新的服装设计形象。从生成的图像中，制模师创建模式，并完成它作为新衣服。使用 DeepWear 系统可以进行一系列的设计，如深度学习设计、制版师制版、服装创作等，如图 5-4。

图 5-4　DeepWear

5.2.5　神经网络与生成对抗网络的艺术创造

1）Deep Dream

卷积神经网络（CNN）是一种模仿人类视觉系统的人工智能算法，它可以将数据量较大的图像降为数据量小的图像，同时有效保留其视觉特征。Google 工程师 Alexander Mordvintsev 基于这种技术创建了一个名为 DeepDream 的程序，在故意过度处理的图像中创建出了奇妙的幻觉外观，如图 5-5。

图 5-5　DeepDream

2）AI 浮世绘创作

生成对抗网络（GAN）的人工智能算法则是采用两个神经网络系统：一个用于生成内容；另外一个则负责对内容进行评分，在这个博弈过程中不断改进。

基于这种技术，法国艺术研发团队 Obvious 一方面学习了大量真实艺术家的画作并且进行模仿，另外一方面又鉴别所生成的画作是否属于人类创作，经过不断的训练，一幅 AI 创作的肖像画《埃德蒙·贝拉米》（*Edmond Belamy*）被高价拍卖，如图 5-6。

图 5-6　《埃德蒙·贝拉米》（*Edmond Belamy*）

3）植物插画的机器学习创作

意大利的艺术团体 fuse* 的 Artificial Botany（人工植物学）将大量植物插画输入机器学习系统，使之建立起关于植物插画特征的理解，并且可以以其独特的图像生产方式尝试进行植物插图的"创作"。作品从公共档案中提取了很多艺术家的插图，包括 Maria Sibylla Merian、Pierre-JosephRedouté、Anne Pratt、Mariann North 和 Ernst Haeckel 等。此外，fuse* 还在生物多样性遗产图书馆的植物开源图像中，收集了大量的植物插图。这些插图素材通过机器学习，能够产生新的图像，其形态元素与原图像相似，但细节特征不同，如图 5-7。

图 5-7　Artificial Botany

4）生成对抗网络模拟鸟语

日出前，红尾鸲用鸣啭开始了它的独唱。其他鸟类也做出了回应，共同创造了黎明的合唱：在春天和初夏太阳升起的 30 分钟前和 30 分钟后，这种来回的合唱达到顶峰，因为鸟类在保卫自己的领土和求偶。但是都市生活方式造成的光污染和声音污染影响了鸟类，它们唱歌的时间更早，声音更响亮，时间更长，音调更高。

Alexandra Daisy Ginsberg 的作品 *Machine Auguries* 中，雪雀、大山雀、红尾鸲、知更鸟、画眉和整个黎明合唱的录音被用于训练生成对抗网络，让它们相互竞争唱歌，如图 5-8。真实鸟类和人工鸟类的叫声和响应反映了鸟类是如何相互发展的，这使得一种新语言的进化空间化。从一个孤独的"自然"红雀独奏开始。作为回应，在房间的另一边，人们可以听到一个人造红雀的回应，从早期采样。一只"自然的"知更鸟加入了合唱，在自然鸟类和人工鸟类之间建立起一种呼唤和回应。合唱随着其他物种的进入而上升，5 分钟后达到高潮。

图 5-8　*Machine Auguries*

5.2.6　辅助创作型 AI 绘画

　　一些 AI 工具可以快速创建背景或加速探索概念，如 NVIDIA Canvas 可以使用 AI 将简单的笔触变成逼真的风景图，如图 5-9。Chimera Painter 可以快速将简单笔刷转换为怪兽造型，如图 5-10。而 AutoDraw 则可以根据用户绘制的草图进行联想，提供多种可能的目的图案供用户选择，达到快速绘制的目的。

图 5-9　NVIDIA Canvas

图 5-10　Chimera Painter

5.2.7　从文本生成图像：基于扩散模型的 AI 绘画

　　2022 年，基于 Diffusion 模型的 AI 绘画大行其道，Disco Diffusion、Stable Diffusion、Dall-E、Midjourney、Imagen、Parti、百度一格等 AI 绘画平台如雨后春笋般出现，这些平台只需要用户输入一段描述语，即可生成专业水准的画作。

　　这类技术通过深度学习，使用海量图片数据对 AI 进行训练，从而在统计学意义上建立起图像特征

维度与文字描述之间的关联性,当用户输入描述语句的时候,AI 就会寻找这些描述中维度交叉的位置,经过一系列迭代生成相应的画面。

2022 年 8 月,美国科罗拉多州举办艺术博览会,游戏设计师杰森·艾伦(Jason Allen)使用 AI 绘图工具 Midjourney 生成的作品《太空歌剧院》获得数字艺术类别冠军,如图 5-11。

图 5-11　《太空歌剧院》

eDiff-I[68] 和 ControlNet 等技术的推出,使得创作者可以更灵活地控制所生成的画面,而 Runaway、Pika、D-ID、HeyGen 等技术则可通过文本生成视频画面,或者将给定的图片转换为视频。

5.3　人工生命的艺术

5.3.1　人工生命

人工生命(Artificial Life,A-Life)于 1987 年被洛斯阿拉莫斯国家实验室的研究人员提出,是一种通过计算机技术来模拟生命行为及特征的技术,往往被用于模拟人类及各种生命体。

具有自主性特征的人工生命常用于模拟各种生命形态,而具有交互性特征的人工生命则能够与人类交流,根据人工生命系统内部和外部的环境及输入做出反馈。

将生命视为复合动态系统这一观念构成了人工生命的方法论。人工生命聚焦于生命系统的仿制上,导致其采用作为这一领域原则之一的"自下而上"的途径。被复合系统理论所影响,人工生命将所有尺度上的生物的复合动力学视为大批量微小要素的相互作用所产生的现象。

人工生命将组织视为大量简单机械的初级单元聚合体,并从此向上进行综合性工作——构架出大量初级的遵循规则的物体的集合体,这些物体在仿真普通力学的支持下,彼此之间进行非线性相互作用。这些初级单元相互交流,产生复合仿真结果。这一自发生的过程是人工生命的另一些主要概念。正如人工生命提出生命的复杂行为来源于它的非生命构成一样,它尝试在人工系统中重建这一过程,因此全体初级计算单元相互作用,以自发产生仿真动态结构。

自主性和交互性不是必需的,可以只居其一。从这个角度,可以将人工生命分为三类:①只具有自主性的人工生命,这一般是一些有算法控制的动画或类似的东西,人们只能观看;②只具有交互性的人工生命,这一般是某些交互的装置,只能根据人们的行动来做出反应;③同时具有自主性和交互性的人工生命,这种形式最为常见。

人工生命可以是一个单独的机器人,也可以是一堆能互相作用的小方块,甚至是一个小的世界,即人造环境。不同规模的人工生命形式所需要的控制算法复杂度也不同,单独的机器人一般只需要能够与人类进行交互即可,而复杂的群体中,每一个个体都需要单独地进行控制,它们的行为往往受到邻近"同类"的影响。在更复杂的人造环境中,其间智能体的相互作用更加复杂,甚至有着生存与死亡的现象。人造环境的发展和变化有时还受真实环境的影响,Robb Lovell 的人工生命作品 *EIDEA* 就

是一个这样的人造环境，其中只有树、鸟和狼三种生物，构成了一个生态系统，这些生物的行为受到外界天气、温度、湿度等的影响。

5.3.2 生命游戏与细胞自动机

1970 年，英国数学家 John Horton Conway 提出了一种新颖的数学游戏——细胞自动机的模型，也称为生命游戏（LifeGame）。

生命游戏的规则建立在正方形棋盘空间之上，如图 5-12，每个格子根据其是否有棋子占据，可以有生或死两种状态，同时，在棋盘空间上，除了边缘区域，每个格子周围都有 8 个相邻的格子，每个格子的生或死的状态由以下规则决定。

①状态为"生"的格子，如果它相邻 8 个格子中有 2～3 个格子的状态也是生，则会继续生存，如果邻居只有 1 个生，或超过 4 个生，则会因孤独或拥挤而死亡。

②状态为"死"的格子，如果 8 个相邻格子中有 3 个状态为"生"，则发生繁衍，这个格的状态变为"生"，否则维持现状。

图 5-12　二维的生命游戏

如图 5-13，Brian P. Hoke 对一张由 256 色随机分布的初始图执行如下所述的细胞自动机规则后生成一张色块发生了衍生变化的图像：首先选择一个介于 0 和 1 之间的值 A，然后每次为每个网格单元生成一个 0 和 1 之间的随机值 B，如果 B 大于 A，则随机地从该网格单元的前后左右的邻居网格单元中选择一个的颜色替换目前的颜色。

细胞自动机基于极为简单的规则，就可以衍生出无比复杂的状态，并且可以对诸多领域的演化形态进行模拟，在科学研究中有着重要的应用，也为艺术表现带来了自主演化及智能交互的特点，如图 5-14。

图 5-13　256 色随机分布的初始图　　图 5-14　执行生命游戏规则后生成的图像

5.3.3 基于细胞自动机原理的艺术作品

1）全球动力学细胞自动机

萨塞克斯大学的 Andy Wuensche 开发的 DDLab 是一个研究离散动力网络的交互式图形软件，可以用于进行细胞自动机和随机布尔网络的研究。细胞自动机可以产生迷人的图案，Andy Wuensche 使用 DDLab 进行"全球动力学细胞自动机"模拟产生优美的图形，如图 5-15。

2）蜂群

意大利艺术家 Mauro Annunziato 的作品《蜂群》（Swarm）是通过 2D 或 3D 的格子显示一堆东西

运动的互动装置，如图 5-16。这个作品的主要特点在于：在一系列的吸引、分离、排队、避开的游戏中以及产生的声音中，这些东西与它们的"邻居"共同创造了一种动态的连接。局部的互动会引发全局的运动，但这之中并没有高级的指导者或程序。这个网络特征的发展变化与特殊的必要条件相关，如能量（参观者快速的运动＝这些东西的恐惧）和参观者插入的障碍物等，参观者与这个作品互动，阻碍或促进连接形状的变化。

图 5-15　Andy Wuensche 作品

图 5-16　《蜂群》

3）音乐细胞自动机

西班牙艺术家 Eduardo Fuentesal 和 Pedro Díaz 创作的 *Dadatron* 是一个能够自己创作音乐的装置，它的算法来自 John Conway。这是一个由 32×32 的生命单元矩阵组成的细胞自动机，根据程序产生一个虚拟的音乐生态系统，如图 5-17。在细胞自动机生命单元中，它们的行为与它们的邻居有关。参观者以"咔嗒"声来引发装置的活动，然后每个 4×4 的单元根据预先设定的声音库产生一种序列，所以整体上在任何时刻都能形成一种随机的乐曲。

一方面，*Dadatron* 是一个交互性的艺术装置；另一方面，它又可以用于作曲。

4）人工生命铺块

在 Paul Brown 的作品 *Chromos* 中，细胞自动机的生命单元被设计为 Truchet 管，通过其状态的改变相互连接或断开，形成一个有机的细胞铺块网络，构成美丽的图案，如图 5-18。

图 5-17　Dadatron 界面

图 5-18　*Chromos*

5）基于特殊图案的细胞自动机

George Legrady 的作品《多主题》是一件基于细胞自动机的作品，屏幕中密密麻麻地排列了许多小的图案单元，每个单元都有两种状态，并且会根据相邻单元的状态调整自己的状态，如图 5-19。整个系统呈现出一种难以预料的变化。

而在 George Legrady 的作品《充满记忆的口袋》中，生命单元变成了由参观者提供扫描的各种物品，这些物品被扫描后进入细胞自动机的网格，并且它们会根据相互之间的属性相似度进行自动调整，使整个网格达到最和谐的状态，如图 5-20。

图 5-19　George Legrady 的作品《多主题》截图

图 5-20　《充满记忆的口袋》

6）用相互作用的像素作画

在 Dag Svances 的作品《用相互作用的像素作画》中，绘画的最小单位都是被放大的有行为的像素点，如图 5-21。有些像素点对鼠标移动有反应，有些像素点只在单击鼠标时才有反应。当人们用这些有行为的像素作画时，鼠标绘制的像素与画面上已有的像素结果相互作用，最终作品就是综合各种要素相互作用的结果。

图 5-21　《用相互作用的像素作画》

7）计算机个体作为细胞自动机的生命单元

code31 和 OKNO 利用 15 台旧计算机创作的《欢迎回到 20 世纪》，将细胞自动机的每个生命单元产生的图案分别显示到不同的显示器上，并且通过生命单元的互相配合产生音乐，如图 5-22，音调的转换和图像的绘制都由计算机状态自行控制。

图 5-22　《欢迎回到 20 世纪》

8）细菌乐队

在 Olle Cornéer、Christian Hörgren 和 Martin Lübcke 建立的《细菌乐队》中，细胞自动机中生命单元分别是每一个麦克风和扬声器，麦克风听到的声音会被扬声器播放出来，产生声音的交叉感应，形成一种由自组织的音频细胞所组成的音乐有机体，进行随心所欲的音乐创作，如图 5-23。

9）人工生命电子影像吞噬虫

Joseph Nechvatal 的作品《计算机病毒》使用一个具有画面吞噬功能的人工生命程序，将计算机屏幕上的影像一点一点地吞噬，同时这种"病毒"还会在屏幕上繁衍，呈现出另一种新的抽象构成画面，如图 5-24。

图 5-23　《细菌乐队》　　　　　图 5-24　Joseph Nechvatal 的作品《计算机病毒》

5.3.4　智能艺术对生命规则的探索

人工生命技术诞生不久，就受到了艺术家的关注，William Latham 和 Karl Sims 等人基于人工生命创作出了许多经典之作，关注科技与艺术融合的期刊 *Leonrdo* 为此开辟专栏，电子艺术节 ArsElectonica 于 1999 年开创 Life2.0 之名的人工生命艺术比赛。

1）探索人工生命的生命价值

法国艺术家 Antoine Schmitt 的 *Avec Détermination* 是一个在网上能与人进行互动的作品。一些看起来造型简单的生物在努力地实现程序给予的目标（如站立），同时使用者可以影响这些运动，如图 5-25。这些生物在为它们生活的目标而努力，但是这是由算法决定的，还是它们自己的意愿？这个作品表达了艺术家对我们自己的生活的疑问。

图 5-25　*Avec Détermination*

2）符号性人工生命

澳大利亚艺术家 Troy Innocent 创作的《渗透信号》（*Osmotic Signals*）是一个人工构建的电子空间。整个虚拟世界由代码生成，空间中的每个部分都是重复的单位。这里允许重复的形式共存、混合，产生一种混合的符号系统。

这个系统可以描述成一种动态的图像，空间中的每个节点可以潜在地以多种形式表现出来，如文本、仿真形式、图像、图表、符号、象征和抽象形式。这些表现系统会给予动态参数，由交互实现或算法产生，其流动性与可塑性取决于数不清的参数之间的关系，如图 5-26。

图 5-26 　《渗透信号》

3）声音形态

Troy Innocent 的作品《声音形态》（*Soundform*）是一个互动装置，它探索了图标形式与合成声音之间的互动关系。16个代表声音的形体连接到一个能表现各种声音的综合装置上，其范围从噪声到和弦，从韵律到随机频率的声音都有涉及，如图 5-27。这些形体都是智能体，它们活跃在一个声音的空间中。参观者穿过这个声音的空间，操纵这个系统。

图 5-27 　《声音形态》

这个作品的基础是一个声音生成系统，形体一个接一个地再生，在它们的空间中随机移动。你可以看或者听，或者拿起鼠标与它们进行交互，产生混合的形式。任何时候，你可以将它们中的一个拿起来放在空间的中央，这样它会播放出相应的声音。你也可以将其中一个放在另一个上面，促使它们繁殖，当新的形体产生后，它们需要一段时间成熟——你需要耐心地等它们长大，然后才能拿起它们。通过结合与重组，你可以创造出独特的声音。这样的结果就是产生一种持续变化的音景，其变化取决于参观者的输入和控制"声音繁殖"的过程。《声音形态》可以被看作这个抽象电子世界的胚胎基础，或者说是构成这个虚拟世界视听语言的骨架。图 5-28 是这个装置作品的结构示意图。

图 5-28 　《声音形态》装置结构示意图

4）与用户互动的人工生物

Biotica 是一个产生 3D 形式人工生命的装置。参与者在一个球形的空间中挥舞他们的手臂，与简单形式的人工生命进行交互，如图 5-29。随着时间的推移，人工生命从两个细胞进化成更复杂的生物。参与者起到了自然选择的作用。

图 5-29　*Biotica*

图 5-30 显示了 *Biotica* 中四个不同阶段的人工生命。

图 5-30　*Biotica* 中四个不同阶段的人工生命

5）合成的有机体

Casey Reas 的作品《合成的有机体》（*Composition Organism*）表现的是一种以计算形式存在的生命体，就像一个有机体一样，它的组织结构是经过长期与环境相互作用而形成的，它通过改变自身的行为来维持内部平衡，如图 5-31。

Casey Reas 的作品 *Process 6* 及 *Articulate* 则是通过人工生命体的生长产生的作品，其中 *Process 6* 是一个根据人类视网膜的特点生成的图像，如图 5-32。

图 5-31　《合成的有机体》　　　　图 5-32　*Process 6*

6）电子绵羊

Scott Draves 的著名作品《电子绵羊》（*Electric Sheep*）结合了分形、混沌与人工生命等技术，每个"羊"是一个无缝环，通过在参数空间中的闭合路径上打点生成。系统也以同样方式创造羊之间的变化。因此在屏保中个体合并成连续的图形流，一条路径通过连接的共同的梦的网络。在屏幕上，它们是抽象的缠结及发光细丝环，如图 5-33。

图 5-33　《电子绵羊》

5.3.5　有机艺术

有机艺术（Organic Art）是拥有有机体外形的作品。威廉·拉山姆（William Latham）设计出一个称为突变者（MUTATOR）的程序，它能够利用简单的规则产生复杂的图形。这些图形往往是抽象的，但是经常会类似生物体的形状。

《模拟海星》是一个 3D 形式的人工生命，置于一个大理石桌上，如图 5-34。它能根据人们的接触产生收缩或生长触手的反应。

图 5-34　《模拟海星》

澳大利亚艺术家 Jon McCormack 与 Alan Dorin 合作的一个诗一般的人工模拟海洋环境的作品《深海》（Deep）中，体现了大海的广阔和人类对未知世界的恐惧。参观者从狂怒的波涛进入到一个未知的无穷尽的深海世界。在这里，人们简单地一瞥就能看到许多奇异的、美丽的未知生物，如图 5-35。

图 5-35　《深海》

在 Bernd Lintermann 的作品 *Sono Morphis* 中，创造出了一种虚拟生物的三维形态，并且基于遗传算法对其实行变异和进化，在程序界面的下方，提供了在当前形态基础上产生的六种变异形态，当用户选择其中一种的时候，虚拟生物就会往当前形态的方向演化，每一步的互动，用户都在引导着虚拟生物形态的演化，如图 5-36。

图 5-36　Bernd Lintermann 的作品 *Sono Morphis*

在由 Christa Sommerer 与 Laurent Mignonneau 合作创作的《互动植物生长》中，五盆盆栽的蕨类植物和一棵仙人掌被放在巨大视频投影屏前接受照明。最初屏幕一片空白，但随着对植物的碰触，屏幕上会出现一棵计算机生成的三维的类蕨类植物，一叶一叶快速生长蔓延；在基座上继续碰触真实蕨类植物的叶，人工蕨类植物又在屏幕上增殖，如图 5-37。经过一段时间虚拟植物在屏幕上累积，交迭形成一片茂密的缠结的丛林。

图 5-37　《互动植物生长》

如果碰触了盆栽的仙人掌，则会触发一棵"杀手植物"，使屏幕渐隐返回到初始的空白状态，清理掉虚拟花园温床以准备下一次的栽种。

在 Christa Sommerer 与 Laurent Mignonneau 的作品《介绍动作》中，创作者实现了真人观众与人工生命系统的实时交互，观众通过自己的身体姿势实时地影响着虚拟环境中抽象的结构生长和变化，并且通过影像合成技术融入到这一虚拟生命构成的世界中，如图 5-38。

图 5-38　《介绍动作》

Christa Sommerer 和 Laurent Mignonneau 还尝试将人工生命的软件系统与计算机输入设备和图像感应设备连接到一起，使得用户可以对人工智能生物的生长与活动产生互动的影响。在他们的作品 *LifeSpacies II* 中，用户通过键盘打字的输入，将字符变成虚拟生物的"食物"，而虚拟生物则乐此不疲地捕捉和吃下用户输入的字符，如图 5-39、图 5-40。

图 5-39　"喂养"虚拟生物　　　　　图 5-40　*LifeSpacies II*

而在他们的作品 *Mic Exploration Space* 中，用户将通过视频合成技术进入智能生物的乐园，并且可以与智能生物和其他同时进入了虚拟生物空间的用户进行互动，如图 5-41。

图 5-41　*Mic Exploration Space*

日本艺术家河口洋一郎（Kawaguchi Yoichiro）在 20 世纪 70 年代提出了著名的成长模型（Growth Model），创作了有机艺术作品《人工生命》系列。这些作品中的三维造型宛如有机生命一样生长蔓延，作品以雕塑形式呈现，如图 5-42。

图 5-42　河口洋一郎作品

5.3.6　遗传艺术

遗传艺术（GeneticArt）是完全由计算机产生的艺术，其基础是遗传算法。遗传算法创建一系列实体，然后通过一些标准进行选择，通过杂交或突变来产生下一代。

每一个实体都有一系列用于产生输出的操作，这些操作中的一个独立部分被当作基因处理，能够

发生突变。杂交发生在当两个实体因为自身"优良品质"而被选择的时候，它们中的操作片断将被随机地复制，用于产生下一代。

1）遗传图像生成器

Tatsuo Unem 创作的 SBART 是一个采用遗传算法的、能够基于人工选择对二维 CG 图像进化的程序，如图 5-43。

图 5-43　SBART

2）遗传图像装置

Karl Sims 的《遗传图像》（*Genetic Images*）是人工生命在电子艺术领域早期的重要表现之一。1993 年它在 Ars Electronica 上展出，同年在巴黎蓬皮杜艺术中心和洛杉矶的互动媒体节上展出。

《遗传图像》是一个媒体装置，参观者可以互动地创造抽象的静止图片。一个超型计算机产生并在一个弧形屏幕上显示 16 幅图片，每 30 秒就更换一次，参观者站在最满意的图片前通过传感器来决定哪些图片可以"存活"并用于产生下一代，如图 5-44。一些图像将被保留，其余的则被一套新的图像所取代。参观者通过图形变换的不断循环指导着过程的进行。

图 5-44　《遗传图像》

每一幅图像都是复杂方程的产物，被计算机上安装的软件赋值并展示。当参观者选择了一幅图像时，原方程随机改变 15 次以产生新的方程和一套新的图像。图像的方程类似于基因型或遗传代码，图像自身相当于表现型或生物体，如图 5-45。在《遗传图像》中图像的方程被随机改变"生殖"，就好像生物在遗传材料复制过程中发生变异的稀有变化一样。当同一套图像中的两幅被选择时，它们的方程在类似于有性生殖的过程中拼接到一起，接下来"子"代包含了"父"图像方程的多方面混合物。

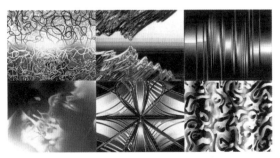

图 5-45　《遗传图像》中的图像

3）图片进化器

Erwin Driessens 与 Maria Verstappen 的作品《图片进化器》（*E-volver*）是一个与《遗传图像》相似的作品。一个屏幕上显示出四种由软件生成的图案，用户根据自己对几种图案的喜好，通过触摸屏选择其中的一种，之后会在当前选择的基础之上继续生成四种图案，经过不断的人工选择，图案会进化到一种令人满意的状态，如图 5-46。

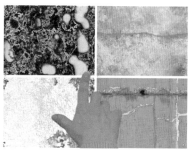

图 5-46　《图片进化器》

4）遗传沙画

《遗传沙画》（*Genetic Sand Painting*）是 Ken Musgrave 用 Karl Sims 的遗传纹理程序在 CM2（Connection Machine 2）上生成的，如图 5-47。《飞溅》是用 Karl Sims 的软件和 CM2 所作的另一件作品，如图 5-48。在这两个作品中，LISP 程序语言表达式被当作"基因型"看待，而它所编码的纹理与图案就是"表现型"。点击屏幕上的一幅或两幅图片，会改变 LISP 表达式，从而生成新的图片。

图 5-47　《遗传沙画》　　　　　　　　图 5-48　《飞溅》

5）诱变剂

诱变剂（Mutagen）是指能引起突变的一些程序。Nik Gaffney 的作品 *Mutagen* 是一个数字模拟的手工折纸产生的多边形结构，如图 5-49。决定这个结构造型的是由一种十六进制的字符串构成的遗传算法：其中有的字符编码值指定了折叠的调整点，另一些字符编码值指定了结构关系，还有一些影响了生殖方式。

图 5-49　*Mutagen*

Mutagen 在遗传算法和产生的造型之间插入了第三层结构——"结构记录"，使造型中每个点的位置不再由绝对的坐标关系决定，而是由层级中其"父亲"的位置决定，这使得某层级的造型能够被递归，导致一部分表现形式被复制和分支，如图 5-50。

图 5-50　*Mutagen*

5.3.7　人工进化过程的繁殖系统

1）进化艺术

进化艺术（Evolutionary Art）的基本思想就是艺术家能够通过一些形式的"选择"来控制作品的发展变化，类似于自然选择的形式。在所有的进化艺术作品中，一个或多个父（母）亲性质的图片或虚拟雕塑发生变异和（或）杂交，产生一定数量的"孩子"，这些"孩子"再次被选择。更先进的系统允许艺术家为每个孩子赋予良好的因子。

"选择"的结果用于产生"下一代"，进化系统使得艺术家能够创作出复杂的计算机艺术作品，而不需要钻研实际用到的程序。

如果说不是所有的，那么至少大部分的遗传艺术系统，以及许多有机艺术系统，都是"进化"的。

2）进化的三维生物

Karl Sims 的作品 *Galapagos* 是一个交互式的、按照达尔文进化论进化的虚拟生物体群。12 台计算机模拟一系列抽象生物体的生长和活动，并把它们显示在 12 个排列成弧形的屏幕上。当参观者站在他们喜欢的生物体前面时，传感器接收到这一信息并做出相应的选择。被选中的生物存活下来，交配、变异、繁殖。没有被选中的生物则被移走，它们的计算机被存活者的后代所占据，如图 5-51。这些后代是它们父母结合后的复制品，但是它们的基因被随机地改变了。这些变化有时是很讨人喜欢的，新的一代比它们的前辈更有趣，然后就被参观者选中。随着进化过程中繁殖、选择的循环，越来越多有趣的生物体随之诞生。

图 5-51　*Galapagos*

本质上 *Galapagos* 使用了和《遗传图像》相同的形式和过程，但是《遗传图像》只是高度抽象的人工参考形式，而 *Galapagos* 则是具有生物形态的人工生命形式。它们是复杂的、移动的三维形式，从清晰的带有荚果、触手和斑点的"皮肤"到抽象的几何学结构。

Karl Sims 在他的《发展 3D 形态学和竞争性行为》一文中，描述了一项关于利用虚拟方块虚拟生物模拟达尔文进化论的研究结果。

一台计算机创造了数百个生物，然后测试每个生物的行动能力。例如，在一个虚拟水环境中的游泳能力。那些成功者存活下来，它们的虚拟基因被复制、重组、突变，用来生成下一代。新的生物再次被检测能力，这样循环下去便产生了更多成功的行为。

图 5-52 显示的这些生物是从许多个体中选出来的，它们能够游泳、跳跃、跟随以及争夺一个绿色的方块。

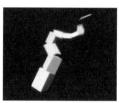

（a）清道夫 vs. 手臂　　（b）螃蟹 vs. 手臂　　（c）三臂跟随者　　（d）游泳的水蛇

图 5-52　进化的虚拟生物

3）雕塑的灵魂

在 20 世纪 80 年代后期，William Latham 和程序员 Stephen Todd 合作，编制了用于对三维结构进行仿制、变异、进化的软件，Latham 将其命名为《雕塑的灵魂》。

《雕塑的灵魂》能够生成复杂的螺旋形式，如环节状触手、触角的盘绕；它们拥有仿制的组织，看起来像甲壳纲动物或有毒的海贝，如图 5-53。

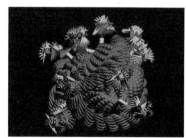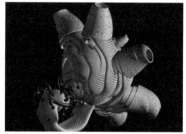

图 5-53　《雕塑的灵魂》

这些虚拟雕塑在根据遗传学和进化论观点建模的计算过程中被繁殖。Karl Sims 作品中的遗传算法是方程式，而 Latham 的遗传算法则是一个几何过程，一种虚拟的形式生长过程。这个遗传算法允许通过增加骨架、球体或立体要素，复制存在的形态要素，或去掉一个元素，或通过组合不同形式间的元素来使虚拟生物的造型发生改变。

4）繁殖与滋生

荷兰的 Erwin Driessens 与 Maria Verstappen 的作品《繁殖》是一种虚拟三维结构的繁殖系统，它集成了细胞自动机和遗传算法，将细胞自动机每一步骤的结果转换为三维的实体层，并且在此基础之上，再通过细胞自动机的机制产生下一层次，层层堆叠形成雕塑造型。

当立方体细胞分裂时，它被分割为 8 个较小的立方体细胞，空间单元也许是实心或空的；这样为初始立方体所占据的空间被粗糙地划分了，一个结实的、块状结构的集合形成了。同样的过程在 8 个新的细胞单元上继续，每一个单元依次划分为 8 个，结果的结构被进一步细化与区分。同时，在进程中的每一步，一个立方体细胞随后的分化受到邻接细胞存在状态的影响。这一进程继续，被应用于快速增加越来越小的细胞的数目，最终产生复杂的立方体雕塑。接下来艺术家使用快速成型技术将其打

印为三维实物雕塑, 如图 5-54。

图 5-54 《繁殖》

在 Erwin Driessens 与 Maria Verstappen 的另外一幅作品 *Tuboid* 中, 模板是管状而非立方体。如在《繁殖》中一样, 经过时间的积累, 使用一个二维切片横断面序列使构型自身的发展形成一个像虫一样的形状, 这些切片从一个绕轴旋转的连接辐处获得复杂的内在结构, 一个遗传算法规定了二维切片的辐节长度及旋转速度。随着每个新切片被生成, 它的参数被轻微地改变, 以生成下一个切片。

Driessens 与 Verstappen 将软件生成的切片系列制作成 4 毫米厚的纤维板切片, 根据它们在虚拟空间里存在的方式合成在一起, 并涂上有光泽的漆, 形成一些大约 1 米高的类似石钟乳一般的白塔, 如图 5-55。

图 5-55 *Tuboid*

5) 图像旅行器

Erwin Driessens 与 Maria Verstappen 的《图像旅行器》(*ImaTraveller*) 是一个无止境的创造像素的过程。它基于细胞繁殖的方式, 使图像产生其他图像, 像素产生其他像素, 随着鼠标的交互, 形成一种无穷无尽的连续展开的图像平面, 如图 5-56。

Richard Brown 的作品 *Biotica* 则是一个类似于模拟宇宙的系统, 如图 5-57。

图 5-56 《图像旅行器》

图 5-57 *Biotica*

6）探索的神秘空间

Steven Rooke 的作品 *HyperspaceEmbryo* 利用数学函数建立遗传算法，并通过随机变化（或变异）两组存在遗传算法组合的方式诱导了变化。Rooke 的数学函数资料库中包括一些繁殖片段。遗传算法中的函数在 Rooke 的图像中是可视的，其中的一些可以生成类似幻想的风景，如图 5-58。

7）进化乐器

由 Jer Thorp 编写的系统《进化乐器》（*DarwInstruments*）使用了神经网络技术和遗传算法。开始运行时，该系统会给出 9 个较为简单的采样音色，用户可以选择其中任意两个进行组合；以此为基础，系统会再次给出 9 个可供选择的采样音色，重复进行该过程数次之后，用户就可以创造出自己最喜欢的音色片段，如图 5-59。

图 5-58　Steven Rooke 作品 *HyperspaceEmbryo*　　　　图 5-59　《进化乐器》

8）自然演化过程的模拟

1990 年，美国热带雨林专家 Thomas Ray 编写了一个能够自己进化的人工生命系统"地球"（Tierra），它是一种由程序代码构成的能够自我复制的抽象形式的生命。其中的生命体包含自然死亡的属性，当其性能达到某一临界水平时即会死亡，而能有效完成行动的有机体生命则得到了延长。

随着"地球"的运行和迭代，系统产生了上千种虚拟生物，其中还出现了寄生生物和寄生于其他寄生生物的超寄生生物，直至最终还产生了对寄生生物有免疫能力的虚拟生物。这个虚拟地球上的生命演化过程中所呈现出来的复杂性和几乎所有特征，与真实的自然演化过程高度相似。

9）可进化的人工生命机器人

美国布兰代斯大学的 Pollack 和 Lipson 使用连接杆、球形关节和传动装置，结合电路系统，设计出一种简单的机器人结构，之后通过程序运算使之进化，在不断进化的过程中，所产生的机器人模型中只有最灵活的会被存留下来，其余则被删除，经过几十次。上百次的进化设计，所获取的机器人模型已经可以较为灵活地完成一些简单动作，如图 5-60。之后研究人员选择最成功的模型，使用真实材料制作成为实物，极大降低了设计及测试的成本。

图 5-60　可进化的人工生命机器人

5.4　人工社会的艺术

5.4.1　人工社会

大量的人工生命个体在一起，这些个体之间就会相互作用，形成一种复杂的系统，就像是一个虚拟的社会一样，这种系统就是人工社会。

在计算机系统中模拟人类个体的人工生命，又被称为 Agent，通过对人工社会中 Agent 个体与群体互动规律的研究，可以解释和理解许多现实社会中的问题。

5.4.2　基于人工社会的艺术

1）线构成的社会

Mauro Annunziato 的人工社会系列作品是一种线的社会：当一条线繁殖时它分裂，如一棵树分枝，变成两条较细的线；低曲率的细线存活时间较长，因此有更好的机会去繁殖；一个最初的缓慢的螺旋扩张产生更直的线，它快速移进空白领域；拥有更多能量的细丝繁殖与移动更快；线的分枝在不同空间依次孵化，产生线串和弯曲，类似于蕨类植物的形状；弯曲的与多产的细线更容易受到其他线的喜爱。

《人工社会》是一个由自组织的人工生命环境产生的图像系列，这个概念与一群人中逐步出现的行为交互以及在复杂系统中的生产运作有关，局部的动态呈现混沌状态。但是它们的演化产生的结构反映了社会中有组织的行为引起的自然生活、社会交往和内心动态。图 5-61 为该系列中的《混乱复仇》。

图 5-61　《混乱复仇》

《国家关系》则是一种由图形长丝所代表的人工环境下生活的个体，富有自己的智慧和性格。通过遗传突变机制，人口发展逐步演变适应能力。不断出现的行为被渲染成为连续的形状和图形，如图 5-62。

图 5-62　《国家关系》

这个作品的主要目的是建立一个比喻的世界通信网和机制形成的"集体信息"和新美学。

2）人类和人工社会之间互动

在 Mauro Annunziato 的作品 *Relazioni Emergenti* 中，装置的一部分是装有代表人工社会环境的屏幕。

屏幕前的观察者可以在环境的特定区域与艺术品本身交换"能源与生活"，摄像头检测到与系统交互的观察者手臂的位置，并且这个位置成为系统中生命发芽的区域，长出细丝，访问者的手成为系统中的"生命画笔"，如图5-63。

图5-63　*Relazioni Emergenti*

3）人工鱼群

涂晓媛研发的人工鱼系统中，每一条鱼都是具有人工生命特征的智能个体，清晨它们会出去觅食，大鱼会去捕捉小鱼，小鱼会躲避被扑杀的危险，鱼群在游弋的时候遇到障碍物还会绕行，这些鱼既能够独立活动，又会相互交往，形成一个由虚拟鱼构成的人工社会，如图5-64。

（a）傍晚　　　　　　　　　　　　　　（b）清晨

图5-64　人工鱼系统

4）人工花园

澳大利亚艺术家Jon McCormack在其作品*Turbulence*中，营造了一个充满生机的自然生态：华丽装饰的珊瑚、海星盘绕纠缠的触手、锥形弯曲的小章鱼、发芽的缠绕的草木、稀奇古怪的花、两片螺旋状上升的黄色圆盘被更多波动的卷须环绕的双层太阳花。植物迅猛地生长，争先恐后冲出地面，以人工的生命力迅速发展，呈现出一幅新的进化论风景，如图5-65。

5）与物理环境紧密相关的虚拟人工生态

RobbLovell和JohnMitchell的《自发艺术的交互式设计环境》（EIDEA）是一个与真实环境联系的人工生态系统。作品使用数字气象站以搜集大气压、空气温度、相对湿度、风速，以及每个能够影响人工生态系统中事件的因素数据，如图5-66。

EIEDA的生态系统中有三个种类相互作用并进化：树、鸟和狼。树产出水果，狼和鸟都吃水果，鸟也许被狼所捕食。每个个体的行为在一个人工基因组中编码，此处亦同，在漫长的时间中种类彼此对抗，彼此适应。

作品用一个简单的线框架3D视图和一个在地面投影的电子"沙画"，展现了这个人工生态系统运行的状态。

图 5-65　*Turbulence*　　　　　　图 5-66　《自发艺术的交互式设计环境》

6）对人类社会进行抽象表现的人工社会

艺术家 Charles Sandison 的作品《活字》中，人类的生长、交配繁殖和老化等生物现象被抽象成一些简单的具有人工生命的字，如"男""女""父亲""母亲""小孩""食物""老""死"等，并以四面墙作为这些人工生命字的活动空间。例如，许多的"男"字会竞相争夺"食物"，吃了"食物"的"男"字会速度加快地找寻"女"字。"男"字追到了"女"字之后两者就产生变化，变成了"父亲"与"母亲"，并蹦出来一个"小孩"。所有的字之后会变成"老"与"死"，就与现实人类世界的生灭一般，如图 5-67。

图 5-67　《活字》

7）人类参与控制和影响的人工社会

游戏设计师 Will Wight 创作的 *The Sims* 是一个用户可以创建和控制虚拟人所在环境的虚拟游戏。游戏开始，用户创建一组人物并决定他们的个性。一出生，这些人工生命的人物有各自的事业、人际关系并且可以生育孩子，他们的成功和失败就取决于用户是否积极地操纵他们，如图 5-68。这个游戏模拟了对那些能决定一生幸福的社会生活和专业的成功机会。这个游戏的有趣不存在于游戏中，而是存在于参与游戏的人的整体中。

图 5-68　*The Sims*

8）由参与者创建并自行演化的人工社会

1993 年，英国的艺术家 Rycharde Hawkes、Jane Prophet、Gordon Selley 等人开发了一个允许真实人类参与互动的人工生命仿真系统 Technosphere，参与者可以在系统的指引下创建自定义的虚拟生物，然后这些生物会在虚拟的三维环境中相互影响、相互作用，生长繁殖乃至死去，如图 5-69。而人类创作者可以通过电子邮件获悉他们所创造的虚拟生物及其后代的状态，这些设计后来又融入了 1996 年发行的软件 Creatures 中。

图 5-69　Technosphere

5.4.3　人群的模拟

1）人工生命与群组动画

在 Animal Logic 为啤酒公司所制作的影片《大广告》（*Big AD*）中，两军人马如《魔戒》似的冲锋陷阵，镜头放远看人们则变成人喝啤酒的样子，非常具有创意与幽默感。

在这个作品中，所有成千上万的演员都是由 Massive 软件生成的人工生命物体，它们的行为举止、相互关系以及整体运动的状态由高度模拟真实人类的规则所控制，结果表现得就像真正的演员一样，如图 5-70。

图 5-70　《大广告》

而现实中是不可能有如此多的演员来进行这样的表演的，即便有也将难以控制宏观的效果。

2）战争模拟

Simon Schiessl 和 Saoirse Higgins 一起开发的 *Mechanism of War* 模拟了大规模人流在灾难性事件中向四面八方逃窜，里面每个人物都是由人工生命生成的，如图 5-71。

图 5-71　*Mechanism of War*

5.5　人工生命装置艺术

5.5.1　具有自发及自适应行为的装置

1）网络蜘蛛

芬兰的 Laura Beloff 和奥地利的 Erich Berger 所创作的《网络蜘蛛》是一个网络音频装置，它由四个巨大的蜘蛛一样的装置构成，这些蜘蛛由塑料球、喇叭、金属腿构成，互相连接并且通过电缆与万维网相连。与这四只实体蜘蛛相对应的是四只虚拟的网络蜘蛛，它们在网络上搜寻关键字，并且通过电缆的晃动表现出来，这一过程是由一个能对网络搜索活动做出反应的电动机完成的，如图 5-72。

图 5-72　《网络蜘蛛》

引起蜘蛛活动的关键字可由参观者进行改进，来强化它接下来要做的事。这个艺术品连接了虚拟空间和现实空间，利用网络蜘蛛这一符号性的物体创建了一个诗歌一般的网络。

2）未来花园

Jon McCormack 的作品《未来花园》（*Future Garden*）是一个由计算机控制生长的花园，用于代替传统的植物花园。《未来花园》是一个互动的数字有机整体：这个电子花园中的人工生命有着自然生物一样的行为和反应，如图 5-73，但它们都是电子的。《未来花园》已成为澳大利亚墨尔本联合广场的永久性户外设施。

图 5-73　《未来花园》

这个作品是由三个主要部分组成，它们部分嵌入地下，部分在地面上。地下的玻璃是数千个发光二极管组成的格子。每个二极管发射单色光，它们经过混合后能产生各种色调的光。这些二极管由一个复杂的计算机过程控制。这个程序以仿生技术为基础，模拟生物的生长和扩散。随着时间的推移，整个花园会不断演变。当参观者回到这里时，他们会发现这里随着周围的外部环境变化发生着季节性的变化。

3）身体爬行器

荷兰艺术家 Erwin Driessens 与 Maria Verstappen 创作的 *Tickle* 是一个小型自动爬行器。它由一个烟盒大小的不锈钢箱盒子及两边装有的橡胶履带构成，采用简单的机械传感器与由可充电电池供能的电动机，它爬行在一个背卧的身体上，翻转及绕轴转动。它使用压力传感器来维持灵敏的接触，同时根据身体表面调整运动以避免掉落，在不可预料的小径上漫游，如图 5-74。

图 5-74 *Tickle*

4）有生命的珠宝

Yues Amu Klein 的作品 *Bella* 是一个"活的珠宝"，它会通过穿孔的金银包装发光、振动、闪烁，内部使用了密集的光学、红外、立体声传感器包装，采用了一个可进化神经网络系统使其具有行为适用性，这使得它能够与它的主人建立深厚的感情，如图 5-75。

图 5-75 Yues Amu Klein 的作品 *Bella*

5.5.2 条件反射式装置

1）活雕塑

Yves AMU Klein 创作的"活雕塑"（living sculpture）作品是一种融合了人工智能与自动雕塑的产物。他的作品 *Octofuni* 模仿章鱼的结构制作，使用传感器来检测环境的变化，当感受到有人靠近时，控制系统会发出指令，尝试做出躲避的动作，而感受到有人触摸时，则会做出害羞的反应，如图 5-76。

图 5-76　*Octofuni*

2）葡萄藤智能臂

在 Kenneth Rinaldo 与 Mark Grossman 合作创作的 *The Flock* 中，一系列用葡萄藤制作的机械臂上，内嵌有各种机械传动部件、麦克风和红外传感器等，这些机械臂会通过声音相互感知和定位，并且根据感知到的声音情况躲避或相互靠近，如图 5-77。

图 5-77　*The Flock*

他们的作品 *Autopoiesis* 对此作了进一步的扩展，使用 15 条藤臂，并且增强了相互感应的灵敏度，这些藤臂充满了展示空间，相互之间不停地进行着互动交流，如图 5-78。

图 5-78　*Autopoiesis*

3）与生物互动的人工智能装置

Kenneth Rinaldo 的作品 *Delicate Balance* 探索了生物与人工生命之间的共生现象。这个作品中，一条斗鱼在一个小的被加热的挂在缆索上的瓶内游动，随着鱼的运动，传感器触发瓶子沿缆索缓慢来回移动，使游动的鱼获得更多的乐趣，如图 5-79。

图 5-79　*Delicate Balance*

5.5.3　社会型人工生命装置

1）生命打字机

Christa Sommerer 和 Laurent Mignonneau 创作的《生命打字机》（*Life Writer*）是将老式打字机与生命行为融合在一起的一个装置作品，一张正常大小的纸被当作投影屏幕，并且投影位置与打字机滚动轴对齐。使用者打字时，按键代表的字母就会首先被计算机感应到，然后基于遗传算法生成相应的人造生命体，再投影到纸张上，文本本身被当作遗传密码，用于控制这些文字生命体的行为，如图 5-80。

图 5-80　《生命打字机》

当使用者打出新的文字时，已有的文字生命体就会试图从纸上吃掉这些文字，从而获得能量以进行繁殖，产生后代，最后屏幕上就会布满繁殖出来的文字生命体。这时使用者可以用打字机圆筒上的横轴去将它们推回机器，使之被挤碎或推出屏幕，给新的文字生命体让出位置。

2）人工生命体构成的社会

在 Ulrike Gabriel 创作的 *Terrain_01* 中，一组淡水鱼形太阳能型机器人在一个圆形盘内移动，机器人装有简单的传感器，允许它们移动而不冲突，如图 5-81；因为它们是太阳能的，因此它们的活动总体水平取决于照射在它们的光生伏打电池上的光强。

图 5-81　*Terrain_01*

3）人工生命体生态系统

Bill Vornand 与 Louis PhilippeDemers 的作品 *EspaceVectoriel* 是一个人工生命体生态系统，由完全相同的钢管安放在绕轴旋转底座上，可以绕轴旋转，每根管的基座上是卤素灯与一个小话筒，都指向管的开口，同时每个管上装有超声传感器。每个管子都放射出明亮的光束以及拟人朗读的声音，它们可以在特定半径内感知到其他管子的存在，进而退避或者聚集，把发出的光指向空间中来自其他管子的光线最集中的地方，如图 5-82。

图 5-82　*EspaceVectoriel*

4）生命单元

Wilhelm Reich 创作的《生命单元》是一个探索人与人工生命之间关系的机器雕塑。这个装置是由 1000 个会发光鸣叫的人工生命体单元组成的，每个单元由芯片、话筒、蓝色发光二极管以及传感器组成。当访客接近这个装置的时候，生命体中最早感应到的一个单元就会以发光的形式通报其他成员，其他成员感受到并依次发光，形成光的波浪，如图 5-83。

图 5-83　《生命单元》

5）有人参与的人工生命体社会

在 *Terrain_01* 的基础上，Ulrike Gabriel 的 *Barriere* 加入了人类参与者。两个人坐在椅子上彼此面对，机器人在他们中间围绕地板上一条 5 米长的盘运动，机器人的太阳能通过头顶上的一长排灯光供电。照明装置上连接了人的脑波传感器，使光强随探测到的人脑 α 波水平而变化，从而影响机器人的电力供应。参与者越放松，灯就越亮，机器人就越活跃；参与者越兴奋或焦虑，光线越昏暗，机器人就越呆滞，如图 5-84。

图 5-84　*Barriere*

6）生命水池

Christa Sommerer 与 Laurent Mignonneau 的人工生命装置 *A-Volve* 中，人们可以在屏幕上通过手势绘制一个形状，之后所绘制的形状会被转换为一个三维的性能生物，所有在这个系统里绘制生成出来的虚拟生物之间会相互影响，它们会觅食、繁殖与生长，观众还可以触摸和影响它们的活动，如图 5-85。

图 5-85　*A-Volve*

7）无人机群集的表演

随着无人机技术的成熟与发展，近年来越来越多的团队采用数百个无人机构成阵列，以天空为舞台，通过对无人机空间位置及其所携带灯光的控制，实现了各种大规模的天空造型表演展示。而在这种表演中，每一个无人机都作为人工生命的个体，构成一个人工社会的群体，每一台无人机虽然都各行其是，但是许多无人机之间又紧密配合，呈现出人工社会的特征。

8）宠物机器人

Madeline Gannon 的作品 Mimus 是一个行为被设计得像宠物一样的工业机器人，它对周围的世界充满好奇。与传统的工业机器人不同的是，Mimus 没有预先计划好的动作，它被编程拥有在自己的围栏里漫游的自主权。Mimus 没有眼睛，但是它可以使用嵌入天花板的传感器同时看到它周围的每个人。如果它觉得你很有趣，Mimus 可能会过来仔细看看，然后跟着你到处走。但它的注意力持续时间是有限的，如果你停留太久，它会感到厌烦，并寻找其他人进行调查，如图 5-86。

图 5-86　Mimus

5.6　机器人的艺术

5.6.1　机器人的基本构造

现在很难看到动力作品不使用电动机或是传感器，这是技术发展的结果。现在的动力作品——或者说是机器人，一般都包括以下几个方面。

1）机械部分

机械部分包括动力、能源、整体结构等。

动力一般都用电动机，如步进电动机，关节电动机、舵机（可以精确控制角度并能提供大力矩的一种电动机，常用于轮船的舵）。能源可以使用方便的电源直接供电，能够储存很大能量的燃料电池或者太阳能电池一般用于太空机器人。各种机械部件往往可以使用 CAD 软件进行设计之后由数控机床制作出来。

2）电路部分

电路主要包括电动机驱动电路、传感器电路、接口电路三个部分。

为了使电动机能按照要求转动（控制转速、转过的角度），需要使用驱动电路。驱动电路一般是由一个频率固定的晶振提供信号，经过一系列的电阻、电感、电容所组成的电路将信号放大。传感器可以为机器人提供对环境的感知，充当了机器人的耳朵、眼睛角色，甚至还相当于口和鼻。传感器采集的都是模拟信号，要经过传感器电路 A/D 转换转化为数字信号，如图 5-87。

　（a）一种晶振　　　（b）一种电动机电路板　　　（c）颜色传感器　　　（d）颜色传感器电路

图 5-87　机器人中一些重要的电子设备及电路

接口电路可以把不同规格电子产品的输入输出进行结合，组成一个完整的电路，常用的接口有蓝牙（一种无线数据传输技术）、USB 接口、火线（firewire）接口等。

3）控制部分

控制部分可以使用 CPU 或者单片机来实现。对于单片机来说，往往需要先编制好相应的程序，再用烧写器写进单片机。

5.6.2　创造艺术体验的电子机械

1）自省机器

MIT 媒体实验室创作的《自省机器》是一个具有互动反馈性的机械装置。它由多个塑料半球形状的模块组成，每个模块带有一个监视器、一个摄像头、一个计算机，摄像头的数据线装在一个非常柔韧、可以指向不同方向的管里，使得输入信息多样化。一个模块的输出视频可以为另一个模块所用，从而使得这些模块摄像头及监视器之间的结构和运动构成了一个复杂的反馈系统，如图 5-88。

图 5-88　《自省机器》

2）流动的机械外壳

Daan Roosegaarde 创造的 *Liquid 2.0* 是一个可以像液体一样改变自身外形，从而对用户的动作和声音进行反馈和互动的装置。它通过传感器和麦克风检测人的活动，进而通过软件的控制变大、变小，或者像波浪一般起伏变化，如图 5-89。

图 5-89　*Liquid 2.0*

3）绘画机器人

Leonel Moura 与 Henrique Garcia Pereira 创建了绘画机器人 Mbot，每个 Mbot 上都装有颜色传感器、障碍物传感器，以及微处理器和促动器，并且有两支被分为冷色和暖色的笔。

Mbot 可以检测到当前的画布区域是否空白，然后通过随机的运动在画面上留下大量混沌的彩色线条来"创作"绘画作品，如图 5-90。

图 5-90　绘画机器人

4）能绘画肖像的机器人

由 Matthias Gommel、Martina Haitz、Jan Zappe 创造的 Autoportrait 是一台能够给人画像的机器人。在它前方是一个画板和为模特准备的椅子，它的"手"上则拿着一支画笔，当有人坐在椅子上时，这个机器画家就开始挥舞手臂为其画出肖像，如图 5-91。

图 5-91　Autoportrait

5）智能交互系统

麻省理工学院高级视觉研究中心、艺术媒体通信整合研究实验室艺术家 Naoko Tosa 提出了一个新

型的基于讲话的称为《交互式作诗》的互动体系，如图 5-92。

图 5-92　《交互式作诗》

　　传统的基于讲话的互动体系只集中于涉及讲话合乎逻辑的意思的输送。这样的系统应用限制到商业服务，如预订或者电话数据检索应答系统。在交互式作诗系统里，人和计算机程序通过交换诗的短语创造一个诗的世界。这个作品首先提出"交互式作诗"的概念，它包含了软件和硬件配置以及相互作用机制。

　　6）马路打印机器人

　　由 Institute for Applied Autonomy（IAA）设计的 GraffitiWriter 是一个可以远程编程控制的机器人，它携带有一排喷筒，可以以 15 千米的时速在马路上绘制一行文字，如图 5-93。

图 5-93　GraffitiWriter

　　7）机器人 DJ 爱好者

　　RobotLab 创作的 Juke 机器人是一个会摆弄唱片，并且把它们放到老式唱机上进行播放的机器人，如图 5-94。

图 5-94　Juke 机器人

　　8）机器人动物园

　　Paul Granjon 在第 51 届威尼斯艺术双年展展出的 Robotarium 是一个机器人动物园，其中包含两个有性别的机器人以及一个生活在桌子上的"聪明机器人"。

两个有性别的机器人不断地试图发生关系，而"聪明机器人"在桌面乱走，碰到桌子边时返回，过了一会儿，它开始烦躁，大喊大叫，发出光并且流泪，然后就去睡觉，睡醒之后再次重复先前的过程，如图5-95。

图5-95　Robotarium

9）机器人乐队

由Suguru Goto设计，并在Fuminori Yamazaki和iXs Research公司的技术支持下创造的机器人乐队包含了5个能演奏不同乐器的音乐机器，分别是小鼓、大鼓、铙钹、铜锣和笛子，如图5-96。

图5-96　机器人乐队

机器人乐队与计算机相连接，并通过计算机程序控制它们的演奏。这个乐队能够非常快而且准确地演奏一些非常复杂，这些乐曲人类演奏者很难演奏。

10）机器人椅子

Raffaello D'Andrea、Max Dean和Matt Donovan设计的《机器人椅子》（*The Robotic Chair*），看起来似乎是一张很普通的椅子，但是正当人们要经过它的时候，它会忽然跌倒而支离破碎，然后通过内置的相机将自己的各个部分找回来并且装回正确的位置，恢复成为一张正常的椅子，如图5-97。但是就在它刚刚恢复完毕，它忽然会再次摔倒，然后继续寻找自己的部件，组装、恢复，然后再次摔倒……

图5-97　《机器人椅子》

11）风力模仿

Daan Roosegaarde 设计的《风》（*Wind 3.0*）使用了数百个纤维状的管子，通过麦克风和传感器检测观众的活动，并且可以相应地跟随观众摇摆，如果有很多观众在其旁边，这种运动就会流动起来，就像微风拂过一样，如图 5-98。

图 5-98　《风》

5.6.3　仿生机器人

许多生物身体内含的结构或机制对人类的科技发展起到了重要的启发作用，如源于蝙蝠、海豚等动物感知能力原理的声呐，植物叶片上的齿状结构启发鲁班发明的锯子，蜘蛛丝还由于其超高强度的特性被用于防弹服的制作等。

仿生机器人是基于对各种生物原理、过程或特征的模拟而发明的机器人。

1）靠吃苍蝇获得能量的机器人

EcoBot II 机器人由英国科学家研制，它基于生物化学过程来分解苍蝇产生电能，它借助城市污水中多具有的一种特殊的酶分解苍蝇的角质产生醣类，进而参与细菌的代谢，使污水中的硫酸盐离子转化为硫化物离子，产生电流。这种机器人每 6 分钟可以移动 1 厘米，每"消化"一只苍蝇可以供电 5 天，如图 5-99。

图 5-99　EcoBot II

2）造粪机器

欧洲比利时的前卫艺术家 Wim Delvoye 联合多位工程师共同创建了一台名为 Cloaca 的造粪机器，它拥有与人体其他功能特性相对应的消化系统——口、胃、胰腺、内脏、肛门等。机器中还有与人体内各个消化器官中成分相近的溶液，它每天如同人类一样进食，一日三餐，饭后水果，不停运转之后又如同人类一样产生"排泄物"，如图 5-100。

图 5-100　Cloaca

　　这台仪器几年来在世界各地不停转动展出，它产生的"排泄物"，即原料加菌类后形成的混合物成为艺术家的作品，最终以每袋 2000 ～ 3000 欧元的价格在世界各地出售。

　　Wim Delvoye 认为，这台机器是对艺术的一种隐喻，只是浪费但不产生实际价值。

　　3）智能爬行机器人

　　Genghi 是 Rodney Brooks 和他的学生在 20 世纪 80 年代建造的一个能穿过真实世界地形复杂区域的机器人。35 厘米长的 Genghis 有 6 条伺服电动机控制的腿和通过 6 个传感器感知环境的能力，以及两根须和两个用于定向的倾角仪，如图 5-101。Genghis 的爬行能力可通过学习增长，通过把一些复杂行为分解为简单行为并以演化模拟的方式运行。当腿的抬高不足以跨过障碍时，它会抬得更高一点。

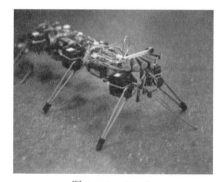

图 5-101　Genghi

　　4）机器植物

　　Jill Coffin、John Taylor 和 Daniel Bauen 合作创作的《微风》（*Breeze*）是一棵智能的机器树。它能够感知到四周的变化并做出反应，当有人路过它的时候，它的结构里隐藏着的记忆合金和电线会使它抬起树枝向路人摇曳，并试图与路人发生接触，如图 5-102。

图 5-102　《微风》

5）机器鱼

从 2002 年 8 月，日本横滨三菱港口未来技术馆的水族馆中，展现了早已灭绝的腔棘鱼。与众不同的是，这条重 12 千克、长 70 厘米的腔棘鱼是三菱电子仿真公司制造的机器鱼。它能够在无线遥控下自如地向各个方向游动，当电池快没电的时候，机器鱼会游到充电器的旁边，自动为自己充电，如图 5-103。

图 5-103　机器鱼

6）人工机器鱼

1994 年，多伦多大学的研究者建造了一个栖息着人工鱼的海洋世界。像在研究者的文章中描述的"人工鱼自由运动，有知觉、行为，可以在一个真实的世界接受信息来学习"，研究者很仔细地来模拟水下力学环境并用生物力学的数据为鱼的运动建立了模型，每一条鱼由 23 个关节和 91 个鳞片组成，使得它们可以通过收缩虚拟的肌肉来运动。鱼身上的传感器（包括眼睛）和大脑（包括电动机、直觉、行为和学习中心）都是模拟的。在为鱼创造动作时，研究者从 Inbergen 对三刺鱼的生态学研究中借鉴了成果。从这项研究中，研究者补充了两类行为：把知觉和活动直接联系起来的反射系统和诸如饿、怕和性欲等由感情部分控制的行为联系起来的反射行为。鱼的人工大脑的行为中心在知觉系统和运动系统之间传递信息并调解。鱼的原始行为包括：躲避静的障碍物，避开其他鱼，吃食物，寻找配偶，漫游和逃跑，这些鱼也有自然的行为，如学习等。

7）智能机器狗

Sony 开发的机器狗 Abio 通过它全身的多个传感器来感知这个世界，它用一个 CMOS 摄像头当眼睛，用麦克风当耳朵，有一个加速度计来定位倾斜度 ，有三个触摸传感器。它通过悦耳的声音、动作和腕上光的颜色及强度变化交流情绪，可以实现与现实相关的十种情绪，包括：喜爱、好奇、厌恶、害怕、高兴、沮丧、吃惊等。随着时间的积累，其动作会越来越复杂，如图 5-104。Abio 不仅可以相互交流，还可以与人类进行交流，如同真实的宠物狗一样去取悦主人，如撒欢、唱歌等。

图 5-104　Abio

8）飞行机器人

Wow Wee 推出了一款无线遥控蜻蜓 Dragonfly RC，它能高度逼真地模仿蜻蜓的飞行动作，如图5-105。由于采用了超轻量的架构，因此这个遥控玩具能鼓翼、爬升、滑翔、俯冲。它采用碳纤维制作躯干部分，再加上可折叠的翼，能经受较大冲击力而不会损坏。

图 5-105　Dragonfly RC

9）机器花

麻省理工学院人工智能实验室的辛西娅·L·布鲁瑟尔在 2003 年美国国家设计三年展上展示了一个机器花装置，当人的手掌接近时，机器花会摇曳生姿，并发出美丽而明亮的光芒，如图5-106。

图 5-106　机器花

10）机器人孕妇

Gaumard Scientific 公司的 Paul Preston 博士研发的医用机器人 Noelle 是个逼真的机器人孕妇，通过编程可使其模拟孕妇的各种生理变化及症状，它甚至会分娩出一个同样能够模拟各种健康状态的机器婴儿，Noelle 和它的婴儿都具有真实的脉搏，还能呼吸、排尿，甚至流血，并且人们可以使用监控仪器检查这些症状，如图5-107。

图 5-107　机器人孕妇 Noelle 及其分娩出的机器婴儿

5.6.4　智能机器人

智能机器人是一种可以感知外界环境，并据此进行思考做出反应，以及采取相应动作的机器人。

1）情感机器人：命运

Rodney Brooks 开发的机器人《命运》能像人类一样进行交流：如果他感觉受到责骂就会低下头，闭上眼睛；如果正在进行激烈的争辩，则它的声音将会变大，眼睛睁得大大的，耳朵会竖起来。这个机器人可以表现出多种表情，如愤怒、高兴、惊喜等，如图 5-108。

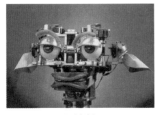
（a）愤怒
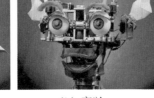
（b）高兴
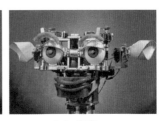
（c）惊喜

图 5-108　《命运》的几种表情

为了便于交流，这个机器人装备了视觉、听觉及本体感受传感器。电动机促使它能够输出声音和面部表情，能够控制眼珠和头部的转动。它的人造的脸与 15 个联网计算机相连，以控制它的视觉、听觉和电动机驱动系统。

2）自我平衡的机器人

《村田男孩》（MURATA BOY）是一个自我平衡的机器人，密密麻麻的电子元件，以使它具有非凡的平衡能力，如图 5-109。即使它完全停止下来也不会倒下。而人骑在自行车上静止的时候是很难控制平衡的。

图 5-109　《村田男孩》

3）自我学习机器人

麻省理工学院设计的像熊兔混合体的 Leonardo 是一个具有社会导向学习能力的机器人，它可以了解目标、任务并推断人类的意图，以提供应答和援助。Leonardo 具备 61 个自由度，其中 32 个在它的脸上，因此它具有接近人类的丰富的面部表情，如图 5-110。

图 5-110　Leonardo

4）有运动记忆能力的动态组装机器人

由 Amanda Parkes 和 Hayes Raffle 等建造的 Topobo[69] 是一种具有运动记忆能力的 3D 动态积木组装机器人，如图 5-111。Topobo 是具有运动记忆的 3D 建设性装配系统，具有记录和回放物理运动的能力。在建模系统中唯一的是 Topobo 一致的物理输入和输出行为。通过将被动（静态）和主动（电动）组件组合在一起，人们可以使用 Topobo 快速组装动态生物形态形式，如动物和骨骼，通过推动、拉动和扭曲它们来使这些形态动起来，并观察系统反复播放这些动作。例如，可以构造一条狗，然后教狗通过扭动其身体和腿部来做出姿势和走路。然后，狗将重复这些动作并重复走走。我们可以用它组装出各种动物，从会爬行转头的小狗到八只脚的大蜘蛛等。Topobo 可以记录保存、重放用户设置的动作。

图 5-111　Topobo

5）能够互相交流的机器人

在 Roboter Bewegungsstudie 的作品中，两个机器人之间能够进行信息的交流并且做出有趣的互动，如图 5-112。

图 5-112　Roboter Bewegungsstudie 作品

6）舞蹈机器人

机器人艺术家 Louis Philippe Demers 创造了一个会舞蹈的机器人，这个机器人甚至还可以与澳大利亚舞蹈团的演员同台共舞，如图 5-113。

图 5-113　舞蹈机器人

7）拟人机器人

日本大阪大学教授 Hiroshi Ishiguro 研制出一种高度模拟真人的机器人，他创造的"复制人一号"（ReplieeQ1）机器人使用了几十个促动器和十多个触觉传感器，使得它能够产生高度逼真的表情和动作反馈，而高仿的硅胶皮肤更使它看起来栩栩如生，如图 5-114。它还具有强大的语音交互功能，能够识别中、英、日、韩语言的 4 万多个句子，在回答的时候会使用丰富的面部表情。

图 5-114　复制人一号

8）独立机器人社群

由 Ricardo Iglesias 和 Gerald Kogler 创造的"独立机器人社群"（Independent Robotic Community）探索了机器人与人的互动形式。它由 20 个小机器人构成，这些小机器人之间本身构成一个社群，如图 5-115，它们通过相互之间的声音交流提供自己的层级，从而获得更复杂的动作能力。同时人也可以通过手机或网络参与这个机器人社群，对它们施加影响。

图 5-115　独立机器人社群

9）通过网络控制的机器人

在"网络机器人计划"（NEtROBOt project）中，用户可以在网上操纵虚拟机器人的 3D 模型，而一个实体的机器人则会同时受到这种操纵。反过来也是同样的，如果你手动控制机器人跳舞，那么虚拟机器人也会同步跳舞，从而为机器人建立了一种双重的存在状态，如图 5-116。

图 5-116　通过网络控制的机器人

5.6.5　微电子机械系统及未来的纳米机器人

微电子机械系统是一种通过对传感器、控制器等部件进行微型化及智能化设计与集成的系统，它在许多前沿领域都有着重要的应用前景。对于艺术创作来说，这类技术的发展可以使得艺术化交互设计更加灵活及轻巧。

1）胶带式电子设备

采用可溶解处理的有机材料制造的塑料晶体管，如 PlasticLogic，能够用喷墨式打印机打印到一张薄片上，从而可以把电子元件像胶带一样使用。

Miquel Mora 将这种胶带式的电子元件与电子纸、电池、有机发光显示器等融合在一起，从而产生了各种胶带式的电子设备，如胶带音乐播放器；而给水果贴的胶带则能够指示水果是否需要清洗或是正在丢失维生素等信息，如图 5-117。

图 5-117　胶带式电子设备

2）世界上最小的汽车

DENSO 公司制作了丰田第一代越野车的千分之一微缩模型，它比火柴还小，只有 4.785 毫米长、1.73 毫米宽、1.736 毫米高，如图 5-118。它的引擎能够以 600 r/min 的转速运转，每秒钟可以前进 5～6 毫米，但也由于太小，因此电源是外置的。

图 5-118　世界上最小的汽车，每秒钟可以前进 5～6 毫米

3）机械苍蝇

机械苍蝇是 Berkeley 大学 2001 年研制的一个微型飞行器，它的尺寸有 25 毫米，它采用锂电池以及太阳能电池供电，下图分别为机械苍蝇的概念图以及实物。它能够模拟苍蝇的生物行为，甚至可以参与飞虫的战斗，如图 5-119。

图 5-119 机械苍蝇

4）分子齿轮

美国国家航空航天局的 Jie Han、Al Globus、Richard Jaffe 以及 Glenn Deardorff 等人描绘了两个具有多个齿的"富勒烯纳米齿轮"，如图 5-120。他们仿真将苯炔分子附着到碳纳米管分子的喉管碳原子上，为了驱动这个齿轮，超级计算机模拟采用激光作为驱动，激光在碳纳米管周围产生一个电场，一个带正电荷的原子放在碳纳米管的一边，而另外一个带负电荷的原子在相反反向，电场拽动碳纳米管围绕轴旋转。

图 5-120 富勒烯纳米齿轮

5）未来的纳米机器人

纳米制造技术的发展为纳米机器人的诞生提供了直接的可能性，一些科学家以及艺术家通过丰富的想象表达了对纳米机器人的美好憧憬。

6）想象中的未来纳米医疗机器人

针对未来的医疗技术，艺术家 Mike Gallagher 描绘出了一种想象中的纳米机器人，它可以将细胞尺寸的物体搬运到人体外部或内部，如图 5-121。

图 5-121 纳米运输机器人

Coneyl Jay 的作品 Nanoinjector 描绘了一种可以直接向红细胞注射药物的机器人。而 Mike Gallagher 创作的 probot 是一种可以不损害身体来观察细胞状态的机器人，而 destrobot 则是可以摧毁有

害组织的机器人，如图 5-122 ～如图 5-124。

图 5-122　Nanoinjector

图 5-123　probot

图 5-124　destrobot

图 5-125 是 Joe Lertola 为《时代》杂志创作的一幅关于纳米探针的想象画，它们比细菌还小，可以通过血管游动到身体的各个部位。这种机器人可以探测身体各个部位的血压、血糖、荷尔蒙，以及免疫系统的状态等。

针对人类随时可能遭受的病毒侵袭，Jeff Johnson 的幻想作品《病毒发现者》是一种可以对有害的病毒进行识别，进而捕获及消灭的机器人，如图 5-126。

图 5-125　纳米探测器

图 5-126　Jeff Johnson 创作的《病毒发现者》

7）与人类细胞融合的机器人

Tim Fonseca 对纳米机器人与人类细胞的融合做了大胆的想象，他创作的 Fibots 是一种红细胞的纤维蛋白长在一起的机器人，而 Brain Cell Enhancer 则是一种与脑细胞连接的纳米计算机，用于增强脑细胞的处理能力，如图 5-127 和图 5-128。

图 5-127　Fibot

图 5-128　Brain Cell Enhancer

思考：

1. 你认为人工智能是否能够独立地进行艺术创意？

2. 人类艺术家如何与人工智能和谐相处？

6.1 境由心生：沉浸感审美的产生与发展

6.1.1 沉浸感：一种由来已久的审美取向

人类无时无刻不沉浸于真实的物理世界之中，然而优美的场景却并非随时触手可及，如何再现一种可以身临其境的优美场景，哪怕是虚构的，就成为了一种追求。而要让一个虚构的场景能够使人产生身临其境的感受，就离不开沉浸感技术的应用。

沉浸感指的是当参与者置身于虚拟环境中时，其感觉系统以一种与在真实环境中相同的方式处理来自虚拟世界的视觉和其他感知数据[70]。创造具有强烈沉浸感的虚拟环境有赖于各种技术的综合运用，包括图形图像技术、人机交互技术、人工智能与模式识别技术、网络传输技术、并行与协同计算技术、大规模显示技术等[71]。

2009 年，立体电影《阿凡达》的上映，推动着立体影像技术的流行和发展，一批数字化的 3D 观影设备迅速发展起来，从一开始基于较为昂贵的液晶快门的液晶立体电视机及液晶立体投影机，到后来因眼镜成本低廉而更加亲民的偏振液晶立体电视机，短短几年间，面向家庭的数字立体观影设备已经变得非常普及。

其间，基于立体视觉技术的虚拟现实（Virtual Reality，VR）头显 Oculus rift（2012）、Google CardBoard（2014）、PlayStation VR（2014）、Gear VR（2015）、HTC Vive（2015）及增强现实头显 Hololens（2015）等也火爆地发展起来，尤其是在 2014 年 Facebook 收购了 Oculus 的时候，更是掀起了一股 VR 创业及研发的浪潮。随着 HTC Vive、Oculus、SONY PlayStation VR 三大消费级 VR 头显先后发售，也为 VR 的发展推波助澜，到了 2016 年，大量资本相续涌入 VR 领域，VR 技术得到了迅速发展，2016 年也因此被称为 VR 的元年。

消费级 VR 产品的流行，极大地推动着 VR 内容的繁荣，吸引着无数人对沉浸感的体验。

然而，无论立体影像，还是 VR 技术，其实并不是一个太新鲜的话题。19 世纪 30 年代，被称为 3D 立体影像之父的英国人 Charles Wheatstone 开始研究人的视觉系统，并且于 1838 年发明了 stereo scope 立体观看装置，这个装置把两面相互垂直的镜子放在装置中间，并且在左右两面设计有放置照片并且可以调整位置的夹子，调整照片位置即可看到立体效果，如图 6-1。一年后，Daguerre 发明银盐版照相法，不但为摄影技术开创了一个全新的时代，而且也推动了立体照相技术蓬勃的发展[72]。

图 6-1　stereo scope 立体观看装置

英国物理学家塔尔伯特（F.1.Talbot）根据 Wheatstone 的立体成像原理，于 1841 年设计出了第一台立体相机，此后世界各国陆续对其进行仿制并改进。这种立体相机会拍摄出两个符合视差的并列图像，需要用专门的立体镜才能观看到立体效果 [73]。

如果说 Charles Wheatstone 的发明体现了人类对沉浸感的追求，那么事实上，在人眼立体视觉原理被发现之前，早期的人们就已经在能够带来沉浸感的另外一个方面开展了深入的探索，并且历史更加久远。

与立体影像技术源于利用人类的双目立体视觉不同的是，这个方面，是利用人眼的视场。将人的视野最大可能地封闭起来，同样可以使人沉浸于画面之中，获取沉浸感的体验，而这其实也就是现在流行的全景 VR 技术的生理学原理。在 Oliver Grau 的著作 *Virtual Art - From Illusion to Immersion* 中 [74]，作者研究了多个早期文明的此类探索，如最早绘于公元前 60 年的庞贝古城 5 室（图 6-2），公元前 20年的古罗马丽维亚别墅景观房（图 6-3）等。当人们走入房间时，这些早期的壁画能够充满观众的绝大部分视野，从而带来沉浸感的体验。

图 6-2　绘于公元前 60 年的庞贝古城 5 室　　　图 6-3　古罗马丽维亚别墅的景观房

而除了壁画之外，长轴式的绘画作品也源远流长。早在中国南唐时期，顾闳中的画作《韩熙载夜宴图》就在 28.7 厘米 ×335.5 厘米的长卷画面上，生动地描绘了当时的官员韩熙载在其府上设夜宴的场面，如图 6-4。

图 6-4　顾闳中：《韩熙载夜宴图》

著名的《清明上河图》，则是一幅沿河流线路进行描绘的长轴式绘画，如图 6-5。

图 6-5　《清明上河图》局部

这些绘画作品中，已经蕴含了全景式记录的特征，而全景一词的使用，则可以追溯到 1787 年 Robert Barker 所发明的"自然透视法"，基于这一方法，他创造出了全景绘画的形态，绘制出伦敦的 360° 真实感场景，如图 6-6，并且于 1801 年在伦敦的莱斯特广场圆形大厅展出，如图 6-7。

图 6-6　Robert Barker 于 1792 年绘制的伦敦全景画

图 6-7　莱斯特广场圆形大厅

这一时期，全景绘画技术成为一种极具魅力的艺术形态，并且得到了广泛的应用。1883 年，画家 Anton von Werner 获得军方 100 万马克的支持，绘制色当战役的巨幅全景，它高 15 米，长 115 米，使观众情不自禁地沉浸其中，带给人们巨大的视觉震撼，成为这个时代最为昂贵的全景绘画作品，如图 6-8[75]。

图 6-8　色当战役

1881 年，荷兰画家亨德里克·威廉·梅斯达赫创作了海牙席凡宁根海滩全景画，这个作品高 14 米，长 120 米，如图 6-9。

图 6-9　海牙席凡宁根海滩全景画

《斯大林格勒保卫战》也是全景画的经典之作。这幅画高 16 米，长 120 米，重量达到 1 吨左右，被安置在一个圆形建筑中。作品栩栩如生地描绘了 2600 多个人物，由高尔平科带领的一批来自原斯大林格勒美院和莫斯科绘画艺术学院的许多军史画家和人民艺术家国家奖获得者共同绘制，多位将军及军事专家作为顾问，如图 6-10。这件作品 1948 年开始绘制草图，1961 年完成初稿，1982 年才绘制完成。无论画面尺寸，还是绘制的工作量，都极为惊人。

图 6-10　《斯大林格勒保卫战》全景画（局部）

知名画家莫奈，也曾经于 1914 年至 1926 年之间创作了《睡莲全景》（*Les Grandes décorations*），观众置身展厅的画面前，其视野会完全沉浸于印象派睡莲的画面之中，全身心地进入到画家的世界，如图 6-11。

图 6-11　《睡莲全景》

而在几乎同一时期，随着摄影技术的发展，照相机械系统也日渐成熟，一些基于照相机的全景摄影技术手段也陆续被发明出来，如 Pantascopic（1862）[76]、Cylindrograph survey camera（1884）[77]、Wonder Panoramic（1890）[78] 等，全景摄影技术可以更加精确地记录真实场景，从而为用户带来更加真实的沉浸感体验。

　　到了 1900 年，在当年的巴黎世界博览会上，第一次出现了全景电影 Cineorama，10 台 70mm 电影放映机在圆柱形的环厅墙壁上同时投射，形成 360°的动态全景画面。它由 Raoul Grimoin-Sanson 发明 [79]，观众置身其中，可以进行一次模拟乘坐热气球在巴黎上空观光的体验，如图 6-12。

图 6-12　Cineorama

　　此后，360°或 180°环形全景电影技术还多次出现在后来的世界博览会上，与此同时，对沉浸感的追求使得人们已经不满足于环形全景电影的视野范围，能够覆盖更宽视野范围的球幕电影技术开始在游乐场和影院出现。全天域球幕电影 OMNIMAX 大约于 1984 年被发明出来，它使用鱼眼镜头进行电影内容的拍摄和放映，其水平视野约 180°，垂直视野约 120° [80]，观众置身其中，视野几乎完全被覆盖，虽然其画面内容并不是立体视差放映，但是其透视感影像在球面上的呈现仍然能够带来极其强烈的立体感。至今，球幕影院已经在各地科技馆和游乐场被普遍应用。

6.1.2　沉浸式技术：VR 的产生与发展

1）虚拟现实的概念

　　虚拟现实的最初概念源于计算机图形学之父 Ivan Sutherland 于 1965 年发表的论文 *The Ultimate Display*[81]，他提出了一种完全通过屏幕观察虚拟环境的设想，3 年后，Ivan Sutherland 提出了头盔式显示器的雏形，虽然他这时候设计出的这个头盔式显示器还异常笨重，但是今天所有的头戴式 VR 显示器都基于这样的思路进行设计。

　　由于虚拟现实技术的发展高度依赖于计算机图形学技术及相关多媒体软硬件技术的发展，因此早期这个领域的发展一直比较迟缓。20 世纪 80 年代初期，Jaron Lanier 领导的技术公司在相关软硬件领域都做出了许多重要的推进，并正式提出 Virtual Reality 一词。

　　虚拟现实旨在创建一种逼真的虚拟环境，并且融合视听觉、触觉甚至嗅觉等多种感官体验，从而允许用户身临其境地通过自然技能与之交互。

2）计算机图形技术基础应用研究的发展

　　1965 年，美国犹他大学的计算机系获得美国军方每年 500 万美元持续 3 年的资助，用于研究计算机图形技术，极大地推动了计算机图形技术的发展。许多教师和学生都投入到这个研究中来，并且产生许多了计算机图形技术中最重要的算法和理论。

　　这些成果包括隐藏曲面、渲染与批渲染、Z-buffer、材质纹理、抗锯齿、灯光技术、大气效果、环境贴图、面部动画、过程建模、Splines、Beta-splines 等，如图 6-13。

材质算法　　　　　　　　　Jim Blinn：凹凸贴图

玻璃材质　　　Catmull：纹理映射　Parke：面部动画

图 6-13　计算机图形基础技术

3）各大学实验室投身 CG 研究

随着政府以及工业对计算机图形技术兴趣的发展，他们迫切需要新的技术来解决现有的问题，一些大学看到了计算机图形基础技术的研究价值。

1973 年，Cornell 大学的计算机图形研究组获得了国家科学基金的支持，他们最著名的工作是关于真实感图形合成方面的研究，他们以辐照的方法计算场景中直接与间接的光照效果，并且发展出一种基于物理光照模型的渲染方法，这种方法获得的图像在视觉效果上与真实世界中的图像几乎没有差别。

纽约技术研究所（NYIT）发明了著名的 Mipmap 纹理，这种纹理可以根据物品与摄像机所处的不同远近距离，选用并生成不同素质的纹理，如图 6-14，从而极大地提高了纹理渲染的效率。

1978 年，从 Bell 实验室获得博士学位的 Turner Whitted 开始进行光线追踪（ray trace）算法的研究。1986 年，Turner Whitted 由于其简单而高质量的光追踪算法而获得了当年的 SIGGRAPH 图形成就奖。

4）数字成像技术诞生

1969 年，Bell 实验室的 Willard S.Boyle 和 George E.Smith 在研究生存储技术的同时，发展出了最基本的电子感光元件 CCD，CCD 中的光敏电容在感受到不同强度光线时会产生不同的电压信号，这个信号被数码化之后，就可以形成数字化的影像。最初的 CCD 只能记录黑白照片，后期加入分色滤镜之后可以获取彩色照片。2009 年，由于 CCD 的发明，Willard S.Boyle 和 George E.Smith 与光纤之父高锟一起获得了诺贝尔物理学奖。

1975 年，柯达公司发明了世界上第一台基于 CCD 的磁带式数码相机，如图 6-15。随着四色 CCD 等改良技术的不断涌现，许多公司开始加入数码相机的生产研制。

图 6-14　Mipmap 纹理　　　　　　图 6-15　基于 CCD 的磁带式数码相机

5）全景技术的进一步发展

建立基于 3D 模型的虚拟现实场景需要大量繁重的建模、材质等工作，工程浩大并且不易实现逼真的视觉效果，基于摄影手段记录真实环境并且进行虚拟再现就成为一种重要的方式。

1992 年，媒体艺术家 Michael Naimark 实施了 Field Recording Studies[82] 项目，它是通过一录像机旋转记录真实环境得到一个图片系列，之后将这些图片映射到 3D 环境里，从而获取全景观看的体验，如图 6-16。

图 6-16　Field Recording Studies

1994 年 6 月，Apple 公司的研究人员首次推出了全景视频产品 QuickTime VR[83]，使得人们可以方便地将全景云台上拍摄的作品快速地合成为全景视频。一年后，微软公司也提出其全景视频技术 Surround Video[84]。但是当时这两种技术都只记录及呈现圆柱形的全景，用户无法看到天空和地面。

1998 年，IPIX 公司与尼康合作申请了球面全景技术的专利，使用数码相机的鱼眼镜头拍摄场景并且便捷地转换为球面全景，极大拓展了全景视频的视角。

1999 年，Apple 公司基于 QuickTimeVR 提出了立方体全景映射技术，同样实现无死角的全景记录及呈现技术。

6）基于双目立体视觉的虚拟现实技术的萌芽

与全景技术不同，双目立体视觉并不是通过空间透视来获取沉浸感，而是通过双目视差为人类提供空间立体感受，这样从另外一个维度为人类提供了沉浸感，这种原理早已在立体摄影中得到了广泛应用，并且也出现了不少立体照片的观看装置，随着数字图形图像技术的发展，基于双目立体视觉的虚拟现实技术开始出现。

1957 年，美国电影摄影师 Morton Heilig 发明了 Sensorama[85] 系统，这个机器基于双目立体视觉呈现 3D 立体影像，如图 6-17，并且同时伴随气味的体验。

不过由于想法太过超前，加上用户不能与之交互，Sensorama 并没有引起很大反响。

1968 年，Ivan Sutherland 开发出最早的基于双目立体视觉的虚拟现实头盔式显示器，成为现今 VR 头戴显示器的鼻祖，由于它非常笨重，需要悬吊着戴到用户头上，因此它获得了一个很形象的绰号"达摩克里斯之剑"[86]，如图 6-18。

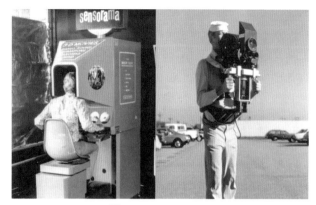

图 6-17　Sensorama

图 6-18　"达摩克里斯之剑"

1984 年，Jaron Lanier 创建了 VPL Research，专门研发虚拟现实软件及硬件，成为最早的虚拟现实产品销售商，VPL 的创新产品包括 DataGlove、AudioSphere、EyePhone、Isaac 虚拟现实引擎、Body Electric 虚拟现实编程语言等。1987 年，Jaron Lanier 在 *Whole Earth Review* 杂志对其进行的访谈中正式提出"虚拟现实"（Virtual Reality）这一术语。由于其开创性的贡献，Jaron Lanier 被誉为"虚拟现实之父"。

此后，1995 年任天堂公司发布了更接近于现在虚拟现实头显的游戏机 Virtual Boy[87]，它只能显示红色画面，并且仅有两块分辨率 384×224 的屏幕，如图 6-19。

2006 年，东芝发布了其第一个虚拟现实头盔，这是一个有 2.8 千克重的装置，用户戴上之后就像戴着一个小型的电视机，虽然它能够带来不错的沉浸感，如图 6-20，但是它的重量也极大地限制了其普及应用。

图 6-19　Virtual Boy

图 6-20　东芝的虚拟现实头盔

7）消费级虚拟现实技术产品的普及

2012 年 8 月，Oculus Rift[88] 项目进入 Kickstarter 众筹网站。Oculus Rift 具有两个目镜，每个目镜的分辨率为 640×800，双眼的视觉合并之后拥有 1280×800 的分辨率。

它具有陀螺仪控制的视角，并且可以通过红外摄像头定位头显，配合手柄以实现 6 个自由度的互动，这样一来，游戏的沉浸感大幅提升。2014 年 3 月 26 日，Facebook 宣布将以约 20 亿美元的总价收购沉浸式虚拟现实技术公司 Oculus VR。

2016 年，Oculus 开始销售消费者版的虚拟现实头盔 Oculus Rift，如图 6-21。Oculus Rift 是一个三自由度（degree of freedom，DoF）的 VR 头显，三自由度又称 3DoF，它能感知到用户头部的回转动作，即上下回转动作、左右回转动作、前后回转动作。Oculus Rift CV1 提供了手柄及摄像头，头显与之配合使用，还能感知用户身体在空间中的移动，从而为用户提供六自由度的沉浸感体验。六自由度又称6DoF，是指在 3DoF 基础之上增加了对身体运动的上下动作、左右动作及前后动作的感知，相对三自

由度而言具备额外的空间定位功能。基于六自由度空间定位功能，用户可以在虚拟世界的范围里自由移动，用户可以在前后左右各个方向行走、可以站起蹲下，可以从任意角度观察并与物体互动。

图 6-21　Oculus Rrift（左）及 Oculus Rift CV1（右）

2014 年 6 月，Google 发布了廉价的 VR 体验设备 CardBoard[89]，它是一个硬纸板制作的盒子，里面使用了透镜、磁铁等元件，可以将智能手机头放入其中，通过智能手机的陀螺仪实现三自由度的感知，能够提供比较基础的 VR 交互和立体观影体验，如图 6-22。

2015 年 9 月 24 日，Oculus 与三星公司联合推出配合三星 Galaxy 系列智能手机使用的 VR 设备——Gear VR，如图 6-23。

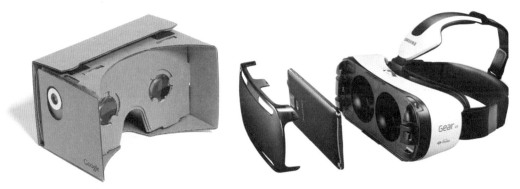

图 6-22　Google CardBoard　　　　　　　　图 6-23　Gear VR

2015 年 3 月，HTC Vive 头显发布，它由 HTC 与 Valve 联合开发，它是一个六自由度的虚拟现实头显，包括头戴显示器、激光定位基站和两个手柄，如图 6-24。

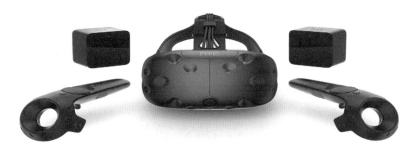

图 6-24　HTC Vive

这些产品的发布，使得虚拟现实的体验不仅仅能够通过立体视觉获取更好的沉浸感，支持三自由度的产品还能检测到用户头部的旋转动作，而支持六自由度的产品则已经能够检测到用户的身体运动，为用户带来强烈的临景感体验。

6.1.3　沉浸感融入现实：从 AR 到 MR 的发展

从前面的论述中，不难发现，全景技术和双目立体视觉技术利用了人类视觉系统认识世界的两个基本特征：空间透视与立体视觉，进而获取沉浸感。全景技术和立体视觉技术能够将人们带入一个虚拟的影像世界，并且获取身临其境的体验，然而这些技术有一个共同的缺陷，那就是为了获取良好的沉浸感，用户的视野被隔离在一个由技术手段呈现的虚拟影像环境之中，而这种环境虽然能够产生沉浸感的体验，但是由于技术水平的原因，这种环境能够带给人的真实感其实仍然与现实环境存在较大差距，加上人类的一切生存与发展相关的活动都是存在于真实的物理空间之内，其实并不可能完全孤立到一个虚拟环境之中，这种源于对真实世界依赖以及对虚拟世界追求的双重审美诉求，导致了将虚拟物体融入真实世界的技术形态的出现，这就是增强现实（Augmented Reality，AR）技术。

1990 年，波音公司的 Thomas P. Caudell 提出 Augmented Reality 一词[90]。1992 年，美国空气动力实验室的 Louis Rosenberg 研发出了第一个增强现实系统 Virtual Fixtures[91]。1993 年，佐治亚理工学院增强现实实验室的 Blair MacIntyre 等人提出了一种名为 KARMA 的增强现实系统技术原型。Milgram 在后续的研究中对增强现实进行重新定义，他认为增强现实技术是一个"从真实到虚拟环境的连续统一体"[92]。增强现实基于真实世界的存在，通过将计算机产生的数据叠加到真实世界以增强真实环境，强化用户对环境的认识和理解。AR 是对真实世界的补充和扩张，而不像 VR 一样是对真实世界的完全替代，进而加强用户对现实世界的认知。1999 年，Hirokazu Kato 开发了增强现实开发包 ARToolKit，这个开源的软件包为后来的众多 AR 开发应用奠定了良好的基础，成为现今最广泛使用的 AR 开发工具之一，并且至今已经被移植到 Flash、JavaScript 等多种平台版本。2008 年，基于移动端的 AR 浏览器 Wikitude 推出，AR 移动体验相关的各种 App 从此开始火热地发展起来，而 2016 年 Niantic 推出的移动端 AR 游戏 Pokémon Go 更是火爆一时。

与此同时，更符合技术美学的移动式 AR 设备——AR 眼镜也陆续问世。

2012 年，Google 发布其增强现实眼镜产品谷歌眼镜（Google Project Glass），它可以上网、声控拍照、处理邮件等，如图 6-25。

图 6-25　谷歌眼镜

但 2015 年谷歌眼镜停产，可能的原因包括 1500 美元的售价偏高、缺乏设计、公众场合下佩戴者容易被误认为在进行偷拍而不受欢迎、佩戴会导致左右眼视力不均匀并且分散注意力造成事故等。

2013 年，Meta 推出了其第一代 AR 头显 Meta 01。2015 年，微软推出的基于"全息图"的 AR 眼

镜 Hololens，以及 2018 年 Magic Leap 推出的 AR 眼镜 Magic Leap One，这些产品不仅仅可以实现 AR 概念中虚实融合的特征，更重要的是它们还可以在任何位置将现实环境与虚拟环境进行无缝融合。在 1994 年 Paul Milgram 和 Fumio Kishino 的论文 *Taxonomy of Mixed Reality Visual Displays*[93] 中，这种特征的虚拟现实技术被定义为混合现实（Mixed Reality，MR），混合现实是一种正在发展中的、真实世界与虚拟世界并存的可视化环境，在这种环境里，真实环境与虚拟环境是重叠的，真实世界中的事物可以与数字化虚拟物体并存于同一个物理空间并且可以发生实时互动。它是真实世界和虚拟世界的混合，它通过沉浸感技术实现增强现实与增强虚拟（Augmented Virtuality），如图 6-26。事实上 Meta 01、Hololen 和 Magic Leap One 已经成为新一代混合现实技术的引导者。

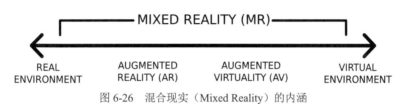

图 6-26　混合现实（Mixed Reality）的内涵

6.1.4　沉浸感技术的发展

1）技术生命周期视角下沉浸感技术的发展阶段

从前文对沉浸感技术发展历史脉络的大致梳理，我们不难发现，无论基于全景还是基于立体视觉的沉浸式技术手段，都经历了先缓慢后迅猛的发展路径。尤其是最近的二十几年时间内，先是在 2000 年前后数字化全景技术开始出现并流行，然后在 2014 年前后至今的这更为短暂的时间内，基于双目立体视觉并且具备三自由度及六自由度的消费级 VR 头显也开始出现，同时增强现实和混合现实从概念的提出到应用的诞生及设备的发布，也只经过了短短 20 年的时间。虽然这些技术设备仍然存在种种不足，但是相比较过去漫长岁月里缓慢的发展，结合技术生命周期模式 [94]，我们不难发现，沉浸感技术的发展正处于它的初期阶段，同时，这些技术的可改进空间仍然很大，例如，目前 VR 技术设备普遍存在分辨率不足、容易导致眩晕等问题，而 AR 和 MR 设备又普遍存在视场较窄的问题，这些技术虽然都定位为面向消费市场，但是价格仍然偏高，等等。因此，可以认为，这些技术的发展目前仅仅是进入加速期，其发展和更新的空间仍然非常大。

2）虚拟现实技术体系的发展与融合

前面所提及的沉浸感技术的各种形态，虽然每一种技术都有其独特的功能，相互之间又存在较大差异，然而深入分析之后不难发现，这些形态在现在的虚拟现实技术框架之下，彼此之间其实存在着密切的联系，形成了一个具有特殊功能结构的整体。

虚拟现实的各种分支技术在进行自身完善发展的同时，相互之间在不同的应用情景之下又会发生融合，为不同情形下的使用提供不同形态的沉浸感体验。

6.2　渐入佳境：虚拟现实的技术美与艺术美

虚拟现实作为一种新兴技术，它与美或者艺术之间，是否可以存在关系呢？答案是肯定的。一方面，虚拟现实本身作为一种技术，可以产生技术美；另外一方面，虚拟现实作为一种综合了人类视觉、听觉、触觉等感知系统的技术手段，也有可能被应用于艺术思想的表现和创作，从而产生艺术美。

关于技术美和艺术美，有多位学者发表了相关的观点，国学者李朴园的说法是："用人工创造美

的方法，就是艺术的方法；也可以说，人工创造的美，就是艺术的美。"[95] 学者高鑫指出："技术创造的美，就是技术的美。"[96] 马克思在一个多世纪前指出"劳动创造了美"，而技术则是人们进行劳动的手段。徐恒醇在他的著作《技术美学》中指出："在创造性生产劳动中所产生的那种具有实用和审美功能相统一的产品所具有的美就是技术美。"[97] 在马克思主义人类学美学视角下，人类的美感是不同的人在不同审美对象前产生的心理上的满足和精神上的享受[98]。

著名美学家李泽厚在他的著作《美学四讲》中，提出美学的四大范畴：一为自然美，二为社会美，三为艺术美，四为科技美。随着现代科技的发展，科学与技术之间的关系越来越密不可分，现代科技与美的交融也越深入，北京科技美学协会副秘书长唐骅在 2003 年央视百家论坛主讲的《面向未来的科技美学》中，提出"科技美学"这一概念，将科学美和技术美作为科技美学研究的两个重要方面[99]。技术美学的研究范畴，是技术产品所具备的技术美，而不是艺术作品，技术产品以实用功能为基础，而艺术作品则是以供人欣赏为目的。虽然，纵观各种艺术形态的创作过程，我们会发现几乎每一种艺术都离不开技术的支持：绘画离不开颜料化学，雕塑也离不开各种工具和材料，摄影艺术刚诞生的时候也是基于光学原理和银盐成像，数字时代的新媒体艺术更是离不开计算机信息技术。但是，艺术作品是以精神生产为特征，而技术产品则是以物质生产为特征。

因此，技术美的研究对象本质上有别于艺术美学的研究对象，但是二者之间也会有交融的区域，如兼备两方面特征的工艺美术作品。

随着虚拟现实技术的普及与流行，VR 正在融入我们的工作，介入我们的生活，并且为艺术创作带来新的可能性，为美感创造着新的内容，甚至带来新的标准，人们的审美诉求反过来又会推动着虚拟现实技术和新型艺术的发展。正如钱学森所说："我们应该自觉地去研究科学技术和文学艺术之间的这种相互作用规律。不但研究规律，而且应该能动地去寻找还有什么现成的科学技术成果，可以为文学艺术所利用，使科学技术为创造社会主义文艺服务。"[100]

虚拟现实对人类的生活、工作、教育、医疗、军事、娱乐、消费、艺术等诸多领域正在产生着越来越深入和广泛的影响，我国在虚拟现实技术领域与发达国家还存在较大的差距，对虚拟现实技术美学和艺术美学的研究，有助于推动虚拟现实技术自身的完善发展，以及促成更多高质量虚拟现实内容的创作和生产，因此这样的研究应该开展而且存在迫切的需要。

6.3 虚拟现实艺术创造对审美的拓展

摄影技术的产生和发展，直接导致了摄影作为一种艺术形态的发展；电影拍摄系统和放映系统的发明与改进，直至数字影像技术的普及发展，同样使得影视艺术得以百花齐放。如同已经在各种艺术形态中发扬光大的相关技术一样，虚拟现实技术不仅仅作为一种技术形态而存在，更重要的是，它同时也为艺术的审美创作带来了全新的可能性和宽阔的空间。

实际上，虚拟现实技术从诞生初期，就一直被尝试用于艺术创作。例如，早期知名的图形图像技术公司，也是现在最为流行的开放图形接口 OpenGL 的提出者 SGI 公司，曾于 1998 年基于虚拟现实建模语言（VRML）制作了最早的交互式虚拟现实戏剧 *Episode*[101]，用户可以与这些戏剧互动，改变观看视角，或指挥虚拟角色的表演过程，如图 6-27。

图 6-27　*Episode*

1993 年，Burdea G 在 Electro 93 国际学术会议发表论文 *Virtual Reality System and Application*，指出虚拟现实技术的三个基本特征：Immersion（沉浸）、Imagination（构想）、Interaction（交互）[102]。

沉浸，源于用户的视觉、听觉、触觉等多感官体验完全融入虚拟环境之中，获取身临其境的感受；构想，是源于虚拟现实环境创建的自由度，创作者可以完全定制虚拟环境中的一切，从视觉效果、听觉效果和其他感知效果，到游戏规则和叙事结构，创作者一方面可以通过构建虚拟环境来再现物理世界[103]，另一方面又可以天马行空地进行无拘无束的创造，可以说虚拟环境的搭建，给创作者提供了发挥想象力前所未有的创意空间，对于体验者而言，也可以通过沉浸于这样的环境而产生新的构想；交互，则是用户可以通过各种传感器技术，对虚拟环境做出必要的回应和操作，而这种回应和操作也会进一步强化用户的沉浸感体验。

而这三个基本特征，也是虚拟现实艺术体验的来源和虚拟现实艺术审美维度的重要方面[104]。

6.3.1　沉浸：虚拟现实对艺术审美维度的拓展

1）从透视投影映射到真三维沉浸为艺术创作带来的可能性

传统绘画中，对空间关系的理解和构建，是建立在空间透视基础上的[105]，达·芬奇曾说"透视是绘画的桨和舵"，可见透视在绘画中的基础意义，传统架上绘画中一般只有一到三个消失点（即一点透视、二点透视和三点透视），描绘柱面全景的绘画则需要四个消失点[106]，而通过计算机算法的帮助或者直接在球面上绘画，则可以实现五点甚至六点透视，以描绘包含上下左右前后完整空间的全景画面[107]。而无论何种绘画作品，都是孤立于观众而存在，人们也只能旁观。

透视投影则是在计算机三维绘图技术中广泛使用的原理[108]，在这个原理的帮助下，人们可以在其实是二维平面的屏幕上描绘三维物体，进而开展 3D 内容的创作，这种创作手段已经普遍应用于 CAD软件和 3D 动画软件。计算机三维创作极大地拓宽了艺术表现的创意空间，但是屏幕的制约仍然很大程度上束缚了艺术的想象力。

在另外一种与三维操作直接相关的传统艺术：雕塑的创作中，艺术家面对的是三维物理空间中真实的材料，但是物理规则尤其是重力的约束，以及材料本身固有的硬度、可塑性等特征，仍然极大地束缚着艺术想象力的发挥。正如米开朗基罗所说："每块石头里都藏着一尊雕塑，而雕塑家的工作则是去发现它。"辩证地看待这句名言，我们其实也可以从中发现雕塑家的想象力和创造力受到现实材料束缚的一个方面。

而在虚拟现实环境中，用户一般使用 VR 手柄作为画笔或创作工具，基于位置跟踪定位，可以直接在物理空间的对应位置描绘或操作创作对象，而创作者则可以置身作品之中，这种变化无论是与传统的各种绘画相比，还是与真三维物理空间里的雕塑相比，都有着巨大的差异。

2）沉浸感三维环视对艺术体验的拓展

基于虚拟现实对传统艺术的拓展，一方面体现在基于 VR 对传统艺术的传播和展示[109]，如将传统绘画名作通过 VR 手段提供沉浸感体验、为传统民俗或历史名胜古迹提供虚拟感受和观光体验[110]，北京故宫就使用虚拟现实技术为公众进行模拟游览和对易损文物的虚拟展示[111]。另一方面，VR 作为一种全新的沉浸感技术，也为艺术形态的创新带来了更多全新的机会，传统艺术尤其是平面视觉形态的艺术，仅仅提供单视角的观赏体验，若将其艺术构成元素拓展到真三维环视的沉浸感空间，并且增加动态变化及互动体验，则将会产生极为丰富的表现形态。

3）从单感官体验到多感官立体化体验

传统绘画、雕塑等艺术作品的欣赏，主要是基于视觉系统进行体验的，但是，仅靠视觉系统的体验是单薄的，仅有少数类型的艺术，如雕塑作品，在视觉体验之外还可以被触摸，触觉于雕塑而言，更多的作用还在于它可以使雕塑的创作者能够通过触摸更好地理解和掌握雕塑材料的质感和形态，进而可以更好地进行雕塑的创作[112]。

音乐会、舞蹈、戏剧、电影等，能够提供较为立体化的视听觉体验，因此除了艺术的特质之外，也越来越多地成为重要的娱乐方式。而虚拟现实所带来的体验则可以是全方位的：视觉、听觉、运动、触觉、嗅觉，等等。这样极大地拓展了艺术作品的体验维度，也全方位地调动起体验者的感知系统，多感知系统的协同配合给人们带来更为深刻的艺术享受，如在 5D 电影的体验中，观众的视觉、听觉、动觉乃至嗅觉分别从不同的维度真切地感受电影的内容，这种体验远远超出以普通的方式观看电影。

6.3.2　构想：虚拟现实对艺术想象力的拓展

1）传统艺术想象力受物理条件的制约

正如前面所论述的，传统艺术的创作，由于受到诸多物理因素的局限，艺术家的想象力也在一定程度上受到创作媒介的材料性能和工具自身功能局限性的制约。例如，在现实世界中，从创作者到艺术媒介，都受到重力的作用，虽然我们已经习以为常，但是这种约束是无所不在的，尤其是造型艺术，结构不可能天马行空而必须考虑到材料的承重性能，舞蹈演员更是不可能凭空地自由飞翔，反之，如果舞台上出现了这样的效果，那么一定是有绳索的牵引。而在虚拟现实环境下，从虚拟环境里视觉形态的创建到游戏规则的设定，一切都是可以由创作者定制的，物理因素对艺术家想象力的约束得以最大限度地破除。

2）虚拟现实下想象力和艺术形态随技术水平发展不断拓宽

虚拟现实技术的发展，一方面拓宽着技术的可能形态；另一方面，新的技术形态也为艺术创作提供了新的工具和新的可能性，如虚拟现实绘画工具 Tilt Brush 的出现，直接带来了一种可以允许创作者在物理空间中以真三维的方式进行绘画创作的艺术形态[113]，技术从增强现实基于图像识别的虚实画面视频叠加到混合现实基于物理空间特征跟踪并具遮挡效果的功能发展，为艺术想象力的发挥提供了越来越丰富的技术基础和多元化的形态空间，一步步解放着创作者的想象力，使得艺术的创意得以无拘无束地释放。

6.3.3　交互：艺术审美从旁观到参与和主导

1）从旁观者到参与者

在传统的艺术作品，甚至很多数字艺术作品中，创作者和欣赏者往往置身作品之外，无论创作还是欣赏，都只能处于旁观者的视角。而在沉浸式的 VR 艺术中，创作者可以置身作品内容之中，并且与之进行交互，推动着 VR 内容叙事的展开。在传统电影中，观众只能观看既定的电影内容，而在 VR

电影中，观赏模式已经发生了颠覆性的变化，叙事的展开和内容的呈现深度地依赖于观众在 VR 电影中的互动，在同一个 VR 电影中，不同的观众可以体验到同一个内容的不同形态。

Kristin McWharter 的 *Conspiracy：Conjoining the Virtual* 中，将虚拟现实融入雕塑形式的参与式艺术品，如图 6-28。该作品质疑集体决策中的个人主体性，因为五个人通过雕塑对象进行互动，每个人都由自己的增强现实体验指导。受虚拟现实的操控本质和吸引力以及游戏机制的说服力的启发，参与者玩一个简单的游戏，在虚拟空间内捕捉旗帜，而雕塑夹具限制他们的运动，迫使他们在物理空间中可预测地左右移动。这种行为反过来激活物理对象；每个耳机都被一组风箱隔开，这样当参与者左右走动时，空气就会压缩，就像雕塑在"呼吸"一样。

2）从参与者到创造者

VR 艺术的全视角、主观性与互动性，既使创作者在创作过程中转变为了体验者，也使欣赏者在体验过程中不仅仅可以参与，而且成为了作品的发现者和探索者，甚至还可以影响作品形态的变化，成为作品的二次创作者。

VR 技术的影响之下，艺术作品不再是静态和一成不变的，在一个由计算机算法产生的世界里，虚拟环境的诸多参数可以为其形态的改变带来无尽的可能性，用户在其中的互动可以控制着这些形态的变化和发展，作品在互动中得以实现，也在互动中获得一次次的再创造。

Richi Owaki 和 Yamaguchi Center for Arts and Media 创作的 *The Other in You* 结合了 VR 和其他技术，创造了一种仿佛观众和表演者一起在舞台上的效果，如图 6-29。使用传感技术扫描并输入计算机的参观者的身体会作为作品的一部分实时出现，从而形成一种参观者在观看舞蹈表演时从"第三人称"的角度观察自己的环境。

图 6-28　*Conspiracy：Conjoining the Virtual*

图 6-29　*The Other in You*

6.4　VR 其他感知体验技术的功能美

虽然人类接收到的信息主要通过视觉及听觉手段获取，但是对于人类来说，身体运动及听觉、触觉、嗅觉等多种感知系统对于他们在物理世界中的生存和发展而言，与单一的视觉或听觉同样的重要，都是他们认识世界和改造世界的重要依托，同时也是构成他们在虚拟现实环境中审美体验的重要维度。

6.4.1　深度沉浸：增强虚拟中身体运动对临境感审美体验的强化

运动是用户与虚拟环境交互的重要手段，它可以帮助用户感知及探索虚拟空间，而触觉、嗅觉等感知系统则可以带给用户对虚拟物体更为真切的感受。因此，在 VR 环境中，对运动信息及多种感知系统的调动，对于用户的沉浸感的提升乃至临境感的体验而言，有着重要的作用。

1）手眼协同——对"触手可及"的虚拟环境自发的审美探索

随着人机交互技术深入研究，用户受到传统交互设备，如头盔、鼠标等时常受到设备故障等因素影响，对自身身体的利用与日俱增。目前增强现实人手交互设计越来越引起研究者的重视，它主要包括手势识别和手指互动。

2）手指交互——解放双手带来的便捷美

在虚拟环境中，除了使用控制器对虚拟物体进行操控之外，借助专门的传感器，也可以允许用户直接用手指作为控制器，从而摆脱了需要手持实际物品形态的控制器带来的不便，使用户可以更为自由地沉浸于虚拟世界之中。

LeapMotion 是一种为手指互动而产生的传感器，它能够精确捕捉细微到 0.01 毫米的手指运动，为基于手指的交互带来逼真生动的体验，如图 6-30。

图 6-30　LeapMotion

3）手势识别：将自然动作功能化

手势识别是目前增强现实系统人手交互事件中最常见的交互事件。手势识别是指计算机将手势识别模块送来的手势特征向量与系统的手势图像样本数据库进行比较，然后根据比较的结果来执行相关的功能模块，从而实现系统的交互训练[114]。通过手势识别可以实时自然地对虚拟物体进行变换，将用户的手势动作转换为交互指令而无须借助外部设备，因此受到用户的喜爱。

手势识别首先获取手势的相关特征参数，将这些参数建模并加以定义，然后计算机通过对用户的手势与周围环境区分并识别，最后通过用户手势变化获取变化坐标系参数的变化并与之前定义的参数匹配，从而判断出手势变化，实现对用户与虚拟物体的人机交互。动态手势识别是指将手势运动的轨迹位置变化视为从一个状态到另一个状态转变，根据图像的时序计算机对用户手势进行判断、匹配。

4）动作捕捉：将整个身体输入虚拟世界

动作捕捉技术则是将系列的传感器绑在表演者身体的各个部位，通过记录传感器空间位置的变化来捕获运动信息，最新的动作捕捉技术甚至可以直接通过三个角度的摄像机对演员拍摄后进行数据分析，从而直接获取三维的运动信息。与影视特效中应用运动捕捉系统不一样的是，在虚拟现实环境中，动作捕捉的目的在于将用户的身体运动输入到虚拟环境中并且直接反馈给用户的视听觉系统，使得身体的动觉感受与视听觉感知协同一致，获取更具沉浸感的体验。

Simon G Penny 的作品《痕迹》（*Traces*）[115] 中，在 CVAE 空间中参与者的动作被捕捉下来用于控制虚拟空间里的人物造型，用户可以通过这些虚拟人物进行相互的交流，如图 6-31。

图 6-31　《痕迹》

专业的高精度动作捕捉设备非常昂贵，同时对于虚拟现实应用而言，也不需要太高的精度，目前微软的 Kinect、华硕的 Xtion、英特尔的 RealSense 等传感器，都可以提供对身体动作信息的捕捉，并且价格也都比较适中，能够为虚拟现实环境下基于动作的互动提供支持。

5）全身投入：运动之美的再现

运动是人类探索、感知和体验世界的重要手段，也是人们与虚拟现实世界交互的最为自然的方式，但是人类的体验虚拟现实环境的时候，视觉系统可以完全沉浸于虚拟环境的同时，身体却存在于现实世界之中，这样就导致在虚拟现实世界中要想如同在真实世界中一样自由运动就需要解决诸多技术问题。与此同时，在虚拟现实世界中，人们还有可能体验只有在神话或科幻场景中才有的特殊运动形式，如飞行等。

但是在 VR 环境下模拟真实的运动面临许多问题，最直接的就是，运动会带来位移，这会给物理运动场所带来麻烦，一些技术应运而生，通过技术手段抵消运动位移，使用户可以持续运动。

6）释放用户运动自由度的房间式的沉浸感环境：CAVE

多数的桌面型虚拟现实环境仅支持使用鼠标或控制器进行反馈的输入，而头戴式 HMD 多数也只支持头部转动的感知，这给沉浸感体验带来了很大的局限性，允许用户进行尽可能高自由度的运动就成为虚拟环境动觉功能的重要部分。

由 Illinios 大学的 Carolina Cruz-Neira、Dan Sandin、Tom DeFanti 等人制作的 CAVE（Cave Automatic Virtual Environment）装置最初于 1992 年在 SIGGRAPH '92 Conference 上展示 [116]，这种房间式立体投影系统使用几台投影仪将立方体贴图的五个面投影到一个立方体环境的墙面上，而用户则站在这个立方体环境内部，通过与系统的交互，可以动态地更新立方体环境墙面上的贴图，从而产生一种实境漫游的虚拟体验，如图 6-32。

图 6-32　CAVE

而如今，基于简化版 CAVE 特征的 VR 展厅已经开始大行其道，这种展厅一般只使用观众周围的三面墙和地面，甚至只使用三面墙来提供沉浸感展示，这种环境虽然一般不提供交互体验，但是却可以允许多人同时体验，并且可以在其中进行有限的活动。

7）从 VR 跑步机到跑步球：运动自由度的功能拓展

CAVE 以及类似于 HTC VIVE 的设备，都可以允许用户在一定范围内进行相对自由的运动，但是这个范围是十分有限的，在这个有限的范围内，运动的自由度受到极大的局限，难以满足人的运动天性，如果进一步释放运动的自由度，无疑能够为用户的沉浸感审美带来更深入的体验。

VR 跑步机让用户穿上特殊的鞋，这种鞋会在跑步的底座上做反向滑动，通过类似于滑冰的方式使得用户可以持续运动，如图 6-33。但是这类技术的一个缺点是"行走"或"跑步"的体验与真实情况有一些差异，更像是在滑行，并不是非常自然的行走的感受。

图 6-33　VR 跑步机

为了带来更加逼真的运动体验，VirtuSphere[117] 独辟蹊径地将用户的运动置入一个可以与用户运动方向反向运动的球内，用户的走跑爬跳等运动与球的反向旋转结合之后，装置不发生位移，从而只需要很小的空间就可以实现很高自由度的运动，使用户获得淋漓尽致的运动感受，用户会觉得自己跑了非常遥远距离的感觉——但他实际上还是待在老地方，如图 6-34。尤其在虚拟现实游戏中，玩家可以摸爬滚打，采用各种姿势和动作全身心地投入，可以获取高度逼真的沉浸感审美体验，这样的环境里，视听觉、动觉得到了最大限度的满足。唯一的问题是，在这样的环境里体验似乎会比坐在计算机前更容易疲劳，但如果疲劳也能够强化真实感体验的话，这何尝又不是一种优点呢。

8）重定向的行走

上述技术可以为 VR 环境下的持续行走提供了一种可行的方案，但是与人在真实环境中的运动仍然存在一定的差异，并且需要借助较为昂贵的技术设备。

另外一种可以实现持续运动的技术则是重定向行走[118]。这种技术来源于人类感知系统的一种特点：当我们蒙着眼睛走路的时候，我们以为走的是直线，但实际的轨迹却是曲线或者圆。这本是一种缺陷，但是在虚拟现实环境里却可以被利用起来产生实际价值，就是可以在有限的空间里为人们在虚拟环境中的运动提供尽可能大的自由度。通过对用户所看到的虚拟环境进行逐步的偏差诱导，可以使用户对空间的感受发生偏差，进而可以引导用户在弯曲的或者圆弧形的行走轨迹上感到在各种方向上行走的效果，如图 6-35 为 Adobe 和 Invidia 的研究者实现的重定向行走技术[119]。

图 6-34　可以进行全方位运动的虚拟实境 VirtuSphere　　　图 6-35　重定向行走

重定向行走的技术目前仍然有较大的改进空间，并且处于被研究探索之中，但是它能够在有限的空间里为用户带来较高自由度的行走体验，因此在 VR 的运动体验方面无疑是一种非常便利和经济，同时也极具美感的技术。

9）运动维度的拓展——VR 运动功能美维度的拓展

如果说行走和跑、跳等运动方式是人类习以为常的运动的话，那么一些特殊情境下的运动无疑更能为用户带来新奇的体验感，而且这种体验感似乎更具艺术体验的特质。

Tzu-Pei Grace Chen 等人开发的 Swimming across the Pacific[120] 使得用户无须下水即可体验游泳的感受，穿上数据衣服被吊起来之后，其 VR 头显里会呈现出在太平洋中游泳的画面，使得用户可以身临其境地感受游戏的乐趣，如图 6-36。

2003 年，电子艺术节 Ars Electronica 上的飞行机器将飞翔的体验带给用户，使得人们可以像鸟一样感受到在天空中翱翔的快感，如图 6-37。

图 6-36 Swimming across the Pacific

图 6-37 飞翔机器

6.4.2 身临其境：多感知对审美体验的维度拓展

运动是对身体动作的调动，使得用户可以全身心投入到 VR 环境中，而人类除了运动之外，他们的感知体验仍然存在着诸多方面，多种感知系统的调动才能够为用户提供全身心的沉浸感与临境感体验。

1）视觉 - 运动感知协同

目前 VR 体验中一个非常普遍的问题是晕动症，当人们对画面运动的感受与身体对实际运动的感受存在不一致的时候，就容易产生眩晕感 [121]。这是由于人类对画面运动的感知主要来自于视觉系统，对身体运动的感知则主要来自于内耳中的前庭系统，前庭系统主要由椭圆囊、球囊和三个半规管组成，其中半规管中的液体会受运动及加速度的影响而运动，如图 6-38，之后其中的绒毛就会感知到液体的运动，从而产生运动信号并传递给大脑，而由于上半规管、后半规管与水平半规管，它们之间相互垂直，因此这个精密的结构就可以感受各个方向的运动和旋转，因此人类对任一方向的旋转和运动都易觉察到 [122]。人的各种感受器官是高度协作的，正常情况下，当人完成某种动作的时候，眼睛和内耳前庭系统会分别向大脑发送运动感知的图像信号和位置信号，两种信号被大脑接收后进行整合协同出来，产生对位置变换的正确理解。在许多 VR 游戏中，画面给人传递了运动信息，而内耳则没有侦测到与之匹配的位置运动，这时候就会发生眩晕，严重的时候甚至会像晕车一样恶心呕吐 [123]。

基于人的这种视觉－运动感知协同特点，为了避免视觉与前庭对运动感知不一致导致的眩晕，VR 内容的画面运动感应该尽量与人实际感受到的运动一致，如果 VR 内容是为坐在静止座椅上的观众设计，那么应尽量避免激励运动的画面。因为这会导致运动感知一致性受到破坏，进而产生晕动症。例如，

笔者曾经体验过一款 Oculus 平台下的 VR 游戏 *InCell*，这款游戏模拟了人们沿着人体内的血管高速行驶的效果，如图 6-39，虽然静止状态下立体效果非常惊艳，但是画面一直是运动的，而用户实际上就是坐在普通的座位上，于是很快就会产生强烈的眩晕感。

图 6-38　前庭系统

图 6-39　*InCell*

即便是一些可以摇晃的座舱式设计的 VR 体验装置，其座舱本身往往也不能提供运动本身的速度感、加速动感，因此虽然有拟真的环境，但是仍然容易导致眩晕。而在迪斯尼和环球影城等娱乐场所出现的一些 VR 过山车项目则努力将视觉运动与实际运动协调起来，给用户带来更舒适逼真的沉浸感及临境感体验（当然对于本来就恐惧过山车的人来说自然也谈不上舒适了）。

2）听觉感知：从立体声到 VR 空间里的 3D 声音

如果浸没在一个虚拟场景中尤其是三维游戏中，当我们听到枪声的时候就期望可以准确判断其声音发出的位置，但是普通的立体声仅仅可以让我们识别其左右方向，无法带来方位感的准确判断。

3D 声音是虚拟现实里一项重要的分支技术，它在虚拟环境中的应用可以允许用户实时感知虚拟世界中声源的位置，虚拟现实环境中，声源可以被放置在用户的上方、后方、前方、左方及右方等位置，而用户所听到的声音则是虚拟环境经过物理仿真计算之后得到的，3D 声音的使用，可以极大地增强用户在虚拟环境中对虚拟物体方位的判断。HRTF（Head Related Transfer Function）是为了实现 3D 声音体验而提出的一种音效定位算法，它可以基于人头部拾音的模型和原理，计算出人耳在虚拟场景中应该听到的声音，使得用户可以借助立体声耳机体验虚拟世界中的 3D 声音，并且获得如同在真实环境中一样的效果。

目前大多数关于虚拟现实用户体验的研究都集中关注在视觉系统上，很少有研究关注虚拟现实环境中的 3D 音乐，但实际上虚拟环境中声音的作用至关重要。

美国加州大学圣巴巴拉分校曾经建立了一个大型球形空间 Allosphere，允许用户在这个真实空间里完全沉浸式地体验 3D 音乐[124]，但它是一种独特的科学仪器，不适合普通听众。而一些研究则尝试允许用户与 3D 音乐系统交互，以体验来自虚拟现实系统中多个方向的沉浸式音频[125]。

目前业界对 3D 声音技术已经有较多探索和研发，不少技术公司还提供了软件和硬件来创建和体验虚拟空间中的 3D 声音，如 Realspace 3D 和 Oculus 等。

3）力反馈：与虚拟环境的强相互作用

运动与力密不可分，力反馈是虚拟现实运动体验的一个重要维度，能够让用户以力量的方式与虚拟环境发生深刻的互动，对于沉浸感体验有着重要的审美支撑作用。

Gerfried Stocker、Volker Christian、Joachim Smetschka、Gerald Schröcker、Werner Pötzelberger、Christopher Lindinger、Werner Stadler、Peter Higgins 等人合作完成的《拔河》[126]是一个互动装置，当你在这个装置的大屏幕前拿起绳子的时候，屏幕里就会出现一个虚拟的力士与你较劲，如图 6-40，当你用力拉绳子的时候，"她"也会用力拉，要想赢了"她"可不是一件容易的事情。

<p align="center">图 6-40　《拔河》</p>

庄子曾说"无听之以耳，而听之以心，无听之以心，而听之以气"，将审美体验分为三种层次：感官体验层次的"听之以耳"，精神体验层次的"听之以心"，以及感性体验层面的"听之以气"[127]。虚拟现实体验技术为人类的感知系统带来的多种感知体验，作为一类新颖的体验技术，与传统媒体相比较已经有极大的差别，并且带来完全不一样的审美体验，从现象美学的角度看已经拥有诸多美学特质。虚拟现实开辟了人类的新一维生存空间，提供了新的生存方式，它具有的媒介功能、去蔽功能、虚拟性、互动性、沉浸性、超越性，与艺术实践活动中展现的艺术特性相融通，彰显出技术与艺术的本质同一性[128]。曾经担任国际美学学会主席的知名研究者 Jos de Mul 就认为虚拟现实技术本身就是一种艺术。从物质角度来讲，虚拟现实的体验本身仍然停留在感官体验的层面，虽然这种体验已经非常具有美感。但是艺术作品更应该是精神产品而非技术产品，而与技术美相区别的艺术美也应该来自作为精神产品的艺术创作，需要人们从精神体验的层次去用心感受。而作为一种技术与艺术高度融合的创作，虚拟现实艺术不仅仅是一次精神创作，它是艺术想象力对技术的创新，也是新技术对艺术形态的塑造，优秀的虚拟现实艺术作品能够从感官和精神两个层面共同打动人，使之获取一种全新的感性体验。

具有不同审美水准及审美诉求的虚拟现实的创作者，能够创造出可以带给人们不同层次审美体验的内容，而能够带来从感官到精神到感性的深层次艺术体验 VR 内容，就可以算是虚拟现实艺术作品。作为虚拟现实艺术作品的审美过程来说，人们首先获得的是前所未有的各种感官体验，这些感官体验带来的激情和愉悦直接推动着艺术体验中的审美快感的产生，并且使得审美信息在主体和客体之间流动和互化，进而形成审美直觉和感悟。

由于虚拟现实感官体验的多元化，它为艺术的创造带来了多元化的形态空间，技术美与艺术想象的交织，使得虚拟现实艺术形态充满了创新和发展的可能性。曾经担任过美国《美学与艺术 批评杂志》主编的托马斯·门罗（T.Munro）在其重要论著《走向科学的美学》中，将艺术作为美学的生长点，将"作为美学分支的艺术形态学"作为第五篇的标题，可见艺术形态学在美学中的重要地位。

6.5　建构主义美学视野下 VR 对传统艺术审美的拓展

虚拟现实艺术作品与传统艺术有很大的不同，在审美创作以及审美欣赏两个方面，都有着全新的特征。传统审美的范式已经影响了人类上千年，对人类的审美产生了根深蒂固的影响，虚拟现实艺术虽然具有全新的形态特征，但是在审美诉求上仍然不可能脱离传统审美的影响，它的产生和发展更多的时候是对既有审美范式的继承和重构，并且在此基础上实现创造与超越。

因此，绘画、音乐、电影等与虚拟现实的视觉、听觉体验特征有着融合可能性的传统艺术审美，与虚拟现实审美体验的重构有着密切的关联。传统艺术中的审美元素在 VR 环境下可以被重组及重构，在传承传统形式及意韵的同时，以全新的结构呈现给观众，并且带来新的审美维度。

6.5.1 视觉艺术审美在虚拟空间里的延续与发展

1）模拟重建对传统名作的审美延伸

对经典绘画作品进行三维重构，是人们对传统艺术审美追求深化的直接体现，并且也出现了大量此类的创作，故宫博物院与凤凰卫视合作创作的《清明上河图3.0》可以允许观众进入到清明上河图的VR场景中，去观看这幅传世名作中大运河两岸的人文风貌。

而一些研究者还提出了一种从单一静态图片产生虚拟场景的技术，即画中游（Tour into a picture）[129]技术。这种技术只使用一张照片来建构出3D场景，它利用一种叫作"蜘蛛网"的图形界面以及消失点的设定，简易且快速地建构一个几何模型，来重现图片中的三维空间，如图6-41。图片中的元素则会被分解到不同的层次进行三维透视变换，与此同时，场景摄像机的运动也造成了背景图像被拉近拉远的效果，这样一来就实现了在由照片或绘画作品构成的虚拟场景中漫游的效果。

图6-41　Tour into a picture

2）对传统名作的审美再创造

清明上河图体现了一种平面的全景效果，而借助于等距圆柱贴图与立方体贴图的转换与拼接技术，还可以将传统的绘画作品处理成为一个虚拟的三维绘画空间，使得观众可以置身艺术作品内部，可以观看它的上、下、左、右、前、后各个角落，并且与之互动，从而产生一种完全沉浸于达利绘画世界中的体验。笔者创作的《达利空间》[130]将达利的作品处理到一个虚拟的三维空间中，如图6-42。更重要的是，这个作品的素材还可以用于搭建CAVE环境或者由于球幕电影，图6-43是该该作品互动浏览过程中的屏幕截图。

图6-42　《达利空间》等距圆柱图

图6-43　《达利空间》截图

3）脱胎换骨：VR 互动绘画对审美空间的拓展

传统绘画与虚拟现实环境还有些什么交融的可能性？笔者就此继续展开探索，使用达利的绝大部分超现实艺术作品进行加工合成，经过一个多月的时间，基于指数变形网格对绘画中的超现实元素进行空间融合，得到了一个有 25 个层级虚拟环境作品 *Dali Atomatica*[131]，标题名称来自达利作品 *Rita Atomatica*（《原子的丽达》），即将达利的作品解构为 "原子" 再重构。这个作品基本上完全地将达利画面中的超现实符号都提取出来，重构了一个动态的、更加超现实的互动式绘画世界，这使得达利近百年来已被大众熟悉得不能再熟悉的超现实主义绘画作品重新焕发出了奇异的趣味，如图 6-44。

图 6-44　*Dali Atomatica*

而这个作品的意义还在于，它为基于绘画的互动场景构建提出了一种全新的技术形态，也为绘画的体验带来了高潮迭起的审美刺激。

6.5.2　听觉审美在虚拟空间里的延续与发展

自从康德以来，音乐一直被认为是一种时间的艺术，但实际上声音作为音乐的物理本质，它同时具有诸多空间属性，但是受到地球重力的约束以及传统演奏环境的局限性，实际音乐演奏中的各种乐器难以在空中进行自由的布局。

虽然目前的技术和研究集中于向用户提供交互式和沉浸式 3D 音乐体验，然而交响乐作为一种经典的音乐形态，目前仍然没有技术允许观众在 3D 虚拟空间中交互地体验沉浸式交响乐。

传统的交响乐具有如图 6-45 所示的 3D 特性的乐器布置。但是在传统的交响乐中，所有的乐器都布置在舞台上，所有的观众总是坐在乐队的前面。

图 6-45　传统交响乐中乐器的布置

交响乐中伴随着声乐或器乐的合奏，在音乐的呈现形态上具有空间特色。如果交响乐中的所有乐器都围绕观众布置，会是什么样的体验呢？我们可以轻松地想象这种情况，它肯定是一个超凡的沉浸式音乐体验。但实际上，受到诸多因素的限制，交响乐中的所有乐器几乎不可能围绕观众，或者说实现这种配置是非常昂贵的。

基于这种构想，笔者开发了一种新型的技术交互式 3D 交响乐 [132]。通过将虚拟乐器放置在虚拟现实空间中，允许用户可以虚拟地改变球体上乐器的位置，甚至可以定义自己的乐器，以播放交互式 3D 交响乐，获得了具有高度空间互动感受的音乐体验，从而将传统交响乐变成了虚拟现实空间中的交互式 3D 交响乐。

在这个 VR 环境的设计中，用户置于一个虚拟球体的中心，虚拟乐器围绕用户，被放置在虚拟现实空间中这个球体内，如图 6-46。

图 6-46　VR 交响乐的虚拟环境

Unity 3D 技术被用于构建 3D 交响乐环境，为了在 VR 空间中放置具有 3D 属性的音频元素，3D 声音插件 Realspace 3D 将被用在 Unity 3D 中，以支持在虚拟现实空间中布置 3D 音频然后播放，以将结果输出到基于 HRTF 个性化设置的耳机或 Oculus。通过使用 Realspace 3D，我们可以直接使用其 3D 音频算法，并更多地关注交互式 3D 交响乐的形态创新。

然后交响乐中不同乐器的乐谱被分解出来，通过不同乐器的音效库将不同乐器的乐谱合成为单独的音乐剪辑，放置在 VR 球体内，成为单独的音乐元素。

用户可以选择某些虚拟乐器并将其移动到另一个位置，也可以旋转 3D 交响乐的整个空间，实现乐器相对于用户耳朵角度及远近的变换。

如果我们使用 a、b、c、d、e、f …表示虚拟乐器与用户耳平面的角度，A、B、C、D、E、F …表示声音强度，则最终到达耳朵中心点的声音会是

$$A \times \sin a + B \times \sin b + C \times \sin c + D \times \sin d + E \times \sin e + F \times \sin f + \cdots$$

然后通过 HRTF 方法和算法，可以计算和输出 3D 声音。

这个 3D 交响乐技术可以将传统交响乐变成交互式和沉浸式 3D 环绕音乐，从而为用户带来全新的沉浸式音乐体验，也实现了对音乐艺术形态的创新。

6.6　VR 环境下直觉主义美学的意向化表现

与中国古代哲学家庄子天人合一的思想类似的是，直觉主义美学的哲学基础生命哲学认为，唯有直觉的内心体验才能把握生命的存在，并且使主体和审美客体合而为一 [133]。艺术是一种直觉，艺术家的心灵在于能以直觉超越理性 [134]。VR 环境的一个重要特征就是可以充分地调动用户的各种感知系统，使得用户可以以更加直觉化的方式与虚拟环境进行互动。而且 VR 环境对用户直觉的调动是超越了任

何已有艺术形态的，人们的任何一种感觉器官和任何一种感知系统都可以成为 VR 交互的依据，综合性地为 VR 意向化的审美体验带来更多的维度和可能。

6.6.1　基于直觉互动的沉浸式审美

1）基于身体直觉的审美互动

Char Davies 的虚拟现实艺术作品 *Osmose*[135] 是一个沉浸式的互动虚拟环境。用户戴上头戴式 VR 显示器之后，它没有采用跟踪球、控制杆、数字手套等互动设备，而是设计了一种以身体为中心，依靠直觉和本能的互动系统，用户可以通过身体平衡及呼吸来与作品互动，这个作品里，用户的身体与写意化表现风景、空间与时间梦幻般地融为一体，如图 6-47。

在多数虚拟现实系统依赖于数据手套、头显、手柄等各种控制器来实现互动的环境中，数据手套这样的设备虽然精确并且能够带来良好的互动反馈，但是会极大地破坏视觉系统处于一个写意空间的审美体验，并且这些设备会显得与这个空间格格不入，呼吸和身体平衡这样的高度直觉化的方式无疑更加和谐及优美。

2）基于动作直觉的 VR 空间里的虚拟乐器交互

东京早稻田大学开发的 Musical Virtual Space[136] 允许用户戴上数据手套，凭直觉进行虚拟乐器的选择及演奏，如当用户做出演奏钢琴手势的时候，系统就会打开一个虚拟的钢琴，然后将用户的手势动作映射之后与虚拟的琴键交互。除了钢琴外，用户还可以选择各种不同的乐器进行演奏。

6.6.2　基于思想直觉的抽象及隐喻性空间的审美意向化

1）抽象 VR 空间

Michael Scroggins 和 Stewart Dickson 的作品 *Topological Slide* 中，用户被置身于由数学拓扑曲面构成的空间之内，使得用户可以去探索一些纯粹由数学方程构建起来的抽象空间，他们还为体验者提供了一个可以带来动态感受的滑板，用户在其中，抽象的曲面变成了具体和实际的，并且可以通过视觉和身体去感受的事物，如图 6-48。

图 6-47　*Osmose*

图 6-48　*Topological Slide*

2）隐喻性 VR 空间

虚拟现实空间对于审美创造而言的一个重要特征在于，创作者可以获得极大的自由度，而不必拘谨于现实的物理世界的束缚。因此，在虚拟世界的创造过程中，除了重构传统艺术元素以获取审美体验外，创造出全新的形态空间更是开放性及多元化的。

而在虚拟空间中，充满幻想的隐喻性的视觉元素无疑更加能够为直接地向用户传达审美客体蕴含的信息，而这种象征性元素的凝练、简洁、抽象特质又往往能够"描绘出你所要表达的感觉和事物的

确切的曲线"，并使用户的思想"瞬息间呈现出的一个理性和感情的复合体"[137]，从而带来意向化的审美体验。

在艺术家 Jeffrey Shaw 和 Dirk Groeneveld 营造的《可读的城市》（*The Legible City*）[138] 中，作者以文字和句子代替城市中真实的建筑，制作出 3D 的城市景象，包括街景、街道转弯、标志等，纽约市是以名人所说与城市相关的句子建构，而阿姆斯特丹则是以该城市的历史为主。观众通过踩动脚踏车的踏板在虚拟场景中前进，通过车把手的旋转来改变漫游的方向，实现在虚拟城市中的游走与阅读，如图 6-49。

图 6-49　《可读的城市》

6.6.3　直接化及直觉化表达的 VR 绘画

在各种传统的视觉艺术形态中，受到实现手段的制约画家，创作的造型需要具体透视转换或投影映射的方式，将他们对真实空间造型的理解呈现在 2D 的画布上，雕塑家可以直接对真三维的材料进行操控，但是仍然受到物理规律及材料性能的约束，种种约束使得传统艺术家们的直觉难以痛快淋漓地进行发挥。

VR 绘画技术则极大地解放了艺术家的直觉系统，他们可以将自己沉浸到作品的内部，无拘无束地描绘各种在现实世界中难以描绘的想象，可以像绘画一样使用风格丰富多样的笔刷，但却是在真三维的物理空间中作画，也可以像雕塑创作一样精心雕琢空间造型，却不受任何来自现实世界物理规则的约束，艺术家的直觉得到了最大限度的解放。

HTC Vivie 平台下的 Tilt Brush 和 Oculus 平台下的 Quill 等，作为 VR 绘画的典型工具，创造出一种直觉导向的新型艺术形态，如图 6-50。

图 6-50　Tilt Brush

6.7 后结构主义美学视角下 VR 电影的审美变革

6.7.1 VR 电影：从结构主义到后结构主义

在《叙事作品的结构分析导论》[139] 中，法国作家和文学评论家罗兰·巴特（Roland Barthes）认为，叙事性的结构存在于所有的叙事作品中，他所倡导的结构主义叙事学方法论认为，应该通过建立某种叙事语言，来对叙事作品的深层结构规则进行探索[140]。

在 VR 电影沉浸感与多视角的特性之下，VR 电影的叙事特征与传统电影相比较也发生了极大的变化，电影审美中传统主客体之间的关系也因为互动体验的介入受到颠覆，文学及电影中传统的叙事性开始解构，并且引发审美的变迁。

后结构主义美学不承认语言文学的结构，主张超越结构主义。而这种主张正好与 VR 电影对叙事性的解构不谋而合。

1）VR 电影：从观众到叙事主体的审美主客体角色转换

电影是现有各种艺术形态中与 VR 有着最多结合点的一种，尤其是立体电影、全景电影和球幕电影，其实本身就是虚拟现实视觉沉浸感体验的重要尝试。而在数字化全景及立体影像技术普及之后，电影更是得以与虚拟现实技术有了更多的交集。2015 年，谷歌推出移动端虚拟现实电影体验 App——GoogleSpotlight Stories，其中的多部 VR 影片对虚拟现实电影的可能性进行了深入的探索，我们会发现，VR 电影中的角色已经开始发生转换。

2）视线注视与叙事的互动

传统电影中，叙事是无视观众存在一切按计划进行的，当电影的叙事与 VR 结合时会产生一个矛盾：VR 电影是多视角并存的，观众的视线极有可能会偏离叙事的主体，而被环境中不相关的细节所吸引，这样一来如果叙事还按传统电影的进度展开的话，观众就会丢失叙事环节。

在 GoogleSpotlight Stories 的作品 *Duet, 2015* 中，电影仍然是有预设的叙事情节的，只是如果观众的视线（即他通过移动端陀螺仪对 VR 场景进行视角选取所看到的角落，具体来说也就是屏幕画面）偏离了叙事主体的时候，影片的叙事就会停顿下来"等待"观众，并且通过蝴蝶试图把观众视线引导回叙事主体的位置。在这个案例中，观众的视线参与和影响了叙事的进度，视线"参与了叙事的进程，因为它打破了传统叙事影片那条确定无疑的时间线"[141]。

3）故事叙述到故事发现

VR 电影所具有的互动特征在一定程度上解构了它的叙事性，并且同时为之带来了叙事过程中探索性的元素，使得电影的故事叙述转换为故事的发现。

在 Google Spotlight Stories 的 VR 电影作品 *A Buggy Night, 2015* 中，观众需要通过视线焦点去消灭小虫子，只有把影片中所有的 5 个虫子都消灭了叙事才结束，在这个作品中观众已经成为叙事的主体[142]，并且使得这个 VR 影片已经具有更多游戏的特质。

6.7.2 VR 电影对接受美学的重构

在传统文学或电影的审美接受过程中，创作者总会试图让读者或观众沉浸于他所创作的作品之中并且接受它和欣赏它，而在这个过程中读者和作者之间往往也会产生很多互动。

沉浸式与交互体验在 VR 电影的体验过程中赋予了观众更多的权利和自由度，极大地拓展了影片的开放性，针对同一个作品，不同的观众有可能接受到完全不同的形态，或者说，观众的接受环节被纳入了作品的创作之中[143]。这些都推动着接受美学往新的维度发展，并不断拓宽其内涵。

6.8 增强现实艺术：虚拟与现实的叠加

增强现实是虚拟现实技术的延伸，是通过计算机技术，将虚拟的信息应用到真实的世界，真实的环境和虚拟的物体实时地叠加到同一个画面或同一空间的一种技术，如图 6-51。该技术对真实世界起到扩张和补充的作用（而不是完全替代真实世界），从而加强用户对现实世界的认知感。

增强现实技术具有三维注册、虚实结合、实时交互的重要特点。其中三维注册是增强现实最基础的技术，通过三维注册，虚拟物体可以无缝地匹配及融合到物理空间的特定位置，进而实现虚实融合与实时交互。用于三维注册的信息可以是平面图片，也可以是三维空间信息、地理位置信息等。

6.8.1 城市景观与文化的虚实融合

在佐治亚理工学院增强现实实验室为亚特兰大市制作的关于城市文化的增强现实系统《城市传奇》中，在历史名人马丁·路德金曾经活动过的建筑遗迹的位置上，系统的设计者通过基于地理位置的增强现实将该建筑物的历史画面叠加在现实记录的全景画面之上，如图 6-52，让人仿佛穿越了时空，看到同一位置多年前的景象。

图 6-51　增强现实互动过程

图 6-52　城市传奇

而由 ART+COM 开发的 Timescope 则形似望远镜，向人们展示了一个非常不同的城市，将望远镜指向不同的方向，用户会看到巴黎这个城市在 17 世纪时候的建筑和为马车而不是轿车建造的街道，如图 6-53。为了给这个系统开发与现实环境匹配的反映历史情况的 360°动画视频，Timescope 团队咨询了历史学家，以使其尽可能准确。

自古以来，旅行者和游客都试图在他们去过的地方留下他们的印记。然而，在历史地标上雕刻或书写可能会对这些地点造成不可逆转的损害。而在由 Erik Šimer、Matjaž Kljun、Klen Čopil Pucihar 开发的城市数字涂鸦系统中 [144]，用户可以选择一个城市建筑物，将 3D 网格映射在上面以建立一个 2D平面，然后用户可以在这个平面上进行数字化涂鸦，之后涂鸦的内容可以通过移动增强现实程序保存和再现，如图 6-54。

图 6-53　Timescope

图 6-54　城市数字涂鸦系统

6.8.2　反其道而行之：减弱现实

增强现实强调在现实环境的基础上增加虚拟物体，但增加并不总是意味着美好，有时候反而需要从现实环境中模拟将某些"杂质"消除掉或者"透过"真实物体看到环境本来的效果。

1990 年，Mann 提出了减弱现实（Diminished Reality，DR）的概念，开始了这一技术形态的研究，如图 6-55。Mann 的研究展示了在场景 a 之上，通过增强现实增加一个虚拟的花瓶 b，以及通过减弱现实将场景中桌子移除之后环境的效果 c。

图 6-55　Diminished Reality

6.8.3　在现实的空间里遭遇虚拟事物

MobZombies[145] 是由 William Carter、Todd Furmanski、Kurt MacDonald、Tripp Millican 以及 Aaron Meyers 等人创作的一款僵尸躲避游戏，玩家的动作控制游戏空间中的化身，通过实际奔跑来逃离虚拟僵尸，如图 6-56。游戏的目标很简单：当一大群不死生物慢慢向你移动时保持活力；你活着的时间越长，出现的僵尸就越多，他们跟踪你的能力就越强。在游戏的移动方面，玩家必须在物理世界中导航以控制他们的化身。

图 6-56　*MobZombies*

6.8.4　通过真实的道具与虚拟人物互动

东京技术研究所的 Aoki Takafumi 开发的 Kobito[146] 是一种小型的、类似人的虚拟生物，它们虽然存在于真实世界中，但人们无法直接用肉眼看到，而只能通过一种叫作 Kobito Window 的增强现实屏幕来观察它们的活动。人们也不能直接触摸 Kobito，但可以通过真实的物体与它们互动。例如，Kobito 可以在桌子上推拉一个真正的茶壶，如图 6-57。如果你用力推 Kobito，那么它们会后退，有时还会倒下。

在这个游戏中，虚构的生物可以与现实世界互动。它们移动真实物体，人们通过真实物体与它们互动，真实物体作为一种触觉界面发生作用，如图 6-58。

图 6-57　Kobito

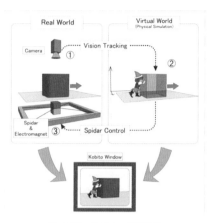

图 6-58　Kobito 原理图

6.8.5　现实体验与虚拟视觉的交融

U-Tsu-Shi-O-Mi[147] 是横滨国立大学的 Michiko Shoji 开发的一个增强现实人形机器人，借助配备传感器的头戴式显示器，一个漂亮的女孩被映射并且与绿色的机器人匹配，一个与机器人动作同步移动的虚拟 3D 化身被映射到机器人的绿色布料皮肤上，用户可以触摸和感受它，它会伸出手与观众握手，让人信以为真，如图 6-59。

图 6-59　增强现实的机器美女

6.8.6　基于现实空间的多人虚拟互动

Shunichi Kasahara、Valentin Heun、Austin S. Lee、Hiroshi Ishii 等人开发创作的 Second Surface[148] 是一个基于增强现实技术的多用户空间协同系统，作品将现实环境中特定物体的表面作为不同用户进行互动的参照物，采用基于 iPad 的 App 对这些参照物进行识别，并且不同用户可以在 iPad 上进行任意的涂鸦手绘，然后借助服务器将涂鸦的结果虚拟地"存放"叠加到当前参照物所在的空间，当用户使用 iPad 摄像头对着相应参照物的时候，增强现实 App 会连接到服务器上，其他用户在此处绘制的虚拟涂鸦将通过增强现实融合在现实空间画面的相应位置，于是多个不同用户的涂鸦将可以在相同的现实空间中以虚拟的方式进行融合，如图 6-60。

图 6-60　Second Surface

6.9　空间增强现实：空中成像与视频映射

空间增强现实（Spatial Augmented Reality）最早由 O Bimber 和 R Raskar 提出。这种技术旨在为用户提供无须佩戴任何头显设备，直接在现实的物理空间中呈现虚拟影像而获取虚实融合的体验。它已经在娱乐、展示、博物馆、工业和艺术等领域得到了广泛应用。

6.9.1　在物理空间中呈现增强现实影像

1）全息投影膜、透明 OLED 与沙幕

全息投影膜由纳米技术等多种技术生产而成，它呈透明状，但是当有投影光线照射在上面时又能够清晰地呈现投影画面，这些属性使它可以在物理空间中自然地融入虚拟影像，尤其是背景为黑色的画面投射在上面时，由于黑色背景部分没有光线，全息膜仍然保持透明状态，影像内容就像是真实物体一样存在于环境之中。

透明 OLED 与全息投影膜相似，但它是内发光而不是投影，可以为虚实融合带来更高品质的显示效果。

全息投影膜和透明 OLED 常用于室内展示的布置，而在室外空间的大尺寸使用情况下，往往会使用沙幕作为投影幕，这种材料轻质透气，在较暗的环境下不易觉察到其存在，往往用于夜晚场景的虚实融合。

2）虚拟展柜

为了使虚拟影像在现实空间中呈现时不仅仅是一个平面，一种金字塔结构的显示装置 The virtual showcase 于 2003 年由 O Bimber 等研究者提出，在国内它往往被称为"全息金字塔"。

它可以将四个视角拍摄或渲染的画面呈现在四个相互垂直的方向，为用户提供多视角的观察体验，从而产生"真实存在于物体空间"的幻觉。

3）负折射率材料

负折射率材料（Negative Index Materials）最早于 2001 年被研制出来，这是一种基于人工设计的微结构实现的功能材料。它的神奇之处就在于，它能够产生与自然界中普遍存在的折射现象相反角度的折射（参见 3.4.4 节内容）。

6.9.2　视频映射：在任意表面呈现"正常"影像

一般情况下，影像只有投影到与投影机平行的幕布上，才能形成正常的影像画面。

一些研究者通过视频映射手段，检测物理环境的几何特征，进而计算出影像投射需要做的扭曲补偿，最终使得虚拟影像可以无缝及无变形地铺满不平整的表面，使之焕然一新，成为一个新的空间，如图 6-61。

图 6-61　视频映射

Madmapper、Resolume、HeavyM、Arkaos、Scalable Display Technologies、Mapping Matter、TouchDesigner、disguise、Dataton、Lightform 等软件为视频映射艺术的创建与设计提供了大量实用的功能，也使得艺术家无须了解视频映射的相关算法而可以更专注于艺术创作。

通过视频映射，可以检测物体表面的几何特征及基础材质效果，进而计算出新的纹理映射需要做的扭曲及色彩补偿，为物体覆盖全新纹理效果，如图 6-62。

图 6-62　纹理映射

6.9.3　TeamLab 的大型沉浸式艺术空间

日本数字艺术团队 TeamLab 基于视频映射技术，将完整的物理空间当作数字影像的显示屏幕（如整间房屋内部），从而营造出一个完全沉浸式的超大尺寸虚拟影像空间，如图 6-63，为观众带来极致的视觉体验。而人们与虚拟影像之间的互动更是极大地增强了观众对于数字内容的沉浸感体验。

图 6-63　TeamLab 作品

6.9.4　舞台展演空间增强现实

张燕翔等与安徽演艺集团合作，基于戏曲演出场景，通过 UWB 定位、红外定位与无线触发等手段，将演员位置及动作与舞台屏幕上的虚拟特效及虚拟道具进行实时匹配与互动融合，拓展空间增强现实技术的表现形态，为戏曲演出带来全新表现，如图 6-64。

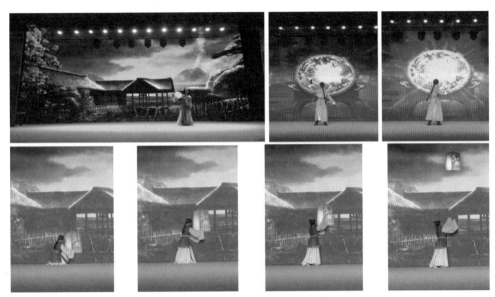

图 6-64　舞台展演空间增强现实

6.10　混合现实：在物理空间中的虚实融合

混合现实（Mixed Reality，MR）是增强现实的进一步拓展，在混合现实中，三维注册和虚实融合发生在物理空间中，真实世界中的事物可以与数字化虚拟物体并存于同一个物理空间并且可以发生实时互动，而增强现实中，许多时候虚实融合是基于二维图片的注册，并且往往通过显示器屏幕呈现融合的效果，具有较大的局限性。

Mixed Reality 一词由 Paul Milgram 等人提出 [149]，他们认为混合现实是真实环境与虚拟环境的融合，它包含增强现实与增强虚拟等形态。

6.10.1　混合现实的基础技术

1）场景深度感知

混合现实技术中一个非常重要的技术就是对现实场景的深度感知，混合现实眼镜都配备有深度摄像头，可以实时检测真实场景的几何特征，从而可以将虚拟物体甚至虚拟环境无缝地融入现实空间之中。

虚拟物体可以放置到现实空间的具体位置，用户戴上 MR 眼镜可以像观察一个真实物体一样围绕着它进行观察以及操控，而且这些虚拟物体可以与现实空间中的真实物体发生遮挡关系。

2）真实感显示：从光波导到光场

实现 MR 能够将虚拟物体叠加在现实空间画面之上，而不是叠加在视频画面上的重要技术基础是一种称为光波导镜片的特殊功能材料。

光波导（Diffractive Waveguide）镜片能够使光波通过内反射在介质里穿行，从而将用于呈现虚拟影像的光导向用户的眼睛，如图 6-65。

图 6-65　光波导原理图

有了它，用户可以在看到现实世界的同时也可以看到直接叠加现实空间基础上的虚拟世界的影像，而 AR 中常见的模式都是视频叠加，用户看到的只是显示器画面。

3）从增强现实到混合现实

增强现实基于视频透视，虚实融合发生在视频画面之上，并且缺乏对环境的感知和输入。而混合现实基于环境感知和光学透视，可以实现虚拟环境与真实环境的无缝融合，二者的差异如图 6-66 所示。

图 6-66　混合现实与增强现实

4）混合现实技术的发展

2013 年，Meta 推出其第一代 AR 头显 Meta 01。

2015 年，微软推出了基于"全息图"的 AR 眼镜 HoloLens。

2018 年，Magic Leap 推出了 AR 眼镜 Magic Leap One。

这些产品不仅可以实现虚实融合，更重要的是它们还可以在任何位置将现实环境与虚拟环境进行无缝融合。

5）MR 的未来显示手段：光场技术

光波导镜片模拟了虚拟物体的空间感及其与真实世界之间的遮挡关系，但是它仍然不是真三维的效果。

光场技术可以模拟人眼观看世界时的光线空间，并且将其进行采集与重组，从而模拟出人眼观看时具有空间深度感的聚焦、移动等效果，进而为用户带来更真实的具有自然景深的观看效果。

6.10.2　MR 内容的叙事设计

MR 技术手段的特殊性，使得其进行叙事设计时，必然带来更多方面的融合和突破，这无形中提高了对 MR 叙事设计的要求。MR 不仅需要设计出不逊色于传统媒体的内容，更需要从体验感、沉浸感、交互感和交流感上满足用户需求，发挥 MR 的技术优势。基于 MR 出版物的叙事，可以主要从四个方面进行设计，即数字化虚拟信息自身、物理空间与虚拟物体的融合、物理空间中用户与虚拟物体之间的交互以及多种类型的用户间协同。

1）MR 中数字化虚拟信息自身的叙事

MR 基础内容的叙事首先是数字化虚拟信息自身的叙事，从形式上看，包括文字、声音、视频、交互式模型及交互式模型动画等元素。这些元素作为承载信息的符号，在各自表达和相互交融中，共

同传递出版物内容信息。

文字既是视觉的延伸，也是文明的萌芽。在多媒介的表达中往往担任着强调和简单解释的作用。声音作为听觉的延伸，以背景音或音效的方式渲染气氛，也以解说的方式介绍内容。视频是听觉、触觉、视觉的综合延伸，结合文字与声音，表达整体设计中的平面动态内容。交互式模型和动画作为 MR 最为重要的叙事媒介，将虚拟物体的结构和功能通过交互式叙事的设计进行展示，并且在此过程中还可结合其他所有元素，在与用户的实时互动中立体化地展示向你物体的各个方面。

数字化虚拟信息自身的叙事设计，需要考虑到文字、声音、视频、交互式模型及动画等各个叙事元素的传播特征来安排承载的信息内容，同时也不能忽视这些元素相互结合后所形成的叙事的可能性，力图从视觉、听觉、触觉等各感官上寻求突破，为用户带来全新体验。

2）物理空间与虚拟物体融合的叙事设计

MR 叙事的一个重要特点是其基于物理空间虚实融合的设计，即传统出版介质及现实空间作为虚拟物体的叙事依存空间。MR 出版物中物理空间与虚拟物体融合的叙事设计，主要基于两个基本特征：其一，虚拟物体与物理空间在真实的三维空间无缝融合；其二，虚拟物体在物理空间具有可精确定位的特点。

在 MR 的空间叙事中，虚拟物体与物理空间能够在三维视觉效果上实现交融。阅读 AR 读物时，借助带有摄像头的电子设备扫描传统出版物介质的标识后，电子设备的屏幕中将同时呈现现实空间及虚拟物体，然而这种同时在场只存在于二维平面中。以 AR 出版物《恐龙世界》为例，读者扫描纸质书中的标识后，手机所拍摄的现实环境中会跳出恐龙的 3D 模型，用户通过手指滑动，可以翻转恐龙模型，从而观察到不同的角度。如果这个出版物融入 MR，那么读者就可以通过佩戴头显，看到三维的恐龙模型出现在自己家中，通过绕着恐龙行走，从而达到切换视角的目的，这与在现实生活中观察真实存在物体的体验感是一样的。

MR 能够实现虚拟物体与现实世界的精确对准，与此同时还可以感知用户位置。通过缩短或拉长与虚拟物体实际定位的距离，能够从视觉效果中看到虚拟物体的细节或是整体。这与在现实生活中观察定点物体的体验感也是一致的。

这种叙事设计从视觉体验的角度，模拟了人眼与现实世界的视觉交互，增强了虚拟物体与现实世界的融合度，极大降低了 AR 的违和感。在设计中，除了利用三维技术和定位技术融合虚拟物体与物理空间外，也需要考虑到虚拟物体本身在颜色、形态、状态等方面的拟真度，以深化用户的沉浸感。

3）在物理空间中用户与虚拟物体（虚拟人物）之间的交互式叙事设计

在物理空间中，通过对交互叙事的设计，触发某种动作、效果，实现用户对虚拟物体的虚拟操控。在自然人机交互中，可以通过虚拟手套等接触式交互工具或者基于深度视频骨架的动作识别，实现感知人类交互意图。出版物内容类型的多样性，使得用户与虚拟物体之间的交互式叙事具有广阔的设计空间。以专业出版为例，在医学类出版中，可以通过 MR 的互动设计实现对 3D 虚拟器官模型进行放大缩小甚至模拟手术，而建筑类出版物则可以通过 MR 设计实现对 3D 虚拟建筑模型高度仿真的拆解和重建等。在进行基于 MR 的交互行为设计时，要在尽力还原现实互动的基础上，增加有利于促进用户理解的更多交互模式。例如，医学类出版物的基本要求是还原真实人体，支持虚拟手术操作，在添加叙事设计时，也应该考虑到人体的复杂性，增加虚拟器官等对象的分层，促进用户的理解。

用户与虚拟物体之间的交互叙事，最终取决于设计思路。如 MR 头显开发商 Magic Leap 与冰岛乐队 Sigur Rós 联手推出了 MR 音乐项目 *Tónandi*，体验者伸手拨弄虚拟的水母状三维模型所组成的"音乐之灵"，波形和音乐随之发生改变。挥动双手，会唤起主唱的声音。在这场音乐演奏的叙事中，用户不再是被动的倾听者，而是可以在现实空间中主动与"音乐之灵"发生互动，从而引发更多的乐声，用户的参与彻底成为叙事的一部分。

而在 Magic Leap 作为技术演示推出的混合现实游戏中，用户可以与一个虚拟人物一起合作去玩一

个游戏，如图 6-67。

图 6-67　Magic Leap 混合现实游戏

4）MR 体验模式下多种类型的用户之间的协同式叙事设计

基于用户自身信息是否对等，用户可以分为信息对等用户和信息不对等用户两种。信息对等用户指用户之间对目标信息的掌握和了解程度相同或相似，如学生与学生之间，信息不对等用户则指用户对目标信息的掌握和了解程度不同，一般该条件下，目标信息掌握较多的用户占领导地位，指导其他目标信息掌握较低的用户，如教师与学生之间。信息对等用户间可以进入同一场景，协同地与同一虚拟物体进行交互。例如，学生均佩戴头显，在教室中围绕同一虚拟建筑模型进行搭建和拆解，实时讨论。而信息不对等用户由于存在教学关系，因此目标信息掌握较多的用户应被赋予更多权限，即对于虚拟物体更多的操作空间。例如，学生在完成搭建或拆解虚拟建筑模型后，教师有权限修改模型构造或变更材料来适当增加难度。

基于用户的时空位置，用户可以分为同一时空在场用户、不同时间在场用户和不同空间在场用户。同一时空在场用户能够进行面对面交流，而不同时间或空间的用户则可以通过全息投影进行协作。不同空间在场的用户，在 MR 体验模式下可进行实时全息视频或实时 3D 模型传输。而不同时间在场的用户，也可以在 MR 体验模式下与已记录的他人全息投影进行协同，共同完成叙事。

这种叙事设计打破了传统出版物的单向传播模式和互联网出版有限的用户交互方式。传统出版物是作者对读者的单向传播，作者总是竭尽全力地使用文本语言或影视语言进行叙事，然而这并不意味着受众能够接受。对于特定个体而言，性别、性格、知识面甚至状态都会影响读者对于内容的理解和解读。在读者解读存在偏差的情况下，传统出版物内有限的对作者意图的描述并不能帮助读者太多，而单向的传播模式使得读者难以将意见反馈给作者。MR 出版物则能够通过对双方影像的数据记录，突破不同时空在场的阻碍，为作者和读者的交流提供便利。而互联网出版虽然能够进行双方的实时沟通，但这种交互方式是有限的，只存在于二维平面中，匿名化的特点也多少降低了这种真实感。MR 出版物全息化的交流模式使得作者和读者、读者和读者之间能够相互在现实世界与对方的全息化投影进行口头交流，营造出了不逊色于物理环境面对面沟通的交流场景。

6.11　人际互动在虚拟空间里的延伸

虚拟现实环境及技术设备可以为人们带来身临其境的体验，增强现实及混合现实则将虚拟事物融入真实世界，使人们对真实世界的感知与对虚拟事物的感知无缝融合，但是在这些技术形态中，人们面对的更多是无生命的虚拟物体。

社交虚拟现实及协同式虚拟现实技术的发展，使得人们可以在虚拟世界中与真实的人类进行交互，获得真切的社交存在感。

1）社交性虚拟世界

虚拟现实和网络传播技术的融合，引导了虚拟现实社交技术的发展，至今已出现许多此类技术，如 ActiveWorlds、Second Life、VRChat、Hubs 等。

Second Life 是最早出现的虚拟现实社交平台之一。在其中，人们可以设计自己在虚拟世界中的形象，并且在 Second Life 中遇到的其他虚拟形象，事实上也都是真实用户的代理。

Second Life 中衍生出许多社交、经济与文化艺术活动，许多艺术家在 Second Life 里举办个人艺术展，人们还可以创造和在其中销售虚拟商品，这个世界中的虚拟货币还能够与美元兑换。

2006 年，Ailin Graef 在 Second Life 中创建了自己的虚拟地产，并且通过多种手段使之升值，一年之内就赚了 100 多万美元，成为虚拟现实世界里诞生的第一个百万富翁。

2）数字人：人工智能与虚拟现实的交融

2002 年上映的科幻电影《西蒙妮》讲述了一个因女主角突然离开剧组而濒临绝望的电影导演用计算机虚拟合成的新女星西蒙妮代替这个位置，然而西蒙妮居然一炮而红，如图 6-68。

随着元宇宙概念的兴起，在人工智能加持下的数字人技术正在把《西蒙妮》中的场景变为现实，如抖音平台上的数字人"小真"已经能够以假乱真，并且拥有众多粉丝，如图 6-69。

图 6-68　《西蒙妮》　　　　　　　　　　　　　图 6-69　小真

3）人工智能为虚拟现实带来的模糊美学

在传统的虚拟现实互动中，虚拟物体被操控或者 VR 游戏场景中的球被抛出的时候，这些虚拟物体会根据用户的操控做出相应的反馈，使得用户的输入获得系统的输出，从而得到场景的代入感。

但是互动过程中的上述这种反馈在精准的同时也是刻板的，或者说，其结果是可以预期的，体验时间长了难免让人感到枯燥或乏味。然而我们生存的世界充满了模糊性和不确定性，意外往往给人带来审美的惊喜。

王明居在他的著作《模糊美学》中提出："模糊美学的诞生，标志着美学的又一次解放。它冲破传统的美学限闭，打破僵化的美学的垄断状态，把不确定性引进美学领域，使美学成为既确定又不确定、既有序又无序的充满活力的科学。"[150]

而人工智能技术，则是可以在虚拟现实环境中为人们带来这种"既确定又不确定、既有序又无序"的审美体验的技术功能，它其中的数学规则和逻辑决定了确定性和有序性的一面，而它可能会涉及的随机过程和混沌、分形等数学方法则又会导致不确定及无序的方面。

思考：

1.沉浸式技术在艺术的表达方面，相较于非沉浸式艺术形式而言有什么优势？

2.尝试设计一个混合现实艺术作品。

7.1　信息物理融合

7.1.1　信息世界与物理世界的融合

在混合现实技术中，虚拟世界与物理世界无缝融合，但是现有的混合现实技术只能借助专门的混合现实眼镜在较小尺寸的空间内实现，并且更多时候是 3D 虚拟物体在现实世界中的融入。

网络和信息技术发展至今，已经无处不在，但是信息技术所构建的信息世界与人类生存的物理世界之间仍然是相互孤立的，并没有像混合现实技术那样紧密融合在一起。但是可以预期，如果物理世界和信息世界之间建立起无缝的融合，那么必然会使人类的生活方式、文化形态及工作模式产生巨大的变革。

美国国家自然科学基金会于 2005 年提出信息物理融合（Cyber-physics fusion）的概念及研究方向[151]，目的在于促进人类生存的物理世界与信息世界之间的统一与融合，为生存在物理世界中的人构建起与信息世界的立体化交互模式[152]，实现一种构建在人 - 机 - 物之间的融合，拓展人类对物理世界的感知和控制[153]。

信息物理融合是信息技术发展的历史趋势，早期人们只能与单个的计算机交互，随着互联网的发展，计算机之间实现了融合，而在此基础上，计算机系统通过各类传感器和控制系统又与物理世界建立起了更加紧密的关系，促成了信息物理融合的产生和发展[154]，如图 7-1。

图 7-1　从计算机到 CPS

信息物理融合系统已经在许多工程应用领域得到了应用，如分布式新能源信息物理融合系统的调度管理，智能建筑、智能家居[155]及智能图书馆[156]，医疗、交通、汽车、石油化工、农业、水资源、林业、航空、制造业、智能电网、基础设施、工业自动化、健康医疗设备等[157][158][159]，以及安全、集中控制和社会等方面[160]。

在信息物理融合系统中，一般包含计算处理单元、传感器、控制执行单元等部分，通过这些部分之间的紧密配合，实现人与物理世界之间的感知联控，如图 7-2。

图 7-2　信息物理融合系统示意图

7.1.2　信息物理融合与人机交互的多元化发展

信息物理融合系统已经对许多工业应用行业产生了深刻的影响，这些领域对于人类生存外部环境的优化而言具有极其重要的意义，而对于与人类精神层面活动密切相关的媒体技术而言，同样与物理世界发生着融合。

计算机媒体、传感器电子系统与信息物理融合系统均拥有诸多结构性要素，这些要素的深入融合及其与人的互动，可以形成复杂多样的媒体结构，带给人们深层次及丰富多彩的感知体验，并且为媒体结构功能的创新带来更加灵活与宽阔的形态空间，如图 7-3。

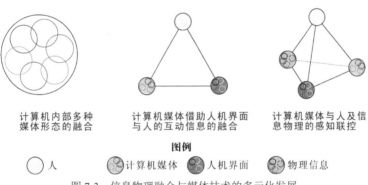

图 7-3　信息物理融合与媒体技术的多元化发展

计算机媒体借助传感器技术的帮助可以为用户带来更丰富的感知体验，而对存在于物理世界中的用户而言，物理世界中的各种现实事物带给用户的感知体验是计算机虚拟世界带给用户的体验所不能取代的，增强现实技术的发展使得用户真实世界的影像可以与原本只存在于计算机内部的虚拟世界无缝地融合在一起，实现了一种新颖的人机物理交互仿真，打破了计算机界面的局限性，但是在一定程度上仍然依赖于计算机界面的存在。而借助传感器技术等技术手段将物理世界的信息融入互动媒体技术，则将能够提供给用户更深层次的丰富体验。

计算机媒体、传感器及物理世界的信息三个层次与人的融合，无疑将为媒体结构功能的创新发展创造出前所未有的形态空间，并且能够为用户的感知系统带来由内而外、全方位深层次的立体化体验。

人机交互技术在上述三个层次的融合，导致大量全新的可以融入 3D 互动媒体的结构功能要素不断涌现，为艺术形态的构建带来了前所未有的机遇，多层次媒体要素结构的创新融合，可以实现许多全新媒体功能的设计，通过结构功能的创新设计来实现计算机媒体技术的创新形态，已经成为新媒体技术形态创新发展的重要途径。

7.2 信息物理融合模式与艺术体验的创新

7.2.1 艺术体验及审美

信息物理融合系统目前在如上所述的诸多工业实际应用领域中得到了更多的探索及研究，这些领域聚焦于物理世界与信息世界融合对人类生存环境和生活方式的改善，并且能够带来巨大的社会效益及经济效益。

对于人类的生活方式而言，另外一个极其重要方面则在于来自其内心深处精神层面的审美体验和审美享受。如果说工业实际应用领域对人类的影响是外部的，那么艺术审美方面的影响则是内在的，而作为能够带给人们这种内在审美体验和审美享受的形式则是艺术作品。

艺术作品作为一种物理世界中的客观存在，它与其他物质相比较而言，一个极其重要的特征在于它起到了连接物理世界和人类内心世界的作用，这是艺术品之外的其他事物难以实现的功能。

随着信息物理融合的深入发展，艺术也呈现出信息物理融合的趋势，并且这种融合能够带给用户更为深入的审美体验和审美享受。目前已经有一些艺术创作者开始进行这种类型艺术的创作尝试和探索，但是与信息物理融合在工业实际应用领域的研究及发展相比较之下，艺术领域中信息物理融合的探索及研究仍然处于非常初级的阶段。虽然已经有一些相关的创作和研究，对信息物理融合在艺术领域中的应用进行了重要的尝试和探索，但是目前尚未发现有将其上升到信息物理融合这样的理论高度所进行的研究。毫无疑问的是，在信息物理融合这样的理论高度之下，对新型艺术的研究可以更加深入及本质，同时也将更有利于其形态的创新和发展。

7.2.2 信息物理融合为感知体验带来突破

1）数字化虚拟视觉影像的局限性

数字化的艺术形式往往需要通过显示设备进行视觉的呈现，如屏幕或投影仪等，而人眼可以识别的分辨率在 2.4 亿像素左右，按目前的技术水平，显示器或投影仪生成的影像在分辨率上仍然远远低于人眼睛能够观察到的分辨率，因而单纯的数字化影像带给人类视觉形态的体验其实是相对较弱的。

数字化虚拟影像的另外一个重要方面是颜色深度上的缺陷，目前几乎所有的显示器或投影仪最多只能支持 24 位色彩的显示，其中 RGB（红绿蓝三基色）各占 8 位，也就是说红绿蓝这几种重要的基本色每种最多只能有 256 种层次，而现实的物理世界中，光线作为一种模拟信息，其颜色层次是远远高于这个数值的。因此数字化虚拟影像能够带给观众的视觉体验其实远远比不上物理世界中真实的视觉体验。尤其是对于反差极大的现实场景，数字成像会与人眼观察存在极大的差异，人眼能感知大约20 档的动态范围，而目前主流相机的相机动态范围也只有 10～15 档。因此许多大反差的场景，人眼观看时觉得正常，形成数字照片时却往往容易亮部过度曝光变白（如图 7-4）或暗部曝光不足变黑（如图 7-5），这是因为数字成像采样的动态范围远低于人眼。

图 7-4　过度曝光

图 7-5　曝光不足

2）数字化听觉的局限性

真实世界中的声音具有三维空间特征，并且在物理空间中会发生多次反射，形成与物理空间密切相关的音效，带给人们空间音场的体验。

同时，发自真实乐器的乐音还包含极其丰富的声音细节，如基音、泛音及声音在空间里复杂的反射等，而数字化的声音则需要根据一定的频率进行间隔采样，加上播放过程的进一步失真，也导致数字化音乐的欣赏效果与真实演奏情形下存在很大差异，如图 7-6。

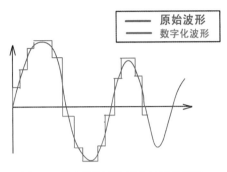

图 7-6　数字化波形与原始波形的差别

3）其他感知系统数字化体验的局限性

人类其他丰富的多感官体验系统，如触觉、嗅觉等，更是难以进行数字化的再现，这也是物理世界中难以通过信息手段取代的方面。

7.2.3　走向多元融合的艺术

信息物理融合将虚拟世界与物理世界进行融合，是在人类生活工作环境中正在发生和进行的一个巨大变革，将深刻地影响人类的生活方式及工作模式。信息物理融合能够更好地改善人类的生存环境和状态，而作为人类精神层面更深层次的文化艺术需求，信息物理融合艺术无疑开创了一种全新的艺术体验及审美模式，是人类文明极为重要的一次进步。

从艺术体验及审美视角对信息物理融合艺术的深入研究，将能够推动这种新兴艺术形态的发展及进步，为人类带来更深刻及更完美的艺术审美体验。

7.2.4　信息物理融合与人机交互艺术的形态及分类

信息物理融合深入地探索了物理世界和信息世界以及人与人之间的交互模式和方式，工业实际应用领域的研究已经提出许多相关模型和框架。但是信息物理融合本身作为一种跨领域的研究，它在不同的领域必然有不同的特点，艺术领域的研究需要参考信息物理融合的基本理念及理论基础，同时也要结合自身独有的特点来开展。

从信息物理融合的理念出发，在艺术领域中的融合的核心模式是艺术作品中虚拟世界与物理之间的互联，这包含两个主要的方面：一是虚拟世界的信息在物理世界中艺术化的延伸；二是物理世界中的信息在虚拟世界中的转换与互动。而物理世界中的人则可以通过各种物理行为方式与艺术作品进行互动。因此本文将首先把信息物理融合对艺术的影响分为上述两个方面进行论述。

由于艺术的创作本身是一件极具创造性的工作，尤其是信息物理融合模式之下，由于增加了诸多构成要素，并且各种要素之间可能的互动及融合形态几乎是无穷无尽的，因此新模式下艺术的可能形态极为丰富，并且还有无限的拓展空间，因此对这类新艺术的研究并无现成的框架，而想要构建这样的框架也会极为困难，这决定了本研究具有很强的探索特征。另外一方面，艺术家往往以出人意料的

极其丰富的想象力进行作品的构思及创作，因此对已有的新型艺术作品进行剖析及分类梳理研究，以期挖掘出有益的经验和模式，并且启发以后的创作，这无疑是全新模式之下艺术研究的一个可行的途径。

基于上述考虑，本书深入搜集挖掘及精选代表性案例，并且进行梳理和总结提炼，以获取有益的理论框架及模式，以期对后续的研究及创作提供有价值的参考和启发。

7.3　虚拟信息在物理世界中的艺术化体验

来自计算机与网络的虚拟信息已经成为我们生活的重要部分，也深刻地影响了我们的审美和体验，然而人作为一种物理世界中的存在，从其本能的信息接收及体验方式来看，人更易于接受来自于物理世界的信息，而不是显示屏呈现出来的，因此虚拟信息在物理世界中的延伸具有人性化及回归自然的意义。

本节将对虚拟信息在物理世界中延伸的一些已经涌现而出的、具有典型特征的艺术形态进行分类梳理及分析，以期构建起一个关于信息物理融合影响之下的艺术的系统化的理论体系，为这种全新艺术的创作和研究提供有益的参考。

7.3.1　虚拟信息的物理介质化呈现

信息在虚拟世界与物理世界之间的转换与呈现，创造出一个由物理世界的现实物质构成的信息介质，能够无需传统的显示设备（如屏幕），就可以直接给位于在物理世界中的用户带来虚拟的信息体验。

与仅仅显示虚拟影像的数字信息呈现方式相比，基于真实事物的信息呈现可以给人们带来更加真切与亲和的感受。这种方式可以使用户与虚拟世界之间产生深入的信息交换，人的动作信息甚至人自身的影像、温度等各种属性都可以通过各类传感器对虚拟世界里的内容形态产生实时的影响，从而将人与虚拟世界无缝地连接在一起，人们会觉得这时候的虚拟世界与自身建立了切实的关系，因此可以从心理层面产生深度的虚实融合的体验。

采用现实物品或材料作为像素，显示的却是来自虚拟世界的信息，这种手段无疑可以极大地打破现实与虚拟之间的屏障，信息的呈现突破了计算机屏幕的局限，在真实的物理空间中，以真实的物体为介质进行生动逼真的展现。

Tokujin Yoshioka 的《星尘》（*Stardust*）[161]使用数以千计的悬空的水晶体充当像素，用于显示图片，将虚拟世界的影像信息转换为采用实际物品呈现的样式，如图 7-7。

图 7-7　《星尘》

近年来，随着无人机群的程序化协同运动技术的发展，数百至上千架的无人机表演正在成为一种在城市夜空进行三维造型艺术展示的重要手段，可以实现各种华丽、炫酷的表演效果，如图 7-8。

图 7-8　无人机群表演

Jonathan den Breejen 和 Marenka Deenstra 创作的《乒乓球像素画》（*PingPongPixel*）[163] 采用 8000 多个六种不同灰度色调的乒乓球作为图像的基本单位，构成 2 米 ×3 米巨型图片，每个图片的显示都需要两千多个乒乓球，借助空气传送系统进行显示，如图 7-9。

图 7-9　《乒乓球像素画》

2008 年 6 月，在慕尼黑开张的宝马博物馆展出了一个由 Art + Com 艺术机构创作的动态雕塑，这个作品使用了 714 个通过细丝悬挂并通过计算机控制的金属球排成阵列，在计算机系统的控制之下不断地排列成数学曲面和宝马汽车的造型，以一种"非液晶"的方式将动态影像通过小球排列方式的变化呈现在观众眼前，如图 7-10。影像借助实物的媒介以生动而真切的形态进行呈现，使得数字化不再只是屏幕后面冰冷虚无的幻觉。

图 7-10　Art + Com 使用金属球作为像素在物理空间中呈现的动画作品

新加坡机场的"水滴"动态雕塑以及中国科技馆的小球阵列，也基于类似的技术，通过机电系统控制的"水滴"和小球阵列，在空中呈现出三维动画。

来自虚拟世界的信息除了数字化的具体影像之外，还可以有其他类型的信息，如文字、模拟形态的图像等，这些信息借助现实材料的呈现，同样可以极大地消除技术与人之间的隔阂，让信息更有人文的魅力。

Julius Popp 与 Leipzig den 设计的《比特水幕》（*Bitfall*）[164] 利用一系列水滴作为像素来构成图像，通过定量泵控制水滴的生成，而它所显示的图片则来自多个新闻网站，如图 7-11。

图 7-11　《比特水幕》

Daniel Kupfer 和 Eyal Burstein 创作的《气泡屏幕》[165] 是一个使用水中生成的气泡作为像素来显示图像的装置，产生速度受控制的气泡一个个从水中升起，拼成字母或图案，如图 7-12。

图 7-12　《气泡屏幕》

上述作品采用人们极为熟悉的材料，即水滴和气泡，经过数字化技术的控制，使得原本人们熟知的材料呈现出了奇妙的形态。

对虚拟信息物理化呈现的另外一种方式是采用现实物品来作为呈现信息的介质，从而将虚拟的信息附着到现实的物品之上，使得现实物品具有了其自身含义之外的意义，同时，信息的多元化表达也会给人们的审美带来多维度的感官体验。

Paul De Marinis 的作品《信使》（*The Messenger*）[166] 借鉴了 17 世纪一位科学家 Francesc Salva i Campillo 为其电报设备输出装置发明的一套由 26 个仆人组成的系统：每个人被电击后就喊出信息中的一个字母，连起来就能让别人听懂。

《信使》将电子邮件中的字母分别转换为电信号，通过一种特制的信使设备传达出来：其中一种由 26 架骷髅组成，每一个都披着一件披风，上面写着 26 个字母中的一个，当这些信使受到电刺激后，就会舞动起来，其内置的扬声器则会逐字播报收到的电邮；另外一种由 26 个洗脸池构成，每个池子按字母表顺序配有一个字母；第三种则通过电化学过程产生气泡，当受到相应字母电信号的刺激后时就会产生泡泡，如图 7-13。

图 7-13　《信使》

艺术家 Justin Marshall 则将摩尔斯电码中的短标记"dots"和长标记"dashes"使用灰泥具象化为实物，用灰泥制作了名叫《装饰代码》的系列作品，来将各种话语的摩尔斯电码编码系列转换为使用灰泥制作的装饰图案，如图 7-14。

图 7-14　《装饰代码》

在 Daniel Rozin 创作的交互式作品《机械镜子》中[167]，所谓的"镜子"是一个由几百个球体等实际物品充当像素的显示装置，观众坐在装置前的时候，隐藏其中的摄像机会拍下观众的肖像，并且转换为一个分辨率仅有几百个像素的灰度图像，然后转换为使用实际物体来呈现每一个像素的灰度，呈现出一幅由实物构成的影像，如图 7-15。

图 7-15　Daniel Rozin 的作品《机械镜子》

借助传感器嵌入式设计，还可以摆脱传统人机界面对鼠标键盘的依赖，实现互动界面的物理介质化，互动方式的空间自然化。

在 Hiroshi Ishii 创作的《音乐瓶》中[168]，展示台上映入眼帘的是几个造型优美的玻璃瓶，当人们拿起其中不同瓶子瓶塞的时候，就会有不同的音乐播放出来，包括古典乐、电子乐与爵士乐，好像这些玻璃瓶就是神话中的音乐瓶一样，而实际情况是，桌面下隐藏的传感器会检测瓶盖是否被打开，并以此作为播放音乐的开关。通过这个奇妙的设计，把音乐的播放变得浪漫而富有诗意，如图 7-16。

图 7-16　Hiroshi Ishii 的作品《音乐瓶》

Taylor Hokanson 创作的《大槌键盘》[169] 则将键盘这一习以为常的交互媒介变成了暴力美学，人们必须使用一个橡皮槌来砸相应的按键，才会敲出字符，极大地颠覆了人们对于键盘的认知和体验，如图 7-17。

图 7-17　《大槌键盘》

Marnix de Nijs 的互动装置《跑啊跑》[170] 中，把视频的播放控制从原本计算机播放器的界面按钮转换为跑步机的传送带，用户在上面跑步的速度与视频的播放速度直接关联，就像在真实环境中奔跑一样，如图 7-18。

图 7-18　《跑啊跑》

7.3.2　影像采集及其在物理世界中的转换呈现

影像画面本身是数字成像技术对物理世界的再现，实时视频流则是物理世界的直接反映，一些艺术作品在视频影像与物理世界之间再次建立起新的关联，使得信息世界与物理世界之间的反馈和互动此起彼伏，交相辉映。

1）影像的实时采集与转换再现

Jason Bruges 的作品《视觉回声》[171] 中，摄像头前面是一个 LED 的阵列，而摄像头所拍摄的实时

视频流则经过转换呈现在 LED 上面，记录和转换呈现过程中的延迟和改变使得 LED 阵列上的色彩虽然没有人为干预，却此起彼伏，如图 7-19。

<div align="center">图 7-19　《视觉回声》</div>

Jonathan Schipper 的作品《看不见的球》[172] 则幽默地表现了技术手段对透明介质的实现，如同透光混凝土是在水泥中掺入光纤成分一样，这个装置上安装了 215 对摄像头和显示器，摄像头实时拍摄的画面会传递到与其在同一直径另外一端的显示器上播放，使得人们不管从什么角度，都可以看到这个球背面的信息，如图 7-20。

<div align="center">图 7-20　Jonathan Schipper 的作品《看不见的球》</div>

在 Monika Fleischmann 与 Wolfgang Strauss 创作的《刚性的光波》[173] 中，一个屏幕被伪装成镜框中的镜子，摄像机实时拍下观众的影像，并且转换为支离破碎的效果，就好像镜子忽然破碎了一样，如图 7-21。

Shinseungback Kimyonghun 的作品 *Mind* 探索了情绪的采集转换与物质化呈现，展览空间中心的旋转摄像机分析观众的面部情绪，地板上的机械海洋鼓根据最新 100 张面孔的平均情绪产生海声。大海的声音随着人们集体情感的更新而不断变化，如图 7-22。

<div align="center">图 7-21　《刚性的光波》　　　　　　　　图 7-22　*Mind*</div>

2）物理世界的影像化虚拟体验

Hachiya Kazuhiko 的作品 Inter Dis-communication Machine[174] 借助一对安装有摄像头的头盔，让两个参与者可以互相看到对方头盔上摄像头所拍摄的画面，实现了一种有趣的视角交换，如图 7-23。与此相似的巧妙设计还被研究人员应用于其他研究，如 Greg Miller 在 Science 杂志发表的 Out-of-Body Experiences Enter the Laboratory[175]。

图 7-23　Inter Dis-communication Machine

3）通过影子与虚拟物体的互动

人们与光线的相互作用可以在物理世界中留下影子，影子也是三维世界中的事物在二维平面上简化的投影，它与三维事物的运动状态直接相关。同时，影子也是一种易于被计算机图形技术检测的视觉形态，因此建立在影子基础上的互动能够巧妙地将用户与虚拟世界连接起来。

在 Andrew Hieronymi 创作的互动装置《避开》[176] 中，用户站在投影区域内的时候，软件通过摄像头实时画面检测到用户的出现，并根据其影子生成一圈围住用户的圆，并且会生成一个红色影像的球，在大圆和用户的圆之间反弹，用户则试图躲避碰撞，一旦碰到，用户影子所决定的圆便会缩小，反之变大，如图 7-24。

图 7-24　《避开》

在 Ralph Ammer 和 Stefan Sagmeister 的装置作品《不真实的存在》[177] 中，展厅墙面的画板上投影出一个蜘蛛网，一个摄像机则实时拍摄走过的观众的影子，这个虚拟的蜘蛛网会尝试缠住每一个过客，如图 7-25。当然每一次都会被观众撕裂逃脱，之后它又会恢复正常，等待下一个观众的到来。

图 7-25　《不真实的存在》

4）现实影像的解构与重构

在 Klaus Obermaier 的作品 Digital Amplified Video Engine 中，演员演出的实时影像会被提取出来与真实表演融为一体，创造出虚实融合亦幻亦真的视觉盛宴，如图 7-26。

图 7-26　*Digital Amplified Video Engine*

David Rokeby 的作品 *Sorting Daemon*[178] 则直接取材于位于展厅外现实街道上的行人，摄像机拍摄下行人的影像并且实时扣取出来经过合成产生抽象绘画风格的画面，如图 7-27。

图 7-27　*Sorting Daemon*

7.3.3　通过物理直觉及行为方式与虚拟信息互动

人类在物理世界中生存，与物理事物日积月累的互动和体验造就了人类对物理规律和物理反馈的丰富的直觉经验。同时，人类基于物理直觉的交互，能够带来最自然和真切的体验。

在艺术的互动设计中，融入基于人类物理直觉的交互，无疑是对观众作为物理世界中自然人的主体性的尊重，并且能够带来自然而真实的审美体验。

1）通过物理介质与虚拟影像进行互动

人类与物理世界的互动是物质性的，其互动过程所依赖的介质无疑是来自物理世界的真实事物或自然物体。在人们与计算机信息系统进行互动的时候，往往借助鼠标键盘之类的输入工具，然而这种工具在艺术化的互动体验中具有极大的局限性并且它要求人们按预期规则去使用而非尊重人的自然天性。采用更人性化的互动介质无疑能够为艺术体验带来更具人文气息的审美体验。

在 Michel Bret 以及 Marie-Hélène Tramus 所创作的作品《虚拟人走钢丝》[179] 中，一根钢丝被用作互动的输入介质，而屏幕上所呈现的正是一个在走钢丝的虚拟人物，观众拖动钢丝的时候，虚拟人物的行走也随之受到影响，并且这个虚拟的走钢丝高手会努力保持平衡而不掉下来，如图 7-28。

图 7-28　《虚拟人走钢丝》

对于盲人来说，听觉是他们非常重要的判断位置的依据，同时由于现在的数字化交互式游戏更多基于视觉系统进行开发，因此可供盲人体验的游戏极度稀缺。David Hindman 等人针对盲人群体创作的游戏 *Sonic Body Pong*[180] 是一个依靠听觉的直觉系统来参与的游戏，玩家戴上一个绿色方块充当球拍，但是这个游戏中并没有物理存在的球，球是虚拟的，人们只能根据声音来对球的位置进行判断以参与游戏的互动，如图 7-29。

图 7-29　*Sonic Body Pong*

Sachiko Kodama 团队的项目 *Bouncing Star*[181] 中，设计了一款增强的小球，小球的内部嵌入红外及彩色 LED、无线通信模块等，并且设计了能够与这个系统实时通信的跟踪系统。在游戏过程中，一方面，它具有普通球的正常功能（下落、滚动、旋转，以及抛、击、抓、弹跳、转身等能力），人们可以凭借自己的物理直觉与这个球互动；另一方面，它又是一个信息系统中的交互根据，可以实现灯光、声音、文本/图像和图形交互、触觉交互、信息处理和无线功能，使得这个球在玩耍的过程中还伴随着多媒体影像的实时交互，如图 7-30。小球既是连接物理世界和信息世界的桥梁，又是物理世界中真实的存在，玩家物理直觉的互动与虚拟信息的呈现天衣无缝，深度地拓展了人们的艺术体验。

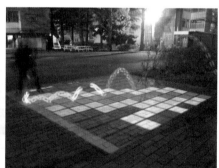

图 7-30　*Bouncing Star*

2）基于真实物品的虚实互动

MIT 媒体实验室可接触媒体团队的 Jinha Lee 等制作开发的 ZeroN，实现了基于计算机控制的用户与真实物品的交互。其核心是一个受计算机系统控制的电磁场。这个电磁场可以将金属小球悬浮其中，并且用户能够通过操控这个金属小球与虚拟环境里的数字内容进行互动，如模拟行星环绕恒星的运动，或者模拟 3D 环境下摄像机的位置，用户可以通过亲手移动小球来改变虚拟摄像机以实时调整摄像机视图的效果，如图 7-31。

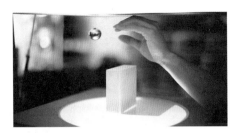

图 7-31　ZeroN

7.4　物理信息的采集转换及互动体验

与虚拟信息在物理世界中的转换呈现相对应的是，现实世界中的物质存在着无穷无尽的表现属性和状态，这些属性及状态本身蕴含着大量的物理信息，并且可以成为人类感受物理世界以及与之互动的重要依据。

为了实现物理信息的采集与互动转换，需要使用各种物理传感器和物理技术手段，并且将这些传感器和技术与信息系统进行融合及艺术化的设计，以调动人类对物理世界的感知体验本能，丰富人机互动体验的维度。

7.4.1　物理信息的转换、可视化及互动

许多物理信息本身并不是直观可见的，而是以抽象形态客观存在，对此类物理信息艺术化体验及设计的一种重要思路就是将其采集之后进行可视化呈现。以使观众直观生动地了解这种抽象物理存在的内在美。

同时，对抽象形态存在的物理信息，还需要设计相应的视觉转换规则，以使其具象化，并且转换规则的设计直接决定了转换后的视觉效果。

1）物理数据的视觉化、听觉化与触觉化

数据是一种反映了物理世界真实特征的物理信息，然而数据本身往往是枯燥无味并且不直观的，转换为视觉形态或听觉形态的数据虽然不是数据原本的面貌，但是却可以以一种虚拟的形态让人们了解物理世界中数据的特征。

Nullpointer 的艺术浏览器作品《互联网追踪者》（*WebTracer*）[182] 通过将网络结构使用球和线进行三维可视化，获取直观可见的网站结构图，让用户可以从多角度、多距离观察网站的"分子结构"，从虚拟的数据和结构中获取直观的感受，如图 7-32。

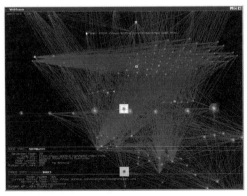

图 7-32　《互联网追踪者》

瑞典的设计团队 FRONT，将动作捕捉和快速原型三维打印技术结合在一起，形成了全新的创作形式：艺术家使用含有传感器的笔在空中描绘物体，这些笔的运动轨迹被捕捉并转换为三维形体，如图 7-33，然后通过 3D 打印技术以 0.1 毫米的表面液态树脂进行快速固化成模，很快这些虚拟的形体就会转换成现实物体，如图 7-34。

图 7-33　动作捕捉描绘三维形体　　　　　图 7-34　虚拟形体被快速原型三维打印变成现实物体

自 2002 年 3 月 22 日起，Jeffrey Shaw 等人的作品《生活网》（*Web of Life*）[183] 互动装置艺术在卡尔斯鲁造型艺术学院的艺术媒体科技中心（ZKM）与各地开始连接展示。《生活网》提供独特的互动经验，在展览场所设计的蜿蜒暗室内架设 3.35 米高、8 米宽的屏幕互动装置。观赏者戴上 3D 视镜，便可以看见川流不息的多种结构体栩栩如生地不断浮动，当参观者将手心放在输入终端机上时，掌纹则被扫描进入系统。这些各式各样的独特掌纹显示在装置屏幕上，伴随的文字则指出掌纹被数字化处理的访客位于何处以及受声音环境影响的线条变化，如图 7-35。

图 7-35　《生活网》

在 Helen Knowles 的作品 *Trickle Down, A New Vertical Sovereignty* [184] 中，当游客将一枚硬币投入一台机器时，该装置就会开始工作，将这个真实的法定货币转换为加密货币，并且由于传感器、软件和电子元件，还有对区块链分类账读取所需的机制都暴露在外，因此使得这个转换过程直接而直观。这个机器每次工作进行时都会通过区块链上的智能合约获得相应的 ETH 份额。

Herwig Weiser 的作品 *Death Before Disko* [185] 是个圆柱体装置，其中包括扬声器、灯、表面覆盖磁流体的镜球。这件作品使用了从空间检测到的在线数据流，并把它转化成简单但引人入胜的声效和光效，如图 7-36。

图 7-36　*Death Before Disko*

Troika 的作品《数据声音》（*Datasound*）[186] 将存储计算机数据的磁盘作为唱片来产生声音，磁盘上的图片、软件等的二进制数据被转换为声音播放出来，这个作品探索了数据与声音在存储过程中的共性，如图 7-37。

图 7-37　《数据声音》

Jens Brand 的 G-Player 是一个能够选择卫星并实时分析其所在地区地形，同时将其高低起伏转换为声音输出的播放器，如图 7-38。

图 7-38　G-Player

在 Paul De Marinis 的作品《雨舞》（*Rain Dance*）[187] 中，喷头喷出不同强度的水打在伞叶上，形成不同的音阶、音调与和弦，从而演奏出不同的乐章，如图 7-39。

图 7-39　《雨舞》

在 Sissel Marie Tonn 与 Jonathan Reus 合作的作品 *The Intimate Earthquake* 中，公众被邀请穿上带有内置传感器扬声器的可穿戴"触觉背心"，它可以让穿戴者用自己的身体探索来自地震档案数据库的地震数据。通过骨传导和振动，声音艺术家乔纳森·罗伊斯为每一次地震创造了独特的触觉组合，振动在皮肤上的移动方式与地震在陆地上的移动方式类似，从而将身体上的振动运动与地震在陆地上的实际运动联系起来。这个作品为观众提供了一种"深度聆听"和感受地球的体验，如图 7-40。

图 7-40　*The Intimate Earthquake*

2）声音的可视化转换

声音是物理世界中不可见的存在，但是对其进行可视化后，我们可以更加直观地了解到声音的物理特征。

在 Seulki Kang 和 Kenichi Okada 设计的装置《神奇声音》中，使用者发出的声音通过 4 个麦克风录入，并根据其属性被转换为实时的三维图像，音量控制横向和纵向的变化，音调高低控制深度变化，然后通过一种被称为 "Pepper's Ghost" [188] 的技术显示在空中，如图 7-41。

图 7-41　《神奇声音》

在 Zachary 与 Golan Levin 合作的作品《放置声音》[189] 中，人们说话的声音被捕捉下来，然后根据其说话声音的频率转换生成像气泡或者流光一样的实时动画，并且跟随声音的位置变化投影在屏幕上，如图 7-42。

图 7-42　《放置声音》

Julian Oliver 和 Steven Pickles 创作的 *Fijuuu*[190] 使用实时 3D 引擎，玩家通过使用 PlayStation 风格的手柄操纵来改变 3D 图像，同时激发声音的变化，使玩家直观地将图像和声音融为一体，成为声音的雕塑，如图 7-43。

图 7-43 声音的雕塑 *Fijuuu*

minimum_module 的作品 *min_mod*[191] 可以在数字声音信号与物理音效装置之间进行演奏和转换，首先由软件在 4 台计算机上生成 4 个不同频率的正弦波，并且将其转换成声音，通过各自的扩音器传输给 4 个放在地上的低音炮；而每个低音炮的前面又有一个大金属盘，随着声响产生清晰可见的振动；最后 4 个麦克风再次将声响送回给计算机，让计算机将它们视觉化，并呈现在屏幕上，如图 7-44。

图 7-44 *min_mod*

20 世纪 70 年代初期，Tom DeWitt 和 Richard Monkhouse 等艺术家创造了一种模拟电路的图像合成器，这在计算机刚发明的年代是视觉音乐领域的巨大发明。随着科技的进步，艺术家们可以使用电子声光转换器等电子组件进行视觉音乐的创作。

3）虚拟世界与物理世界融合的互动式绘画

绘画是一种人类特有的艺术体验，传统的绘画需要在画板或画布上，用各种特定的颜料进行画面的构建，而技术手段可以对这种特别的审美体验进行多维度的拓展，其最显著的特征就是可以将人在物理世界中形成的技能在虚拟的世界中进行淋漓尽致的发挥，从而带来更强烈的创作和审美体验。

麻省理工学院媒体实验室的 Golan Levin 开发了一种流体化抽象表现的绘画系统[192]，该系统实现了一种模拟头发丝进行绘画的效果，用户可以使用鼠标在画面上点击、拖动，从而影响头发丝的动态，使之在画面上留下复杂的、互相纠缠的痕迹，如图 7-45。

图 7-45 电子头发的绘画

由 Karl D.D. Willis 开发的光线描绘工具 Light Tracer[193] 让参与者在现实空间里运用光源来书写、涂鸦、绘画和描摹图像，这些运动的光源以及参与者被光线照亮的面孔被摄像机捕捉下来，然后显现在参与者自己的显示屏上，如图 7-46。

图 7-46　光线描绘工具

阿姆斯特丹的 Pips：Lab 开发的设备 Luma2solator[194] 也可以让观众使用光线进行绘画或涂鸦。

Kenji Ko 的作品 *Digiti* 结合了数码科技和涂鸦艺术。它使用一对特制的装有不用颜色二极管的"喷嘴"进行喷雾，借助这些携带光信息的喷雾产生实时的数码喷画，并且投影在屏幕上，如图 7-47。

图 7-47　*Digiti*

Myron Krueger 在 20 世纪 70 年代的作品 *Videoplace*[195] 中，屏幕前观众身体的实时影像被提取出来投影到屏幕上，使得观众自身又成为艺术的媒介，而且可以在此基础上继续进行涂鸦描绘，如图 7-48。

图 7-48　Myron Krueger 的作品 *Videoplace*

由 Jürg Lehni 和 Uli Franke 设计的 Hektor[196] 也是一个数字涂鸦的图形输出设备，它通过电动机和皮带、电缆驱动，并且通过使用 Scriptographer，可以直接用 Adobe Illustrator 控制 Hektor，喷雾罐会沿着矢量图路径向墙面喷涂，如图 7-49。

图 7-49　Hektor

MIT 媒体实验室的 Kimiko Ryokai、Stefan Marti、Rob Figueiredo、Hiroshi Ishii 等人创作的 I/O Brush[197] 使用特制的带有摄像头的"刷子"将各种现实中的景象拍摄下来再输出到屏幕上进行绘画创作，如图 7-50。

图 7-50　I/O Brush

Tom White 的《数码手指绘画》（Digital Finger Painting）是一个使用手指进行数字绘画的装置，在它的界面上可以用手指选择各种颜料，然后直接涂抹到画面上。它使得人们在计算机上体验到了使用"湿"颜料进行绘画的乐趣，如图 7-51。

图 7-51　《数码手指绘画》

Graffiti 研究所开发的激光涂鸦系统采用激光、摄像机、投影仪以及专门的软件构成，用户使用激光笔向各种巨大的物体描绘形象，软件则将摄像机捕捉下来的激光轨迹转换为影像，通过投影仪投影到这些物体表面，使得用户可以将巨大的建筑物墙变成涂鸦的画布，如图 7-52。

图 7-52　激光涂鸦

7.4.2　GPS 艺术

空间信息是物理信息的一种重要形态，人类生存在特定的空间中，但是人们却往往难以掌握这个空间的精确信息，GPS 等技术的发展使得人们可以掌控空间信息，并且与这种宏观尺度的信息进行互动。GPS 信息在人类艺术化的虚拟世界中可以将现实的空间与虚拟的互动巧妙地融合在一起，带给人们关于精确空间信息的物理体验。

1）GPS 绘画

艺术家使用各种交通工具，如汽车、飞机、船等，甚至步行携带 GPS 接收机在巨大的区域内运动，而后将运动轨迹作为作品，由于在大尺度空间中的运动并不容易精确控制其行迹，因而得到的是一种特别的绘画形状。图 7-53 为 Jeremy Wood[198] 在 25 千米尺度上通过运动模拟的物理学中场的形状，而图 7-54 则是 Hugh Pryor 创作的数千米大的猫。

图 7-53　Jeremy Wood 作品　　　　图 7-54　Hugh Pryor 作品

2）GPS 动画

一个在 ICA 剧场展出的项目 Geo-Graffiti 中，许多人被邀请携带 GPS 接收机在一个公园走动，而他们的轨迹则分别以不同的颜色实时地记录为动画，如图 7-55。

图 7-55　Geo-Graffiti

3）GPS 书法

Herman Melville 与 Moby Dick 的 GPS 绘画项目《子午线》中，他们携带 GPS 接收机在城市中沿格林尼治子午线运动，描绘出巨大的文字，如图 7-56，最后他们将这些通过 GPS 形成的画面准确地叠

加在当地的卫星照片上进行展示[199]，如图 7-57。

图 7-56　《子午线》运动轨迹

图 7-57　运动轨迹叠加在当地的卫星照片上

4）GPS 雕塑

Jeremy Wood 与 Hugh Pryor 携带 GPS 接收机在地形异常复杂的 Uffington 地区的白马山沿地表运动，从而将这一地区的地形特征以曲线方式记录下来，并且将其转换成为 1∶1000 的雕塑模型，如图 7-58。

图 7-58　GPS 雕塑

5）GPS 视频绘画

Jeremy Wood 和 Hugh Pryor 还创造性地将 GPS 设备绑在狗的身上，将其在公园里运动的视频画面根据相应的 GPS 坐标精确地拼接在一起[200]，如图 7-59。

图 7-59　Jeremy Wood 和 Hugh Pryor 的 GPS 视频作品

6）GPS 作为感应输入

艺术家 Teri Rueb 和 Stefan Schemat 等人则将 GPS 获取的空间坐标作为触发事件的感应输入，在 Teri Rueb 的作品 *Trace*[201] 中，登山者攀爬到山脉不同位置区域的时候，GPS 坐标将激活与这一区域相关的声音，如图 7-60。

图 7-60　*Trace*

7）GPS 游戏

GPS ∷ Tron[202] 是一个基于 GPS 系统的网络手机游戏，它改编自经典游戏 Tron，通过将游戏空间拓展到实际物理空间而将虚拟与现实融合起来。游戏开始后，手机与一个蓝牙 GPS 通信，以获取 GPS 数据，然后计算出当前的位置，并且通过手机与游戏服务器连接进行数据交换。参与者在真实空间中的运动通过 GPS 系统转换为游戏中的位置。在这个游戏中，每个参与者的运动会被记录为一条不断增长的线，每运动 200 米，在手机屏幕上就会显示为 1 厘米长的线，游戏的规则是不能与自己的线或对手的线交叉，否则就输了，如图 7-61。

图 7-61　GPS ∷ Tron

8）与鸟类互动

加州大学的研究员 Beatriz da Costa 和她的两位学生一起，在城市中的鸽子身上装设最基本的手机、GPS 和污染侦测系统，数据通过 GSM 连上网络传回并为这些数据建立了"鸽子博客"，使得鸽子变成与城市息息相关的物体，如图 7-62。

图 7-62　鸽子博客

而 Marcus Kirsh 与 Jussi Angesleva 的项目《城市之眼》，将无线射频标记装在鸽子的脚环上，当它们飞翔的时候，就会依次将其触发为城市中的网络摄像头系统，从而记录下鸽子所经过的城市区域的情形。

9）通过 GPS 与人类互动

Google Maps 在 2005 年前后发布，并随着时间的推移增加了越来越多的优质服务和功能。Google Maps 从根本上改变了我们对地图的理解。在 Simon Weckert 的作品 *Google Maps Hacks* 中 [203]，99 部二手智能手机被放在手推车里运送，在 Google Maps 中产生虚拟的交通堵塞，如图 7-63。通过这个活动，作者可以把一个绿色的街道变成红色，从而对现实世界产生影响：Google Maps 根据所接收到的信息，将本来准备通过的汽车导航到另一条路线上，以避免被困在交通中。作者通过这种方式实现了对真实城市进行的虚拟更改，并且对 Google Maps 中的授权与监督、控制和技术监管之间的关系提出反思。

图 7-63　*Google Maps Hacks*

7.4.3　RFID 的艺术

射频识别（RFID）技术可以通过射频信号获取目标对象的相关数据，借助这种技术，现实的空间可以通过 RFID 转换为虚拟世界，而用户则通过 RFID 成为虚拟世界里的游戏角色，并且在虚拟的游戏规则之下进行互动。

Blink 新媒体公司开发了 RFID 游戏《蛇爬梯子》[204]，其规则与该游戏的传统版本一样，但这个游戏的运行空间从虚拟空间变成了一栋办公大楼。参与者通过一个装有 RFID 芯片的操作器参与游戏的交互，游戏中的机关则是装有 RFID 感应器的实际物体，如图 7-64。

图 7-64　RFID 游戏《蛇爬梯子》

7.4.4 三维扫描

三维影像是具有物理意义上三维特征的影像技术，而它呈现的内容既可以是来自于虚拟世界的三维信息，也可以是对真实世界数字化之后的三维信息。三维影像能够搭建起物理世界与虚拟世界之间的联系，带来物理化的虚拟体验。

三维激光扫描采用空间对应法测量原理，利用激光刀对物体表面进行扫描，由 CCD 摄像机采集被测表面的光刀曲线，然后通过计算机处理，最终得到物体表面的三维几何数据，根据这些数据即可快速构成实物的三维模型。

1）3D 打印与数字雕塑

德国艺术家 Karin Sander 的三维人物扫描作品引起了观众的兴趣。三维人物扫描表达了艺术家把人作为实物艺术的观念，大部分作品同真人的比例是 1 ∶ 10 或 1 ∶ 7 左右。图 7-65 为她的三维扫描作品《站在石墩上的人们》，图 7-66 为她的三维扫描作品《3D 身体扫描》。

图 7-65　Karin Sander 的作品《站在石墩上的人们》　　图 7-66　《3D 身体扫描》

2）4D 打印

4D 打印技术是指由 3D 技术打印出来的结构能够在外界激励下发生形状或者结构的改变，直接将材料与结构的变形设计内置到物料当中。它简化了从设计理念到实物的造物过程，让物体能自动组装构型，实现了产品设计、制造和装配的一体化融合。

卡内基·梅隆大学的 Morphing Matters Lab 研发出了一系列由热塑性塑料制成的 4D 打印物体：它们只需使用通用的 3D 打印机就可以进行生产打印，而且最有趣的是，它们还会在加热时将其自身折叠成预定的形状，如图 7-67。

图 7-67　4D 打印物体

7.4.5 物理信息的转换与网络化传播

人类与物理世界的互动体验更多是现场的、实时的，同时由于物理世界的复杂性，除非亲自到场，人们往往无法体验远处的物理世界。随着网络传播技术的发展，物理信息经由网络进行传播、再现，并且用户体验的模式已经被一些艺术创作进行探索，成为信息物理融合给人类带来的一种全新体验。

1）物理信息的概念化传播

1996 年 8 月 4 日至 9 日，在美国新奥尔良当代艺术中心举办的"Siggraph'96 艺术展"上，艺术家 Eduardo Kac 展出了一个特殊的作品——《通过远程传输的阳光使一颗种子发芽并且生长》[205]。该作品建立了当代艺术与互联网的联系。

1996 年 7 月，在准备展览期间，Kac 在展厅的地板上放了一块土，并在上面种上了一粒种子。展厅中一片漆黑，当观众步入展厅时，他们看到房顶上悬挂着一个投影仪，投影仪的镜头对准地板上的那片土地。观众看到了从屋顶的圆洞中射下的锥形体光束，就像穿透黑暗的一束阳光。在世界的其他地方，网民用他们的数字摄像头对准天空，将捕捉到的太阳光子通过投影仪传送到展厅。展览进行当中，生物缓慢的生长实况通过互联网传送到世界各地。在每台连接网络的计算机上，都可以看到有关作品的一切活动，如图 7-68。展览结束的那天，植物长到了 18 英寸。

图 7-68　《通过远程传输的阳光使一颗种子发芽并且生长》

1992 年 6 月，艺术家 Paul Sermon 受芬兰电信委托创作了作品 *Telematic Dreaming*[206]，这个作品使用了一个网络电视会议系统，分别位于不同城市的两张床上方各有一个摄像头，俯拍床上的参与者，同时通过投影仪投射到另外一个参与者所处的床上，而这个参与者则可以用手去触摸床单上另外一个参与者的影像，实现一种虚拟的互动，如图 7-69。

图 7-69　Paul Sermon 的作品 *Telematic Dreaming*

这个作品实时地将人的身体影像延伸到了远方。在 *Telematic Dreaming* 中，触摸感换成了视觉感，手指的神经末梢放在了远程人体之上。因此出现了感觉的变化——用眼看就像用手摸一样。

而日本音乐家 Atau Tanaka 的装置作品《全球弦》（*Global String*）[207] 使用一根长达 15 米、粗为 12 毫米的钢缆，将其从地板到对角天花板固定在一个房间中，在天花板的固定处安有振动传感器，经过实时音频器合成器的加工，通过网络传到远处的同样装置，再还原为振动。

2）远程控制物理世界中真实的设备

人类对物理世界操控感中一个很重要的方面体现于对设备的发明及应用，但是这种操控感受到设备自身物理存在的影响，尤其是能够提供艺术体验到设备，往往是特殊设计及专门制造的，更多的人难以直接从中获取操控感。而通过网络远程交互这种信息物理融合的手段为人类的艺术化的远程感知

和操控体验带来可能。

3）《远程花园》

在 Captain 等人的作品《远程花园》[208] 中，用户注册之后可以在这个遥远的花园里种一颗种子，并且通过访问网站操纵机器人浇水、捉虫、施肥，使花卉发芽、开花，并观察其生长过程，如图 7-70。

图 7-70　《远程花园》

4）电子遥控

在 Kac 的作品《维拉普鲁》[209] 中，亚马逊森林中的一种鱼在展厅中的一片树林上空飞行。它随时根据展厅内以及网络参与者的命令运动。展厅中的音响与录像通过互联网传播。当地或远程的参与者可以通过现实中的一个飞鱼的化身加入网络互动的行列。飞鱼的化身被触动一次，在展厅中的飞鸟就会唱歌。名为 "Pingbirds" 的电子鸟也会跟着互联网上的网络节奏唱起歌来。电子鸟通过向安置在亚马逊的服务器发出声响来监视互联网的节奏。这个作品成功地实现了网络展览、现实多用户参与的有效结合。这只大鱼是充气的。悬挂在人造森林上空，可以由"飞鱼的化身"（实为遥控器）控制，如图 7-71。

图 7-71　《维拉普鲁》

5）网络控制远程灯光

在 Rafael Lozano-Hemmer 与 Amodal Suspension 的作品《飞光交信》[210] 中，20 盏由计算机机械控制的强力探照灯不停闪烁与转动地射向天际，这些光束的交叉与运动，全球观众可以通过网络控制这些由十几万千瓦电量驱动的探照灯的运动，如图 7-72。

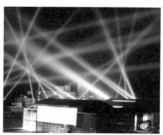

图 7-72　《飞光交信》

6）物与物之间的互动

《汽车邻居》（*Carhood*）是荷兰设计师 Lieke Ypma 的作品，通过安装在汽车上的无线局域网使汽车与汽车之间可以进行交流，就像打电话一样，如图 7-73。

图 7-73　《汽车邻居》

7.4.6　物理世界互动信息的采集与互动转换

在物理世界中以自然的方式进行互动是人类的一种本能行为，但是"正常"情况下的种类互动往往产生不了太多艺术感的体验，将人类在物理世界中本能的互动信息采集下来，并且实时互动地输入数字模块进行转换与反馈，这样就可以在真实的物理世界中，以自然的互动方式，去触发虚拟的、多元化的反馈信息，从而带给用户在现实物理世界中触动虚拟世界的魔幻般的感受，创造出一个多维度的认知体验和审美享受。

现在相当成熟的诸多传感器技术已经能够采集各种存在于物理世界中的信息，除了声音传感器和图像传感器这样已经在现实生活中广泛应用的传感器之外，许多其他类型的传感器也能够获取物理世界中的种种信息，如红外传感器、超声波测距传感器、温度传感器、光线传感器、速度传感器、重力传感器、触觉传感器等，这些传感器技术成为建立物理世界与虚拟世界的纽带，为艺术体验及互动提供新的维度。

1）声音信息

德国艺术家 Sandro Catallo 与 Markus Cremers 合作完成的 *Tank-FX* 将访问者从网络提交的音频放到一个位于德国 Obenhauser 市中心火车站的有 11m×7m 大的钢筋混凝建筑物中进行播放以获得一种独特的回音，之后的声音会被立体声麦克采集，并且提供给访问者下载和使用，如图 7-74。

图 7-74　*Tank-FX*

2）光线信息

BULE INK 工作室 Jen Lewin 的作品《激光竖琴》（*Laser Harp*）[211] 探究了物理世界和数码之间的关系。这个作品用运动和激光来代替琴弦触发声音，如图 7-75，当用户的手放到相应的位置时，光线被阻断，于是会发出对应的声音。

图 7-75 《激光竖琴》

由 MIT 的 Tangible Media Group 创作的《沙子景观》[212] 中，用户可以自由地对盘中的沙子进行地形的塑造，而系统则会实时使用红外线相机记录当前的沙子地形，并且转换为三维模型，然后把当前沙子造型上各个位置的高度、坡度、等高线、阴影等数据投影到沙子地形上，如图 7-76。

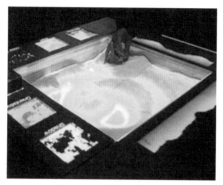

图 7-76 《沙子景观》

3）力的信息

力是人类与物理世界发生交互的最重要的相互作用，也是人类感受和影响物理世界的最重要的方式之一，对力的信息采集与反馈是信息物理融合的极为重要的形态。

Fabrica 交互式艺术部的 Andy Cameron、Daniel Hirschmann、Hans Raber、Federico Urdaneta 和 Carlo Zoratti 等设计的《音乐楼梯》[213] 是一个有趣的音乐装置，游客在楼梯上走动的时候，他们的脚步会触发出音乐声，如图 7-77。

图 7-77 《音乐楼梯》

《音乐楼梯》的每一阶梯的半侧装有地板式压力传感器，脚踩上去后，一个开关信号就被送到一块 Arduino 电路板，然后它会触发一个套着螺线管的小锤敲击一块金属共振片。每块共振片可以发出不同音调的声音。

Kunkunk 大学设计的一个腕力机器，会根据你的力量和强弱调整自己的姿势和力量，并且会根据你的认真程度决定你是否能赢，如图 7-78。

图 7-78 腕力较量

4）气流信息

《蒲公英》（*Tompopo*）是日本艺术家 Kentaro Yamada[214] 的互动装置作品。观众只要对着麦克风吹气，投影上由程序生成的蒲公英就好似真的被风吹拂，"小伞兵们"四处飞扬。Kentaro Yamada 还设计了多用户的客户端，使得观众"吹动"他面前的那朵蒲公英的时候，旁边的那朵别人面前的也会受到影响，如图 7-79。在这个作品中，气流实际上被转换为声音，用于驱动蒲公英的变化。

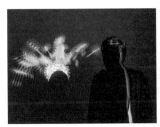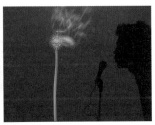

图 7-79 《蒲公英》

而伦敦的 Sennep 工作室创作的互动蒲公英装置中，只要用一个电吹风机，就能吹散整个蒲公英球，如图 7-80。

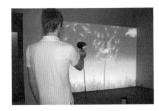

图 7-80 互动蒲公英

Roel Wouters 和 Luna Maurer 共同创作的概念作品 *Klima Kontrolle* 打破了人机交互的旧观念，并对电子世界的封闭性提出了挑战。他们把一台风扇放在计算机显示器前，打开风扇，计算机桌面上的纸片被吹得四处飞散，随着用户加大风扇的风速，桌面上的图标也被吹飞了，最后计算机桌面竟然被吹掉了，如图 7-81。

图 7-81 *Klima Kontrolle*

在 Scott Snibbe 的作品《大风吹》*Blow Up*[215] 中，当观者向桌上一组 12 个小风扇吹风时，他所吹的气被转换为驱动相对应位置 12 个大型风扇的动力，吹出来的风充满了整个展示会场，如图 7-82。

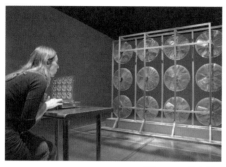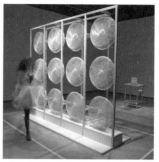

图 7-82 《大风吹》

5）气味信息

Frederik Duerinck 的作品 *Algorithmic Perfumery*[216] 基于独特的数据，通过机器学习算法创建自定义气味，用户个性化的输入，如性格、气味偏好等会被进行编码并用于训练自动化系统的创新能力，以此来探索气味的世界。结果可以现场合成出一小瓶具有独特气味的香水，如图 7-83。

图 7-83 *Algorithmic Perfumery*

6）动作捕捉与运动信息

动作捕捉技术则是将系列的传感器绑在表演者身体的各个部位，通过记录传感器空间位置的变化来捕获运动信息，最新的动作捕捉技术甚至可以直接通过三个角度的摄像机对演员拍摄，而后进行数据分析，进而直接获取三维的运动信息。

Franz Fischnaller 的作品 *Planet Sram*[217] 中，将虚拟环境与动作捕捉系统结合在一起，用户的实际动作和运动通过动作捕捉系统传递给虚拟环境中的替身，用户通过虚拟场景中的替身可以与系统互动，还可以与其他用户在虚拟场景中的替身进行互动，而用户在里面充当了一种伪人工的生物，执行单调枯燥和机械的运动，如图 7-84。

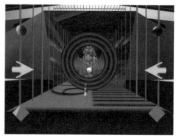

图 7-84 *Planet Sram*

在 David Rokeby 的作品《很神经系统》[218] 中，用户的运动会被捕捉下来并且转换为声音或音乐，如图 7-85。

图 7-85　《很神经系统》

Shannon McMullen 和 Fabian Winkler 创作的 *Waves*[219] 是一个可以将水面的波动转换为声音的装置，它利用浮标获取水面波动的坐标变化，并将其转化成音波，如图 7-86。

图 7-86　*Waves*

Cobi van Tonder 创作的《音乐滑板》将滑板的动作都转化为音乐，而玩滑板者则可以随时通过滑行动作的调整来控制产生的音乐，如图 7-87。

图 7-87　《音乐滑板》

在 Toshio Iwai 的作品《钢琴的图像》[220] 中，观众通过跟踪球的操控以产生对应音符的位置，计算机将观众鼠标的移动记录为轨迹，然后形成光点符号投向钢琴键，计算机则会将光点对应的位置转换成为对钢琴的实际按键操作，使之按下并发出琴声，与此同时，根据光点位置实时生成的三维图形也被投影到屏幕上，如图 7-88。

图 7-88　《钢琴的图像》

7）触觉信息

Oren Horev 的系列作品《与手讲话》（*Talking to the Hand*）[221] 通过计算机改变实物三维表面的形状，探究了形状的变化给人带来的交互感。这是一种由可以改变高度针的阵列构成的触觉系统，要显示的形状通过计算机程序转换为装置中针的高度信息，从而在这个针的阵列上产生出三维的结构，使手获得物体形状的感受，这个系统同时还可以用于显示动画，如图 7-89。

图 7-89　《与手讲话》

Hiu Feng 的《触觉追踪球》可以让人们通过追踪球体来实现与他人的触觉交流。当某个触觉球被触动时，球中的压力感应器可以实时捕捉压力参数并且传递给另外一个球，这样用户就可以实时感觉到另一个球上手指的运动，如图 7-90。

图 7-90　《触觉追踪球》

国立新加坡大学混合现实实验室创作的《家禽互联网》[222] 是一个可以远距离传输触觉的装置。它通过一个玩偶捕捉手的触摸，并且将其转换为电子信号，然后通过无线通信技术传输到一只鸡身上的触觉传感器上，从而将主人的爱抚传递给宠物，如图 7-91。

图 7-91　《家禽互联网》

2004 年在东芝公司的委托下完成的《手提电脑交响乐团》（*Laptop Orchestra*）由 15 台手提计算机以及与每台计算机对应的感应球组成，触摸感应球即可激活计算机上音响与视觉形状同步的软件，产生独特的声响和图形。用户通过与这个装置交互可以获得无数音响与视觉图形的组合，如图 7-92。

图 7-92 《手提电脑交响乐团》

加拿大艺术家 Thecla Schiphorst 的作品《身体地图：触摸的艺术品》（*Bodymaps：artifacts of touch*）[223] 中，一个身体的影像被投影到天鹅绒上，当访问者触摸到这个影像时，它就会战栗并发出各种声音，给人带来感官上的刺激，如图 7-93。

图 7-93 《身体地图：触摸的艺术品》

在 Bill Keays 的作品《布料界面》（*Fabric Interface*）[224] 中，一块与传感器结合的布成为输入的界面，当手在生命触摸的时候，触摸区域被实时结构化成为由许多方块构成的形象，并且显示在旁边的显示器上面，如图 7-94。

图 7-94 《布料界面》

《数码墙》（*DigiWall*）[225] 是瑞典互动学院设计的像攀岩壁一样的装置，当攀爬者触摸到那些突出的"岩石"的时候，它就会发亮，并发出特别的声响，如图 7-95。

图 7-95 《数码墙》

8）传感信息

Electroland 的作品 *EnterActive*[226] 包括一块被嵌在马路入口的巨大的红色 LED 屏幕，以及安装在大楼正面的八层 LED 屏幕。游人在马路入口走动时就会触发地面的 LED 屏幕，与此同时，地面的影像会传递显示在大楼墙上的 LED 屏幕上，如图 7-96。

图 7-96 *EnterActive*

Electroland 在 2001 年还创作了一个名为 *RGB* 的装置，安装在南加州建筑学院，用户拨打指定的号码，之后就可以使用键盘来激活绵延于校园建筑 81 扇窗的红、绿、蓝灯光[227]，如图 7-97。

图 7-97 *RGB*

Stephan Barron 在南澳大利亚州首府举办的 Adelaide Festiva 中展出的作品《臭氧》（*Ozone*）使用了两部钢琴，根据检测到的巴黎街道上汽车产生的臭氧污染值和展区上空由于臭氧损耗而造成的辐射值进行演奏。

9）距离信息

在 Joachim Sauter 及 DirkLüsebrink 共同创造的《解观者》[228] 中，影像本身是 1520 年 Givanni Francesco Caroto（1480—1555）所画的《持素描的小孩》，将其作为解构的对象。作品采用了为军事与医学用途所开发的"眼球追踪器"，隐藏在墙面背后的"眼球追踪器"扫描观者眼球，当观众凝视画作的时候画面就被瓦解掉。从而提出一种关于观看机制的新的观点，如图 7-98。

图 7-98 《解观者》

10）温度信息

在 Daniel Kupfer 设计的《记忆之镜》[229] 中，当人们的身体贴近这面镜子的时候，就会产生体温的痕迹，留下自己身体的记忆，如图 7-99。

图 7-99　《记忆之镜》

在 Anthony Dunne 和 Fiona Raby 的作品《领域和极限》（*Field and Thresholds*）中，测量的人的体温信息通过无线通信传输给另外一个场所中的长椅，当有人坐在一张长椅的某个位置时，另一张椅子的相应位置也会变热。

Kumiko Kushiyama 的作品《温度感》（*Thermoesthesia*）[230] 将计算机里的虚拟图像及其所代表的真实物体的温度感关联在一起，为虚拟物体创造出一种温度感。显示屏表面显示的图片被 80 个采用 Peltier 效应的温控模块加热或降温。当人们看到虚拟图像的时候，这个装置就会产生相应的温度，如雪花的图像将产生冰冷的感觉，如图 7-100。

图 7-100　《温度感》

Peltier 效应是 C. A. Peltier 在 1834 年发现，并以他的名字命名的。当两种不同金属或不同导电类型半导体材料组成回路的接点有微小电流流过时，一个接点会放热，另一个接点会吸热，进而改变电流的方向，放热和吸热的接点也随之改变。

思考：

1. 尝试设计一个可以采集物理信息并且实现与用户互动的艺术作品。

2. 多感知系统的融入为艺术审美带来了什么样的变化？